《優雅的時光》

達人聆賞華格納樂劇 22 年全記錄

楊世彭　著

獻給伴我半世紀的惟全

目 次

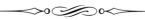

自　序

我的新書《優雅的時光》，今年夏天將由台灣的讀書共和國出版集團旗下的遠足出版社刊印問世，為此不免寫上幾句，談談這本書的由來及特點。

此書有個副題：達人聆賞華格納樂劇二十二年全記錄。這「樂劇」當然是指華格納編寫並且作曲的十一齣傳世作品，他管它們叫樂劇（music-dramas），以示與一般的歌劇（Opera）不同。我看歌劇自然不止二十二年，但聆賞華格納樂劇演出僅從一九九五年開始，到今年夏天剛滿那個年數，而我去的地方剛好也是華格納在一八七五年營建完成、次年開始首演他《指環系列》四聯劇的拜羅伊特樂劇節（Wagner's Bayreuth Festival）。一八七六年至今的一百四十年間，這個樂劇節已經成為舉世製作最為精良的看歌劇聽音樂的去處，也是華格納樂劇演出的聖地。

一九九五至二〇一六年間，我夫婦去了拜羅伊特總共十次。除了一九九九年非《指環》劇季僅有五齣戲外，其他劇季都有《指環系列》四聯劇，每季都有七齣演出。作為樂劇節的特邀貴賓，我每次都拿到七張或五張贈券，內子也可以不必排隊抽籤，直接由我代購七張或五張票。這份優待，在華格納迷、愛樂人士的心中，該是非常難得的際遇了。

細數一下，我一共在拜羅伊特看

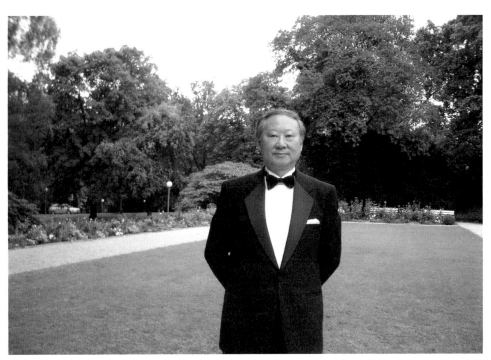

作者在拜羅伊特華格納紀念花園留影。

了六十八場演出，內子少看一場，僅看六十七場，那是因為二〇〇八年的《崔斯坦與伊蘇德》特別搶手，樂劇節無法幫我為她購票。由於這個樂劇節座券特別難買，華人中能去那兒看戲者極少極少，我可以肯定除了為我寫序的陳唯正先生外，我夫婦極可能是華人中在拜羅伊特看戲最多的一對了。

這本書最重要的部分就是十訪拜羅伊特的觀感及劇評，其中九篇文章都曾在兩岸三地的主要報刊及演藝雜誌同步發表。書中也有相當篇幅介紹華格納的生平及作品，討論拜羅伊特節日劇場的內部設施，樂劇節的獨特觀眾，小城的住所餐廳及旅遊去處等等，這些資料在華文書刊中比較少

見，可以爲今後往訪該地的愛樂人士略作指引。書中也包含一些文字報導歐美其他重要歌劇院的演出，絕大部分也有關華格納的《指環系列》，稱它爲一本討論歌劇樂劇的專書，倒也切實。

我自一九六一年從台灣去美國攻讀戲劇碩士博士起，直到一九九○年自科羅拉多大學戲劇舞蹈系榮休，在美國共有二十九年時光研讀或教授戲劇課程，指導碩士博士論文，也導了大量的英文舞台劇。這段期間我曾有十七年投身莎劇的導演及製作，也有十年時間主掌美國已有五十九年歷史的科州莎翁戲劇節（Colorado Shakespeare Festival），擔任它的藝術及行政總監。美國退休之後我又去香港話劇團開始我的第二生涯，擔任這個職業劇團的藝術總監。二○○一年二度退休之後，我仍在兩岸三地譯導話劇及莎劇，細算下來，由我執導或譯導的中英文舞台劇，已近七十齣了。

這些充任舞台導演的實務經驗，使我撰寫的歌劇樂劇評論文章與一般音樂專才寫作的有相當大的差異。他們的評論多半注重音樂、歌唱及樂隊，我的文字大半傾向於導演構思及演出細節，而我對拜羅伊特節日劇場的先進設施及換景描述，恐怕是其他樂評劇評所忽略的。由於我對劇場製作的難度，導演及設計師在創作過程中磨合的不易，以及後台工作人員的默默奉獻均有豐富的切身經驗，細心的讀者或可體會我對某些拜羅伊特製作的由衷讚賞。

這本書的另一特點就是其中刊載的近兩百張精美彩圖，都是歐美各大劇院授權的演出照片，其中絕大部份來自拜羅伊特樂劇節的紀念節目冊及明信片，也有些採自他們提供給樂評家的特製 CD，在此應該慎重致謝。在這出版景氣十分低迷的今天，我能有幸刊印如此精美但很可能賠本的書籍，該向讀書共和國出版事業的郭重

與社長鞠躬，感謝他在過去十六年來對我的賞識及支持。遠足出版社的總編輯韓秀玫女士是此書的主編，她及三位美編徐靖翔、蔡南昇先生，與薛美惠小姐對此書無微不至的照拂及愛心，更應在此表達深摯的謝意。

此書兩篇序言的作者也該在此介紹並致謝。陳唯正先生是電腦及隱私法規專才，長久在慕尼黑地區工作居留。他精熟德語，深厚的古典音樂及歌劇知識，加上他的地理之便，讓他可以隨時駕車去歐陸各大城市聆聽歌劇及音樂演奏，可謂真正得天獨厚。由他撰寫的大量樂評及報導文字，二十幾年來一直在中國大陸著名報刊刊載。我夫婦有幸與他在拜羅伊特結識，多次同看樂劇同遊名勝，也常在觀劇之後飯　暢談直至凌晨，這份友情非常難得。張慧慧小姐專業牙醫，但有深厚的人文素養及豐富的音樂歌劇知識，更是台北華格納圖書館（等同華格納協會）的中堅分子，與我夫婦訂交十幾年，也曾來我們賭城家中作客小住。她是我朋友中唯一一位去過拜羅伊特看過那兒的演出，同時也看過我七八個莎劇話劇的導演作品，更聽過我多次的崑曲演唱。這種全方位對我的認識倒也少有，能與她訂交，再蒙她惠贈序言，都是我難得的福份。

最後應該談談此書呈獻的對象：我那結縭五十四年的妻子惟全，感謝她半世紀的愛心、照拂及忍讓。結識我這戲劇專業之後，她陪我共享的演出不下千場，這本書裡討論的所有演出，都有她身影的陪伴。我夫婦並不富有，但在看戲、聽音樂、進美食方面卻從不節省，往往甘心大筆花費前往拜羅伊特、莎爾茲堡、紐約百老匯、倫敦西區、莎翁故鄉等地渡假，遍饗戲劇、歌劇、音樂、米其林三星二星的盛宴，這些優雅的時光，恐怕不是一般教授夫婦生活的一部份了。

（二〇一七年五月二十九日於美國拉斯維加斯）

綠山丘上的忘年之交

陳唯正

（本文作者久居德國，為中國大陸旅居海外著名的樂評人，文章散見大陸首要報章雜誌）

從一九九五年起我每年夏天總會去拜羅伊特華格納藝術節。前二十年間，在綠山丘能遇上的東亞觀眾不是日本人就是韓國人，華人華格納迷少之又少。約在一九九五年的夏天，我在一次幕間休息時忽見身邊一對亞洲夫婦：他，天庭飽滿，地閣方圓、禮服革履、風度翩翩；她，靈秀清雅、風韻卓姿、淑質慧和、儀態萬方。真是才子佳人、天作之合。女士身著清淡端莊的中華藍旗袍，讓我立即判斷出他們是華人而非日韓。異鄉遇老鄉，豈有錯過之理。我們六目相對，彼此點頭招呼後開始自我介紹，這便是我們間長達二十多年忘年之交的開始。

Daniel乃學富五車的飽學之士、譽滿北美的莎翁專家、名震兩岸三地的戲劇導演。我則在等待論文答辯，還屬校園中的學生。由於大學距拜羅伊特不過八十公里，我連續多年在藝術節渡過暑假。我們的閱歷、背景差之千里，但自從上到綠山丘（拜羅伊特藝術節劇場的所在地）後都成了華格納的「癮君子」，一發不可收。共同的愛好，共同的江蘇無錫祖籍，共同的孩提時代成長之地上海，將原本無論從何角度來說都八竿子打不著的我們聯繫在一起。

面對德高望重的長輩，我開始遇到的最大的尷尬是對他們的稱呼。當初中國大陸流行「老師」，但我們都長久生活在歐美社會，老師著實不是

什麼尊稱；稱他們楊先生、楊太太，則將被我視作亦師亦友的關係拉出了十萬八千里。他們洞察入微，感覺到了我的尷尬，主動邀我稱呼他們為大哥、大姐。我明白這是他們謙遜恭和，然而我們隔著輩分，我何以如此放肆大膽、沒大沒小？中文的習俗有時太過複雜，倒不如西方人的直呼名字來得簡單方便。於是乎我自作主張直呼其名Daniel和Cecilia。Daniel平易近人，Cecilia熱心真誠，我同他們交流向來是無拘無束、暢所欲言。

Daniel和Cecilia有著大哥大姐的豪氣。無論是演出結束的夜宵，還是我們利用《指環》四聯劇的間隙去南部的法蘭克尼亞小瑞士，東邊的杉樹林風景區乃至捷克溫泉聖地的遠足，他們都包攬買單，從不讓我花一個銅板。在我捉襟見肘、囊中羞澀的學生時代訂下的這個規矩，到了我工作以後，手頭開始滋潤有餘，他們還是照舊不許我打破，甚至在他們到慕尼黑

觀摩歌劇節期間都不允我盡地主之誼。無論我怎麼想堅持自己禮尚往來的原則，他們都不為所動。我的幾次企圖都徒勞而返，最後不得不「恭敬不如從命」。

對於華格納樂劇的辯章學術、考鏡源流、研究爭鳴、介紹普及的文獻早已是堆積如山。對於他作品內涵的深刻挖掘並在舞台上以戲劇展現，則遠無止境。作曲家在世時曾經吶喊「孩子們，來點創新吧！」他去世後，他的妻子科西瑪為了維護其正統，卻對此聽而不聞、閱而不化。拜羅伊特藝術節的營運淪入故步自封、僵化教條，舞台藝術的創作都是乏善可陳，毫無新意。

第二次世界大戰後，藝術節得以浴火重生。華格納的大孫子維蘭德（Wieland Wagner, 1917-66）開始推陳出新，主打抽象風格，引領歐洲戲劇舞台製作的新潮流。此後「導演戲劇」（Regietheater）的崛起和發揚光大，賦予了華格納作品以時代性、普

世性。人們不再滿足於故事情節的平鋪直敘，開始對作品進行解剖伸展、詮釋發揮、投射現實、發問社會；時間轉換、空間移位等等藝術手段也是層出不窮。創新往往會產生爭議，「導演戲劇」的品質也是千差萬別，拜羅伊特藝術節都長期處於爭議的風口浪尖。這裡的觀眾也是一年又一年地與時俱進，成長發展。Daniel、Cecilia與我共同親歷的 Heiner Mueller（1929-95）以幾何與電光的《特裡斯坦與伊索爾德》傑出製作，在第一年首演時抗議一片，到了一九九九年最後一輪上演後，卻得到了八十分鐘的喝彩。這與法國導演謝如（Patrice Chéreau，1944-2013）《百年指環》製作的命運真是殊路同歸。筆者在綠山丘上觀摩的所有《指環》製作，無不感覺到時代脈搏的跳動：東德導演庫普夫（Harry Kupfer, 1935- ）的製作首演於冷戰尾聲，充斥著對原子武器毀滅世界的恐懼；柯西吶（Alfred Kirchner,

1937- ）的製作在冷戰結束、兩德統一後，舞台上呈現一片歌舞昇平的小資情調；弗林姆（Juergen Flimm, 1941- ）的千禧年製作恰是金融市場蒸蒸日上的全民炒股時代，於是對金融寡頭的批判則成了主調；德國作家多斯特（Tankred Dorst,1925- ）的製作則是將虛無的「神就在我們的身邊」為主題；最近的卡斯托夫（Frank Castorf, 1951- ）的解構主義製作，開始對工業革命至今的歷史、共產主義運動進行反思。如果觀眾們在觀摩中開動腦筋，一部出色的「導演戲劇」作品會讓人欲罷不能、其樂無窮。挪威導演海爾海姆（Stefan Herheim，1970- ）劃時代的《帕西法爾》製作便是這類傑作。它將德國的近代史梳理其中，尖銳地將拜羅伊特藝術節、乃至藝術節觀眾放置於這個背景之中，讓大家在批判歷史的同時，反思自身在歷史中所扮演的角色。

清新流暢、蘊含哲理的製作能讓

人百看不厭，回味無窮；那些艱澀費解、嘩眾取寵的製作往往讓人不知所云、沮喪無奈。要對其做出評論往往不是件易事。Daniel孜孜筆耕，創作不輟。他的行文平實、質樸無華、實如其質。翻閱此書一篇篇的美文，讓我一幕幕地回味綠山丘四分之一世紀來的歷史。不同的經歷和背景造就了我們對作品的不同反應和解讀，我們之間的觀點常常不盡相同。Daniel以戲劇導演所特有的專業視角，點出普通觀眾所不明就裡的內行手藝，讓人

受益匪淺。例如，將燈光與造型運用得爐火純青的英國導演Keith Warner（1956- ）製作的《羅恩格林》曾讓我如癡如醉，然而鮮少有人會去思考到從一個四方平臺上延伸出的巨大傾斜十字架「沒有其他支點」這一美感視覺背後所隱含的高科技難題。Daniel言簡意賅、鞭辟入裡的評論，恰似靈犀一點，脈脈相通，讓人咀嚼再三。

　　謝謝你們Daniel、Cecilia！

（二〇一七年五月二十八日於德國慕尼黑市郊）

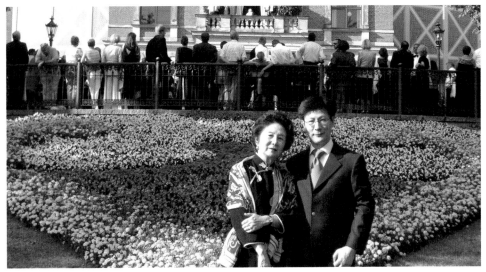

本文作者與楊夫人韓惟全女士攝於拜羅伊特節日劇場前面的花圃。

尋訪優雅的足跡

張慧慧

（本文作者為牙醫，對古典音樂及歌劇都有相當研究，為台北華格納圖書館資深會員）

二○○二年，華格納樂劇聖地拜羅伊特，上演《指環系列》，主演眾神之王 Wotan 的，是美國男中音 Alan Titus，此君在國際樂壇名聲不算響亮，但這套《指環》仍對我產生莫大吸引力。原因是我猶是懷春少女時，相當鍾愛他和美國女高音 Beverly Sills 在紐約市立歌劇院合作的輕歌劇《風流寡婦》，頗為劇中兩位主角的風采吸引，尤其那位對舊情人念念不忘、卻又故示風流的男主角，這個角色由 Alan Titus 演來真是入木十分。想不到多年之後，他的演出風格轉了個大彎，由《風流寡婦》當中的紈絝子弟，搖身變成《指環》四聯劇裡肩負世界責任、掌握諸神命運的眾神之王。

那年年初，台北華格納圖書館別號 Paco 的好友鄭德東大哥大費周章終於搶到《指環》票券，還昭告諸友說多出一套可以出讓。我得知後萬分心動，很想遠赴當年還沒去過的德國小城，聆賞華格納這套《指環》四聯劇，順便親炙自己年少時曾經迷過的帥哥。可惜礙於工作繁忙，最後決定放棄搶票，結果那套難得的《指環》票券被華格納圖書館另一位好友林清榮大哥接收。他歐遊歸來後，對聞名遐邇的拜羅伊特節慶劇院讚嘆不已，同時告訴我們在該地的一個巧遇。原來華格納樂劇聖地鮮少亞洲樂迷，即便有之，也以日本人居多，想不到林大哥初次前往，就在當地認識一位能說

中文的女士，而且還是一位台灣同胞。

這位親切而優雅的女士早已隨夫婿造訪拜羅伊特多次，卻是頭一回在那兒遇見台灣人，非常欣喜，和林大哥因此相談甚歡，臨別還互留聯絡方式。林大哥由談話中得知那位女士的夫婿是國內知名的藝文大老，返台後特地叮嚀，要我務必找機會和那位大老認識，因為他不但是當年兩岸三地華人中唯一受拜羅伊特官方邀請前往欣賞樂劇的嘉賓，還曾拜在京崑大師俞振飛先生門下，是正式行過拜師大禮的入室弟子。林大哥熟知我除了喜愛歌劇，更是一名無可救藥的崑迷；這麼一位在歌劇方面造詣深厚，崑曲功力又直逼行家的戲劇專家，我自然應當拜見。後來，在他以及 Paco 的引薦之下，我終於認識了楊世彭教授。

和楊大哥的相識，宛如老天爺為我開啟的一扇新窗，讓我接觸到更廣闊的藝文世界，增長了更多見聞。除了平日透過電子郵件聯絡，這十餘年來，楊大哥若返台客座講學或執導好戲，總不忘抽空和我們聚餐，席間聽溫文儒雅的他談論在歐美看戲聽歌劇，比滿桌佳餚更令我們期待。除了他豐富的見聞分享之外，也因為受邀欣賞演出時，他的鄰座往往都是國際知名樂評家或各大演藝殿堂的負責人士，透過楊大哥的談笑風生，往常只能在藝文書刊讀到的名字，躍然一變成為我們茶餘飯後談論的話題，我們這些根本毫無專業素養的歌劇迷，彷彿因此和全球藝文圈子產生了連結，這份感覺很是奇妙。拜羅伊特、薩爾茲堡、倫敦西區、莎翁故鄉……這些我們遙不可及、久久才有機會一訪的藝文聖地，楊大哥和大嫂不但已是常客，而且絕大多數是受邀前往，以貴賓身份出席各大節慶演出，受到的禮遇自然不是等閒樂迷有幸得享，在他繪聲繪影轉述之下，總令我們豔羨萬分。由於這個緣故台北華格納圖書館邀請他擔任榮譽顧問，並數度敦請他

百忙之餘，抽空爲樂迷們舉辦講座。

歷年來楊大哥在台製作舞台劇，也不忘保留好座位給我們。二〇〇六年香港話劇團精采好戲《德齡與慈禧》第三度公演，我及台北華格納圖書館一票娘子軍更特地飛到香港看戲捧場，演出結束後，還榮幸地受到楊大哥的招待，和影后盧燕、影星曾江等共享一頓非常豐盛的海鮮宵夜大餐。細數這些年來看過的楊大哥執導的舞台劇，由最初國立台北藝術大學的年度公演《羅密歐與朱麗葉》，乃至近年爆紅的《最後14堂星期二的課》、《步步驚笑》、《他人的錢財》、《不可兒戲》、《誰家老婆上錯床》等，我看了將近十部，其中大部分是他親自中譯的。楊大哥能集編、譯、演、導諸般才藝於一身，難怪二〇〇九年他的母校國立台灣大學特別頒發「傑出校友」名銜予他了。

除了深厚的古典音樂素養及精湛的劇場藝術之外，楊大哥的崑曲功力也十分令我崇仰。他拜師學藝與名伶同台的過程，在其《導戲、看戲、演戲》一書中已有精彩的描述，其中與崑后華文漪合演《奇雙會·寫狀》、與「活楊妃」王英姿合作《長生殿·小宴》，與北崑當家閨門旦蔡瑤銑合演《玉簪記·琴挑》，這些機緣及演出場合尤其令人羨慕。友人馬建華君時任台灣崑劇團執行長，擅擫崑笛，經我介紹和楊大哥相熟，曾數度在他返台時相邀參加曲友聚會，席間聽多年未吊嗓的楊大哥開唱，嗓音依然高亢清亮。可惜我沒有早點認識楊大哥，沒機會親睹他在舞台上的風采。

直到認識楊大哥之後的二〇〇五年，我自己才終於有機會前往拜羅伊特聆賞華格納樂劇。在這之前，我已在柏林、紐約等地聽過華格納樂劇、看過《指環》，接觸過許多不同國家的華格納迷，但直到造訪過拜羅伊特綠丘上那座專爲演出華格納樂劇所建的節慶劇院，才真正見識到這位身材

矮小的音樂巨匠無與倫比的魅力。來自世界各地的樂迷，可能是排隊抽籤苦等了若干年，也可能是所費不貲從轉讓者手中購得票券（例如我），大家齊聚一堂，都是為了一個相同目的：膜拜華格納的音樂藝術。旅客抵達這座小城之後，並不忙著到處參觀，而是養精蓄銳好好休息，等著開演時刻一到，進入節慶劇院，專心一致聆賞舞台上的搬演。這個德國最重要的音樂節慶，年年請來當代最傑出的歌劇指揮舞台導演，聚集全球最優秀的華格納歌手，在夏季短短一個月的劇季中，只上演單一作曲家的作品，儘管如此，全球歌劇迷仍趨之若鶩。由於僧多粥少，官方祭出號稱公平的抽籤機制，然而尋常樂迷報名參加，抽籤結局往往總是失望。這麼多

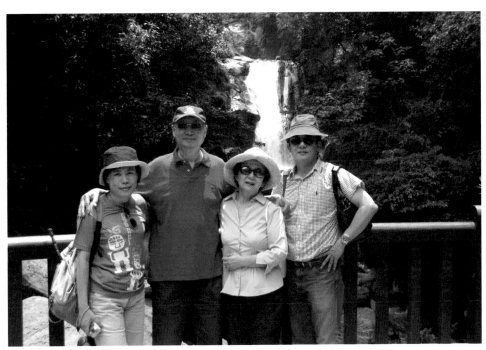

本文作者（左）與楊氏夫婦合攝於台灣景點內洞瀑布前，右側的男士乃台灣崑笛名家馬建華先生

年來，我還沒有第二次機會造訪，每回和 Paco 談到拜羅伊特票券之難得，彼此總要一再感嘆如何地羨慕楊大哥，由於他在戲劇界的地位崇高、名聲卓著，每年都能拿到拜羅伊特致贈的整套貴賓券，坐在那個全球歌劇迷極度嚮往、希望前往膜拜的劇院中，欣賞世界一流、頂尖水準的樂劇演出。私底下我則老是幻想著哪天拜羅伊特官方大放送，同意開放一兩個助理名額，讓楊大哥代為買票，這樣我就能沾他的光，毋須年年寄送報名表抽籤，便有機會再訪節慶劇院，追隨楊大哥大嫂的足跡，享受優雅的時光。

這個小小的幻想還沒機會實現，便得知楊大哥歷年來在兩岸三地同步發表的歌劇文章，尤其是十訪拜羅伊特聽華格納的感想與心得，即將結集成冊出版。恭喜楊大哥除了譯導俱佳之外，又朝著作等身更進一步。我深深覺得沒去過拜羅伊特的樂迷，或去過還想再去的，都可從楊大哥的新書中，獲得許多珍貴的資訊。

行文至此，想到二○○九年夏天我赴馬建華君洛杉磯家中作客，行前楊大哥熱誠邀請我二人順道前往賭城他的家中小住。抵達當天午後，馬君攜笛為大哥伴奏，唱完一本《長生殿·迎像哭像》，大嫂則親自下廚，熬了一鍋習自京劇名家張君秋先生家中做法的白菜土菇獅子頭，以及佳餚數道，我們四人共享一頓精緻美味的晚餐，餐罷在院子中乘涼開聊，意猶未盡，還移回室內方城大戰數回合，半夜三點才散席就寢。回想起來，非戲劇、非音樂專業的我，能有這般的機緣認識楊大哥這樣一位忘年之交，還深蒙愛護，沾光欣賞了許多他的精彩導演作品，真是非常難得。僅以此文向楊大哥大嫂致敬，誌念我們十幾年來的友誼。希望很快就能讀到楊大哥的新書，隨著書中的腳步，重溫拜羅伊特，周遊各大歌劇院，感受表演藝術的美好！

華格納
他的樂劇及他的劇場

華格納的生平及樂劇作品

維爾翰姆・理查・華格納（Wilh-eim Richard Wagner）是十九世紀最偉大的歌劇作家之一，一八一三年生於德國萊比錫，一八八三年死在義大利的威尼斯，享年六十九歲。

他是浪漫主義時代出色的演藝家，在作曲、編劇、指揮、導演、論戰方面都有相當的成就，但後世最追念他的，乃是他留下的十齣歌劇。這些歌劇他叫作 *Das Musikdrama*（music-drama，中譯「樂劇」），都由他自己編寫劇本，因此他也是音樂史上難得的兼擅作曲編劇的創作者。十九世紀某一知名評論家，好像是尼采吧，稱讚他「綜合了莎士比亞與貝多芬的偉大」，雖略過譽，也是因為他在作曲及編劇上都有很大的貢獻。

紐約大都會歌劇院網站簡介華格納有這樣的說法：他創作的「樂

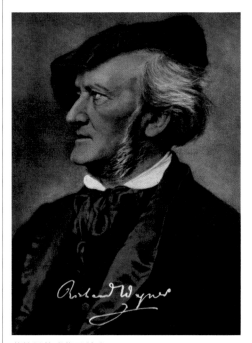

華格納的肖像及簽名。

劇」在當時充滿爭議，但在今天絕對是歌劇作品中佔中心地位的傑作。在創作上他深具革命性，對劇場演出的每一部分都有獨到的見解。他堅持歌詞及音樂在他的作品中具有相等的地位，樂隊與歌手也同等重要；這種想法深合他重要的「綜合藝術」觀點（the *Gesamtkunstwerk,* or "total work of art"），融合音樂、詩句、舞蹈、建築、繪畫以及其他創作元素於一爐，這個觀點對藝術創作的影響，遠遠超越歌劇這個領域。

早年的藝術薰陶及成名

華格納出生在一個平凡的中等家庭，出生不到一年父親就早逝，全靠繼父教養。他的繼父喜好戲劇，常與演員及劇作家交往，因此華格納幼年時就與戲劇及劇院非常接近，也閱讀了大量文學藝術的書籍。九歲時華格納到德累斯頓上學，很早就顯露文學才能，傾心希臘悲劇及莎士比亞，十一歲時就編寫劇本，也因伯父的關係認識主掌德累斯頓歌劇院的著名作曲家韋伯（Carl Maria von Weber,1786-1826），深受韋伯歌劇風格的影響。這位伯父對他影響至深，誘導他博覽群書，加深對戲劇藝術的瞭解。十四歲時華格納家庭遷回萊比錫，他也開始學習音樂，接觸貝多芬的交響曲，深受這位前輩作曲家及莫札特的影響。在這早年時期，華格納已經開始作曲，編寫鋼琴奏鳴曲及一些序曲。

十八歲時華格納進入萊比錫大學，也開始學習作曲，對貝多芬特別醉心，貝多芬的許多大曲他都仔細抄譜。他的業師 Weinlig 先生十分欣賞他的才華，居然免除他的學費，也幫他發表作品。二十歲時華格納已成公認的傑出青年作曲家，也創作了第一齣歌劇《仙女》（*Die Feen*）。這個作品近似韋伯，一直無法公演，直到一八八三年華格納死後才在慕尼黑首

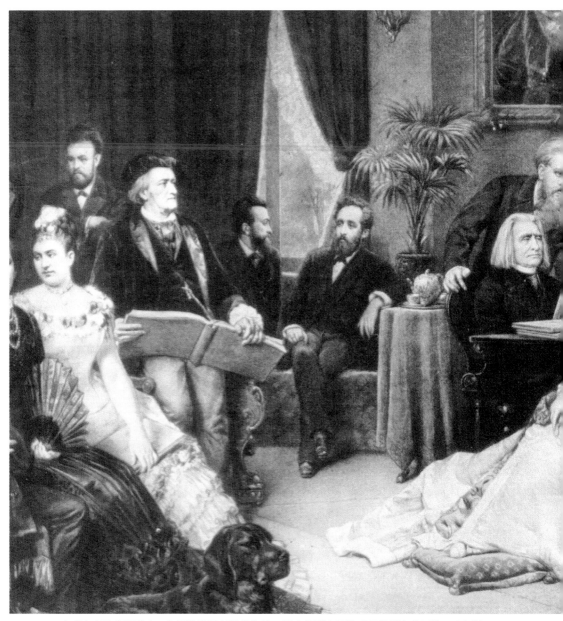

Wahnfried宅邸客廳的高朋滿座。左側持樂譜者是華格納，彈奏鋼琴者是他岳父鋼琴家李斯特，左側懷抱孩子齊格飛的是他太太Cosima，腳端的愛犬後來也陪葬在他們夫婦的墓側。

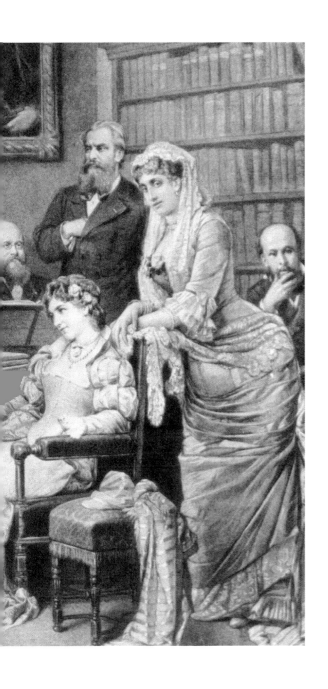

演。他的第二齣歌劇作品《禁戀》Das Liebesverhot，根據莎士比亞《一報還一報》（Measure for Measure）的劇情改編，卻是一敗塗地。這兩個早年作品，極少在歌劇院中演出。在此創作期間，他也認識了第一任妻子Minna Planer，一八三六年和他成婚。太太一年之後就移情別戀，後來雖又與他復合，婚姻並不美滿。

一八三九年這對夫婦因為債台高築，離開歐陸前往倫敦。途中風浪很大，給了華格納譜寫《漂泊的荷蘭人》（Der fliegende Holländer）的靈感。結果他們在巴黎定居，以寫作及為別人的歌劇配樂為生，但也創作了他第三第四齣歌劇《黎恩濟》（Rienzi）及《漂泊的荷蘭人》。《荷蘭人》算是他第一齣傳世之作，一八四三年在德累斯頓首演，但觀眾並不喜歡，因為格調與當時流行的歌劇不同。《黎恩濟》雖是較弱的作品，從來沒在拜羅伊特公演過，但因較像其他十九世紀的歌

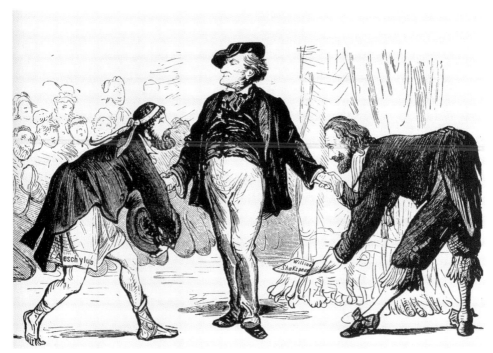

華格納眾多漫畫圖像之一，顯示莎士比亞（右）及希臘悲劇作者 Aeschylus（左）都要向他膜拜致敬。

劇，反而遭受當時觀眾的喜愛。

德累斯頓年代及隨後的放逐

一八四二年華格納從巴黎返回德累斯頓，在那兒住了六年，擔任宮廷歌劇院的指揮並繼續寫作，一八四五年的《湯豪瑟》（*Tannhäuser*）及五年後才能在威瑪首演的《羅亨格林》（*Lohengrin*），都是這個時期的作品。從這些歌劇中，觀眾慢慢瞭解華格納的歌劇音樂，其實是用來敘述劇情的。

在這六年間，華格納也常與激進人士交往，也參加一八四九年的「五月革命」，遭到當局的追捕，從此流落他鄉，直到一八六二年才能返回德國。他在瑞士的蘇黎世住了將近十

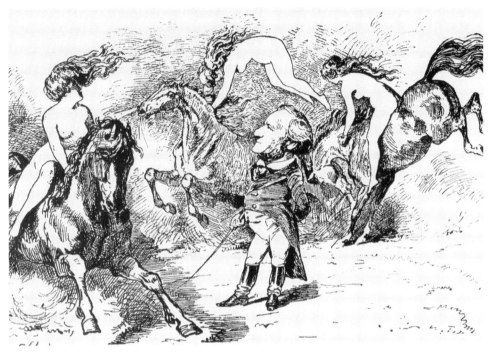

華格納漫畫圖像之二，操練三位女武神策馬在空中飛行，也是《女武神》第三幕開始時的經典片段。

年，債臺高築地寫了不少文章，其中一八四九年出版的《將來的藝術作品》一書，闡述他那「綜合藝術」的思想，提倡音樂、歌唱、舞蹈、詩句、視覺藝術及舞台技術都需融為一爐，更是影響後世的傑作。一八五一年出版的《歌劇與戲劇》小冊子，更談到將要寫作譜曲的《指環系列》，顯示他對劇場美學的見解。

其實在一八四八年，華格納在遭受放逐之前，已經寫好一篇綱要，敘述他將要編寫的四聯劇《尼貝龍根的指環》（*Der Ring des Nibelungen*）的故事。他首先寫了《齊格飛之死》（*Siegfried's Tod*, 1848），到了蘇黎世之後他又加寫了《年輕的齊格飛》（*Der*

junge Siegfried），補足上齣戲沒有講
完的故事，介紹了男主角的出生背
景。他又在一八五二年加寫另外兩
齣：《女武神》（Die Walküre）及《萊
茵河黃金》（Das Rheingold），也把
先前寫好的兩齣戲略爲改寫，符合
他《指環系列》的整體架構。這套四
聯劇其實是倒過來寫的，第四齣及
第三齣先寫好，然後加寫第二齣及
第一齣。那最後一齣的《齊格飛之
死》，後來也改名爲《眾神的黃昏》
（Götterdämmerung），《年輕的齊格飛》
也改成單字的《齊格飛》（Siegfried）。

　　到了一八五七年，華格納已經完
成這四聯劇的劇本，也已譜寫了《萊
茵河黃金》及《女武神》。《齊格飛》
的第一第二幕也已譜樂，但第三幕的
樂譜卻要到十幾年之後才能補足，因
爲他已經看出德國及歐洲沒有一個劇
院能夠製作他這規模宏大、佈景極
繁複、後台要求極高的四聯劇。同
時，他也戀愛了，愛情讓他分心，

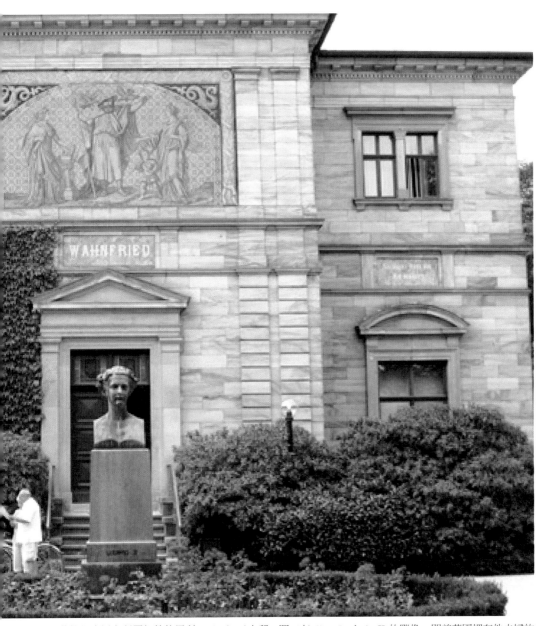

華格納夫婦在拜羅伊特的居所Wahnfried宅邸，門口有King Ludwig II 的雕像。門前花園裡有他夫婦的墳墓。

也讓他先把精神時間放在另一齣戲的譜寫上，那就是《崔斯坦及伊蘇德》（Tristan und Isolde）。

華格納戀愛的對象是位女詩人Mathilde Wesendonck。她是富商的妻子，夫婦倆都很欣賞華格納的才華，也曾借過好幾筆款項供華格納支付開銷，一八五七年還把他們莊園上的茅屋借給他居住，他也因此放下《指環系列》的譜寫，先把女主人的詩句譜成五首歌曲，也開始寫作《崔斯坦及伊蘇德》這齣劃世的樂劇。這齣樂劇的編寫也因為華格納接觸了哲學家叔本華（Arthur Schopenhauer）的悲觀思想，認為音樂最適宜表達世間最原始的欲望，那就是一種盲目的衝動。《崔斯坦及伊蘇德》的樂曲，在很多評論家的眼光中可算現代音樂的開始。

華格納跟女詩人的愛情終於因太太的介入而告終，他也單獨離開，在威尼斯及巴黎混了幾年，也把《湯豪瑟》約略改寫，一八六一年在巴黎演出。這個演出非常失敗，原因是得罪了當地聲勢浩大的馬會，他們的成員不喜歡華格納把舞蹈部分放在序曲後段，而當時巴黎的歌劇演出都把舞蹈放在第二幕。由於馬會成員的抗議及搗亂，《湯豪瑟》的巴黎版本在演出三場後就草草收場，華格納的經濟情況也就更加嚴重。在此期間《崔斯坦及伊蘇德》也在維也納展開排練，但這些排練困難重重，歌手們認為此劇簡直無法唱。

華格納的命運居然在1864年整個改變，那是因為巴伐利亞的十八歲君王盧德惟格二世（King Ludwig II）登基。這位君王很早就欣賞華格納的音樂及樂劇，登基後馬上把華格納請到慕尼黑，還清他的債務，答應好好製作他的《崔斯坦》、《名歌手》及快要完工的《指環系列》四聯劇。後來華格納在拜羅伊特建造他心目中的理想劇場演出《指環系列》，也是這位君王大力支援的結果。這位年青人是個同性戀，與華格納的通信充分表露對作曲家的愛慕，華格納的回信也不免在這議題上虛與蛇委，至於他們倆是否真有些曖昧，那就沒人知道了。

《崔斯坦及伊蘇德》在經過非常驚險的排練過程後，終於在一八六五年的夏天在慕尼黑首演，離開華格納上一齣樂劇的首演，幾乎相隔了十五年。隨後，華格納也在慕尼黑首演了他的《紐倫堡的名歌手》（*Die Meistersinger von Nürnberg*, 1868），《萊茵河黃金》（*Das Rheingold,* 1869），以及（*Die Walküre,* 1970），這可算他創作的巔峰期。

慕尼黑首演《崔斯坦》的指揮是 Hans von Bülow，他的太太 Cosima 就是鋼琴家李斯特的女兒，居然也被華格納勾引，首演前兩個月為他生下一女，名叫 Isolde，就是《崔斯坦》女主角的名字。這位比他年輕二十四歲的 Cosima 後來在父親勉強同意下嫁給了華格納，為他又生下一子一女，女兒叫 Eva，是《名歌手》女主角的名字；兒子叫 Siegfried，就是《指環系列》第三齣的同名英雄。Von Bülow 終其一生忠於華格納，為他指揮了很

多樂劇，但他卻又橫奪好友之妻，這件事始終是他人生污點之一。

拜羅伊特時期

一八七一年華格納決定遷往離開慕尼黑一百四十五英里的小城拜羅伊特（Bayreuth），建造他的理想劇場，首演他的《指環系列》四聯劇。

華格納與第二任妻子 Cosima，1872 年合影。Cosima 在華格納死後執掌拜羅伊特樂劇節長達 25 年，直到兒子齊格飛長大成人，接掌樂劇節的藝術及行政事務。

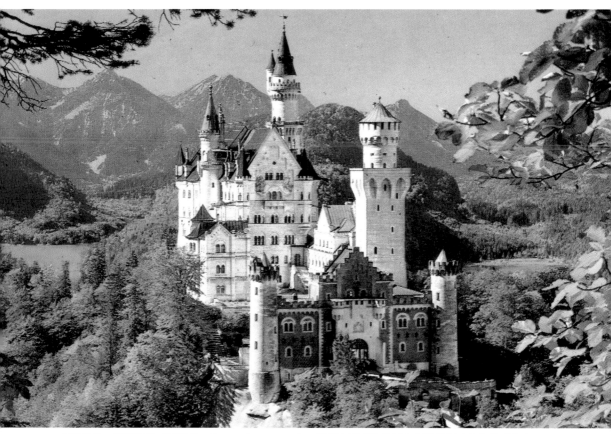

盧德維格二世建造的「天鵝堡」（Neuschwanstein），裡面充滿華格納紀念品及他劇中角色故事的畫像，是今日德國最有名的旅遊勝地之一。

小城捐出一大塊在山丘頂端的公地，叫做「綠丘」（the Green Hill），供華格納建造他的「拜羅伊特節日劇場」（Bayreuth Festspielhaus）。華格納也在附近造了一所兩層樓的宅邸作為居所，名叫Wahnfried，姑譯「寧靜的幻想」或「釋放的幻覺」，一八七四年正式遷入，至今還是個研究華格納的博物館。

一八七六年的夏天，《指環系

華格納本打算在 1873 年建好劇院舉行《指環系列》的首演，但到了那年春天劇場還沒完工，手頭可以支用的款項卻已告罄，他只得四處擔任指揮賺錢，也在好幾個城市成立「華格納協會」募款。一年後盧德惟格二世終於答應另一筆借款，讓劇場能在 1875 年建造完成，《指環系列》也能在 1876 年 8 月 13 日首演第一齣《萊茵河黃金》，接著次第獻演《女武神》《齊格飛》《眾神的黃昏》三齣，讓華格納終於完成他那創作上的幻夢：在他自己設計建造的理想劇場裡演出整個《指環系列》。

列》總共演出了三輪，擔任指揮的是德籍名指揮家 Hans Richter。歐洲諸國的知名人士及音樂家很多都遠道趕來看戲，包括德皇凱撒一世，巴西皇帝貝特洛二世，盧德維格二世，哲學家尼采，音樂家布魯克納（Anton Bruckner）、聖桑（Camille Saint-Saëns）、柴可夫斯基（Pyotr Ilyich Tchaikovsky），葛理格（Edvard Grieg），李斯特等等。《紐約時報》的樂評家還用越洋電報報導每晚的演出，更是當時美談之一。

華格納對這次的首演並不滿意，Cosima 在日記中還記載華格納好幾次聲言永不製作這個系列了。《指環系

列》的首演虧空十五萬馬克，華格納仍需各處指揮募款。他也開始創作最

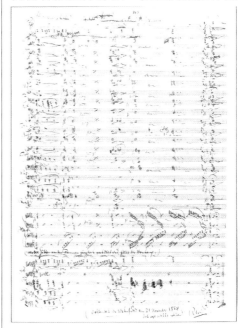

《眾神之黃昏》最後一頁的樂譜，完成於 1874 年 11 月 21 日，至此華格納醞釀創作前後長達 26 年的《指環系列》四聯劇，才算完全譜寫結束。

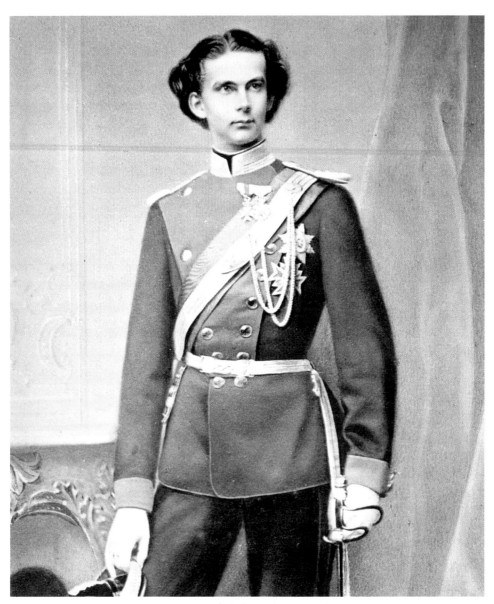

華格納在創作上的最大財政支持者，巴伐利亞的年青君王盧德維格二世（King Ludwig, II）。

後一齣樂劇《帕西法爾》（*Parsifal*），在一八八二年首演。為了這齣樂劇的首演，華格納舉行了第二屆「拜羅伊特樂劇節」，僅演《帕西法爾》一劇，總共十六場。八月二十九日此劇作最後一場演出，華格納在第三幕開始時悄悄進入樂池，接過指揮棒完成第三幕的演奏，這是他畢生最後一次的指揮工作。

樂劇節結束後華格納夫婦帶著孩子前往威尼斯過冬，次年二月十三日因心臟病死在運河旁邊的旅館。雖然缺乏足夠證據，一般的傳聞是華格納死前正與一個年輕歌手親熱，被太太撞見，夫妻倆大吵一架，導致華格納的心臟病發。他的遺體經運河上火車運回拜羅伊特，全城居民都致哀悼。他被葬在 Wahnfried 宅邸的前面，Cosina 的骨灰也與他同葬，還有他們的愛犬也在一側陪伴。現今的拜羅伊特，每逢他的忌日，總有樂手到他墓前演奏他的作品致祭，也是觀光客必訪的旅遊景點。

本文已由上海《歌劇》月刊刊載，2017年5月號（總262號），頁74-79。

華格納「樂劇」與一般歌劇的異同

華格納的傳世歌劇作品共有十一齣，他管這些作品作「樂劇」（music drama），以示與一般的「歌劇」（opera）不同。

西方歌劇的起源是在歐洲文藝復興時代的末期。當時的義大利佛羅倫斯城，有群人文學者成立了一個「同好社」或「藝術集團」，叫做the Florentine Camerata，他們的研究重點就是希臘悲劇，認為那些公元前五世紀的戲劇演出很可能是吟唱的，至少其中的「吟唱隊」部分（the choral passages），肯定是唱的。為了顯示這點，這「同好社」裡的音樂家雅各布・佩利（Jacopo Peri）與一位詩人同好就寫作了史上第一齣吟唱的戲劇作品《達芙尼》（Dafne, 1597），次年隆重公演，得到極好的迴響。可惜這部作品早就湮沒，只有佩利的另一部作品《尤麗狄茜》（Euridici, 1600's）尚存，是為歌劇史上最早留存的作品。

這種起自義大利的「吟唱演出」逐漸自宮廷流傳到民間劇場，有了個新的名稱opera（opere作為複數），源自拉丁文opus，原意「作品」。這個新的演出方式以音樂及歌唱為主，陳述一個簡單的故事，取自神話或英雄傳說。Opera在宮廷搬演時，由於預算充裕，不免在佈景、燈光、服裝、舞蹈上投注財力，歌唱方面也精益求精，出現了一群極富才華的歌唱明星，漸漸形成今日歌劇演出上依舊存

在的特點，那就是以演唱技巧爲主，音樂動聽爲副，加上華美堂皇的佈景服裝燈光效果，配以合唱隊及偶有的舞蹈撐起較大的場面，而故事的鋪陳，劇情的發展，角色的營造，在這種演出中倒變成相當次要的元素了。

義大利歌劇的發展到了十八世紀的古典主義年代，形成一種不變的形式，那就是用華美動聽的詠嘆調（aria）提供歌手展示演唱技巧的機會，以簡單伴奏的宣敘調（recitative）鋪敘劇情，加上一個序曲（overture）及每幕開始或結束前的音樂間奏，一些對唱（duet）、三重唱（trio）、四重唱（quartet）、大合唱（chorus），再加上常有或不一定有的舞蹈片段，形成一個至今還見到的演出模式，這種模式在十八世紀莫札特、韓德爾的作品中達到很高的藝術層次。那些作品有一個共有的現象，就是在演出中凸顯歌手（尤其是明星歌手）的獨唱片段，而劇情的鋪陳與發展，卻被這些詠嘆調與宣敘調切割成二三十個勉強連接的斷斷續續了。

在這種演出模式中，作曲家必須爲男女主角在每幕安排一到兩首獨唱及一個對唱，另外三四個主要配角也都需要安排一兩首獨唱或對唱，再加上他們之間該有的三重唱、四重唱，劇情的發展至少會被切割二十幾次，最好的劇作家也無法交代一個動人而比較複雜的故事，而角色的營造，在這種演出裡更屬奢求了。這是西洋歌劇最大的「死穴」，觀眾在觀賞歌劇時絕非追尋故事或要求角色的深度，他們僅求動人的歌唱及美妙的音樂。

到了十九世紀初期，以「美聲唱法」（bel canto）著稱的歌劇作家若貝里尼（Bellini）、多尼采蒂（Doni-zetti）、羅西尼（Rossini），以及世紀後期浪漫主義歌劇作家若威爾第（Verdi）、普契尼（Puccini）等，他們的作品雖比古典主義時代進步很多，裡面宣敘調的影子也逐漸消失，但劇

中詠嘆調作為凸顯明星歌手的早年傳統依舊存在，在十九世紀二十世紀，甚至現今的演出中，這些作品仍有明顯的環節，在一曲終了時讓劇情中斷音樂停止，給觀眾機會鼓掌叫好，甚至讓明星歌手把那精彩片段再唱一次。這是歌劇演出的高潮，也是歌手與觀眾同感過癮的時刻。

在這些方面，就可以看出華格納樂劇與一般歌劇，無論是十八世紀古典主義歌劇或十九世紀美聲唱法歌劇，甚至十九世紀末葉浪漫時代的歌劇，最大的不同之處了。

華格納的歌劇作品深具革命性及爭議性。他的歌劇，以他自己的話說，應是一種「整體的藝術品」（Gesamtkunstwerk or "complete work of art"），把音樂、詩句、美術這些要素融合在一起。他擴大了樂隊的編制，在樂譜中沖淡詠嘆調的特顯地位，把宣敘調去除，使他的歌劇作品形成一個個「無隙縫無休止的音調鋪陳」，

從每一幕的開始直到那幕的結束，其中絕無空間容許觀眾鼓掌叫好，而現代的華格納樂劇演出，觀眾也都是在一幕結束之後才鼓掌，甚至根本不鼓掌；譬如說，《帕西法爾》第一幕結束通常不鼓掌，因為此劇宗教意味甚濃，與耶穌受難日有關。

這些作品，華格納自己稱作「樂劇」（music drama），以示與一般歌劇不同，而他與其他作曲家最大不同之處，就是他也自己編寫劇本唱詞，這些劇本取材自日耳曼民族的傳說，凱爾特民族傳說，或亞瑟王傳說（Germanic, Celtic, Arthurian legends），使得他的劇本題材往往具備某種哲理，無怪乎他的崇拜者稱揚他為「集貝多芬與莎士比亞之大成」，雖略過譽，但在音樂史上也真找不出另一位能寫精彩劇本，也能譜極好音樂的創作天才了。

華格納樂劇另一與一般歌劇不同之處，就是他能運用一系列的「主導

動機」（*leitmotif*，德文作 *leitmotiv*）敘述一段故事，介紹某一特定人物或物件。這些 leading motifs 在他早年作品若《漂泊的荷蘭人》《湯豪瑟》《羅亨格林》裡已見端倪，但在他後期比較成熟的作品中，譬如《崔斯坦及伊蘇德》《指環系列》及《帕西法爾》裡更加顯著，而《指環系列》四聯劇中的繁複眾多「主導動機」，更是令人稱道。

「主導動機」乃是一種簡短的樂句，代表一個人物或物件，譬如少年英雄齊格飛及他那把寶劍，天神 Wotan 及他那枝代表權威的矛杖。《指環系列》裡與劇情發展最有關係的萊茵河黃金及那黃金煉成的指環，以及近百種代表人物物件的樂句。在華格納的精密處理下，這些樂句經常在樂譜中浮現，不但在人物出現前或出現時讓觀眾聽到，甚至在某一角色想到這位人物或這件事物時，也會在音樂中顯現。一個最好的例子就是《指環》

四聯劇中每逢天神 Wotan 念及他想擁有的那些萊茵河黃金及那隻具有絕大魔力的指環時，樂隊也會奏出隱隱約約的「黃金動機」或「指環動機」，而他若在演唱中談到這些物件，音樂中這兩個「動機」，也就更加明顯了。

「主導動機」也可能是一個思想、一種情緒、一項行動，或一些尚未出現的劇情變化。譬如說，《指環》四聯劇的第二部《女武神》，裡面的第二女主角齊格琳（Sieglinde）在第三幕開頭時得知她已懷的身孕將是大英雄齊格飛，甚至她還不知道的難產死亡及後來齊格飛之死，都是將來救贖世界的重要因素；她下場前唱出的極端美妙的「救贖主題」，在後面兩齣戲裡也將出現，尤其在四聯劇結束前的最後兩分鐘的極度磅礴動聽的樂隊演奏時，這個「救贖主題」也會出現，作為這十五小時演奏的總結。這些，都是聆聽華格納樂劇的驚喜：當

你在仔細聆聽多次以後突然發現一個從未注意到的「主導動機」，而它卻與早先的某個人物或某段劇情有關，這種歡然的發現，也是華格納迷一再聆聽他那些樂劇的緣故。

其實華格納並沒有發明 leimotiv 這個名詞，這類樂句在早先的音樂作品中已經出現，他不過是經常使用這類作曲手法，也曾在一八五一年出版的論文 Opera and Drama 裡，談到如何運用這種譜曲要素把一些互不相連的劇情連接起來。他自己的說法是 Hauptmotiv（principal motif），也就是「主要動機」；他唯一提到 Leitmotiv 這個字，乃是「那些所謂的 Leitmotivs」而已。

這個詞的濫觴始於一八七六年出版的小冊子《Leitfaden（guide or manual）to the Ring》，作者 Hans von Wolzogen 是華格納找來編寫某些紀要的不知名文人，他卻藉著那年《指環系列》在拜羅伊特首演的良好時機，出版這本《指環導賞》的小冊，其中標識近百個四聯劇裡特有的「主導動機」，諸如「神矛動機」、「寶劍動機」、「寶馬動機」、「神火動機」、「巨人動機」、「惡龍動機」、「奴役動機」等等。後來出版的《指環》樂譜裡有些也作出同類的標註，再讓那時最具權威的華格納研究學者 Eamest Newman 在書中及文章中提及，那就逐漸成為「華格納學」主要的題材了。

華格納樂劇與一般歌劇另外一個不同，就是樂隊的編制。通常伴奏一齣樂劇，尤其是規模特大的《指環系列》，池裡的樂手會多達一百二十人，也會加入一些華格納獨創的樂器。在拜羅伊特的《萊茵河黃金》演出時，豎琴的數量多達六架，這都是其他歌劇伴奏裡少見的。這樣聲勢浩大的樂隊演奏，配合佈景燈光特效上的高度要求，再加上名指揮名歌手的領銜，難怪一般歌劇院裡上演華格納

樂劇都屬難得的盛事，能去拜羅伊特觀賞一兩齣，更是樂迷祈求的終極享受了。

本文已由上海《歌劇》月刊刊載，2017 年 6 月號 (總 263 期)，頁 58-61。

華格納的《指環系列》

《指環系列》是指德國音樂家理查‧華格納（Richard Wagner）撰寫作曲的四齣「樂劇」（music dramas），原名是 Der Ring des Nibelungen（The Ring of the Nibelung），中文譯作《尼伯龍根的指環》，通稱《指環系列》（the Ring Cycle），或僅稱《指環》（the Ring）。

這個系列的故事及某些人物取自北歐遠古傳說及中世紀德國史詩《尼伯龍根之歌》（the Nibelungenlied or the Song of the Nibelung）。嚴格說來，這個劇名應該譯作《艾伯利希的指環》（Alberich's Ring），因為「Nibelung」一字乃指北歐侏儒一族的首領，在此劇中他名叫艾伯利希，這個魔力奇大的指環也是他用萊茵河底盜來的黃金所煉成的。

華格納叫這個系列「節慶劇作」（Bühnenfestspiel or stage festival play），它的結構是三齣戲加上一個「前序」或「開端夕」（Vorabend or "preliminary evening"），分四晚演出。這套四聯劇，依照演出的順序，乃是《萊茵河黃金》（Das Rheingold or The Rhinegold）、《女武神》（Die Walküre or The Valkyrie）、《齊格飛》（Siegfried），與《眾神的黃昏》（Götterdämmerung or Twilight of the Gods）。這套四聯劇在一八七六年八月十三至十七日，於華格納為這個系列特別建造的「節日劇院」首演，在《齊格飛》及《眾神的黃昏》之間休息一天。這個演出模式在拜羅伊特

直到今日還繼續保持，但在其他歌劇院則會略增中間休息的日子，讓主要歌手保養嗓子；要看「全集」就要花上遠比五天更多的時日了。

《指環》四聯劇規模宏大，對角色的唱功、樂隊的成熟、及對佈景燈光的要求奇高，而它演出的長度更達15～16小時，因此很少獻演。最短的一齣《萊茵河黃金》也長達2.5小時，中間不加休息。最長的一齣是《眾神的黃昏》，長達5小時，還不包括每幕之間的休息。拜羅伊特的演出每幕之間休息1小時，下午4點開始，晚上十點半左右結束。《萊茵河黃金》由於較短，沒有幕間休息，則在傍晚6點開始，結束時加上謝幕鼓掌歡呼或噓叫，也就9點多了。《指環系列》的主角配角多達二十幾個，都需一流歌手擔綱；樂隊編制也往往超過120名樂手，加上30幾次換景，這些演出的要求向為指揮、導演、設計師、後台人員視為畏途，也僅有少數最大規模的歌劇院可以製作。因此一套新的《指環》製作，必定是音樂界歌劇界的盛事。

《指環系列》的創作

華格納早年的劇作，直到《羅亨格林》（*Lohengrin*, 1850），其實跟當時流行的義大利歌劇相差不多，他後來也漸漸不滿，總希望開創一種新的作品。在一八五一年發表的長文〈敬告諸友〉（*A Communication with My Friends*）中，他表明對目前流行的藝術不滿，包括他自己的歌劇。他說他會創作一種新的劇種，姑且稱作「戲劇」（*Drama*），其中之一將是三齣劇情連貫的「戲劇」，之前將有一個相當長的「前序」（*Vorspiel*），在一座特別為此建造的劇場公演。這是他頭一次具體提到這個寫作及演出計劃。

《指環系列》的劇本是倒著寫的，第四齣戲首先完成，然後是第三齣、第二齣，最後完成「前序」。音樂的創作卻是順著四聯劇的順序，在一八七四年十一月完成《眾神的黃昏》最後片段，這也是音樂史、戲劇史上難得的例子。

其實在一八四八年的夏天，華格納已經寫了一篇〈一齣以尼伯龍神話作為綱要的戲劇〉（*The Nibelung*

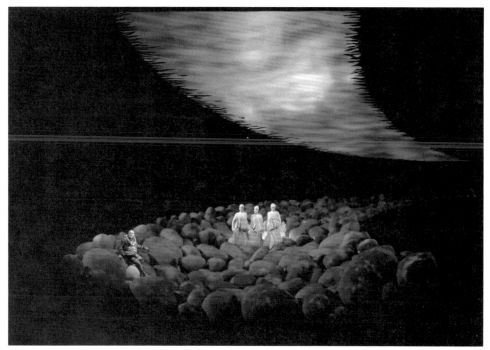

2006年拜羅伊特樂劇節的《萊茵河黃金》第一場，三位河仙端坐河底卵石上，侏儒艾伯利希在她們左前端。頂端有河水投影的影片，裸女游泳的影像則在此圖中並不清楚。

Myth as Sketch for a Drama）的文章，雖跟以後的《指環系列》人物故事有很多不同，但已略有這個作品的影子了。他首先撰寫的劇本叫做《齊格飛之死》（*Siegfrieds Tod* or "Siegfried's Death"），陳述少年英雄齊格飛被壞蛋暗算而死，他的妻子為夫復仇等等，與中世紀傳說《尼

伯龍根之歌》頗為相似。寫完後他覺得意猶未盡，加寫了《年輕的齊格飛》（*Der junge Siegfried* or "The Young Siegfried"），仍覺　事未盡，再加寫了《女武神》，補　齊格飛父母的身世。他最後又撰寫了《萊茵河黃金》，敘述三代人物因爭奪那只萊茵河黃金煉成的神奇指環，引起世上

的紛爭及眾神的毀滅。這套四聯劇在一八五二年寫完，次年二月出版；華格納也將《年輕的齊格飛》改成簡單的《齊格飛》，《指環系列》的四個劇本終於全部完成。

音樂的創作卻是順著四聯劇的順序完成。一八五三年十一月，華格納開始為《萊茵河黃金》作曲，隨即完成《女武神》，到了一八五七年，當《齊格飛》第二幕的譜寫結束後，華格納居然把《指環系列》的作曲擱置十二年，在此期間完成了《崔斯坦及伊索德》及《紐倫堡的名歌手》兩劇的編寫及作曲。到了一八六九年，華格納在瑞士盧森（Lucerne）湖畔定居期間，他開始拾起十二年前未完成的作曲任務，譜完了《齊格飛》的第三幕，而在一八七四年十一月二十一日譜完四聯劇樂譜的最後一頁，並把劇名從《齊格飛之死》改為《眾神的黃昏》。

《指環系列》的劇情有關幾個天神、英雄、壞蛋、怪物之間的鬥爭，爭奪一隻具有神秘力量、可以征服世界的指環，其中包括祖孫三代的悲劇性人物，最後導致巨大的災害與眾神的毀滅。這四聯劇的主角並非少年英雄齊格飛，而是眾神之王佛當（Wotan），這位神祇熱愛權力，為了爭奪神權付出很大的代價，這些代

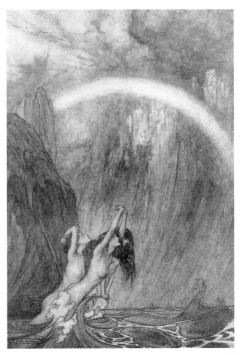

英國插圖畫家 Arthur Rackham（（1867-1939）筆下的三位萊茵河仙，悲唱黃金的失竊。

這部四聯劇的創作，從1848年的「綱要」到1874年的完工，前後長達26年。英國皇家莎翁劇團及皇家國家劇院的榮休藝術總監彼得·賀爾爵士（Sir Peter Hall）曾稱《指環系列》為「有史以來規模最大的偉大藝術作品」，他的製作夥伴名指揮蕭提爵士（Sir Georg Solti）則稱這四聯劇為「人類史上最偉大的人類活動之一」，都是有其緣故的。蕭提更加注說，建造長城也是一項「人類活動」，表明這項藝術創作的不凡與規模。

價有些也在劇中交代。當初年輕無名之時，他從生命智慧之樹（World Ash Tree）砍下一段樹枝，製成一根權矛，因之具有無上法力，成為眾神之王。為了取得這根樹枝，他用一隻眼睛作為代價，因此他在舞台上書籍中出現時，都用眼罩遮住那隻瞎眼。他經常與友人或敵人簽訂條約，每項條約都在權矛上刻下標記，隨著標記的增多，他的權力也越來越大，這些，都在四聯劇開始之前發生，也在劇中好幾次提到。下面，就是這四聯劇劇情人物的簡介，也將提到一些在欣賞演出時應該注意的地方。

《萊茵河黃金》簡介

此劇共有四場戲，開始的一場在萊茵河的河底，三位河神的女兒正在河底游泳歡唱。她們的任務是守護河底一塊黃金，這黃金若能煉成一隻指環，持有者即具無上法力，可以征服全世界。可是，持有者也須作一犧牲，就是棄絕「愛」── 不單單指男女間的愛，也包括世間所有的愛與情。

此時來了個侏儒艾伯利希（Alberich），他居住地底裂縫，醜怪無比。調戲河仙之餘，發現河底高處一塊岩石頓現奇光。河仙告訴他這是萊茵河的黃金，煉成指環之後威力無窮，但持有者必須棄絕世間所有的

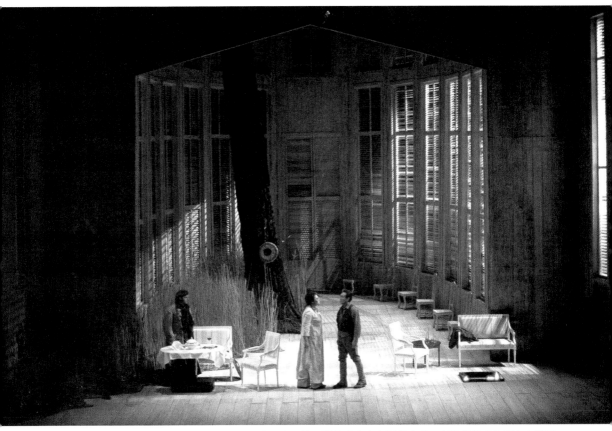

2002 年拜羅伊特《指環》製作《女武神》第一幕，獵人轟定在左側餐桌邊，齊格琳與齊格蒙在中間深情對望，插在樹上的寶劍在圓周中間。

愛。侏儒貪心頓起奪取了黃金，也在河仙之前宣誓棄絕了愛，然後狂笑離去，留下三位河仙悲唱，惋惜黃金的失竊。

第二場戲發生在眾神聚居的天際，眾神之王佛當（Wotan）正在發愁。原來他請兩個巨人建造一座新的天宮 Valhalla，宮殿已經完工，但他還沒想出付款的方式。精靈古怪的火神婁格（Loge）曾經勸他用他的小姨

子青春之神弗萊雅（Freia）作為典押品，然後由他設法另找財寶贖回。說著說著兩個巨人上場討債，結果把青春女神搶了去。女神專司培養「青春之果」供眾神食用，她這一去眾神立即精神萎靡，分明無法永生，佛當必須設法解決困境。火神此時告訴佛當或可進入地底侏儒的世界，因為艾伯利希已經把萊茵河黃金煉成神奇指環，以它的法力逼迫侏儒子民開礦煉金，積聚大量黃金財寶，佛當或可從他那兒找些黃金抵債。佛當被他說動，兩人立時從天際進入地底。

　　第三場發生在地底裂縫侏儒聚居之處，艾伯利希已經憑藉指環的法力驅使侏儒子民為他積聚大量黃金，也讓他的巧手弟弟迷姆（Mime）為他打造一片可以隱身、可以飛翔、可以變幻各種形象的金屬頭罩Tarnhelm。正在折磨弟弟之際，佛當與火神現身，精靈的火神用話套話，知曉這金屬頭罩的妙用。火神表示崇敬之餘，要求

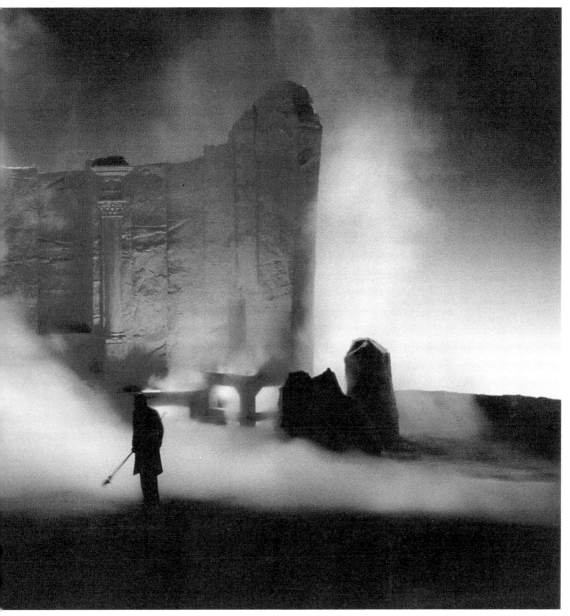

1976年拜羅伊特《百週年指環系列》之《女武神》結束前一景，佛當祭起熊熊烈火，將沈睡的愛女擋住（已被孾霧遮起）。這個由法國導演 Patrice Chéreau（1944-2013）執導的《指環系列》，乃百餘年來最好的製作之一。

優雅的時光
達人聆賞華格納樂劇 22 年全紀錄

艾伯利希展示頭罩的神妙，先讓他變成一條驚人的惡龍，艾伯利希驕傲地帶上頭罩，立時變作惡龍。奸猾的火神隨即要他變成一隻小小的青蛙，艾伯利希不知有詐，也就變成青蛙，立時被佛當捉住，將他捆綁後帶回天宮。

第四場又從地底轉回天宮，侏儒苦苦哀求饒命釋放，但佛當與火神要他先把積聚的黃金獻出，再把那神奇的頭罩交獻，最後更逼他交出那具有神力的指環。艾伯利希聽命交出指環之際，下了個毒咒，咒稱今後擁有這隻指環的人或神，都將遭受橫死的命運。佛當不以為意，收下指環釋放侏儒，艾伯利希恨聲下場，要到第三齣戲才再度現身。

接著兩個巨人帶著青春女神上場，索取該領的欠款，否則將永遠佔有這位美貌的女神。佛當建議用剛剛奪取的黃金抵債，巨人要求將黃金堆起，必須蓋住女神的整個身子。結果金堆有個裂縫，佛當必須用奪來的金屬頭罩填補，但兩個巨人中特別對青春女神具有愛意的那個，聲稱金堆仍有小小的裂縫，讓他可以望見女神她那美妙的眼神。巨人要求佛當把那隻巧取奪來的指環填補裂縫，佛當正要拒絕之際，他的情婦地母愛爾達（Erda）突然從地底冒起。愛爾達乃智慧之神，她告訴佛當必須放棄指環，否則必有奇禍，佛當也就快快地交出指環。誰知兩個巨人在分贓不均的情況下爭吵起來，其中一個把另一個用巨棒打死，取得指環、所有的黃金，以及那個魔力頭罩匆匆下場，佛當也立時瞭解地母的預言有效，艾伯利希那個毒咒已經產生可怕的效果了。

場景返回天際，佛當召集眾神準備進入新居，他也昭告大家這新的天宮 Valhalla 乃天神與眾多戰死英雄聚居之所，更是他無上權威的象徵。他命令雷神祭起濃霧發出雷電，在震天的樂聲中濃霧裡顯出一條彩虹，眾神踏上彩虹進入雲端的 Valhalla，同時下端

同一場面在 2006 年拜羅伊特製作中，就有相當不同的處理，畫面也很不一樣。

人世的河底，也傳來三位河仙悲唱的歌聲，全劇至此告終。

《萊茵河黃金》在華格納的心目中僅是後面三齣戲的「前奏性演出」，但長度已達兩小時半，一氣呵成的演出沒有中間休息，因此觀眾必須事先上妥廁所，否則就麻煩大了。這兩小時半的演奏對樂師及指揮都是極大的挑戰，英國名指揮蕭提（Georg Solti）曾把指揮這齣戲比作連續指揮五首交響曲，在體力精神上的耗費自不待言。

此劇開始時的一百三十六小節 E-flat 音樂從無到有，依稀混沌初開，逐漸加強引向一個高潮，接著就是三位河仙的歡唱，這段音樂真不知引發多少專家的討論及著述。在樂池燈光

昏暗、樂手全然不見、音效又極其美佳的拜羅伊特節日劇場裡聆聽這開初幾分鐘的演奏，眞是一種說不清楚的感覺，大概是美妙的樂聲加上些許幸福感吧。

幕啓之後的第一印象，也是戲迷及華格納迷早就期待的。華格納的劇本指明是「萊茵河的河底，綠色的曙光，上端較亮，下端昏暗。佈景上端佈滿流動的水，下端的流水混入一片薄霧，像雲般浮動……」這些佈景燈光特技的要求，不知難煞多少導演及設計師，因爲這也是新製作的開端，行內人說萊茵河底的處理，往往可以爲整個《指環》製作定下基調，因此必須加倍留心。

百餘年來各類處理都有，從華格納時代的浪漫主義具象佈景，到他孫子輩的極端簡約；從兩百磅女歌手躺在木架上被後台人員在「水幕」後推來推去，到三個裸女在台前「游泳池」裡游來游去，利用鏡片折光原理創造河仙在河底裸泳的幻覺……總之各家奇招盡出，可是有效而可信度高的處理卻難得見到。我在拜羅伊特看過九次《指環》演出，在其他歌劇院也看過好幾個其他製作，能把這萊茵河底河仙裸泳的場面處理得當的卻極少極少。我最喜歡的兩個處理是一九九四至九八年克希納導演（Alfred Kirchner）及二〇〇六至二〇一〇年多斯特導演（Tancred Dorst）的製作，都在拜羅伊特。前者充滿簡約主義，三位河仙坐在旋轉的「三人蹺蹺板」上歌唱，全無河水薄霧的效果；後者是河底石卵堆裡，三位河仙端坐巨大的石卵上毫不移動，但頂端的水面卻有河水流動的影片，其中也有三個裸女游動。

《萊茵河黃金》結束時的處理也讓導演及設計師頭疼。華格納要求一聲霹靂濃霧四起，霧中顯出一條彩虹及虹端遠處的 Vahalla，佛當領導眾神步上彩虹進入天宮。這些，在樂

聲中全都顯示，但要製造出安全妥當而不令人失笑的佈景或效果，卻是一件難事。現今的演出往往虛晃一招，一九九〇年代大都會歌劇院的製作讓眾神走到投影的彩虹邊緣就開始落幕。弗林姆導演（Jürgen Flimm）在拜羅伊特的「千禧年製作」（二〇〇〇至二〇〇四年），更讓眾神列隊，走向一座虹影中的電梯。

劇中其他場景，也有不易解決的難題，譬如巨人的處理，惡龍的顯身，角色的忽隱忽現，天庭到地底的佈景轉換等等，都靠導演及他設計團隊的深思。總之，觀賞《萊茵河黃金》乃是一項難得的經驗，是否令你滿意，則靠你的運氣了。

《女武神》簡介

《女武神》（*Die Walküre or The Valkyrie*）是四聯劇裡最受觀眾歡迎的一齣，因此各大歌劇院往往僅演此劇而不製作整個《指環系列》。

開幕前我們聽到簡短的緊張前奏，顯示有人在林中奔跑。幕啓時我們看到獵人轟定（Hunding）的住所，台上空無一人。少年英雄齊格蒙（Siegmund）隨即進入，他已精疲力竭，倒在地上喘氣。轟定的妻子齊格琳（Sieglinde）上場，發現體弱的齊格蒙後馬上給他飲料助他恢復元氣。兩人相望之下互有好感，但不知是何緣故。

獵人轟定進門，發現齊格蒙正是他族人追捕的仇敵，但他既已進入家中成為客人，按照武士的潛規應該酒飯接待，第二天清晨再開始生死決鬥。飯後轟定入房休息，齊格琳也用藥酒讓他昏睡。

兩人單獨相處時互相吐露身世，發現他們其實是孿生兄妹，但對對方卻有難以形容的愛意。齊格蒙的武器早就失去，正愁次晨的決鬥缺乏趁手寶劍，但也記起早年父子分手時，父親曾說將來在性命交關之際，他會留

維也納畫家兼佈景設計家 Josef Hoffmann 為華格納 1876《指環》首演設計佈景，製作之前先繪一系列圖樣示意。這是《齊格飛》第一幕的洞穴，可見十九世紀末葉浪漫主義佈景的具象程度。

把寶劍供愛子使用。齊格琳也記起當年成婚時，有位獨眼的神祕長者將一把寶劍插入家中的大樹，之後多少英雄好漢都無法將劍拔出。他倆不知道這位獨眼的神祕人士就是天神佛當在塵世遊戲三昧時的化身，他也因此留下一些後代，他們兩人乃是佛當與人間少女生下的孿生兄妹。齊格蒙到那樹旁輕易拔出父親贈劍，他對齊格琳的愛意也不可收拾，兩人決定一同逃亡，幕降之際我們看到他們兩人擁抱熱吻滾倒在地。

第二幕移到天宮 Valhalla，天后弗麗卡（Fricka）正跟佛當吵鬧。她是婚姻家宅之神，難容齊格琳背棄丈夫與孿生兄長發生關係。她也知道佛當打算在次日的決鬥中暗助自己的私生子，堅決要求他不要插手此事，讓破壞婚姻的狗男女遭受報應。佛當無奈之下命他最最疼愛的女兒布倫希爾達（Brünnhilde），別在決鬥時偏護齊格蒙。

布倫希爾達是九位女武神之首，她們都是佛當與地母的私生女，職責是在戰場上空飛翔，選擇誰輸誰贏，然後將死去的英雄接引到天宮Valhalla，與眾神共享榮耀。她與齊格蒙在林中見面，告訴齊格蒙決鬥的結果將是他的死亡，她會把他的靈魂帶赴天宮。齊格蒙對生死並不在意，但當知曉他深愛的齊格琳無法同去天宮時，他也婉拒長居天宮的榮耀。

接著就是轟定與齊格蒙的決鬥。布倫希爾達不忍見到同父異母的哥哥橫死，一直用盾牌擋住轟定長矛的進襲。最後佛當現身，用他的權矛將寶劍折斷，轟定把齊格蒙刺死，自己也被佛當處死。

慌亂間布倫希爾達把斷劍拾起，帶著齊格琳逃往林中深處，告訴她她已懷孕，將來生下的兒子將是大英雄齊格飛，而她必須在林中躲藏，因為此地有條惡龍盤踞，佛當不敢隨便進入。她也把兩截斷劍交給齊格琳，讓她將來的兒子鑄成一把屠龍的寶劍。此幕結束前喪夫的齊格琳唱出極為動聽的「救贖主題」，歡迎即將出世的英雄兒子，表示她與齊格蒙的愛情也將成為救贖世界的動力。

第三幕的開端是大家都熟悉的「女武神的飛馳」，這段形容八位女武神馳馬在天際飛騰的音樂，常被交響樂團演奏，但這個場面的處理也是導演及設計師的夢魘之一。不久之後布倫希爾達出現，哀求姊妹們保護。遠處傳來佛當飛臨的怒聲，八位女武神哀求佛當饒恕布倫希爾達不果，只有飛馳離開，留下父女兩人對峙。佛當指責布倫希爾達不聽命令暗助齊格蒙，處罰的方法就是奪去她的法力，讓她變成凡人在岩石上昏睡，任何男人都可以將她喚醒佔為己有。布倫希爾達自知犯錯，願意接受處分，但哀求父親將她用神火圍起，將來僅有不知恐懼為何物的英雄才能穿過火焰將她喚醒，這樣的人物她才甘願託付終

身。父女告別之後佛當將昏睡的愛女放在岩石上，用她慣用的盾牌將她蓋起，命令火神將岩石週圍祭起烈火，然後依依不捨地離去。

《女武神》最後的四十分鐘乃是整個《指環系列》最最動聽的片段。感情極好的父女要作永別，萬分不捨的佛當必須斷然處分不聽命令的愛女，否則無法保持天神執法的公正。女兒自知犯法甘願受罰，但也不捨與老父告別，這些複雜的情緒都在華格納美妙的音樂中顯現。在一位頂尖女高音及另一位超級男低中音歌手的演唱中，愛樂人士肯定如癡如醉。加上幕落前佛當的安置愛女、叫喚火神、祭起烈火、回頭張望，直至依依不捨的離去，都是絕美的樂隊演奏；若再加上好導演好設計的適當處理，這最後的片段真是難得的演藝饗宴，觀眾應該早作準備，事先熟讀劇本聆聽 CD，為這最後四十分鐘做些基本功課。

第一幕最後的兄妹互報身世，逐漸發展到互表愛意，也是非常優美的半小時歌唱，在一流的英雄男高音及頂尖的戲劇女高音的演唱下，也是至高的聆聽享受。男高音那詠嘆春天光臨的片段，是難得的可在獨唱會演唱的華格納曲目。布倫希爾達是歌劇界最吃重的三兩個角色之一，在《女武神》裡的演唱份量極為驚人，若能喜逢一流高手而她那晚歌喉正常、堅持力良好的話，肯定是觀眾的福份。獵人轟定也是極好的角色，若能找到與其他四位主角同級的男低中音擔綱，再加上一流的樂隊及指揮，觀眾真該慶幸歡呼了。

《齊格飛》簡介

這是《指環》四聯劇裡最難看到的一齣，主要的原因是男主角實在難找；世上極少歌手能夠整晚演唱四小時而嗓子不破，同時在外型上滿足劇本的要求，那就是一位天真無邪的少年英雄。觀眾若能遇上一位能夠唱完

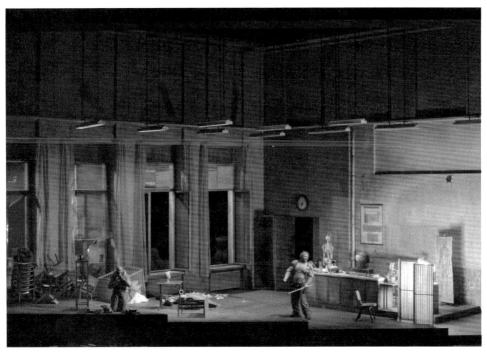

與前頁同樣的第一幕鑄劍場面，在2006年拜羅伊特的《齊格飛》製作裡，場景意味就完全不一樣，變成實驗教室，鑄爐放在屏風後面，齊格飛的寶劍剛剛鑄成，迷姆（左）也在偷製毒藥。

全劇、嗓音耐力奇佳、還沒十分發胖的中年歌手，已經其福不淺了。

幕啓時我們看到侏儒迷姆（Mime）的洞穴居所，他曾在《萊茵河黃金》一劇的第二場出現過，目前正在鑄造一把寶劍，希望少年英雄齊格飛能用它斬殺附近的惡龍。原來那個殺死兄弟的巨人法富納（Fafner）已經用魔力頭罩變成一條惡龍，每天在洞穴裡守住那堆黃金那隻指環，只有一位不知恐懼爲何物的英雄才敢前去屠殺，而迷姆過去十幾年養大成人的齊格飛，正是如此的英雄，但他需要一把寶劍。

正說著，齊格飛帶著一頭熊跑進洞穴，追得迷姆狼狽不堪。迷姆向

齊格飛抱怨，怎麼如此不孝，完全不顧他的養育之恩。齊格飛根本不認這個養父，但從迷姆口中套出生母在世的情況。原來懷了身孕的齊格琳逃進森林後由迷姆照拂，足月生產時難產而死，齊格飛由迷姆一手撫養成人，現在要他前去屠龍，也剛鑄成一把寶劍，但被頑皮的齊格飛三把兩把折斷，令他再鑄一劍，隨後出洞遊玩。

迷姆再度鑄劍時來了一位神秘長者，瞎了一隻眼，這位「漫遊者」（The Wanderer）正是天神佛當的化身，他與迷姆用頭顱打賭，各問三個問題，答輸了需用頭顱賠償。這些問題不過是前面兩齣戲劇情的重提，相互詢問之餘迷姆輸掉，但「漫遊者」願意暫寄人頭，飄然引去。

齊格飛回來後，得知迷姆藏有他生父遺留的兩截斷劍，即把斷劍要來親自鑄造。在他高唱「鑄劍之歌」時，迷姆同時烹製一瓶毒湯，打算在齊格飛殺死惡龍後誘他飲用，毒死齊

格飛後獨佔黃金及指環。這幕戲的高潮是齊格飛鑄成寶劍，為試是否鋒利，一劍把鐵墩劈斷。

第二幕是森林深處。帶路的迷姆遇見潛伏在惡龍洞穴邊的哥哥艾伯利希（Alberich），這個侏儒自《萊茵河黃金》第四場後就沒出現，現在在此準備找機會把失去的指環偷回來。不久齊格飛出現，他來屠龍並非幫助迷姆，只想體驗什麼是「恐懼」，而惡龍正是可怕的毒物。靜候惡龍出現之際他也想起從未見過的母親，她必是漂亮可愛的女人。不耐久待的齊格飛吹起他的號角，警醒了惡龍，出洞查看時被齊格飛一劍殺死，龍血濺射在齊格飛的手指上不免燙手，他吮吸之下開了智慧之窗，聽懂林中鳥的鳥語，告訴他洞穴內有大量黃金及一片金屬頭罩，可以讓他變形飛翔，另一件更珍貴的寶物乃是一隻具有神力的指環，得到之後可以征服世界。

齊格飛入洞取得這些寶物，出洞

時又聽到林中鳥的警告，說迷姆的湯品有毒，不可飲用。無情的齊格飛不顧迷姆養育之恩，用此湯品將他毒死，拋進洞穴與惡龍同腐。林中鳥又告訴他現在該去穿過神火救醒沉睡的布倫希爾達，她是世上最美的女人，可以和他成婚。齊格飛聽了歡天喜地，隨著林中鳥前去拯救美女。

第三幕開始時「漫遊者」喚醒地母艾爾達（Erda），問她幾個問題但不得要領。齊格飛路過此地與「漫遊者」相遇，後者用神矛阻止少年前往救醒布倫希爾達，但遭齊格飛一劍斬斷，與《女武神》第二幕的場景剛好相反，年輕的一代終於可以主宰自己的命運了。「漫遊者」（佛當）默默拾起斷矛，無言地下場，在《指環系列》裡不再出現。

齊格飛穿過神火到達布倫希爾達沉睡的岩石，用一吻將她喚醒。此時她已經成為毫無法力的凡人，看見久已不見的陽光及英俊的齊格飛非常高興，兩人互述愛意願結同心，此劇在他倆歡欣的合唱下結束。

飾演齊格飛的英雄男高音（heldentenor）最大的噩夢就是在演唱三小時多的疲勞情況下，遇見整晚休息的女高音，與她對唱三十分鐘時乏力招架。觀眾若能遇上一位應付裕如的男高音，真會欣喜若狂而在他謝幕時給予熱烈的蹬腳歡呼。可是我們往往見到應付乏力狼狽不堪的男高音，遭到觀眾無情的噓叫。一九九〇年代後期我曾在拜羅伊特見到如此可悲的場面，勞駕藝術總監出來訓了觀眾一頓；他說大家應該體諒歌手的難處，若再苛求，那他們恐怕看不到《齊格飛》一劇的公演了。

此劇也有技術上繁難之處，最明顯的就是惡龍的出現。各家處理不同，有的有趣可愛，有的慘不忍睹。一八七六年華格納首演此劇時從倫敦訂製龍身，運到時居然少了一截，不知當時後台人員如何搶救。我看過不

少版本的導演處理，最令我滿意的卻是「走虛」：龍身根本不出現，用一隻血紅的巨大龍眼取代；當齊格飛一劍刺去時，龍眼的布片破碎，血紅的光芒也逐漸變暗，相當簡單而有效。

齊格飛在林中等待惡龍，思念起從未見面的母親時，華格納譜寫了一段極其優美的音樂，通稱《齊格飛的田園曲》（Sigfried's Idyll）。它在一八七○年的聖誕日早晨首演，是華格納獻給妻子科西瑪的生日禮，由十三位樂手在他夫婦瑞士居所的樓梯上演奏，樂聲把女主人從睡夢中叫醒，此舉可稱浪漫之極。這首樂曲，也常在音樂廳演奏，編制當然大得多了。

Josef Hoffmann 為華格納1876首演設計的《眾神的黃昏》結束場面示意，不知當初是否照圖實現。此圖其實顯現幾個不同的場景，三位河仙取得指環時，左下側的男女主角早已化為灰燼了。

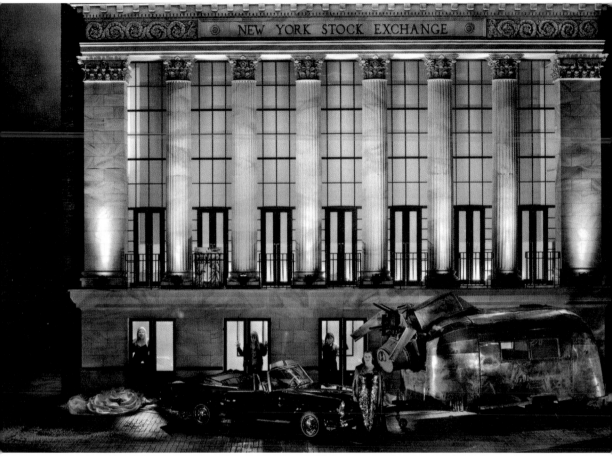

2017夏即將結束的拜羅伊特最新《指環》製作的結束場面。代表華爾街腐敗的股票交易所將會焚毀，三位河仙分站窗戶後面，女主角在台前正中演唱，劇中經常出現的汽車及露營車都在台前。

《眾神的黃昏》簡介

這是《指環系列》四聯劇最長的一齣，不算中場休息也要五小時。

開始時有個「序幕」，三位命運女神（Norns）正在編織命運之繩，她們唱起過去及現在，也唱著將來，預言佛

當將會把天宮燒毀，眾神都將面臨滅亡。突然間命運之繩斷了，三女神也就肅然引退。

齊格飛與布倫希爾達已經成婚一陣，妻子勸丈夫出門遊散交些朋友，齊格飛爲了表達愛情，把指環交給布倫希爾達保管，然後帶著寶劍神盾及她那匹寶馬，馳向萊茵河的峽谷，音樂顯示他順著谷底向下流馳去，這段音樂也常在音樂廳演奏。

第一幕發生在萊茵河畔葛必崇小國（the Gibichungs），國王貢特（Gunther）正與同父異母兄弟哈根（Hagen）談論當今的英雄，同意齊格飛應居首席。哈根原是侏儒艾伯利希的私生子，計謀多端，他建議把王妹顧屈娜（Gutrune）嫁給齊格飛，爭取他的同盟。齊格飛不久來臨，與貢特一見如故，結成異性兄弟，哈根也用藥酒使齊格飛忘記妻子，反向顧屈娜求婚。爲了答謝未婚的兄長，齊格飛提議用那魔力頭罩變成貢特模樣，飛回山巔岩洞，把布倫希爾達抓來與貢德成親。

在山巔守候的布倫希爾達接待來訪的一位女武神姊妹，她帶來佛當的現況。這位天神拿著折斷的神矛返回天宮，神情非常落寞。他命令眾神在天宮四周堆起神木殘枝，等待最後的毀滅。女武神訪客請求布倫希爾達將指環交還給萊茵河仙，避免指環的毒咒，也免除眾神的毀滅。布倫希爾達不願失去齊格飛的愛情信物，女武神訪客快快而去。

變成貢特模樣的齊格飛突然出現，逼迫布倫希爾達與他成親。已成凡人的布倫希爾達無力抗禦，只好退進洞穴，手上的指環也被齊格飛搶去。齊格飛爲了表示對異性兄弟的義氣，決定不去玷污洞中的布倫希爾達。

第二幕開始時，守夜的哈根夢見父親艾伯利希，在父親的苦求下，他答應謀殺齊格飛奪取指環，爲父親報仇。齊格飛變回原形回宮，告訴大家

貢特已經帶回新娘布倫希爾達，兩對夫婦即將同時成婚。布倫希爾達發現丈夫居然在此宮殿，手上還帶著神奇指環，明白他已背叛愛情的誓言。當哈根與貢特密謀乘狩獵之際謀殺齊格飛時，她告訴兩人齊格飛的致命部位是後背，因為英雄在搏鬥間是不會回頭逃命的。三人在各有心病的情況下結盟，對著哈根的矛尖發誓，誓取齊格飛的性命。

第三幕的第一場，三位萊茵河仙在河裡悲唱，當打獵迷路的齊格飛經過時哀求他給還指環，否則他將遭受死亡的命運。齊格飛毫不在意，繼續尋找獵物及狩獵同伴。他們終於會合，齊格飛在休息時講述他鑄劍屠龍奪寶的英雄事蹟，哈根給他另一種藥酒，讓他恢復記憶。當他講到跨越神火吻醒美女時，頓然記起背棄布倫希爾達的荒唐，而哈根也乘此機會從背後刺殺齊格飛，聲言此壬由於齊格飛違背了在矛尖上發過的誓言。眾人將

齊格飛的屍體抬起，在雄壯悲愴的《齊格飛的葬禮》樂聲中緩步下場。這段音樂，也是音樂廳裡有時聽到的樂曲。

樂聲中佈景轉回第一幕的宮殿。哈根與貢特爭吵之餘決鬥，貢特被哈根輕易殺死。見到心愛的齊格飛慘死，王妹顧屈娜也服毒自盡。此時布倫希爾達緩步走出，聲言已從三位河仙處得知一切情由，她願跳進火堆殉情，用火焰及她的死亡清洗指環上的毒咒，讓萊茵黃金回歸河底，也讓世界重返平和安寧。她取下齊格飛手上的指環，命族人架起柴火，點起火焰焚燒齊格飛的屍體，她也騎著寶馬奔向火堆殉情。烈火焚毀了宮殿，萊茵河水氾濫，沖走了餘燼及齊格飛夫婦的骨灰，哈根跳進河裡想奪取那隻指環，卻被河仙拉沉河底淹死。此時觀眾看到遠處天際的天宮起火焚燒，佛當與眾神在內接受同毀的命運。河水逐漸平靜，世界重歸太平，樂聲終了

時大幕同時下降。

此劇結束前的舞台技術要求，比起四聯劇開始時的河底裸女游泳更加難以處理。華格納劇本要求群眾點起焚燒齊格飛屍體的柴火，熊熊的火焰燃起了宮殿，布倫希爾達騎馬奔向火堆，萊茵河氾濫，將餘燼捲入河底……這些效果只有電影裡才能顯現，在舞台上談何容易！我曾看到華格納首演《指環》時的照片，其中一張是女主角牽著一匹駿馬，那是盧德惟格二世的名駒，借給華格納在這場戲裡使用，但不知當初是否真是「縱馬奔向火堆」，還是牽馬走進後台的。現今的演出，這匹神馬是絕不上台了，樂隊奏起「神馬主題」時，布倫希爾達召喚側台那匹見不到的馬追隨她投向火堆，她自己也緩步走向後台深處。其他的效果均以燈光、擘霧、乾冰、投影或電影片段取代，藉著音樂裡的充分描述結束這齣戲。布倫希爾達最後二十分鐘的演唱，也是觀眾關注的焦點，有些耐力不足的女高音，經過四小時半的演唱後，至此已是強弩之末了。

這齣戲對英雄男高音齊格飛的演唱要求仍舊繁重，為使這位歌手可以略為休息，拜羅伊特的《指環》演出總在《齊格飛》與《眾神的黃昏》之間休息一天，觀眾也可以出城遊覽。《眾神》結束之後，整個樂隊也會上台謝幕，他們演奏了十五小時以上，辛苦的程度自不待言，觀眾也會因此給予如雷的掌聲與蹬腳歡呼。整個《指環系列》僅有此劇運用合唱隊，也是華格納樂劇難得的現象。

華格納其他樂劇簡介

華格納畢生寫了十三部歌劇作品，但他自己卻把頭三部列爲不成熟的「學徒作品」，這三部歌劇因此也從沒在拜羅伊特公演過。本篇及上篇討論華格納的「樂劇作品」，僅限曾在拜羅伊特公演過的、通稱《拜羅伊特全集》的十部（the Bayreuth canon）。除了《指環系列》四聯劇外，這十部中六部的討論次序，並不遵照首演年代的先後，卻以它們在歌劇領域裡的重要性及我個人喜好爲憑；因此，最早完成並首演的《漂泊的荷蘭人》，反而在本篇裡最後討論了。

那三部早年的「學徒作品」計爲一八三三年完成的《仙女》（*Die Feen*,

1888年在慕尼黑首演），一八三四年完成的《禁戀》（*Das Liebesverbot*, 1836年在德國古城 Magdeburg 首演），以及一八四○年完成的《黎恩濟》(*Rienzi*, 1842年在德累斯頓首演)。《黎恩濟》其實相當流行，直到上世紀的二○年代還在歐美歌劇院公演，而它的序曲更是古典音樂廳裡經常聽到的樂曲。

《拜羅伊特全集》的十部樂劇中，最著名的當然是《指環系列》四聯劇了。另外六齣，根據首演的次序，依次爲《漂泊的荷蘭人》（*Der fliegende Holländer*, 1843），《湯豪瑟》（*Tannhäuser*, 1845），《羅亨格林》（*Lohengrin*, 1850），《崔斯坦及伊蘇

德》（*Tristan und Isolde*, 1865），《紐倫堡的名歌手》（*Die Meistersinger von Nürnberg*, 1868），及他最後一部作品《帕西法爾》（*Parsifal*, 1882）。

《帕西法爾》雖是華格納最後的作品，但他在拜羅伊特卻有獨特的地位，因此我也首先討論這齣樂劇。

《帕西法爾》（*Parsifal*, 1882）

《帕西法爾》乃是十齣華格納樂劇中，在拜羅伊特演得最多的一齣。一八八二年華格納主辦了第二屆「拜羅伊特樂劇節」，僅演一齣戲，就是剛剛寫完的《帕西法爾》，共演十六場。華格納死後，他的遺孀 Cosima（鋼琴家李斯特的女兒）主持了一八八三、一八八四年的樂劇節，也僅演《帕西法爾》。自後直到 Cosima 在一九三〇年過世，兒子 Siegfried 接掌，每年的樂劇節都搬演《帕西法爾》，也都遵照華格納在首演時定下的演出規範及舞台設計。一八八二年直至二戰

開始，《帕西法爾》在拜羅伊特累積了二百零五場演出。一九五一年華格納的孫子維蘭‧華格納（Wieland Wagner, 1917-66）執導並設計了一個《帕西法爾》的新製作，也在每年的樂劇節公演，累積了另外一百零五場演出。近代的樂劇節中止了每年都演此劇的傳統，新的製作每隔七年必定推出，我自一九九五年起直到如今，也已在那兒看過四個不同的製作了。

《帕西法爾》共計三幕。在討論它的劇情及角色之前，應該談談它的來源及開幕前早已發生的故事。

此劇取材自十三世紀德國史詩 *Parzival*，作者是武士兼詩人 Wolfram von Eschenbach (c.1160/80-c.1220)，講述英國亞瑟王圓桌武士 Parzival（又作 Percival）找尋耶穌基督聖杯的故事。華格納的作品與原著卻有相當大的不同，主要角色計有：安佛塔斯（Amfortas），聖杯王國的君主，老王 Titurel 之子，男中低音；替圖利爾

1882年《帕西法爾》在拜羅伊特首演時的舞台設計，聖杯大殿的內景。

（Titurel），老王，男低音；葛納曼茲（Gurnamanz），資深的聖杯武士，男低音；克林索（Klingsor），魔術師，男低音；帕西法爾（Parsifal），男高音；孔德瑞（Kundry），女高音；另外還有幾位武士、隨侍、六位魔宮花女，以及參與聖杯儀式的武士、少年、童男與少女合唱隊等。時間是中古時代，地點是西班牙的聖杯城堡，魔術師的魔宮，魔宮裡的花園。

本劇開始之前已有大量故事。耶穌基督在最後的晚餐時飲用的聖杯（此杯也盛接耶穌在十字架上滴下的寶血），已經傳到老王替圖利爾手中；

另有一枝聖矛，乃當年羅馬軍士刺傷十字架上耶穌右肋的利器，現在用來保護聖杯。為了保護這兩件寶物，替圖利爾在西班牙高地上建造了一所城堡蒙薩伐（Montsalvat），招募了一批聖杯武士防備外界的侵襲。

誰知附近有座魔宮，乃魔術師克林索所造。他本想參與聖杯武士行列，但為老王所拒，一氣之下與城堡為敵，引誘聖杯武士到他魔宮花園裡遊玩，受到以魔女孔德瑞為首的眾多花女的引誘，失身充當魔宮使者。老王派遣兒子安佛塔斯持帶聖矛前去征討，也被花女引誘失身，聖矛遭克林索搶去，還用它刺傷安佛塔斯的右肋，至今無法痊癒。智者的預言說：必須由一位「不知世事的純樸傻瓜」把聖矛奪回，用矛尖點向傷口，舊傷方能痊癒。這些情節，都在本劇開始前早就發生了。

◎第一幕

開幕前有段非常動聽的序曲，其中有三個主題：朝拜耶穌的聖禮，眾人防護的聖杯，以及必須堅持的信仰。序曲后半段也為安佛塔斯由於受到引誘而遭受多年傷痛感到惋惜。

開幕時的景象是蒙薩伐城堡外面的荒林，四位君王的隨侍正打瞌睡，資深武士葛納曼茲上場，問起君王的傷勢，得知仍無起色。此時來了個蓬頭垢面的野女人孔德瑞，她由於嘲笑身背十字架的耶穌，遭到永世在外奔波的報應。此時她遠道而來，乃為安佛塔斯從阿拉伯找來醫治傷口的靈藥。這瓶靈藥獻給正要到湖邊清洗傷口的君王，安佛塔斯也感謝她的誠意。

君王離去後，四位隨侍不免嘲笑孔德瑞的古怪穿著，但遭葛納曼茲喝止。他以大段唱詞敘說安佛塔斯如何失去聖矛、遭受矛傷的前情，也告訴他們那個預言：必須找到一個「不知世事的純樸傻瓜」，才能奪回聖矛，為君王治傷。

說到這裡，眼前掉下一隻死去的

天鵝，林中也有大聲喧嘩。隨即三數隨役抓住一個青年上場，說他用弓箭射下一隻受保護的天鵝。葛納曼茲盤問青年身世之後，發現他對人情世故完全不懂，很可能就是那位尋找已久的「不知世事的純樸傻瓜」，決定帶他參觀即將舉行的聖杯儀式。

隨著兩人步向古堡聖殿，臺上的佈景逐漸從戶外變換成大殿內景。大群聖杯武士魚貫上場，隨即一列莊嚴的行列，抬進安置聖杯的祭臺，這些都在動聽的合唱聲中進行。身體不適的君王安佛塔斯也被抬上，宣稱自己不配主持聖杯儀式，因為他自認罪孽深重。老王替圖利爾的聲音自地底響起，關照兒子照常進行聖杯儀式，因為他自己及眾多武士都需聖杯的祝福。安佛塔斯無奈之下舉起聖杯，杯中發出神奇的光芒，武士們紛紛下跪，但安佛塔斯卻因矛傷開裂而不支倒地，被隨侍匆匆抬下，聖杯儀式也就草草結束。

這些都被站在一旁的青年看得一清二楚，但當葛納曼茲問他可有什麼感觸時，他卻搖頭表示一無感受。葛納曼茲承認看走了眼，把青年魯莽地推走，還警告他今後別再傷害受保護的天鵝，僅可射一隻野鴨果腹。

◎第二幕

第二幕發生在魔宮的書房。魔術師克林索宣稱早已知道少年英雄將來進攻，他召喚魔女孔德瑞，關照她必須盡力引誘這位少年英雄，讓他像其他聖杯武士一樣在此失身，然後永陷魔宮。孔德瑞在第一幕時是個蓬頭垢面的流浪女，在這一幕卻變成一位千嬌百媚的美女。兩人正在對唱之際，第一幕見到的青年開始攻打魔宮，一眾流落在此的聖杯武士不是對手，克林索魔手一揮，書房立時變為佈滿奇花異草的花園。

青年一上場就陷入六位美貌花女的溫柔陷阱，但他不為所動。花間突然發出曼妙的呼喚：「帕西法爾，別

走!」少年英雄大吃一驚，因為這個名字從來沒人叫過，他僅記得母親生前曾在夢裡如此喚叫。孔德瑞從花間現身，告訴他一些他並不知道的身世，也告訴他母親因何早死。她給他一個長吻，這個吻喚醒了少年英雄的神智，讓他知道人世之無常，人性的脆弱，也令他頓然記起安佛塔斯的傷勢與痛苦的呼號。他一躍而起，魔女孔德瑞對他的引誘頓然失效。

魔術師克林索突然現身，把那奪來的聖矛向帕西法爾擲過去，誰知聖矛飛到帕西法爾的頭頂忽然止住，讓他輕易取得。帕西法爾用那聖矛向魔術師劃個十字，魔宮頓時整個倒塌，魔術師也立即消失，孔德瑞委頓倒地。帕西法爾離去前對孔德瑞說了句預言意味的話：妳該知曉我們何時何地將會再度相逢。

◎第三幕

距離上一幕已有很多年了，守護聖杯的武士早已失去當年的英勇。君王安佛塔斯由於傷勢一直不見好，心灰意冷之餘已經不再主持聖杯儀式，眾家武士也因久未得到聖杯光芒的照射，都已萎靡不振。老王替圖利爾新近過世仍未下葬，資深武士葛納曼茲也已白髮蒼蒼，隱居在一間茅屋裡。

開幕時，觀眾依稀認得第一幕的戶外景觀。草叢石間躺著一名身穿悔罪者服裝的流浪女，那就是與第一幕相似的孔德瑞。她呻吟的聲音驚動了茅屋裡的葛納曼茲，發現孔德瑞之後他匆匆把她救醒。

此時走來一位身披黑甲的武士，手持一支鐵矛，那就是帕西法爾，多年來尋找蒙薩伐城堡不果，雖有聖矛但不敢使用，吃了不少敗仗；長久的人生閱歷，已經讓他成長為一個瞭解世間疾苦的成人了。他目前僅有一個願望，就是找到君王安佛塔斯，治好他的傷勢，解除他的苦難。

發現這就是帕西法爾後，葛納曼茲趕緊叫他脫下盔甲，因為今天就是

2008年拜羅伊特製作的《帕西法爾》第三幕最後，帕西法爾將用奪回的聖矛醫治國王（左中）久不痊癒的傷口。

耶穌受難日，城堡周遭是不容許武裝的。他及孔德瑞趕緊讓帕西法爾在溪中洗腳，然後孔德瑞取出一瓶香油在他腳上塗抹，再用自己的頭髮將油擦乾，就像當年瑪格達倫為耶穌做同樣的服侍。帕西法爾也以救贖者的身份在孔德瑞的頭上灑水施洗，她的一生罪惡與詛咒也因此完全消除。

三人步向聖杯殿堂，景物也像第一幕那樣在觀眾眼前轉移。聖殿上武士齊集，老王替圖利爾的棺材、安佛塔斯的軟兜座椅、聖杯的祭臺也都逐一抬上。眾武士依舊要求安佛塔斯主持聖杯儀式，但虛弱不堪的君王僅希望有人刺他一劍，結果他的生命。此時帕西法爾持矛上前，將聖矛向傷口

輕輕一點，傷口立即癒合，君王痛苦全消。眾人慶賀聲中帕西法爾主持聖杯儀式，揭起布蓋舉起聖杯，杯中頓時發出萬丈奇光，代表聖靈的一隻白鴿也自殿頂飛降，在群眾及天使歡唱聲中，這齣最具宗教意味的樂劇也就告終。

孔德瑞這個角色，在華格納樂劇裡算是最難演唱之一。她的戲份雖不及《女武神》裡的布倫希爾德及《崔斯坦及伊蘇德》裡的伊蘇德，但它的複雜性卻猶有過之。它是兩個完全不同的角色混而為一：第一幕及第三幕蓬頭垢面的流浪女，以及第二幕千嬌百媚的勾魂魔女；如何兼顧而不失其可信度，則是歌手及導演的功力所在。過去一百四十年來，許多著名的華格納女高音經常兼唱此角。

第一幕及第三幕的葛納曼茲帶領帕西法爾、孔德瑞走向聖杯殿堂的場景變換，是本劇觀看的重點。華格納時代運用 Diorama 技術，就是一種轉動佈景，將更換的場景畫在布匹上，由台後的兩個滾筒式機器將巨大的畫布捲動，歌手站在畫布前面面向一側，營造景物變換的幻覺。近年的演出則運用舞台機械作各種形式的換景，都在觀眾眼前進行，不同的製作則有各擅勝場的處理。

第二幕魔術師的忽隱忽現，魔宮及花園的頓時瓦解，還有擲出的聖矛忽然在少年英雄的頭頂停住，也是此劇觀看的重點，不同導演及設計師的精心處理，也是像我這種戲劇內行期待的剎那。第三幕結尾前的聖杯儀式，配合合唱群眾及從半空傳下的天使般童聲合唱，更是令人心醉的聆賞高潮。

《崔斯坦及伊蘇德》
(*Tristan und Isolde*, 1865)

這是華格納作品中最為專家稱道的傑作，也是比較難得看到的製作，因為男女主角都不容易找，對樂隊對

1865年《崔斯坦及伊蘇德》首演的男女主角，服裝化妝與今日的大不一樣了。

指揮的要求也特高，樂迷若能看到一齣一流的製作，該是很大的福份。

這齣樂劇取材自十三世紀初葉德國詩人Gottfried von Strassburg的浪漫故事，一八五七至五九年間寫成，一八六五年在慕尼黑首演。此劇的主要角色是：崔斯坦（Tristan），法國騎士，康瓦國王馬克的侄子，男高音；國王馬克（King Mark），英國康瓦郡的君主，男低音；伊蘇德（Isolde），愛爾蘭公主，女高音；科惟納(Kurvenal)，崔斯坦的忠僕，男中音；馬洛（Melot），國王馬克的侍臣，男高音；布蘭根納（Brangane），伊蘇德的侍女，女高音。其他還有牧童、船夫、水手、兵丁等配角及群眾。

開幕前的故事觀眾必須知曉。不久前，崔斯坦殺死伊蘇德的未婚夫，但自己也受了重傷，垂死之際吩咐手下把他放在一艘船裡漂流出海，打算在海裡死去。誰知這艘船漂流到愛爾蘭，被伊蘇德發現，她垂憐這個無名漢子，以母親處習得的醫術把崔斯坦救活。在他養傷昏迷之際，她發現他的寶劍上有個缺口，大小剛好和她未婚夫頭顱上嵌著的那片完全相同，就猜知這個無名大漢就是殺害她未婚夫的仇人。伊蘇德本想把他一劍刺死，但對這個英俊的漢子不免生情，也就讓他傷癒返國。回到康瓦之後，崔斯坦對這位公主讚不絕口，引起國王馬克的愛慕，就立時派遣崔斯坦返回愛爾蘭，把伊蘇德接來康瓦，準備娶她為后。開幕前的這對男女，心中早就互埋相當深的愛意了。

◎第一幕

開幕前的序曲，是華格納音樂作品裡最最動聽之一，常在音樂廳節目單上出現，通常與第三幕的《愛之死》一起演奏。

幕啓時我們看到一艘海船的船艙，伊蘇德與她侍女布蘭根納都在後艙。她們聽到船夫的情歌，思念他的愛爾蘭情人。這首情歌勾起了伊蘇德的情思，她告訴布蘭根納當初她如何救活將死的崔斯坦，怎樣發現他就是殺死未婚夫的兇手，如何赦他一命放他回國，如今他又來接她去康瓦，嫁給她不中意的國王。她召喚崔斯坦進艙，發現他根本流水無情，失意之下決定自盡，心中愛意無法表達的崔斯坦也願意同死。伊蘇德關照布蘭根納取來隨帶的毒藥，但同情這對愛侶的布蘭根納卻給她一瓶春藥，兩人一喝之下春情奔放無法自止。此時船已到岸，國王馬克也上船迎接新娘，這兩人的「奸情」也就一目瞭然。

◎第二幕

人稱此劇的第二幕是一首無盡止的愛情二重唱，主要是指這幕美妙的

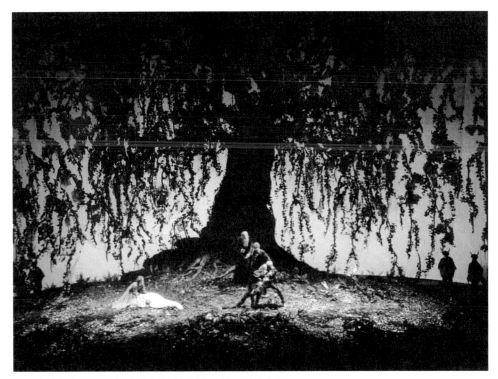

1981年拜羅伊特製作的《崔斯坦及伊蘇德》，第二幕的高潮 。

音樂，尤其是男女主角極動聽的互訴愛意的對唱。

幕啟時的場景是國王馬克城堡的花園，一側是伊蘇德的住所，樓台上插了枝燃燒的火把。遠遠傳來國王夜獵的號角聲，伊蘇德說這是侍臣馬洛的特意安排，讓國王離去，給崔斯坦機會前來幽會。布蘭根納認為其中有詐，很可能是馬洛的詭計，讓兩人幽會，然後引領國王前來捉奸。她勸伊蘇德千萬別把火把熄滅，這是他們預定的暗號，崔斯坦一見火把熄滅，就會前來幽會。

伊蘇德不聽侍女的勸告：這枝火

把，即使是我生命之光，我都不惜將它熄滅，何況馬洛還是崔斯坦的好友。她隨手就把火把熄滅，不久之後崔斯坦上場，兩人互訴愛意後滾倒在花叢裡親熱。隨之麥洛引領國王上場，發現了兩人的奸情，深悔一直把崔斯坦當兒子看待，將來還打算讓他承繼王位。馬洛拔劍指責崔斯坦忘恩負義，崔斯坦難以向國王解釋他複雜的心情，心灰意冷之餘拔劍上前應戰，但故意中門大開，讓馬洛輕易刺成重傷。

◎第三幕

這最後一幕發生在法國西北海岸的不列登尼（Brittany），崔斯坦在此有座荒涼的古堡，他在大樹下奄奄一息，但仍舊追念過去與伊蘇德相處的美妙時光。他的忠僕科惟納隨侍在側，當初是他把重傷的主人帶來這裡養傷。忽然一陣淒涼的笛聲傳來，吹笛的牧童也隨即現身。科惟納關照他若見海船駛近，立即吹起歡樂的曲調，因為他早已派人通知伊蘇德主人養傷的所在，希望小姐仍能前來與主人見上一面。不久歡樂的笛聲傳來，海上也出現船影，分明伊蘇德接到信息趕來了。

等待伊蘇德進堡期間，迴光返照的崔斯坦站起身來揭下包紮傷口的布片，掙扎著迎接愛人，卻最後倒在愛人懷中死去，臨終前還不忘深情的一望，說出微弱的「伊蘇德」三字。伊蘇德見到愛人死去，悲痛萬分地昏厥。此時，另一艘船靠岸，載來國王馬克及壞蛋馬洛。忠心耿耿的科惟納上前挑戰馬洛，一劍將壞蛋刺死，但自己也受了重傷，倒在主人身側死去。

伊蘇德的侍女布蘭根納先把小姐救醒，告訴她已將所有前情告訴了國王，包括她暗中替換的那瓶春藥。國王這次前來並非興師問罪，而是祝福兩個戀人，讓他們正式結合，他願取消婚約等等。可是分明為時已晚，崔斯坦已經死去，芳心已碎的伊蘇德唱

2008年拜羅伊特製作的《崔斯坦及伊蘇德》，男主角在右側，女主角中坐，中間站著的是國王馬克，佈景是難得的簡約。

出她那著名的《愛之死》，然後倒在愛人身上黯然死去，但她的神情卻是從容的。他倆的愛情雖以死亡終結，但在死亡中也獲得了無上的喜悅。

　　華格納在一八五四年開始草擬《崔斯坦及伊蘇德》的寫作計劃，那是他生命中最倒霉的時日。他欠了一身債，仍被德國政府追捕，與第一任太太的感情早已破裂，雖在寫作《指環系列》，但在預見的將來似無希望

將這四聯劇好好首演。他有時竟想自盡，閱讀叔本華的悲觀學說更讓他陷入淒風苦雨的心境。同時他也在苦戀，與他唯一經濟支援商人的詩人妻子暗通款曲，住在他們提供的莊園小屋裡。這些，都是他創作這齣悲劇的背景。

他曾在絕望期間寫信給李斯特，告訴他有這個寫作計劃，也提及了他的心情：「我畢生從未享受到愛情的甜蜜。我必須建起一座演藝的里程碑申述我最最美麗的夢境，在那夢裡愛情可以充分得到滿足。在我腦裡《崔斯坦及伊蘇德》的故事一直在打轉。那是個非常簡單但又最最熱情洋溢的音樂構思。這齣戲的結局黑旗將會飄揚，我也願意被這黑旗蓋住黯然死去⋯⋯」

李斯特馬上回信給他鼓勵：「你的《崔斯坦》是個極好的構想，也許它會變成一部了不起的傳世作品，千萬別放棄！」他接受了好友的建議，斷斷續續地寫劇本譜音樂，終於在一八五九年完成全劇的編寫與作曲。接下來就是找個劇院首演此劇，那又是兩年無盡無止的頭痛。有些歌劇院願意製作，但當地缺乏一流歌手；有歌手的地方卻又找不到製作劇院。最後華格納時來運轉，得到新登基的盧德惟格二世大力贊助，在一八六五年初此劇終於在慕尼黑首演，此時離開華格納上一部樂劇的首演，已有十五個年頭了。

在古典音樂及歌劇的圈子裡，《崔斯坦及伊蘇德》通常都被認為是華格納最好的作品，它在音樂上達致的境地，更是十九世紀創作的精華，甚至影響二十世紀的音樂發展。這齣樂劇對萬千樂迷的內心衝擊，它對男女觀眾情緒及感情上的鼓舞，其他任何歌劇都難以望其項背。論到劇中互容的悲愴與喜悅，整個歌劇領域都很難找到另一部與之相比。伊蘇德在劇終前唱出的《愛之死》（*Liebestod*），更

是天籟似地動聽，觀眾宜在劇場或音樂廳裡潛心細品。

《湯豪瑟》(*Tannhäuser*, 1846)

這是華格納創作中期的作品，取材自中世紀德國傳說中的詩人、作曲家兼歌手湯豪瑟（Tannhäuser）的故事，陳述他與愛神維納斯的淫亂，以及參加沃特堡歌唱比賽（the Wartburg Song Contest）的種種。劇情主要討論男主角在聖潔的愛與淫賤的愛之間的掙扎，也談到偉大愛情的救贖性，後者更是華格納好幾齣樂劇的主題。

劇本的寫作始於一八四二年，兩年後他仍在為譜曲忙碌，終於在一八四五年初完工，次年十月在德累斯頓首演，結果毀譽參半。舒曼卻對它非常欣賞，說它比起華格納以往的作品好上百倍，編曲配器的技術極好，將來他的創作前途無可限量等等。一年後華格納把此劇略作更改，在德累斯頓再度重演，這兩次演出都

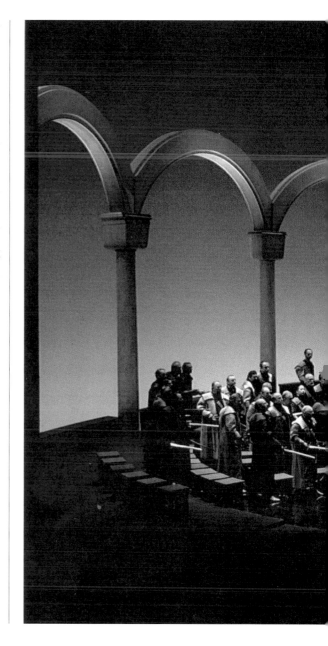

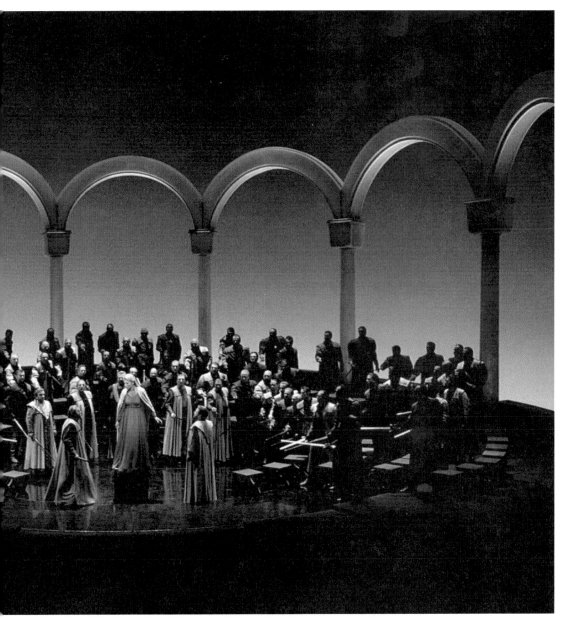

1995年拜羅伊特製作的《湯豪瑟》第二幕,伊麗莎白阻止眾武士傷害剛剛唱出讚美維納斯之歌的湯豪瑟(中右)。

優雅的時光
達人聆賞華格納樂劇 22 年全紀錄

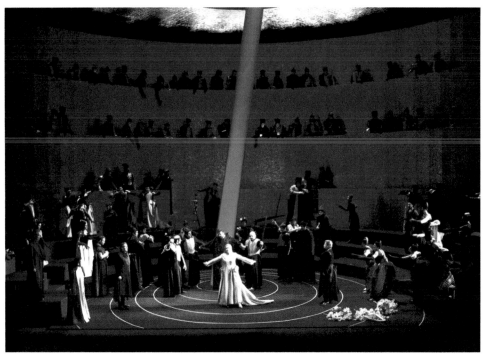

同一場面，但爲2004年拜羅伊特的製作。湯豪瑟站在右前方，面向伊麗莎白。

由他自己指揮。這個版本在1860年出版，通稱「德累斯頓版本」。

1861年《湯豪瑟》在巴黎盛大公演，地點是最負盛名的巴黎歌劇院，贊助者居然是皇帝拿破崙三世，他是聽了奧國駐法大使夫人的建議命令這齣戲的製作。華格納爲了這個演出做了好幾處改進，也遵照當時法國歌劇的傳統增加一場芭蕾，但他並沒有把芭蕾放在通常的第二幕，而是放在序曲之後的「維納斯洞穴」那場戲的前面，增強男主角與愛神荒淫無度的戲劇效果。這個處理讓當地聲勢浩大的馬會成員大不高興，因爲他們必須因此提早喫飯，否則看不到他們重視的芭蕾。這群觀眾發起抵制，不但在演

出中噓叫，還分發大量哨子讓觀眾狂吹，這個盛大的演出因此僅演了三場就草草結束，華格納也沒在巴黎大紅大紫。這個倒霉的版本通稱「巴黎版本」，也是目前歌劇院常演的版本。《湯豪瑟》雖是華格納作品裡較受觀眾喜愛的劇目，但他自己至死都不喜歡，認為是個敗筆。

本劇共計三幕，主要角色有愛神維納斯（Venus），女高音；湯豪瑟（Tannhäuser），擅作曲、會歌唱的武士，男高音；賀漫公爵（Hermann, Landgrave of Thuringia），治理當地的貴族，男低音；烏夫蘭（Wolfram von Eschinbach），擅唱的武士，湯豪瑟的好友，男中音；伊麗莎白（Elizabeth），公爵的侄女，女高音；其他參與歌唱比賽的武士、士紳、貴婦、牧童及群眾等等。

此劇的序曲是歌劇中最長的一首，十分動聽，也是音樂廳裡經常聽到的精品。序曲緊接一場荒淫的芭蕾舞，顯示愛神維納斯洞穴中的男女狂歡。湯豪瑟目前是維納斯的面首，他已經來了一年，想要回到塵世了。愛神勸他在此永享美色，但湯豪瑟不為所動，在他呼求聖母瑪利亞的聲中，維納斯與她的洞穴頓時不見，場景改換到湯豪瑟故鄉的峽谷平原，他也在聖母的路邊神龕面前下跪。此時走來一群前往羅馬的進香者，湯豪瑟不由想起過去一年的荒淫生活，決定洗心革面做個好人。

公爵狩獵的號聲響起，不久他帶領一群武士上場，其中有湯豪瑟的好友烏夫蘭。大家認出湯豪瑟，問他過去一年去了何處，湯豪瑟卻含糊其辭，聲稱去了遠方城鎮，但都無法找到心底的平靜。公爵及一眾武士邀他回轉沃特堡，再度參加歌唱比賽，但湯豪瑟自慚形穢謝絕返鄉。烏夫蘭告訴他自他走後，他的愛人伊麗莎白，也就是公爵的侄女，為他心碎憔悴，正需他的慰藉。聽到這點，湯豪瑟決

定跟隨大家回轉家鄉，與伊麗莎白再見一面。

◎第二幕

幕啟時我們看到沃特堡的著名歌唱比賽大廳，此城在中古時代以舉辦歌唱比賽聞名歐洲。伊麗莎白上場，唱了一首讚美大廳之歌。她自湯豪瑟神秘出走後，一直沒來過，也從沒觀賞歌唱比賽。湯豪瑟隨著烏夫蘭進入，見了小姐拜倒在她腳下。小姐盤問他過去一年去了何處，湯豪瑟的答案依舊：去了遠方一處奇怪的地方。當兩人互訴愛意時，烏夫蘭在旁暗嘆，因為隨著湯豪瑟的歸來，他對小姐的暗戀已無表白的機會了。

公爵進入大廳，很高興見到伊麗莎白在此，也知道她的心意，告知她將會把她許配給歌唱比賽的優勝者，而他也知道擅唱的湯豪瑟一定會得到首獎。大群武士紳士與他們的夫人小姐上場，在極端華美的音樂及合唱聲中就座。幾位歌唱比賽的選手上場，依次唱出他們自己創作的歌曲，曲詞都是讚揚愛情的聖潔，但湯豪瑟卻唱出一首讚美愛神維納斯的歌，渲染肉慾之愛的甜蜜。眾家武士聽了大怒，紛紛拔劍要將湯豪瑟處死，伊麗莎白卻擋在他的面前，準備以身相殉。公爵大受感動，命令湯豪瑟參加另一批即將啟程的進香者，前往羅馬跪求教皇的赦免，得到赦免之後他才能返鄉團聚。

◎第三幕

幕啟時我們看到與第一幕主景相同的峽谷平原，只是季節不是初春而是深秋，時間也近黃昏了。伊麗莎白在聖母神龕面前跪著禱告，祈求湯豪瑟的平安。一隊進香者自羅馬歸來，伊麗莎白仔細查看每一位成員，但並沒找到湯豪瑟，失望之餘她回轉沃特堡家中，自感死期已近。這些都被一旁伺候的烏夫蘭看在眼裡，此時獨自在場的他唱了一首動人的曲子，向天空閃耀的星星致意，表達他對伊麗莎

白暗藏的愛意。

天色漸晚，孤獨頹喪的湯豪瑟出現。他已去過羅馬，但教皇並未赦免他的罪惡，僅說若是他的拄杖一旦開了鮮花，那就表示他的罪惡已被赦免。此時一隊鄉親上場，抬著伊麗莎白的屍體。湯豪瑟哭倒在小姐的屍身上，哀盡而死。此時，另一隊進香者自羅馬歸來，持著湯豪瑟遺留的拄杖，上面居然開了鮮花，分明玉潔冰清的小姐為他殉情，這份大愛已經讓他得到赦免了。

《湯豪瑟》是華格納樂劇中最為動聽的劇作之一，因此在上世紀及目前都是歌劇院裡比較易於看到的作品。它的序曲及第二幕的貴族武士、名門仕女上場就座的進行曲，都是音樂廳裡經常聽到的樂曲。這首進行曲的群唱部分，還有一幕三幕進香隊伍的合唱，都是合唱團最受歡迎的曲目。伊麗莎白第二幕開端對歌唱比賽大廳致敬的獨唱，以及烏夫蘭第三幕對星星

致意的唱段，都是女高音、男中音在演唱會中展示歌喉的曲目。這齣華格納生前並不喜歡的樂劇，由於較近浪漫主義時代的義大利歌劇，卻是過去百餘年來最受觀眾喜愛的作品。

《羅亨格林》（*Lohengrin*, 1850）

《羅亨格林》是華格納編劇並作曲的三幕樂劇，一般通稱它為「浪漫歌劇」，因其結構與樂風仍與當時流行的義大利歌劇近似，也有少數較長的唱段，譬如第一幕女主角艾爾薩演唱的《孤身在黑暗中》，以及男主角在第三幕吟唱的《聖杯唱段》。可是，總體而論，華格納已經在這部戲裡展示他那新的寫作方式，就是全劇每幕一氣呵成，不以唱段切割成劇情上的支離破碎，而他那「主導動機」(*leitmotiv*) 的添加，也在此劇中顯出端倪。至於這齣戲是否該稱「樂劇」或「歌劇」，則屬見仁見智了。

此劇的劇情取自十三世紀初葉

德國詩人 Wolfram von Eschenbach 的浪漫史詩 *Parzival*，以及後人撰寫的 Lohengrin 傳奇，均屬中世紀德國「天鵝武士」的傳說。這些傳說陳述聖杯之王 Parzival 命令兒子 Lohengrin 前往救助落難公主並娶她為妻，唯一的條件就是不可盤問他的姓名及出身來歷。結果公主還是問了，Lohengrin 立即飄然引去。英雄來去都乘一艘蚌殼形狀的小船，由天鵝牽引，他也因此被稱作「天鵝武士」。華格納從這些傳說及文學作品中找到角色及情節，但他卻以「不可詢問的問題」作為劇情的主線。

華格納在創作這齣戲時，正屬最最倒霉的期間。他的《黎恩濟》正待首演，債台高築的他連飯都吃不飽，前途實在「無亮」。他在一八四五年即已把《羅亨格林》的大綱讀給幾位朋友聽，其中有作曲家舒曼，他很喜歡華格納的寫作計劃，但事後寫信給孟德爾頌時曾說，其實他自己也有創作羅亨格林故事的計劃，現在卻必須放棄了。

華格納在一八四六年秋天開始寫作，先從第三幕寫起，基本上倒著來寫，掙扎兩年後在一八四八年完成劇本及作曲，到一八五二年才出版，但卻先在一八五〇年首演了。首演的指揮是好友李斯特，地點在名城魏瑪（Weimar）。李斯特故意把首演放在八月二十九日，因為那天是歌德的生日，而這位偉大的德國作家也曾在魏瑪長期工作。雖然歌手不夠好，製作條件不過一般，但首演的結果卻頗受好評，大概是看李斯特的情面；其他地方的隨後演出卻得到不少惡評，反正這是作者最最倒霉的期間。華格納自己可沒參加首演，因為他此時由於參與失敗的革命而被追捕，他是無法返回德國看戲的。他要等到十一年後，才在維也納看到這部作品的演出。

這齣戲的主要角色是：羅亨格林（Lohengrin），聖杯武士，男高音；「獵

鷹者」亨利（Henry the Fowler），德國國王，男低音；泰拉姆特（Friederic of Telramund），男低音；艾爾薩（Elsa of Brabant），布拉班特郡的公主，女高音；奧屈德（Ortrud），次女高音；不出聲的世子高復利（Gottfried），外加武士、貴族、宣號者、兵丁、男女群眾等等。地點是今日比利時的 Antwerp 城一個名叫 Brabant 的小郡，時間是十世紀。

啓幕之前的故事觀眾與讀者應該知道。匈牙利的軍隊已經進攻德國，德國國王「獵鷹者」亨利前來 Antwerp，想要招募軍隊抵抗。他發現 Brabant 這塊領地目前頗不平靜，原因是領主公爵剛死，強橫的貴族武士泰拉姆特聲稱應該繼承爵位，因為公爵留下的年幼世子高復利神秘失蹤，泰拉姆特與他妻子奧屈德均聲稱眼見他的姊姊艾爾薩為了謀取爵位把弟弟淹死，其實具有魔力的奧屈德已把高復利化為一隻天鵝，並在牠頸上拴了一條金鏈。泰拉姆特本來貪圖艾爾薩的美色，但公爵生前拒絕他的求婚，為了增強勢力他與貴婦奧屈德成親，那完全是椿沒有愛的政治婚姻。

◎第一幕

幕啓時布拉班特郡的武士貴族雲集，傾聽端坐正中的國王亨利訓話。國王聲稱此行主要是招募軍隊抵抗匈牙利人的侵襲，但也打算解決布拉班特郡最近的紛爭。他找來過世公爵的女兒艾爾薩追問弟弟高復利的下落，艾爾薩在與泰拉姆特對質之下顯然落敗。不得要領的國王決定採用武士的規矩，叫艾爾薩找出一位保證她清白的武士，願意為此與泰拉姆特決鬥，由上帝決定雙方言辭的對錯。

由於泰拉姆特武藝高強，布拉班特郡的武士無人膽敢挺身出鬥。艾爾薩就告訴在場的眾人她曾在黑夜獨處時夢見一位身披銀甲手持寶劍的武士，答應在她危難時前來拯救。國王命令宣號者宣示，邀請這位武士來

臨。兩次宣號都無回音，但在第三次宣號時河上來了一隻天鵝牽引的小船，走下一位銀亮盔甲的持劍武士，告訴艾爾薩他願爲她名譽而接受挑戰，戰勝之後也願娶她爲妻，唯一的條件就是不得盤問他的姓名來歷。

艾爾薩接受這些條件，也甘心委身下嫁。決鬥結果泰拉姆特大敗，但銀甲武士饒了他的性命。歡欣之下眾人返回城堡籌備婚禮。

◎第二幕

開幕時天色已暗。泰拉姆特與奧屈德在城堡的庭院中生悶氣，遠處傳來婚宴準備的歡欣之聲。泰拉姆特埋怨奧屈德在決鬥中沒有幫忙，奧屈德卻說他的失敗不是人爲因素，乃是因爲銀甲武士用了巫術。她保證可以說動艾爾薩盤問武士的來歷，因之拆散兩人的婚姻。此時身穿白色衣裙的艾爾薩上場，向上天感謝她新得的幸福。奧屈德向她表達善意，願意幫她鞏固夫君的愛情。參加婚禮的貴族武士及男女群眾上場，準備隨著新人進入教堂。奧屈德阻住艾爾薩，問她可知丈夫的姓名來歷，這句問話竟在新娘心中種下懷疑的種子。泰拉姆特上前再度向新郎挑戰，說他先前的取勝乃是由於巫術，若對方略受微傷，譬如斷了一截小指，他的巫術就會失效等等。這項挑戰被國王阻止，但很明顯的，艾爾薩已經充滿疑問，將來遲早會追根究柢。新人及群眾進入教堂，婚禮即將開始。

◎第三幕

開幕前有段莊嚴但非常動聽的前奏，那就是大家都熟悉的《新娘進行曲》。兩隊男女分別引領一對新人進入洞房，然後悄然引退，留下新郎新娘初次單獨相處。隨即而來的《愛情二重唱》極端美妙，是歌劇劇目裡最動聽的片段之一。新郎告知新娘他來自一個美好的所在，就想與她結合共度餘生。艾爾薩不免引起話題：你來的地方既然如此美好，我怎知你將來

不會棄我而去？他以美妙的唱段回答：相信我，妳會嘗到愛情的甜蜜。艾爾薩依舊忍不住，盤問他的姓名與來歷，兩人之間愛的契約頓時破解，感情的鴻溝因之無法彌補了。正在此時泰拉姆特率領四名隨從進來行刺，被新郎輕易殺死。新郎關照一眾伴娘帶領新娘前往面君，他將在大眾面前宣佈他的姓名來歷。

場景隨即轉換到第一幕的河邊平原，國王亨利率領貴族武士就位，垂首悔恨的艾爾薩站立一旁，銀甲銀盔持著寶劍的新郎上場，對著大眾宣佈他名叫羅亨格林，乃聖杯之王帕西伐爾之子，奉了父親之命前來救助遭難的公主艾爾薩，現在既已行藏敗露，他必須返回聖杯之堡。此時載他前來的天鵝之舟頓然出現，羅亨格林向艾爾薩淒然道別，把他的寶劍、戒指、號角留贈她弟弟高復利，祝他早日順利接任爵位。奧屈德上前宣佈這隻天鵝其實就是高復利，被她的魔法變成

野禽，現在羅亨格林既無法力，天鵝恐怕難以變回原形。羅亨格林跪下祈求上帝，高復利頓時從河邊走出與姊姊相聚。此時一隻代表聖靈的白鴿出現，取代天鵝把羅亨格林的小舟拉去，心碎的艾爾薩也倒在弟弟身上死去，華格納的天鵝武士故事也到此結束。

《羅亨格林》最讓觀眾感到熟悉的片段當然是《新娘進行曲》，但對樂迷來說，最動聽的樂段肯定是它的序曲。它天籟似地輕輕揚起，逐漸增強，兩組小提琴配合著訴說聖杯承載耶穌寶血的故事，然後逐漸引進其他主題，直至幕啓劇情展開。這些純以音樂交代故事的作曲方式，直到今日還是音樂系教科書上經常引用的佳例。這段序曲，也是音樂廳中常奏的精品。

華格納的「主導動機」（*leitmotiv*）系統雖然仍需等到他後期作品中才會充分展示，在這齣戲裡已有相

當程度的運用。除了動聽的「聖杯主題」、「羅亨格林主題」外，細心的觀眾可以發現「警告動機」、「天鵝動機」、「懷疑動機」、「上帝審判動機」，當然還有為女主角設立的「艾爾薩動機」。加上它一幕到底、絕無中斷的作曲形式及敘事方法，這齣戲雖近「浪漫歌劇」的範疇，離開「樂劇」的神髓其實已經不遠了。

《紐倫堡的名歌手》（*Die Meistersinger von Nürnberg*, 1868）

這是華格納創作的唯一喜劇性的樂劇，題材也自活生生的人間尋取，不像其他樂劇都與傳說英雄或神仙怪物等等有關。這部三幕樂劇在一八四四年就被華格納列出大綱，但要等倒一八六七年才整個完成；在這漫長的二十三年間，華格納遍嘗窮困苦難，包括長達十八年的流放及政府追捕。但他時來運轉，在創作的最後期間遭到新登基的「瘋子國王」盧特維格二世的垂青，這出戲才能在一八六八年在慕尼黑最好的歌劇院首演，而且大受好評，在接著的兩年裡也被歐陸的好幾家著名歌劇院製作，算是他第一齣不遭惡評的樂劇。

在談論這齣樂劇之前，必須先講歐洲自中古時代直到十九世紀流傳的「名歌手歌唱比賽」與平民老百姓組成的「名歌手選拔機制」，這些比賽及評選，在早年的德國尤其盛行。

德國「名歌手」（*Meistersinger*）跟早年法國的「遊吟詩人」（*troubadour*）有些不同，雖都自寫詩句自作歌曲，但德國的名歌手很少「遊吟」，基本上都在本城活動，而這些「評選組織」都與各行各業有關，平民階級的鐵匠、鞋匠、醫生、織布匠、泥水匠、小學老師等等專行，在中世紀之後的三四百年都熱衷參與、組織社團，以非常嚴格的評審機制選拔「名歌手」或「歌手學徒」，大家創作新歌參加城中的「名歌手比賽」，期

望獲得獎金及大眾的讚美，為本行增光。這些「名歌手」的組織，在十九世紀中葉還有活動；根據專家的調查，最後一位德國「名歌手」，要到一八七六年才逝世。紐倫堡的「名歌手比賽」一向也最盛大熱烈，直到今天還有古蹟可供追憶。

華格納因之把紐倫堡的名歌手比賽當作劇情的主幹；他描繪的主角 Hans Sachs 居然是個歷史人物，十六世紀的中葉在紐倫堡還是非常有名的詩人、作曲家及歌手，創作的作品多達六千，其中四千首是歌曲，而他居然也是個鞋匠。華格納在《紐倫堡的名歌手》一劇裡把這位鞋匠詩人描繪得活龍活現，把那些詩歌評選者的食古不化更呈現得非常可笑。其實，經常遭受樂評家、藝評家惡意批評的作者，在這齣戲裡的嬉笑怒罵可說為自己出氣，其中的丑角 Beckmesser，本職是市政廳小職員，對於參加評選的新進歌手極端刻薄，正是影射一位著名的樂評家；傳說中這位先生在聽華格納宣讀劇情大綱時，第一幕完結就憤然退席了。

此劇的主要角色是：沃特（Walther von Stolzing），德國中部弗蘭肯貴族，男高音；伊伐（Eva），濮葛納的女兒，女高音；馬達蓮娜（Magdalena），伊伐的女僕，女高音；大衛（David），漢斯・薩克斯的學徒，馬達蓮娜的情人，男高音；濮葛納（Pogner），金匠，伊伐的父親，男低音；貝克麥瑟（Beckmesser），市政廳職員，男中音；另外九位名歌手評判員；巡夜人，男低音；一群學徒，教堂裡的信眾，一群鄰居，各行業的代表，各色市民。時間及地點是十六世紀中葉的德國紐倫堡城。

◎第一幕

開幕時我們看到大教堂的內景，信眾在內禮拜，為次日的聖約翰節日祈求平安。信眾裡有位漂亮小姐伊伐，由女僕馬達蓮娜陪著，她們注意

華格納曾孫女 Katharina Wagner 2008 年在拜羅伊特執導的《紐倫堡的名歌手》第一幕選拔歌手的場面。充滿叛逆性的貴族沃特大搖大擺坐在中間。

到左近的貴族詩人沃特，他分明對小姐有意，小姐也對他青睞。沃特探知小姐的父親打算把她許給明天名歌手歌唱比賽的得勝者，雖不懂此地的作曲規矩，仍決定創作新曲參加比賽。

　彌撒結束之後教堂一角架起名歌手選拔的評審設備，一眾名歌手評判員上場，都是代表各種行業的專家，

以金匠濮葛納為首。濮葛納宣佈將把自己的愛女許給明天歌唱比賽的優勝者，這令到對小姐醉心的市政廳職員貝克麥瑟極端喜悅，因為他自信頗具才華，又極懂本地的作曲規則，很有希望獲勝。等到氣概不凡、儀表堂堂的沃特出現時，他頓感遇見勁敵，乃在沃特試唱時多方挑剔，記下無數技

術上的犯規。名歌手之一的漢斯・薩克斯卻認爲沃特極具天份，雖犯作曲技術上的小規，仍是可造之材。十幾位名歌手爲此大起爭執，沃特也難以唱完他那首試曲。

◎第二幕

場景是紐倫堡的一條街上，一側是金匠濮葛納的宅邸，另一側是鞋匠漢斯・薩克斯的住屋兼鞋舖。正值聖約翰節慶的前夕，夏日的傍晚特別舒適愉悅。鞋匠把工作台搬出來，在燈下唱出一首動人的敘事調，回憶今天下午教堂裡的爭執。那位年輕貴族雖然技術犯錯，但吟唱的歌曲卻具內容，也有不凡的靈氣，他個人是不會在乎他偶犯的小錯的。

濮葛納及伊伐散步回來，老父已經知道女兒對沃特的青睞，但女僕馬達蓮娜卻告訴小姐沃特在下午試唱失敗，明天恐怕無法參加比賽。無奈之下，伊伐過街找薩克斯請教對策。她甚至告訴鞋匠，要是父親逼迫他嫁給

討厭的貝克麥瑟，她倒情願嫁給遠較可愛的鞋匠。薩克斯告訴小姐，他的年紀太大，不是她的理想配偶，而他也發現小姐對沃特的一片心意了。得知貝克麥瑟今晚將來她窗下彈唱獻情，伊伐關照女僕裝成她的模樣候在窗前，而她自己打算跟沃特私奔。

癡情的貝克麥瑟來到窗下，彈唱一首相當難聽的情歌，鞋匠用他製鞋的敲擊聲點出他演唱及作曲的毛病。早與馬達蓮娜熱戀的鞋匠學徒大衛發現這個古板討厭的貝克麥瑟居然向他的情人求愛，怒氣衝衝地找根棍棒痛打貝克麥瑟。這些爭吵引起街坊鄰居的不滿，大家擠上街頭參加紛爭，躲在一旁想找機會私奔的一對情侶也無法溜走，這幕戲也在群眾喧嚷爭吵之下匆匆結束。

◎第三幕

這幕戲的前半段發生在鞋匠漢斯・薩克斯的店舖兼住所，早起的鞋匠唱起另一首動聽的敘事調，追憶昨

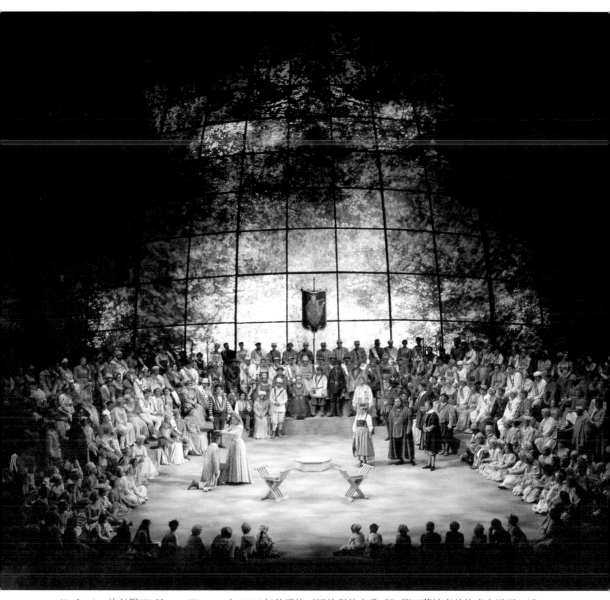

Katharina 的父親 Wolfgang Wagner 在 1998 年執導的《紐倫堡的名歌手》第三幕結束前的盛大場面。這張照片攝於 2002 年，正是那個製作改進五年後最後演出的景像。

晚的街頭狂亂，結論是大家都瘋了。沃特下樓，他昨晚被邀在薩克斯的家中過夜。他向鞋匠敘述清晨做了個夢，夢裡聽見一段美妙的樂曲，真是譜成新歌的好題材。薩克斯鼓勵他填上歌詞，也許可以成為參加歌唱比賽的作品。沃特靈感頓現，詩句源源唸出，薩克斯隨手寫下，也給他提供一些技術上的修正，兩人隨即入房換裝。

貝克麥瑟一拐一拐地上場，他昨晚受了輕傷，來此是取回他那雙待修的新鞋。他無意間發現桌上新寫的一首歌，歌詞非常清新，以為是薩克斯背著他譜寫這首新歌，打算以此贏得歌唱比賽，奪走他的愛人。薩克斯進來後貝克麥瑟以此相責，但鞋匠絕口否認有此企圖，也不承認此歌是他所寫，反而鼓勵貝克麥瑟把歌詞收起，將來也許還有用處。貝克麥瑟大喜而去。

伊伐穿了新娘衣服進來，她的皮鞋有些緊，想請薩克斯幫她校鬆些，鞋匠立時為她服務。沃特換上新衣上場，見了盛裝的伊伐不免驚艷。薩克斯建議沃特把新歌加上第三段，唱出來的確好得多，伊伐也瞭解鞋匠玉成他們婚姻的美意。

大家動身前往歌唱比賽的野外場地，轉景之間城中各行各業的代表，貴族武士及他們的夫人小姐，還有大批的平民群眾齊集圍觀。貝克麥瑟由於資格最老，被邀首先獻曲。他唱著那首偷來的歌曲，錯誤百出而遭到大眾的恥笑，羞愧之餘他指責薩克斯寫了如此糟糕的歌曲讓他出醜。鞋匠告訴他這並非他的作品，原作家應該可以把這首曲子唱得非常動聽。

沃特就被邀請演唱這首新曲，清新的歌詞及美妙的曲調令傾聽者如癡如醉，最後一致同意他應得到首獎，也可以迎娶伊伐，但他卻婉拒「名歌手」的榮銜。薩克斯鄭重告訴他這份光榮非常難得，他應該虛心接受並加珍惜。最後伊伐從情郎頭上摘下那首獎的桂冠，轉放到漢斯‧薩克斯的

頭上，畢竟他是本城最好的「名歌手」，也是這齣戲的主角，他該得大家的愛戴。這齣華格納唯一的喜劇，就在大眾的歡樂聲中結束。

《紐倫堡的名歌手》序曲，乃是音樂廳中經常聽到的精品，沃特的競賽歌曲也是男高音獨唱會裡常有的曲目。第三幕後半部的群眾齊集樂段，由於有十幾個不同行業的代表及旗幟出場展示，另加各類雜技魔術舞蹈的穿插，乃是華格納樂劇裡最最熱鬧的場面。筆者在一九九八年二訪拜羅伊特樂劇節時，就看到華格納孫子Wolfgang Wagner執導的《名歌手》新製作，第三幕這個場面出現四百位群眾演員，除了樂劇節百餘位合唱隊成員外，另邀兩三百位本城的居民，這個華美的場面是非常難得見到的。

《名歌手》出名地長，演出時間不包括兩個各一小時的幕間休息，及劇終的謝幕，仍要四小時半，而其中的第三幕更是歌劇史上最長的一幕，有

本英文專書上說是「最長的文化！」。我在節目單上有次的記錄是兩小時半，還不算謝幕。經驗不足的觀眾若不事先去廁所，可能引起大災難。

前文提到華格納在譜寫這齣戲時，分明借此吐口胸中的「鳥氣」，因為他遭到太多恥笑性的惡評了。有些人不懂他的創作理念，也有些分明就是嫉妒及落井下石。這齣戲的男主角其實有他的影子。沃特有過人的才華，但不懂當地創作的規矩；華格納的作品遠遠超前他的同行，他的不被人瞭解，他的遭人排擠，在此劇的第一幕裡已經充分顯示了。

有人在伊伐是否真正喜歡漢斯·薩克斯這點大做文章，但一般的演繹是，鞋匠的妻子雖已死去，他雖暗戀小姐，但知道自己的年紀遠超青春少女的伊伐，他們兩人即使結合，也不會是良緣。有趣的是，歷史上真正的Hans Sachs中年喪妻，為一位青春少女傾倒，後來娶她為妻，這段老少配

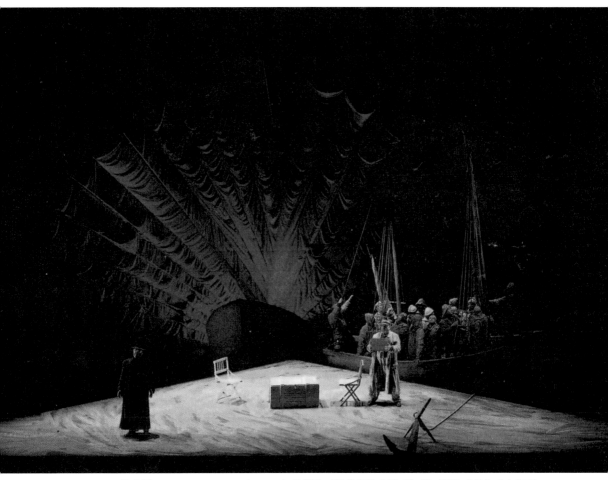

Katharina 的父親 Wolfgang Wagner 在 1998 年執導的《紐倫堡的名歌手》第三幕結束前的盛大場面。
這張照片攝於 2002 年，正是那個製作改進五年後最後演出的景像。

的婚姻居然持續到這位詩人歌手的逝
世呢。

《漂泊的荷蘭人》

(*Der fliegende Holländer*, 1843)

《漂泊的荷蘭人》是華格納編劇作

曲的三幕樂劇，一八四三年在德國德累斯頓城首演。這是他十部比較成熟的樂劇中最早的一齣，距離《黎恩濟》的首演不到一年，但跟上部作品在風格上已經大有不同了。這是他第一部從「歌劇」邁向「樂劇」的作品；他對《黎恩濟》始終覺得不滿意，對於這齣戲，卻在藝術良心上感覺好多了。

華格納在他一八七○年出版的自傳 Mein Leben（My Life）中說，一八三九年的秋天，當他夫婦自拉特維亞首都 Riga 乘船駛向倫敦時，遭遇暴風巨浪，行程因之大幅延誤，但也得到相當的靈感寫作此劇。之前，他已讀過德國詩人兼作家 Heinrich Heine（1797-1856）的一本著作，轉述一樁「愛情救贖」的動人故事。

其實，漂泊船長的同類故事自荷馬史詩起早以各類傳說流傳於世，但在德國的傳說中，有位名叫 Herr von Falkenberg 的船長與魔鬼擲骰子打賭，輸了的他必須永遠在海上漂流，直到最後審判。英國及荷蘭也有同類傳說，到了一八三四年 Heinrich Heine 出版的故事中，這位漂泊的船長已經可以每七年靠岸一次，尋找一位願意為他殉情破咒的妻子。華格納的劇情，也以這些為依據，而且也設定女主角森塔將甘心為船長身殉，以這份愛情解除魔鬼的詛咒，救贖船長淒苦的命運。

華格納在一八四○年五月寫完這齣戲的散文大綱，一年後創作了好幾首唱段，一起廉價賣給巴黎歌劇院的院長，賺取少量的生活費。但他居然在七星期內完成整個劇本及曲譜，包括最後寫的序曲，那是一八四一年的十一月。可是巴黎歌劇院並不願意製作此劇，華格納拿回德國試了兩個城市都不得要領。最後由於德累斯頓宮廷歌劇院製作《黎恩濟》大受好評，劇院當局乃接納《漂泊的荷蘭人》，在一八四三年一月首演了這齣戲，由華格納親自指揮。

德累斯頓的首演反應一般，隨後的兩個德國製作也不過爾爾；《漂泊的荷蘭人》的成功，居然要等到一八七○年的倫敦，那裡最著名的劇院 Drury Lane 製作了個義大利語版本，劇名也改了，但卻獲得極好的反應，從此華格納的歌劇樂劇在英國大受歡迎，連其他歐洲各國對這位編寫奇特的作曲家，都要另眼相看了。

這齣三幕樂劇的主要角色是：達郎 (Darlang)，挪威船長，男低音；舵手，男高音；漂泊的荷蘭人（Van Der Decken, the Flying Dutchman），男中音；森塔 (Senta)，達郎的女兒，女高音；瑪麗（Mary），森塔的奶娘，女中音；艾歷克 (Erik)，林務員，森塔的未婚夫；荷蘭人船隻的水手；一群村女及紡紗女。時間是十八世紀，地點是挪威的小漁村。

◎第一幕

緊張動聽的序曲過後幕啓，場景是挪威海岸的一處岩石滿佈的漁村碼頭。海上已起風暴，達郎船長也剛把他的船隻靠岸。此村離達郎家不遠，家中正有女兒森塔的等候。達郎要去船艙休息，命令舵手照管船務。不久，漂泊的荷蘭人這艘著名的船隻遠遠駛來，它那血紅色的船帆遙遙可見。那艘船的船長荷蘭人自信航海技術高強，聲稱不論風浪如何，他都有本領駛向天涯海角。這番自滿的話得罪了上蒼，他從此永遠圍著好望角轉圈，只有七年一次才可靠岸，在岸上尋找一位願意爲他殉身解咒的女人，以愛情爲他救贖，從此不必在海上流浪。分明這七年之期已經滿了。

荷蘭人靠岸之後唱出他的不幸，認爲尋求殉情之女今生無望，祈求上蒼賜他早死，中止他無盡無止在海上流浪的苦楚。此時達郎出現，邀請荷蘭人到他家作客，告訴他女兒森塔也正在家。荷蘭人心想也許此女正是他尋找的真愛，顯示一箱珠寶以示富裕，貪財的達郎自然更高興，倆人立

時結伴返家。

◎第二幕

　　幕啓時我們見到達郎家的內景，一群少女正在紡紗。她們合唱的「紡紗之歌」非常有名，一半也靠李斯特鋼琴變奏曲的渲染。森塔獨坐一側，凝視一張畫像，畫中的人物是位臉色蒼白身穿黑衣的中年人，就是傳說中的荷蘭人船長。當群女問她為何悶悶不樂，她唱起一首敘述荷蘭人船長的曲子，聲稱願意為他殉情，救贖他那海上流浪的苦難日子。此時她的未婚夫林務員艾歷克上場，聽到森塔的敘述，提醒她已有婚約，不宜胡思亂想。

　　達郎引領荷蘭人進入，森塔發現這位船長與那畫像非常相似，很快就陷入情網。兩人單獨相處之際，立即討論訂婚的細節。

◎第三幕

　　場景又回到第一幕的海邊漁村。達郎船隻的水手在岸上狂歡暢飲，美麗的村女送酒獻食物，也參與水手

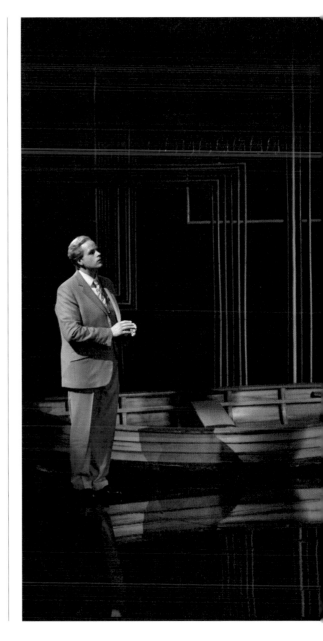

同一場面在2016年的製作裡，血帆從未出現。達蘭船長在中間，荷蘭人在右側，左側是船長的舵手。三人的現代服裝毫無水手意味。

優雅的時光
達人聆賞華格納樂劇 22 年全紀錄

的歡慶。荷蘭人那艘神秘的船卻靜悄悄的，經過挪威水手及村女的再三邀請，他們唱了首奇異的歌，恥笑他們的船長娶不到妻子，因為嫁給他的條件實在太苛刻了。聽到這些，挪威水手掃興歸船，村女也逐漸散去。

森塔與艾歷克上場，艾歷克苦求森塔別隨荷蘭人出奔，荷蘭人在暗處聽到他們的爭論，以為森塔改變主意不願隨他走了。他走了出來向森塔道別，也指責她背棄早先答應的婚約。森塔當然極力辯白，說她仍願為他犧牲生命。荷蘭人告訴森塔早先答應他同類諾言但後來又反悔的女人，都曾遭遇悲慘的命運，但她不必害怕，因為他們兩人還沒有在天主面前正式成婚。

森塔辯白道，她早已知道他的來歷，也甘願為他犧牲，救贖他的厄運。荷蘭人不信她的話，立即揚帆開船。森塔衝上前想要跟去，但被父親、艾歷克、瑪麗等拉住。船已出

港，森塔掙開眾人，奔向附近的岩岸頂端，呼叫著荷蘭人的名字跳海而死。遠方血紅色帆影的海船立即沉沒，眾人看到森塔與荷蘭人相擁的靈魂升往天庭，她的愛情終於把荷蘭人的詛咒破除，兩人終於可在天堂相會了。

與《黎恩濟》相比，《漂泊的荷蘭人》的確開始接近後來創作的樂劇，可是華格納還很謙虛，表示這僅僅是個開端，它絕不是一個完善的例子，瞭解他的朋友們應該支持他創作更加切合他藝術宗旨的作品。不久以後的《湯豪瑟》及《羅亨格林》的確比這齣戲進步；正如舒曼所說，大家應該給華格納更大的創作空間，而這位作者將來該會逐漸顯現他的偉大。

《荷蘭人》裡森塔的甘願為愛情犧牲，以生命來幫助愛人解除他身上的魔鬼詛咒，這種「女性救贖」的偉大，在隨後華格納的作品中將可看出：《眾神的黃昏》裡布倫希爾達跳

入火堆以生命消除齊格飛的罪惡，洗淨萊茵河黃金指環上的毒咒，乃是最好的例子。《湯豪瑟》裡女主角之死救贖了湯豪瑟犯下的淫欲之罪，也是另一佳例。在《帕西法爾》裡聖杯武士以奪回的聖矛療治國王無法醫治的矛傷，藉此消除他早先犯下的罪惡，更是一種救贖。甚至帕西法爾為魔女孔德瑞用澗水洗髮，也是另一種形式的施洗。魔女因早年譏笑背著十字架即將受難的耶穌，犯下終身在外奔波的罪孽，也因這洗禮而立時解除，這其實跟荷蘭人所觸犯的過錯大同小異，兩人最後也得到同樣的救贖。這類題材，在其他歌劇裡是難以發現的。

華格納本來打算不給《漂泊的荷蘭人》中場休息，但後來還是把它分成三幕，加上兩個幕間休息；有些近代的歐洲演出，也有一劇到底、不予休息的製作。此劇要到一九○一年才在拜羅伊特首演，由於它比較短，要在傍晚六點才開始演出，就像同樣短的《萊茵河黃金》一樣，而其他樂劇節的演出都是下午四點就開演了。

拜羅伊特樂劇節簡介

一九九五年的夏天，我夫婦首度應邀往訪德國的拜羅伊特樂劇節（the Bayreuth Festival）。行前諸親好友紛紛盤問這個著名的音樂節歌劇節的底細，報刊雜誌的主編也向我要文章報導此事，我因此就寫了一篇長文，在兩岸三地同步刊載，介紹這個華人極少往訪的華格納樂劇演出聖地。

此行將看七齣樂劇，包括四聯劇《指環系列》及三齣非《指環》樂劇，為期前後十天。首先應該交待的是，華格納管他撰寫作曲的十一齣歌劇叫做「樂劇」（music drama），以示與一般的「歌劇」（opera）不同；至於到底有多少不同，本書前一章節已經仔細討論，在此暫不贅論。

十天裡觀賞七齣戲，在一般觀眾講起來可能沒什麼了不起，但在內行人眼裡，卻是一樁畢生難逢的機緣，也是一席最最豐盛的演藝盛宴；歐美諸國好幾十萬買不到票的樂迷，真不知道有多少位在羨慕我夫婦有幸得到座券，能去華格納百餘年前親建的劇院，觀賞他的不朽名作。這十天的樂劇之旅，在頂尖樂迷戲迷的心目中，真不亞於宗教狂熱者遠赴麥加或耶路撒冷朝拜聖地呢。

我有一位朋友譚榮邦先生，他是香港政府高官；過去二十幾年已在世界各地看過八個版本的《指環系列》，其中在拜羅伊特的就有四個；他又是倫敦「華格納研究協會」的會

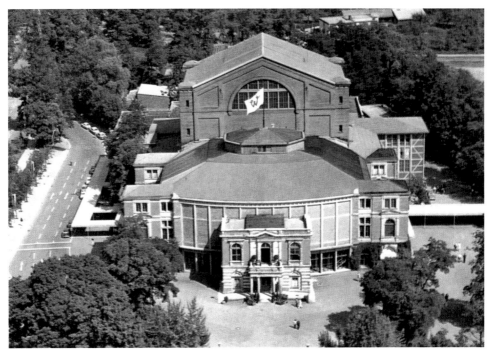

華格納在 1876 年建造的拜羅伊特節日劇場。

員,像他這樣的資深樂迷,雖然每年申請,也不能保證買到座券,一般的觀眾更不用說了。

　　樂迷趨之若鶩的主要原因當然是拜羅伊特的演出水準了。這是華格納樂劇的聖殿,製作的嚴謹也是舉世無匹。演出的重點當然是《指環系列》,通常每六年製作一套新的《指環系列》,邀請一流高手擔任指揮、導演、設計,給他們三年時間構思、實驗、招募主要歌手,在首演前九個月即可在劇院進行技術排練,然後再給三個月的時間邀齊歌手、樂隊、合唱隊及技術人員進行排練及合成;這段極端充裕的籌備及排練的時間,是其他歌劇院絕對無法提供的。慢工出精

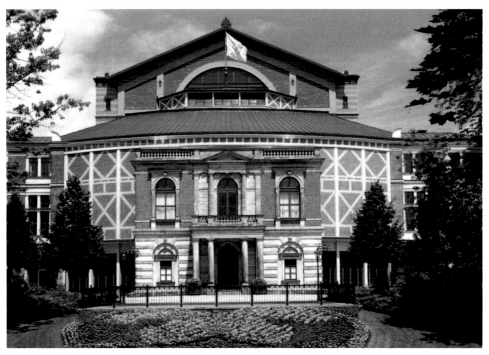

拜羅伊特節日劇場正面外觀。這張圖片取自 2002 年劇院銷售的明信片，今日面貌依然，只是每年花圃的式樣花色略改。

品，拜羅伊特的演出水準因此也可以確保；只要導演構思不要太離譜，在那兒總能看到令人滿意的高水準演出。

而那兒最好的制度就是每齣新製作，包括新的《指環系列》，都要連續公演五年，每年都可以繼續改進不足之處，使得這套新製作在最後一年錄像傳世之前，可以達致遠較首演為高的藝術層次，這也是其他歌劇院無法做到的。

另一個吸引觀眾的原因就是樂隊的素質。拜羅伊特並無常駐樂團，他的樂手都是從幾個歐洲著名樂團臨時招募的。由於他的演出都在夏天，而各大樂團每年都會「歇夏」，加上拜羅伊特樂劇節的盛名，很多高明的樂

手都願來此「過癮及充電」，賺取象徵性的報酬，度一個藝術上精神上豐收的夏季。因此拜羅伊特每夏好手雲集，而這批樂手又肯一再回來，使得這一百八十人的樂團具有相當大的穩定性，每年新進的樂手僅有五分之一。說到這裡也須加註一下，此地最大的樂隊編制是一百二十四人，之所以要聘請一百八十位樂手，是因為有些樂手吹奏太累需要輪換休息，外加一些額外樂手在舞台人群間演奏，及在中場休息結束前吹奏，提醒觀眾應該入場了。

拜羅伊特的合唱隊也是舉世無匹的。隊中許多成員都是一流的獨唱家，也為了「過癮及充電」來這兒甘心跑龍套，再加上嚴謹而充分的排練，令這一百三十幾人的合唱隊在演唱及表演上，達致極高的藝術水準。此地觀眾對每場結束后謝幕的合唱隊，也往往給予最熱烈的掌聲及歡呼。

當今一流的指揮、導演及歌手，也都以能夠參加樂劇節為榮。雖然報酬低工作辛苦，投入的時間也太長，仍有許多頂尖高手甘心來此服務。一九九五年《指環系列》的指揮是美國大都會歌劇院的音樂總監 James Levine 先生，一九八三年的指揮是芝加哥交響樂團的音樂總監 Georg Solti 爵士，導演是曾任英國皇家莎翁劇團

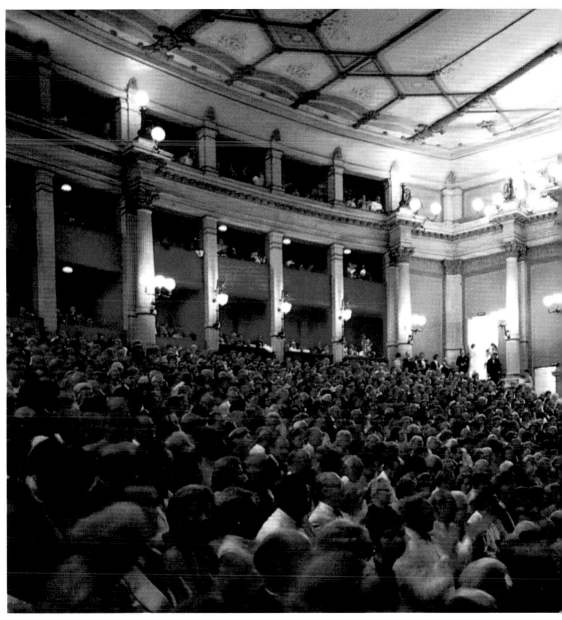

節日劇場內景。這是舉世唯一每場全滿的劇院。

及皇家國家劇院藝術總監的 Peter Hall 爵士。世界三大男高音之一的多明哥那年夏天在《帕西法爾》一劇擔任男主角，黑人女高音 Jessy Norman 早年也在這裡演唱。過去幾十年曾在拜羅伊特工作過的明星級指揮家真是多不勝數：Toscanini, Furtwängler, Karajan, Leinsdorf, Sawallisch, Barenboim, Mazaal, 再加上作曲家 Richard Strauss 以及上文提到的 Solti 及 Levine.

這就要提到此地著名的 "the Bayreuth Geist"，也就是「拜羅伊特精神」了。在這種精神的號召下，平素很難伺候的演藝名家都願暫時收起他們的自大狂，為一個崇高的理想貢獻一己所長。正如二十世紀最偉大的華格納女高音 Brigit Nilsson 在她的自傳中所說的：「當我首次看到綠丘上的節日劇院，我的心跳就不由自主的加速了。我簡直不能想像我居然可以在這裡演出——這個神殿，這處華格納當年工作和生活的地方。」這份崇敬

和這種精神，支撐著每夏八百多位來自世界各地的演藝工作者和前後台服務人員，年復一年地為觀眾提供最高水準的歌劇製作。

拜羅伊特是華格納在世時親自選定的地點，依照他的構想建造了一座革命性的劇場，用來搬演他的四聯劇《指環系列》。這座劇場在一八七六年揭幕，自此之後除了二戰期間因遭盟軍轟炸中斷七年，以及百餘年間偶有的中斷外，基本上每年夏天都會搬演他的劇作，尤其是《指環系列》。直到今日，拜羅伊特樂劇節從未搬演過其他人的作品，唯一的例外就是偶爾演出貝多芬的《第九交響曲》，其他的演出都是華格納十一齣樂劇中的十齣。他第一齣樂劇 Rienzi 由於藝術價值較低，至今未在拜羅伊特搬演過。據此看來，拜羅伊特這個小鎮（其實應該算是小城了）的獨特性，較之莎翁故鄉猶有過之。

華格納當初捨棄慕尼黑這樣資源豐富、人口眾多的大城，選擇拜羅伊特這樣的無名小鎮來建造他心目中的「演藝神殿」，其實有他的原因。他有感於當時歐洲的歌劇觀眾都是上流社會的達官顯紳及他們珠光寶氣的太太小姐，文化品味不見得高，觀賞歌劇僅是他們社交生活的一部分，也是酒宴後的餘興節目。為使他題材嚴肅的「樂劇」僅給真正有修養有品味的知音人士欣賞，他故意找個遠離大城的偏僻小鎮來建造他的劇院，那兒並無名勝古蹟，來這兒的觀眾除了看戲欣賞音樂外，別無其他消遣活動。他的「樂劇」也與當時流行的義大利、法國歌劇大異其趣，中間並無賣弄技巧的「美聲歌唱」吸引觀眾的掌聲，一齣戲自始至終都以各種形容事物人物的「主導動機」（leitmotiv）貫穿，使音樂與劇情發展融成一片，直至每幕的結尾。這種音樂這種歌唱這種演出根本不給觀眾機會在中途鼓掌叫好，只能靜悄悄地欣賞整幕的演出，然後

才能舒口氣休息。

在這種理念的引導下，華格納樂劇與義大利歌劇的觀眾就有了迥然不同的行為模式，而在拜羅伊特的更加「循規蹈矩」。他們遠來此地，絕非在遊覽名勝酒足飯飽之餘匆匆趕赴劇場看晚場的演出，而是花足一整天作心理上體力上的準備，以熱切而虔誠的心情品嘗一席演藝的盛宴。絕大部分的拜羅伊特演出都在下午四點開始，三點左右就可以看到大批盛裝的觀眾（男士大多穿晚禮服）自附近的旅館走向綠丘上的節日劇院。他們的上午，往往花在研讀華格納樂劇的劇本、樂譜及專書上，或在附近的丘陵叢林間散步，因為此鎮別無去處。遠道而來的觀眾幾乎個個都是專家，華格納樂劇的音樂、人物與歌詞早就瞭如指掌，早年厚達兩百多頁的紀念場刊裡什麼都有，僅缺劇情介紹。

華格納樂劇都很長，有時長達五小時，再加幕間一小時的休息，以及結束後長時間鼓掌叫好的謝幕，散戲總要到晚上十點之後，全場一千九百觀眾再施施然走回鎮上找地方吃飯，席間討論華格納或今日演出的得失，等到返回旅館上床休息，必定已過午夜。第二天起來再做同樣的活動，享受另一席演藝盛宴。這種朝聖式全心投入的觀眾，也是其他演藝節、其他歌劇院音樂廳難以見到的。

看到這裡，資深的觀眾樂迷，是否也該立即向樂劇節申請票券，開始電腦排隊，期望在幾年後也去那兒觀賞三兩齣華格納樂劇呢？

（本文絕大部分資料取自拙文「歌劇愛好者的朝聖之旅：拜羅伊特的華格納樂劇節」，刊載於臺灣《聯合報》，1995 年 7 月 22 日；香港《信報》，同年 7 月 22、23 日；北京《中國戲劇》，同年 11 月號，頁 62-4。此文也見拙著《導戲、看戲、演戲》，臺北時報文化出版公司，1999，頁 198-207。）

拜羅伊特的節日劇場

在德國巴伐利亞州北部，距離慕尼黑約一百四十五英里，距離法蘭克福約一百六十英里，有個七萬六千人口的小城叫做拜羅伊特（Bayreuth），城裡有座舉世聞名的劇場，專演華格納的「樂劇」，那就是華格納在一八七五年建造完工，次年在那裡首演他那《指環系列》四聯劇的場地。這個劇場，德文叫做 *Bayreuther Festspielhaus*，英文叫做 Bayreuth Festival Theatre，從一八七六年開幕至今，除了二戰結束盟軍佔領期間，曾經偶爾演出貝多芬第九交響曲、輕歌劇《蝙蝠》等有限古典音樂及歌劇外，僅演華格納的十部樂劇作品，目前也是每年一度的「華格納樂劇節」

的演出場所，它的演出水準，可稱舉世無匹。

建造的經過

華格納選擇拜羅伊特這座小城（當年僅有兩萬多人）建造他的理想劇場有幾個原因。第一就是那時的歐陸沒有一個歌劇院的設備可以演出他那規模宏大的《指環系列》。他也希望觀眾可以遠離城市的喧嚷，專程往訪一個並無旅遊景點的小城，目的僅是欣賞他的《指環》演出。其實另外還有沒有明說的原因，就是那時他雖已獲得 Ludwig II 君王的贊助與寵信，但也受到巴伐利亞宮廷重臣的排擠，必須離開慕尼黑了。還有，他歌劇的版

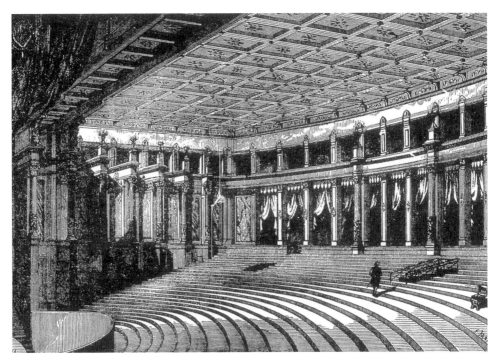

1876 年節日劇場開幕前的劇場內景雕刻，顯示當初的頂部裝飾，深藏臺底的樂池，雙層的舞台鏡框，往後斜升、並無中間走道的觀眾席，但座椅尚未裝好。

權已經由於債務出售，他若在邊緣小城搬演作品，似乎可以逃避版權的爭執。當然，小城父老及議會對他的極度歡迎，也是主因之一。

節日劇場在一八七二年五月二十二日奠基，正逢華格納的五十九歲生日。本來打算在次年建成，但不久經費用完，華格納必須巡遊歐陸指揮賺錢，也成立了幾個「華格納協會」募款，最後又獲得盧德維格君王的大筆借款，才能在一八七五年把劇場造完，一八七六年八月十三至十七日五天之間將《指環系列》四聯劇首演。

節日劇場的內部全部木造，因此音響奇佳，殘音僅1.55秒，是歐美歌劇院中最好的，而它的妙處卻在舞台及樂池的設計，都須分別敘述。

首先說它的舞台，尺寸是30米乘30米乘40米，兩側雖沒有巨大的側台，但它的縱深卻是歐美劇場中少見的。舞台背牆可以整個打開，讓整座的巨大佈景可以從劇場正後方的製景工廠直接推上舞台，這是其他大型劇院無法辦到的，當初如此，現今更是明顯。

1988年德國導演Harry Kupfer在拜羅伊特製作的《指環系列》，其中《萊茵河黃金》一劇運用雷射光效果，後台背牆打開，鐳射機放在距臺口180英尺的地方照射，這樣的舞台縱深可稱空前。

劇場的特色

節日劇場的設計基本採自德國建築師Gottfried Semper一座並未建造的歌劇院，但也包含許多華格納在劇場建築方面的理念。這個劇場在精神及形式上與當時歐陸的歌劇院大為不同。譬如說，觀眾席的座次是扇型向後大幅傾斜的，沒有中間走道，也沒有那種馬蹄形三面圍繞池座的形態、更沒有四五層高倨的包廂，歌劇院通常具有的豪華裝飾，在這劇場幾乎絕跡。它其實頗像古希臘戶外劇場的碗形斜升，每個座位都有很好的視線。當年一千八百餘座，現今一千九百二十五座，在歌劇院中算是小的，在十九世紀的劇場中，它可算相當平民化了。

舞台上有完備的台板升降設備，讓佈景可以快速安靜地升起或降入台底。也有百餘英尺高的吊景台，巨大的景片可以完全吊起消失。它也有特大的旋轉舞台，佔滿整個舞台鏡框的寬度。這個劇場有雙重舞台鏡框，根據華格納的理論它可以創造更大的幻覺，令觀眾感覺舞台上的虛幻世界似乎離他們更遠。十九世紀末葉拜羅伊特演出常用兩層舞台鏡框之間安裝的「蒸汽幕」，也是營造這種幻覺的手法之一。

燈光，投影，及換景設備

拜羅伊特的燈光，投影及換景設備，在十九世紀末葉獨步歐陸，直到如今還是領先歐美。目前的劇院有七、八百具先進燈光器材及操控設備，也有幾十部功效極強的投影機，還有可以圍繞整個舞台的機動天幕，在一流設計師的掌控之下，營造出來的視覺效果極其可觀。

我在拜羅伊特看過將近七十場的演出，有些換景上的「奇蹟」也真難忘。很多換景都在觀眾面前呈現，隨著音樂的演奏，那就是一席一席的視覺聽覺饗宴了。一般觀眾僅會嘆奇，但在我這資深舞台導演的面前，那往往是內行讚嘆的後台先進技術的最高展示，有些令人驚訝的「特技」，除非親眼目睹，也真難以相信。一九九五年《女武神》第三幕八位武神「策馬」滿空飛舞，二〇〇二年《湯豪瑟》的兩次高懸空中歌手的瞬間飛去，二〇〇八年《帕西法爾》三十五

個場景轉換的天衣無縫，都是我看過的舉世演出中舞台技術展示的極致，至今還難忘卻。

二〇〇八年觀賞華格納曾孫女卡塔琳娜執導的《紐倫堡的名歌手》，最後一幕歌唱比賽那場，眼見一百多位盛裝的合唱隊群眾並非魚貫上場，而是坐在兩三組頗像看球賽的戶外鋼架座位上，在合唱聲中自台底緩緩升起，然後依次滑開定位，逐漸佔滿演區後方及兩側。在此同時，其他佈景也次第升起降下，合唱結束時剛好也是換景的結束，這個過程及畫面，加上燈光的多次變換，真是精美絕倫，而這些機械舞台的運作，卻是那麼暢順及無聲無息，是為那個演出最最動人的場景。

後來我在一部紀錄片中看到他們的後台人員談論這整個順序的換景，點出其中技術上的繁難之處，也展示了他們的解決方法，我才知道這一百多人及這兩三組鋼架座位，每組都重

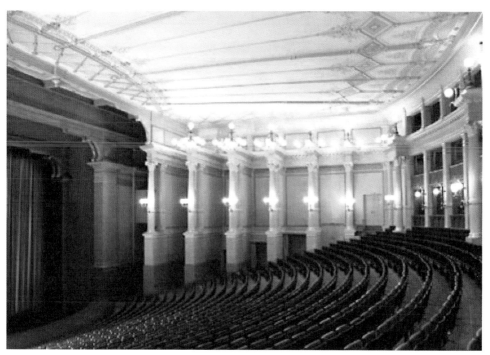

節日劇場現今的觀眾席。注意很不舒服的座椅，兩側供觀眾出入的大門，維持原狀的雙層舞台鏡框及廊柱裝飾，以及與早年不同、頗有羅馬戶外劇場頂棚意味的頂部設計。現今的樂池已有一個遮住「神秘深淵」的上蓋。

達二十噸，除了升降台的負荷，還靠離開台面百餘英尺高度的吊景鋼索暗中拉捲，才能把這些坐滿了人的鋼架從台底升起拖拉到固定的位置，而這些操作全靠自動，並無任何後台人員在背後推拉定位。上述一切都在觀眾面前「舉重若輕」毫不費力地進行，居然能夠如此暢順如此安靜如此迅速，可見他們的舞台機械及技術人員，又是多麼優異及深具功力了。

拜羅伊特的舞台技術特別優異，除了節日劇場設施完善外，另有一個原因，那就是這個劇場僅在七月、八月間演出，其他時間都空著，那就可

節日劇場著名的深藏台底的樂池。注意後來新添的樂池上蓋，可以使觀眾完全看不見樂師及指揮的操作。

以讓設計師及後台人員有足夠的時間在劇場內合成及測試，這些工作可以在導演及指揮展開排練之前就可大致完成，再加上幾個技術排練及彩排，這些換景程序就可以操練純熟了。更令其他歌劇院眼紅的是，每個新製作都將連續公演五個夏天，那就表示導演、設計師及後台人員可有四次機會改善原有的設計，這種精益求精的創作精神也是拜羅伊特特有的，難怪世界各地的指揮、導演、設計師及歌手樂手，都以能去那裡工作為榮，而全世界的樂迷戲迷，也都千方百計找到票券，前往「綠丘」上的節日劇場「朝聖」了。

拜羅伊特的觀眾

生平看過的各類演出何止千場，世界各地各類型的觀眾也經歷過不少，但我敢保證，德國小城拜羅伊特的觀眾，該是非常獨特的一群。

拜羅伊特城，人口僅七萬，附近也沒有名勝古蹟，但由於華格納在此地建造了個劃時代的劇場，自一八七六年在此首演了他那《指環系列》四聯劇後，一百四十年來除了二戰期間偶爾中斷外，每年夏天總會在此舉行「華格納樂劇節」，搬演他的作品，因此這個小城也成為頂尖樂迷戲迷「朝聖」的去處了。

從上世紀五〇年代直到如今，每年七月底到八月底的將近五星期期間，「樂劇節」都會搬演五齣到七齣華格納「樂劇」（music drama），大多數的劇季都會有《指環系列》四聯

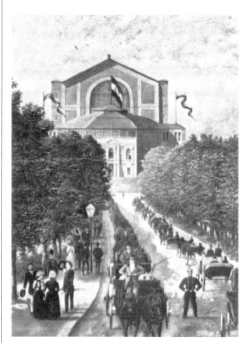

華格納時代的拜羅伊特觀眾。當時的「節日大道」沒有目前的廣闊，節日劇場的正面與目前的也略有不同。

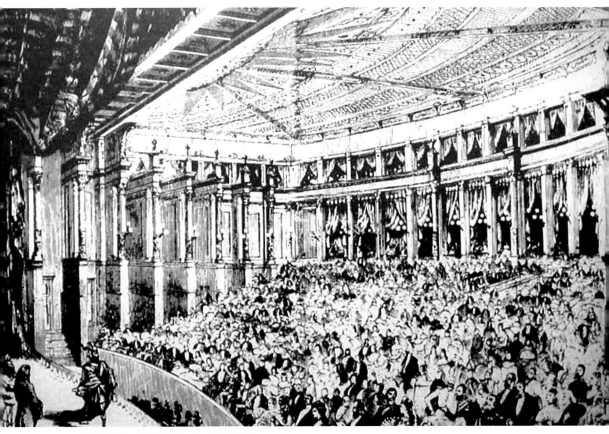

華格納時代「節日劇場」的內景及觀眾。

劇，外加三齣其他的華格納樂劇；但每隔六年，他們也會推出一個「非《指環》劇季」，在籌備新的《指環系列》之際獻演五齣另外的樂劇。跟其他的音樂節、戲劇節、歌劇節不同之處就是：這個劇院僅演華格納樂劇，不演其他作品，而全世界的忠實觀眾還是搶著買票，甘心一再觀賞同一作品的不同製作。

記得一九九五年夏天我夫婦初訪

樂劇節時，曾經作了個隨機調查。我問坐在右側的樂評家來過幾次，他的答覆是十四次；內子問她前面的一位老太太，她說來過四十三次，原因之一是她在賓士汽車總公司工作，賓士乃樂劇節的主要贊助者，比較容易獲得戲票。直到二○一六夏天，我夫婦也來過十次，看了將近七十場，相信華人中除了一位外，我倆應是看過拜羅伊特演出最多的一對了。

為什麼大家都把去拜羅伊特看戲當作一等大事呢？原因之一就是太難買票了。早年通常的等候時間是七年到十一年，而且還得每年連續申請，若是中斷還得從頭再等。近年來節日劇場開始在網上賣票，好像比較容易得到票券，但還是要等上五、六年，而且可能僅有一兩張。

有錢人當然可以花錢買黑市票，但他也擔個風險，那就是萬一被查出，你就再也無法在此排隊購票看戲了。每張戲票背後都有購票者的名字

及自己的簽名，進場時都要驗票。我夫婦每次進場都遭驗票，而且往往在掃描後還要拿出證件核對姓名。

並不多的黑市票也真貴。十年前有次我由於好奇，在前往拜羅伊特的前夕上網查查（輸入 "Bayreuth tickets" 就行了），發現那年夏天的黑市票每張美金一千二百五十元，最熱門的一齣（三大男高音之一多明哥主演）要價二千五百元。看看我夫婦每人手中的七張票未免感慨：要是我倆各花一萬美金看戲，倒也太奢侈了些吧。

既然票子如此難買，去那兒看戲自然變成一等大事。絕大部份的觀眾是資深樂迷兼華格納迷，來前早就做足功課，把所要觀賞劇目的 CD 及 DVD 聽看得滾瓜爛熟，把劇本及唱詞也看了好幾遍，因此都是有備而來的。樂劇節的精裝節目紀念冊裡什麼文章資料都有，就欠劇情簡介。小城別無去處，觀眾來此都為看戲，早晨無事必定讀劇本看導賞書籍，午飯後

小睡養足精神，然後梳洗盛裝，施施然奔向劇場。絕大多數的演出都是下午四點開始，三點一過大批觀眾就往「綠丘」上的節日劇場走去；這批盛裝的步行觀眾在「節日大道」兩側魚貫走向「綠丘」，也是本城景點之一。

開幕之前觀眾齊集劇場正面及兩側，也是一項景點。劇場正前方的陽台上每次都有攝影師向下方的盛裝觀眾對焦，第二天早晨這些照片就會在城裡某一文具店的玻璃牆上出現。花了大價錢來此看戲的世界各地觀眾，看到自己的玉照在這紀念性劇場被人攝取，怎會不買下來留念？這椿生意既賺錢也提供了必要的服務。

進場之後的觀眾就更嚴肅了。這是世界各大歌劇院座椅最最不舒服的所在，由於保持原有極端優美的音色，樂劇節也不打算更換。近年已有雜音奇低的冷風設施，早年看戲更是難受。座位奇小，兩排之間的間距奇短，坐在那靠背極不舒服的椅子裡，除了正襟危坐外別無選擇，而這也是全世界唯一從無空位的劇場，一千九百觀眾「塞」滿之後，若要中途離場，那簡直是休想，因為這個劇場的座位是「歐陸座次」（continental seating），中間沒有走道，每排從左到右有七十幾個座位，你若坐在中間，所有你經過的觀眾都需起立讓你。因此，事先去完廁所是必要的準備工作，否則你假如想在演出間上廁所，肯定有數百位被你干擾的觀眾對你恨之入骨，你下一幕也絕對無顏進來聆賞了。

記得有一次內子在《女武神》第三幕結束之前的半小時突感不適即將昏迷，坐在劇場正中的我們若要離場，必會干擾大量聚精會神的觀眾，而這最後半小時的男女主角對唱，正是全劇的精華。我們那時的狼狽，只有「無地容身」四字才能稍作形容。幸喜左近的好心觀眾傳來一把女扇，我一面扶住太太一面為她小幅度地搧

19 世紀末葉拜羅伊特的觀眾。正面穿黑斗篷者是華格納的遺孀Cosima，聽說蕭伯納也在其中，但無法認出。

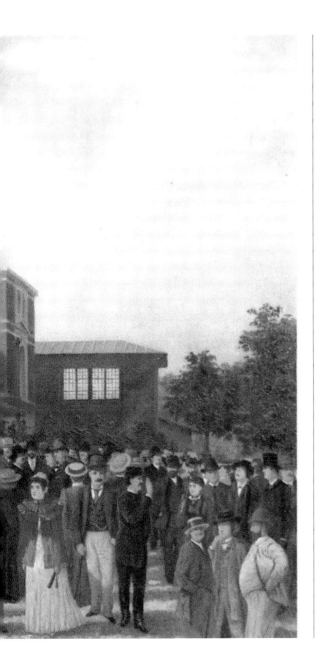

扇，讓她還有氧氣進腦，最後總算把這「最長的半小時」度過，然後在謝幕時奪門而出。這種情況，在其他任何劇場，病患觀眾都可以匆匆退席的。

這些正襟危坐的觀眾在看戲時的神態，只有以「泥雕木塑」才能形容。每個人都紋絲不動，連呼吸都得控制。看戲間你若略為移動身子，肯定有十幾對眼睛從左右及前面（後面的看不見）向你瞪來。有時喉嚨癢需要小小一咳，那就犯了滔天大罪，保險有不少人瞪你。解決辦法之一就是準備兩塊潤喉糖，但你若敢在演出間剝開糖紙，那些細小的唏嗦肯定也會引來不屑的瞪眼。後來我們研究出一個解決辦法，就是去德國藥店買兩小罐特製鋁筒裝的黑色薄荷小丸，小筒的筒蓋在開關時是完全無聲的。這些薄荷丸子救了我們好幾條命，後來買不到了，我們就事先剝好幾塊喉糖，用軟紙包起放在手頭（從口袋掏動作太大，必定引來瞪眼），在喉癢時打

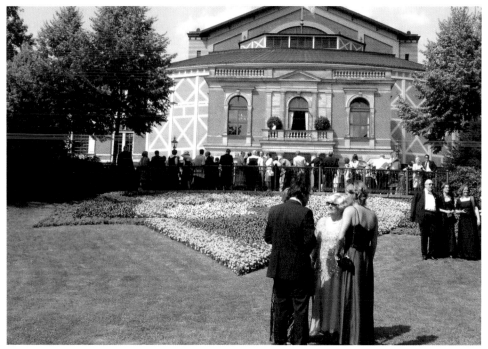

今日拜羅伊特的盛裝觀眾，等待下午4點的開幕。

開服用。這些細心準備，在其他歌劇院好像也不必做的。

　　拜羅伊特的演出每幕之間都有一小時的休息，這在其他劇院，除了英國鄉下的格蘭邦歌劇節（Glyndebourne Opera Festival），都不會有的。在這一小時內，就可看出各類觀眾的習性了。有句拜羅伊特的笑話是：

德國觀眾猛喝啤酒，英國觀眾研讀唱詞，法國觀眾挑逗異性。大部分的觀眾會在周遭的園林散步，或找個地方享用帶來的飲料及三明治。有錢的觀眾會在劇場經營的餐廳訂下座位用餐，第一幕休息時吃頭盤及主菜，第二幕休息時吃甜點喝咖啡。拜羅伊特的休息期間另有一個別處沒有的「奇

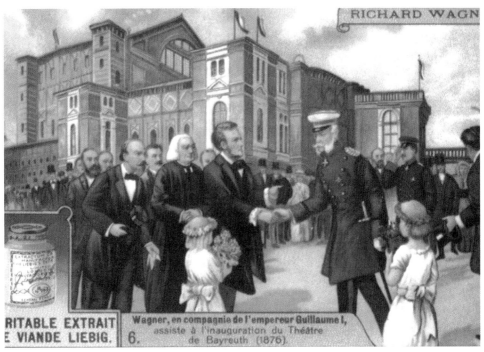

RICHARD WAGN

RITABLE EXTRAIT
E VIANDE LIEBIG.

Wagner, en compagnie de l'empereur Guillaume I,
assiste à l'inauguration du Théâtre
de Bayreuth (1876).

1876年《指環系列》四聯劇首演時，德皇威爾翰一世（Kaiser Wilheim I）光臨盛典，華格納（中）與作曲家李斯特（他左側白髮者）在劇場外親迎。

景」，就是總有十幾二十位衣冠楚楚的觀眾持著一塊硬紙片在劇場周圍走來走去，上寫「徵求戲票」。他們是買不到票的忠實觀眾，開幕之前一小時就來，兩個幕間休息時也繼續活動，總希望能夠買張退票，或是有觀眾身體不舒服，離去之前把戲票贈送，讓幸運的一人或兩人可以免費看下一幕或下兩幕。

拜羅伊特另有一項傳統，就是由八位樂師在開幕前及每幕休息結束前吹奏銅號，樂聲是第一幕或下一幕中的著名樂句，十五分鐘前吹一次，十分鐘前吹兩次，五分鐘前吹三次。一般觀眾在十分鐘前的吹奏後就魚貫入座，初來者往往在第三次吹奏後才狼

狽入場就座，因爲他須要經過一群爲他站起的早進場觀眾才能到達他的座位，而劇場的二十幾扇大門是鐵定準時關閉的。唯一的例外是《指環系列》四聯劇的最後一齣《眾神的黃昏》第三幕開始前，全體觀眾將會在戶外等待最後一次號角的吹奏，給那八位樂師熱烈掌聲後才魚貫入座，而那晚的第三幕也會因爲很多觀眾略遲入座而延長開幕的時間。

華格納樂劇是不容許中途鼓掌叫好的，每幕結束後主角就會出來謝幕，唯一的例外就是《帕西法爾》第一幕結束時，全體觀眾將會肅然靜坐，一陣之後才悄然離場，這是因爲此劇宗教意味特濃，也與耶穌受難日有關，自一八八二在拜羅伊特首演時華格納就立下這個規矩，直到如今還在遵守。可是近年來觀光客開始多起來，素質不齊，我們二〇一六年八月觀賞的《帕西法爾》第一幕終了時就有不少人鼓掌，左近的觀眾也沒阻止，看來這項傳統也已開始沒落了。

拜羅伊特觀眾在劇終時以及每幕結束後的謝幕，是絕對熱烈或無情的。演唱精彩的主角將會得到喝彩及掌聲，甚至用腳蹬踏地板以示激賞。唱得略差，或是那幕的導演處理不合他們的口味（通常是指過份離經叛道的演繹），他們就會毫不留情地噓叫。劇終的謝幕所有主角配角以及合唱隊扮演的群眾都會上台接受觀眾的掌聲及歡呼，主創人員若指揮、導演、設計師、合唱隊指揮等等若剛好在場，也會上台接受觀眾的「檢驗」。主角配角及指揮經常需要一再出場謝幕，否則觀眾就繼續踏腳歡呼。有些謝幕長達半小時，我在那裡經過的最長謝幕是二十八分鐘，已是熱烈得透不過氣來了。

一九七六年拜羅伊特的《百週年指環系列》的謝幕，最能顯示那兒觀眾的激情。那個《指環》的創作團隊全是法國人，導演派特利斯・謝如

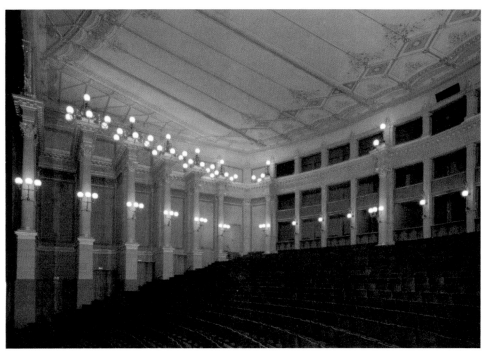

節日劇場內景，顯示很不舒服的座位及觀眾席兩端的出入口。

（Patrice Chéreau, 1944-2013）對這「系列」的處理分明遭到保守派觀眾的不滿，首演夕謝如謝幕時被觀眾噓進後台，但也有一部份觀眾特別喜愛，爭論之下引起打鬥，華格納夫人的夜禮服遭人撕破，一位女觀眾的耳環遭人連肉拉下，最後勞動警察維持秩序，謝幕也就不了了之。但謝如的導演構思漸漸為人接受，這個製作在之後的五年間逐漸改進，到了一九八〇年最後一場演出時，謝如及製作團隊再次謝幕，當晚的觀眾給了他們及歌手合唱隊樂隊等長達四十五分鐘的鼓掌踏腳歡呼（根據Google；一本英文權威著作更稱那晚的謝幕是九十分鐘），可見觀眾的口味及藝術觀點也會更改。

謝幕結束後步出劇場，在迷離的燈光下走向停車場取車，或去乘搭旅館派來的專列巴士時，總會經過節日劇場的票房，那時就會見到十餘位想買退票的觀眾在門口水泥地上安放睡袋，他們在此排隊整夜，就等次日九點開門的票房或有極少有的退票。看到這些熱情的觀眾，像我這樣的演藝工作者不免暗嘆：要到何時，華人地區的劇院也有這類懂得欣賞而超級熱情的觀眾，自世界各地趕來看我們的演出呀！

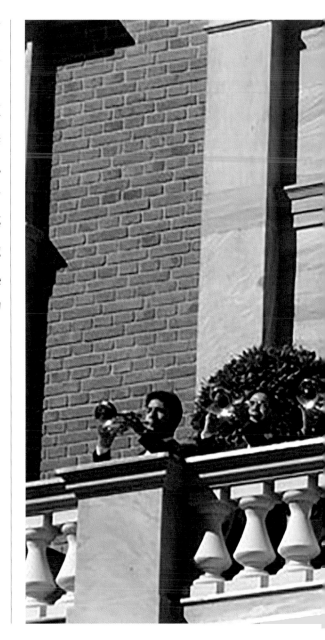

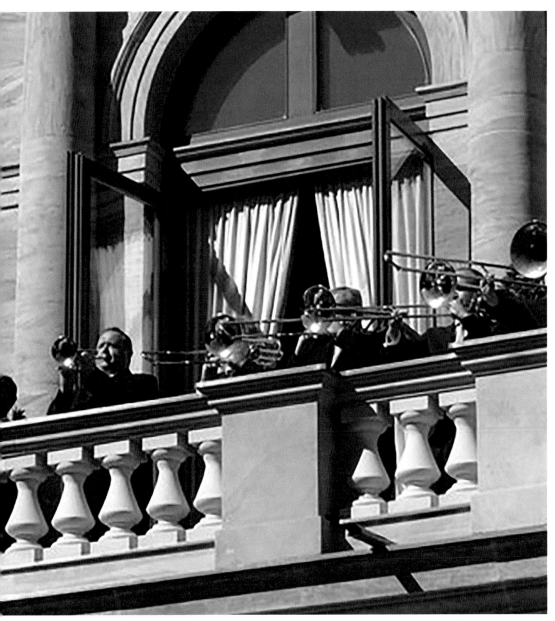

拜羅伊特華格納樂劇節每幕開始前，都由8位樂手在劇場正面陽台吹奏，提醒觀眾早些入座。

優雅的時光
達人聆賞華格納樂劇 22 年全紀錄

拜羅伊特小城的住所與去處

　　往訪拜羅伊特，最方便的方法就是飛到法蘭克福或慕尼黑（Frankfurt or Munich），再自機場租車開去那兒。我夫婦絕大多數是從法蘭克福機場租十幾天車，有時順道拜訪莫札特故鄉薩爾茲堡，看看那兒的歌劇演出，聽聽那裡絕佳的夏季音樂會，或者乾脆去附近的黑森林（Black Forrest）隨興旅遊；這些，都需要自己的車輛。

　　從法蘭克福機場到拜羅伊特大概一百六十英里，開車約三小時半，一路上風景如畫，高速公路造得又好，又無速度限制，若租得好牌子的新車，正可在上面飆一下過癮。我有時開到一百八十公里時速，還是有人從左側飛快超越，高級超跑還則罷了，有時被輛舊款的ＶＷ超越，心中卻有些不平呢。

　　有些旅客願乘火車前往，但要拖著大件行李轉車，到達拜羅伊特後必須找計程車去往旅館，每天去節日劇場也需僱車往返，更無法去城中吃飯遊覽或去城外散心，那時就會後悔沒有在機場租車了。

　　樂劇節演出期間的五星期內，城中大小旅館肯定全滿。撰寫此文時我曾上網查詢三四個比較知名的旅館，全都沒有空房。通常，我們是在一月份預訂六、七個月之後的房間，由於我們十次往訪都住同一旅館，跟他們有了交情，我們從未遇到無法訂房的窘

拜羅伊特四星級旅館 Arvena Kongress Hotel 的外景。

境。

我們從一九九五年起都住離開節日劇場開車十分鐘的 Arvena Kongress Hotel，地址電話及訂房電郵郵址網上都有。這是個四星級的旅館（此城沒有五星級），建築新穎，寬敞舒適，房間略小但應有盡有，以德國較爲簡樸的標準已算相當好了。它有極好的早餐連午餐，也有專車接送觀衆前往節日劇場，每人僅收四歐元，非常方便。它也有很好的餐廳及酒吧，演出期間開到晚上兩點，足夠大家在看完戲後回來進餐喝酒。它的房錢，包括早餐或午餐，是一百九十五歐元一晚，外加六歐元一天的停車費，那是二○一四及二○一六年的價格。

城裡當然也有別的旅館，火車站前就有 Bayerischer Hof, Goldener

Hirsch, 及 Hotel Königshof 三家，其中 Bayerischer Hof更為人稱道，因為一些指揮及明星歌手常住那裡，它的餐廳在午夜也頗有生意，大概都是來看名人的吧。但我們旅館的經理絕口否認這個傳說，我也常在我們的餐廳裡及早餐大堂遇上名指揮及名歌手。上述三家火車站附近旅館的資訊，也可以在網上找到。

很多外來的觀眾願意住在節日劇場附近的B&B，就是當地居民將空房出租的「民宿」，價錢當然比住四星旅館便宜多了，也包括一份免費早餐，更可以走去劇場看戲，省下不少計程車錢。有些經濟情況較差的學生及外來客住在遠離劇場的民宿，除非屋主願意接送，否則就要長途跋涉了。

由於演出很長，很多觀眾預帶三明治及飲水，在幕間休息一小時之間，在節日劇場風光如畫的草地園林野餐，我夫婦就喜歡多走幾步，到劇院的池塘邊吃些麵包小食。有些經濟寬裕的觀眾會在劇場邊上的餐廳預訂晚餐，價錢當然較貴。我們試過兩次，就開始自帶野餐在池塘邊上吃，乘機伸展四肢解除看戲的疲勞。

十點半左右演出結束後，將近兩千的觀眾就要各找宵夜喝酒的去處，在那兒兩杯啤酒半個豬腳下肚，暢談今晚演出的得失。我們總喜歡去劇場後面的義大利餐廳，那是屬於Hotel Bürgerreuth 的高級食堂，它的啤酒花園更是樂劇節樂手歌手在演出後舒散的去處，因此兩個地方的桌子都需預訂。義大利餐廳招引顧客別有手法，那就是當你開了一瓶貴價好酒時，經理會帶著一個像小型金魚缸的大酒杯前來，告訴你誰誰誰大明星、名指揮曾從這個酒杯裡喝過，然後就把你的酒倒些在裡面供你品嘗，他自己當然也喝些你的好酒，然後就帶著那個「金魚缸」去別桌了。我夫婦曾在我的生日在此開過一瓶好酒，得到這份特別的「榮耀」。

本城當然有幾家中國餐館，但都乏善可陳，而盛裝的你也不會去那些所在，只是曾有次帶領一班萍水相逢的中日觀眾去過一次，事先還關照做些特別好菜，但還是遠離標準，之後就情願在德國餐廳請客了。

說到德國料理，大家必須吃的一道菜乃是烤豬腳，德文叫做 *Schweinshaxn or Schweinhaxe*，英文譯作 "ham hock" or "pork knuckle"，這是豬腿最下面靠近關節的那塊，醃過之後低溫烤上兩三小時，是一道頗花功夫的平民菜餚，因此一搬餐館不做這道菜。這塊好肉配上德國酸菜及德式

Oskar 餐廳名菜烤豬腳及附帶的德式洋芋丸子，另須配上一份德國酸菜。這道菜加上半公升的啤酒，要有相當食量才能吃完。

洋芋丸子，與半公升的冰啤酒同進，頗有梁山好漢「大杯飲酒大塊吃肉」的豪氣，也頗合中國人的口味。離開我們旅館沿著小河走上十幾分鐘，到達城中一個車子不能進入的廣場，找到 Oskar 這家餐館，你就可以吃到這道名菜，配上當地出產的啤酒，在露天陽傘下享受微風的吹拂，這感覺遠比其他餐館更加舒適。

小城裡有幾個去處觀眾應該找時間一訪，首先就是華格納的故居 Wahnfried。這個字可以譯作「寧靜的幻想」或「釋放的幻覺」，是華格納的恩人盧德惟格二世出資建造的，因此門前還有此君的銅像。華格納夫婦在一八七四年正式遷入，死後葬在屋後的花園，至今還是個研究拜羅伊特演出的博物館。故居內除了各項特展外，偶然還有在客廳舉行的小型音樂會。故居內展出一架 Steinway 演奏鋼琴，是慶祝《指環系列》首演時公司特製贈送的。聽說華格納自己並不喜

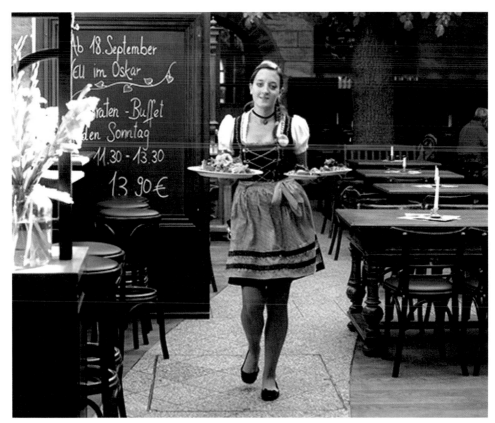

拜羅伊特著名餐廳Oskar，漂亮的女侍穿著巴伐利亞傳統服裝，價錢也頗公道。

歡這架九呎大鋼琴，但李斯特卻經常彈奏。

另一個城內去處就是侯爵夫人歌劇院（Markgräfliches Operernhaus, or Margravial Opera House）。這是一七四四至四八年間建造的巴洛克風格的劇院，劇院的內部裝飾由義大利設計名家 Giuseppe Galli Bibiena（1696-1757）負責，是現今極少數僅存的十八世紀劇院，二〇一二年還被列入聯合

國文教組織的世界文化遺產名單。

這個劇場由波斯王朝腓特烈大帝的姊姊威海明尼公主（Princess Wilhelmine, 1709-58）所造。她與夫婿婚後定居拜羅伊特，把這小城建成一個小型的凡爾賽宮，包括這座歌劇院。有段時期，拜羅伊特成為德國中部的藝文名城，作家詩人藝人雲集，包括法國文豪伏爾泰。這個劇院自公主一七五八年死後就不再使用，因此裡面的設備很多都保存至今。華格納當年選擇拜羅伊特作為首演《指環系列》的地點，原因之一就是看中這個劇場八十七呎縱深的舞台，但實地參觀之後他發現並不理想，轉而在「綠丘」上建造完全合他心意的節日劇場。

目前這個十八世紀劇場仍作音樂演奏、芭蕾演出、巴洛克樂團演奏等等，也偶爾用來拍攝古裝電影。我夫婦曾在裡面欣賞一場男中音獨唱會，音色效果很好。

與這劇場有關的旅遊去處就是公主為她夫婦營建的夏宮（the Hermitage）。這個離城不遠的小型宮殿及其花園，是夏季遊散的很好所在，裡面也有餐廳酒吧，遇到特殊假日還有樂隊演奏，讓遊客一面跳舞一面喝啤酒吃烤豬。我夫婦參加過一次這類戶外狂歡，結果食物中毒，掙扎著飛回香港就進醫院。

樂劇節在《齊格飛》與《眾神的黃昏》之間，總有一天休息；在這休息日，若自己有車，就可以去小城的四週遊玩了。鄉下的田野小鎮都非常可愛，人情也十分溫暖，值得在鄉鎮散散步，參觀有限的名勝，在小餐廳喝杯啤酒吃頓晚飯。若想走遠些，可以駕車到一小時外的捷克旅遊，那兒有三個小城很值得一遊：Carlsbad, Marienbad, Franzensbad。這三處都有溫泉，也有很好的旅館餐廳，更有色彩斑斕極端美麗的古代建築，僱輛馬車遊走城裡的大街小巷，更是難得的浪漫。

拜羅伊特的侯爵夫人歌劇院（Margravial Opera House）內景。圖中所示乃電影拍攝的場面，觀眾及演員均穿十八世紀的服裝。

可是，大家要注意一點，就是駕駛的好車可能就在街邊被偷走，因此租車行的車輛保險不包括在德國地區之外的盜竊意外。有次我夫婦租了輛全新賓士小車，開到Carlsbad遊覽之後返回德國，在邊檢站被守衛止住警告，告訴我們今後絕不可以駕著賓士開往捷克。我們說不怕呀，有保險。

他讓我們把保險單的附件地圖打開，
上面赫然標明大塊紅色的邊境小國，
也注明賓士、BMW及奧迪三款高價
車，是不包括在偷竊保險之內的。
聽到這些忠告，我們這兩個大意的遊
客，也真出了身冷汗呢。

十訪

拜羅伊特樂劇節全記錄

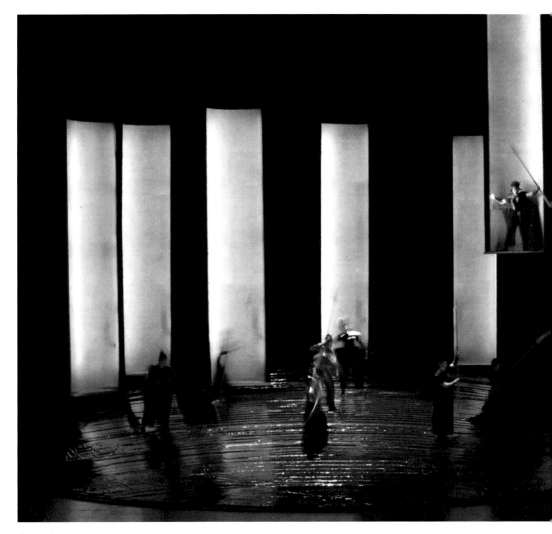

初訪
拜羅伊特
樂劇節

《女武神》第三幕。七片條狀鋁筒可以上下前後移動，象徵一眾女武神
策馬在天際飛馳。舞台地板則象徵佈滿油污的世界。

一九九五年七月二十六日，我與內子惟全抵達了嚮往已久的拜羅伊特樂劇節。拜羅伊特是德國中東部的一座小城，人口僅七萬多，附近也沒什麼了不起的名勝古蹟，但從一八七六年起即是一年一度的華格納樂劇節的所在地，也是全球頂尖樂迷戲迷趨之若鶩的演藝聖地。此行我們將在城中逗留十日，觀賞七齣華格納樂劇，包括《指環系列》四聯劇。

我們的座券，是由現任藝術總監 Wolfgang Wagner 特意安排的。我的七張票是贈券，惟全的則自費購買，這已是天大面子，因為當時在電腦上排隊購票的觀眾不下五十萬，通常要每年申請排隊七年到十一年，才能購到一套票。

到達拜羅伊特的第一印象是：它與莎士比亞故鄉「愛鳳河上的斯特拉福」（Stratford-upon-Avon）略有不

作者在節日劇場外攝影留念。

Wolfgang 老先生是華格納的孫子，主掌樂劇節已有四十幾年。他大概看我是導演同行，又可在讀者面頗廣的中文報刊雜誌上撰文報導，所以才作此特別安排。拜羅伊特樂劇節每年都有兩百多家歐美媒體申請報導，僅有一半可蒙邀請。它的《指環系列》四聯劇在1976年首演時，《紐約時報》曾派專人每晚以越洋電報傳送劇評及報導文字，成為當時新聞界的美談。但百餘年來中文報導甚微，而我的重要文章常在兩岸三地的主要報章雜誌共載發表，這恐怕也是他們邀我過訪的原因了。

同。這兩個城鎮都是紀念不朽天才，並且每年都搬演他們的作品；但莎翁故鄉的演出差不多都是整年進行的，而拜羅伊特的演出僅在每年的七月底到八月底。皇家莎翁劇團常作全球性的巡迴演出，拜羅伊特的製作在過去百餘年間從未巡演；上世紀八〇年代烏夫剛老先生帶去東京的演出，恐怕僅是臨時組合的團隊。

兩個城鎮的主要街道及部分旅館餐廳都以莎翁戲中或華格納樂劇內的人物場景命名，城鎮中的商店也靠遊客觀眾維持生計，但莎翁故鄉常年訪客不斷，旅遊業佔了鎮中收益的絕大部分，而拜羅伊特則有其他收益，譬如五個啤酒廠，幾個農具製造廠，以及一些零星手工業。它還有一所大學，人口也較莎翁故鄉多上三萬，佔地更廣。莎翁故鄉是個不折不扣的小鎮，拜羅伊特已是一座小城了。

華格納當年建造的革命性「節日劇場」及拜羅伊特特有的觀眾，此

作者與華格納孫子 Wolfgang Wagner 攝於節日劇場後台。

書已有專文仔細介紹，在此應該談談我們看過的七齣樂劇，就是《指環系列》四聯劇的《萊茵河黃金》、《女武神》、《齊格飛》與《眾神的黃昏》，還有本季的另外三齣戲《湯豪瑟》《崔斯坦與伊蘇德》及《帕西法爾》。這些演出都該專文研討，在此我僅想提供些一般的感覺，而主要的重點，將關注在與我導演本行相關的演出細節。

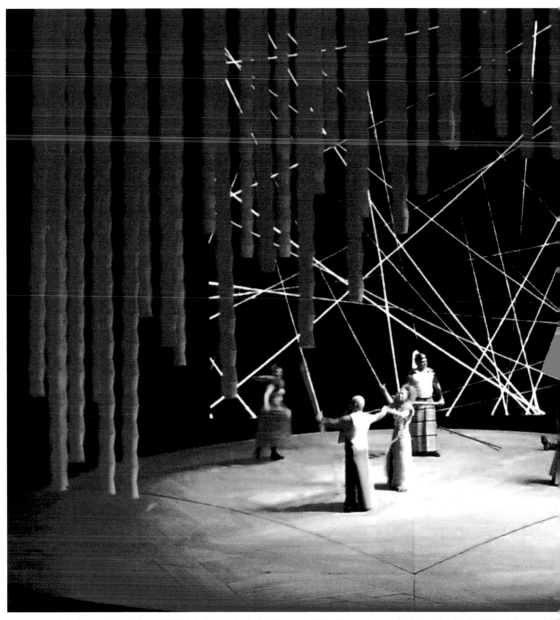

《萊茵河黃金》第四場一景。紅色燈籠狀的長條及彩色金屬枝條象徵新建的瓦哈拉天宮（Vahalla）。燈籠狀長條可以變換各種彩色，配合各類場景。

首先，拜羅伊特的演出水準，的確世界一流。我所看到的七齣樂劇，雖在導演構思及設計途向方面可以斟酌，但作為舞台演出，它們的職業水準是不可置疑的。七齣樂劇共用四十二位主要歌手，其中有在這圈子裡打滾三四十年的知名老手，也有成名不久的新進歌手，但幾乎個個都是精彩的獨唱家，表演也十分賣力。巨星級的多明哥首次在拜羅伊特獻藝，當然成了觀眾的焦點，但他以德文演唱華格納，多少有些「不對工」，我附近的德籍樂評家就批評他咬字不準、語意掌握略遜等等。幾位資深的華格納歌星 Siegfried Jerusalem, Manfred Jung, Hans Sotin, Hanna Schwarz 等等的表演雖然精彩，可惜隨著年華老去，他們已經不宜再扮年輕角色了。

華格納樂劇的主角舉世難覓，百餘年來一直如此，尤其《指環系列》裡的青年男主角齊格飛，更是數十年難覓一位理想人物，今年在拜羅伊特

《齊格飛》第二幕一景。天際的綠色陽傘象徵森林的樹葉。齊格飛背後的綠丘將變成一條惡龍，被青年英雄屠殺。左側的角色是齊格飛的養父Mime。

登場的，理所當然也是中庸之輩。我倒高興看到年輕一輩的歌手已經開始在拜羅伊特及其他歐洲歌劇院擔任華格納樂劇的主角。這個新製《指環系列》的女武神Brünnhilde由美國女高音Deborah Polanski主演，天帝Wotan也由英國男低音John Tomlinson擔綱，都頗受觀眾的愛戴。

最使我激賞的歌手Waltraud Meier女士，相貌俊身材好，歌喉更是極端甜美而嘹亮。她本季僅演一角，就是《崔斯坦與伊蘇德》裡的女主角伊蘇德；她雖以次女高音角色成名，這次擔任最最難唱的女高音角色，卻是游刃有餘，成為觀眾最喜愛的對象，謝幕時大部分觀眾留在場內踏腳歡呼，

《眾神的黃昏》第二幕一景。英雄齊格飛向眾人宣誓，效忠結拜兄長Gunther（左下）。

前後長達二十八分鐘。這齣戲由東德「後現代」先驅劇作家兼導演Heiner Müller先生執導，簡單而充滿象徵主義色彩，很多地方且有日本能劇的意味，是我這次看得最滿意的演出。

拜羅伊特的製作水準，在《指環系列》的佈景、燈光、服裝、道具方面顯露無遺，一些高科技的燈光效果，更使我激賞。《萊茵河黃金》開幕時三位女河神在河底游泳戲耍；中段的佈景變換，自天神居住的山巔轉換至地底的苦力工場；劇終時天神走向彩虹彼端的新建宮殿；《女武神》一劇眾武神在天際策馬飛馳；天神Wotan將愛女Brünnhilde用烈火圈起，等待多年後青年英雄

歌星多明哥（中後）主演的《帕西法爾》第三幕。聖杯武士群集，等待年青英雄主持聖杯祝福儀式。

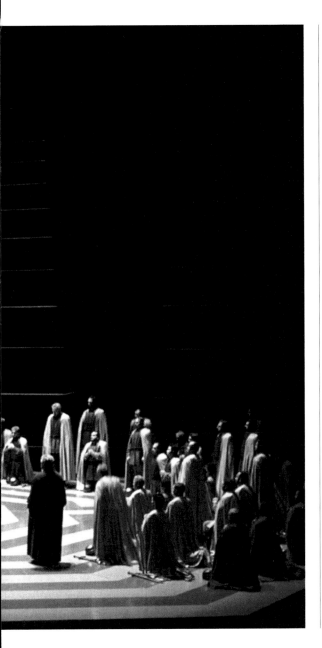

齊格飛前來將她一吻喚醒；《齊格飛》一劇英雄屠龍的處理；《眾神的黃昏》終結時火葬齊格飛的場面，緊接著隨後的萊茵河氾濫，沖走男女主角的屍體，淹死壞蛋 Hagan 等等，這些難度極大的場景都是考驗導演、設計師、後台技術人員的最大難題。在本季導演 Kirchner 及設計師 Rosalie 的精心處理下，大多順利「交卷」，有些場面更有意外的驚喜。加上拜羅伊特舉世無匹的合唱隊及水準一流的樂隊及指揮，在這音效奇佳的劇場內唱奏製作出來的整體演出，的確是一席不折不扣的演藝盛宴。

英國皇家莎翁劇團及皇家國家劇院的前任藝術總監 Peter Hall 爵士在 1983 年應邀執導《指環系列》時，曾稱這四齣樂劇是「有史以來規模最大的偉大藝術作品」。他的夥伴名指揮家喬治蕭提 Georg Solti 爵士則稱它為「人類史上最偉大的人類活動之一」。這次我能目擊這演藝活動的現場進行（與觀看影碟多麼不同！），在興奮喜悅中還帶著些感激的心情——感激華格納當初花了 26 年時間構思譜寫這四齣樂劇，還花了同等心力創建這個劇院，也感激樂劇節 800 多位成員能夠把這龐大的製作呈現在觀眾的眼前。

八月三日看完本季七齣樂劇的最後一齣《湯豪瑟》步出劇院，已是晚間十點半，第二天一早就要駕車去機場返回香港了。緩步走向停車場時，抬頭猛見天際一弦新月，襯著劇場周遭燈光淒迷的夜色倍顯孤零。售票處的大門早已關閉，但門下已有四五位觀眾打開睡袋準備就寢，翌日早晨九點就可購得站票或臨時出售的退票。看到這些忠實的觀眾，我心中的敬意油然而生，但也百感交集：能為拜羅伊特這些資深而熱情的觀眾服務，豈非我們這些演藝工作者終身奮鬥的目標？而這群忠實觀眾的養成，也需要一個安定富足、文化悠久的社會環境。一九九五年代的中國社會，兩岸三地中已有兩地相當富足，但其他養成此類觀眾的條件，則三地均明顯不足。憑著華人的聰明才智，他日也許可以產生一位像華格納那樣的天才作曲家兼劇作家，創作一些不朽的作品；但這位天才是否會有華格納那樣

《崔斯坦與伊蘇德》第二幕一景。男女主角的幽會，被已與伊蘇德訂婚的國王（中後）發現。這個製作的佈景極具象徵簡約主義。

優雅的時光
達人聆賞華格納樂劇 22 年全紀錄

《湯豪瑟》第三幕結局。湯豪瑟哀悼女主角之餘，自己也躺在她身上死去。進香的信徒則顯示枯枝開花的神蹟

的際遇 —— 得到最高領導的全力支持，演藝同業的無私幫忙，地方父老的熱心贊助，再加上全球觀眾的長年觀賞，則是個很大很大的疑問了。

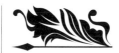

（本文部分資料，取自作者同名文章，刊載於香港《信報》1995 年九月 26、27、28 日版面；臺灣《中國時報》1995 年十月 19、20 日版面共載；北京《中國戲劇》1996 年五月號（總 468 期）頁 56-59 轉載；也在楊著《導戲、看戲、演戲》（臺北，1999）刊登，頁 208-223。）

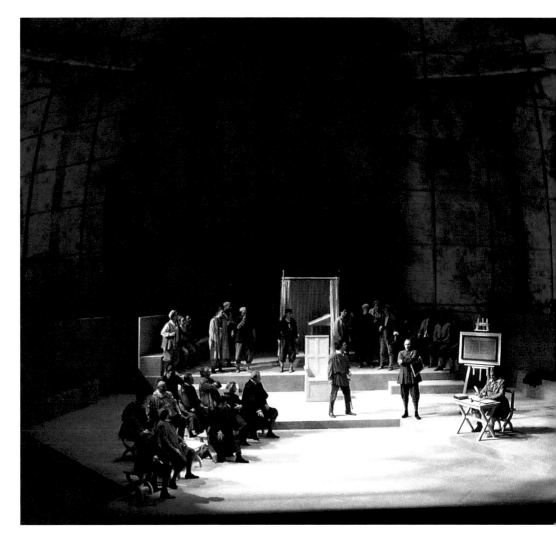

二訪
拜羅伊特
樂劇節

《紐倫堡的名歌手》第一幕。挑剔的評判員指責男主角（中）的歌唱不合規範。

一九九八年八月，我與內子惟全
女兒傳璧到舉世聞名的「拜羅伊特
樂劇節」看戲，十天之內看了七齣華
格納「樂劇」。這是我夫婦第二次訪
問這個演藝節，上次是一九九五年八
月。我們萬里迢迢再度到訪的主因是
想看看三年前所看的《指環系列》，
在結束的那一年有何盛況，在演藝上
又有多少改進。另一個不用說的原因
乃是：能夠參與這類世界頂尖的歌劇
節，即使觀賞早已看過的劇目，也是
一席享受至高的演藝盛宴。

今年夏天的七齣劇目，有五齣
與九五年的相同，那就是《指環系
列》四聯劇《萊茵河黃金》（*Das
Rheingold*）、《女武神》（*Die Walküre*）、
《齊格非》（*Siegfried*）、《眾神的黃昏》
（*Gotterdammerung*），以及三年前看過
的《帕西法爾》（*Parsifal*）。九八年的
劇季另有兩齣新戲：《飄泊的荷蘭人》
（*Der Fliegende Holländer*）及《紐倫
堡的名歌手》（*Die Meistersinger von*

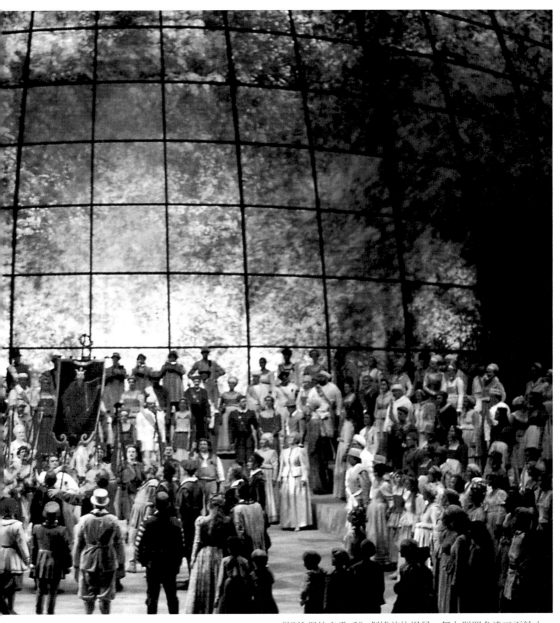

《紐倫堡的名歌手》劇終前的場景。舞台群眾多達三百餘人。

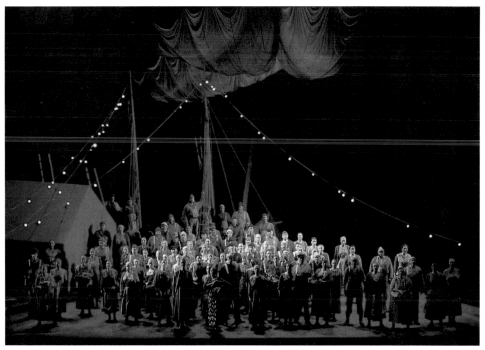

Dieter Dom 執導的《漂泊的荷蘭人》第三幕，水手狂歡的場面。

Nürnberg）。劇季仍從七月二十五日至八月二十八日，共有三十場演出，眾所注目的《指環系列》每季僅演三次，並在《齊格非》與《眾神的黃昏》之間休息一日。絕大多數的演出都在下午四時開始，每幕之間休息一小時，至十點半左右結束。

此行我的主要目的是想看看這套新的《指環系列》在終結時有多大的改進。這套《指環系列》由東德導演 Alfred Kirchner 執導，法籍設計師 Rosalie 設計佈景與服裝，手法抽象寫意，頗有東方戲劇、尤其日本古典戲劇的意味，其中女主角 Brünnhilde 及壞蛋 Hagan 的服裝造型及某些舞台動作，更有歌舞伎的影子。我在

一九九五年曾看過，那是它第二年的演出，當時印象很深；三年之後再看同一《指環系列》，除了熟悉後的更高欣賞層次外，也看得出它的種種進步，這種比較，是我過去三十幾年的觀劇生涯中極少遇到的。

《指環系列》的指揮仍是美國大都會歌劇院的藝術兼音樂總監James Levine，主要歌手也均是三年前的人馬，但在演奏及演唱上，分明更加純熟了。三年前Levine先生在《齊格非》一劇謝幕時遭到三分之一觀眾的噓聲，這次卻得到滿座的歡呼。此「系列」第三、第四兩劇的男主角齊格非有名難唱難演，唱功好的不見得有足夠的耐力，兩者兼具的又往往缺乏青春英雄的體態形象，百餘年來真沒出過幾位理想的詮釋者。九五年的齊格非Wolfgang Schmidt年紀雖輕，但身型略矮，唱功又嫌平常，在謝幕時遭到至少一半觀眾的噓聲，要勞駕藝術總監Wolfgang Wagner（也是華格納

的孫子）上台「訓話」，直言此角人材難覓，諸君若再過份苛求而氣走了Schmidt先生，這個《指環系列》恐怕就演不下去了云云。九八年的齊格非仍由此君飾演，形象依舊而唱功已有進境，謝幕時亦未遭到噓聲。聽說二〇〇〇年的新「系列」仍將由他擔綱，可見當今世上再找一位更理想的齊格非，已是極難極難了。

《指環系列》的其他兩位主角女武神Brünnhilde及天帝Wotan，一直由美國女高音Deborah Polaski與英國男低音John Tomlinson分飾，三年前即已獲得觀眾持久的歡呼，這次更是歡呼與蹬腳聲持續不斷，想來八月底這個「系列」正式結束時，觀眾對他倆的愛戴將會到達更熱烈的層次。樂劇節謝幕的最長記錄是一九八〇年《百週年指環系列》（一九七六年首演）正式結束的那晚，近乎瘋狂的觀眾給予指揮、導演、設計師、合唱團指揮、主要歌手長達九十分鐘的起立歡

《漂泊的荷蘭人》第二幕一景。可供二十幾位紡紗女在內演唱的大型房屋，在此懸空旋轉360度，足見
拜羅伊特展示舞台技術的能力。

呼，這種情況肯定動人之極。在我所看的十四場演出中，最長的謝幕僅為二十八分鐘，已是熱烈得令人透不過氣來了。

《指環系列》結束前的一些場景，一直是導演、設計師視為畏途的「不可能任務」。此時無敵英雄Siegfried

《指環系列》的製作，在三年後已有顯著的凸飛猛進；構思雖屬同一，技術上卻更形圓熟。第一齣戲《萊茵河黃金》的起首，本是佈景設計師的夢魘；它發生在萊茵河的河底，三位萊茵河女神在水中游泳，保護河床中某塊凸出岩石上的「神金」。過去百餘年來不知難倒多少設計師和導演，很多演出都是用鋼索吊起三位200磅的女歌手，在遮蓋整個舞台鏡框的「水幕」後「浮沉」。這個「系列」的設計師Rosalie女士採用寫意手法，以一片巨大的長方形金屬幕代表河水，讓三位頗為青春的萊茵河女神坐在一架狀似翹翹板的金屬架上，讓她們隨著架板轉動而「載浮載沉」。這種處理簡便而富想像空間，在精良燈光及絕美音樂的襯托下效果本就很好。可是三年後又加上一項改進：水幕上原有綠色波紋效果，現在又在四角加上略似「按摩浴缸噴嘴」發出來的攪水效果，使得整個視覺觀感更進一層，充分展現了華格納音樂描述的水底奇景。

已被壞蛋 Hagan 暗算刺死，他的妻子 Brünnhilde 悲痛之餘，命令手下架起木堆將丈夫屍體火化。按照華格納劇本的指示，群眾要立時架起木堆，把齊格非的屍體放上，Brünnhilde 把一支火把投將過去，立時引發熊熊大火，她就騎上寶馬向火堆衝去，投身火中自焚殉情。那時萊茵河的河水氾濫上來，熄滅大火沖走屍體。在此時節壞蛋 Hagan 不捨女主角手上具有無比法力的指環（因此叫做《指環系列》），立時投水搶奪，反遭三位萊茵河女神拖落水底淹死。指環失而復得，萊茵河女神在水底歡唱，而天庭裡的眾神，卻默默地坐在新建的 Valhalla 天宮裡遭火焚燬。河水不再氾濫，世界恢復美滿的平靜。這些場景在華格納的音樂中可以充分描述，但在舞台上逐一呈現，又是多麼艱難的使命！

在 Kirchner 導演及 Rosalie 設計師的處理下，這些場景在九五年即有可觀的成效，經過不斷的改進，九八年的演出更有令人激賞的效果。Brünnhilde 的火把及焚燒屍體的木堆都僅存在觀眾的想像中，她將虛擬的火把投向舞台深處虛擬的木堆時，那塊代表萊茵河水的長方形巨型金屬幕就緩緩自上空落下，但幕上卻呈現殷紅的顏色。Brünnhilde 並不騎馬，僅僅召喚台側虛擬的寶馬隨她投火殉情。當她奔向舞台深處的「火堆」時，那塊紅色的金屬幕緩緩前移，也慢慢轉成河水的綠色。此時，三位萊茵河女神上場，與藏身舞台一側的 Hagan 格鬥，終於將他拉入「水中」不見，此時台前的綠色金屬幕漸漸升起，顯現舞台深處的天宮 Valhalla（以幾十根會發出彩光的金屬性纖細光管代表）。正當此時，舞台底部升起十幾面火紅的布料，代表焚燒天宮的火焰。天宮細管的亮光漸次熄滅，黑色的背幕緩緩降下，象徵天宮的毀滅。此時燈光再轉，鋪滿整個舞台，頗像地球儀上南北極的台板發出可愛的藍色，襯著黑

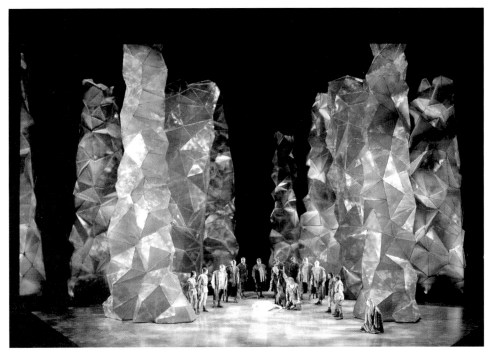

《帕西法爾》第一幕，場景顯示湖邊的樹林。錯殺天鵝的青年帕西法爾（中間跪著）剛被捉住。

色的背幕分外動人，而這一大片台板，在《指環系列》中也曾隨著劇情及地點的更易而變幻成各種不同的顏色，有時竟像海洋油污的黑亮，有時卻是象徵河水的藍綠。拜羅伊特燈光設計師對這塊台板的各類「潑彩」，真使我嘆為觀止。隨著音樂的結束，大幕緩緩落下，《指環系列》告終。

上述這些場景變換，一定要在劇場中目擊，再襯著美妙的音樂，才能充份體會華格納劇中的意境及導演設計師的精心處理。這類例子比比皆是，在在顯示一個新的《指環系列》在首演後的四年間如何一再改進，而我若不在相隔三年後再看一遍，也真無法看出這些改進的妙處，這在我看

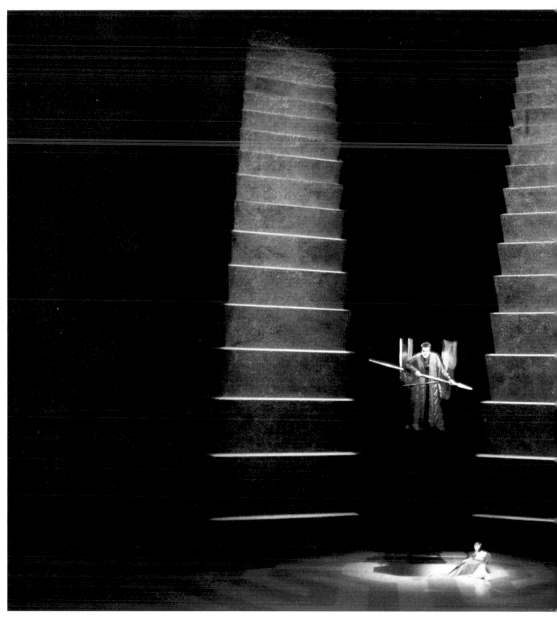

《帕西法爾》第二幕，魔術師 Klingsor 命令魔女 Kundry 引誘即將來訪的帕西法爾。魔術師可以在剎那間
飛走隱起，也是令人驚異的舞台技術。

戲的生涯裡，也算一次新經驗。自此之後我即決定，在我有生之年，一定常來拜羅伊特，而且每個新的《指環系列》都要看兩遍：第二年及第五年。這樣的做法可以避免首演時的忙亂與不足，也可目擊結束之前的改進成果。

除了《指環系列》的四聯劇，九八年的劇季另有三齣樂劇，其中之一就是《帕西法爾》（Parsifal）。九八年的版本與九五年同，均由藝術總監Wolfgang Wagner親自導演及設計，成績不過不失。三年前Wolfgang老先生遭到觀眾無情的噓聲，今年的觀眾則較客氣，他老先生謝幕時好像沒有明顯的噓叫。男主角帕西法爾在九五年由三大男高音之一的多明哥演唱，九八年則由德國新進男高音Poul Elming擔綱，歌喉形象均不錯，就是缺乏多明哥的明星氣息。

本季新製作之一乃是《漂泊的荷蘭人》，由東德導演Dieter Dorn執

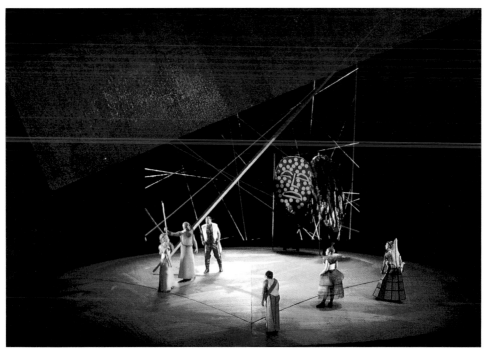

《萊茵河黃金》第二場，天帝（左中持矛者）及眾神。斜橫空中的大片鋁板可以變化顏色，也可以以各種形態在舞台上空出現，填補虛幻象徵性的場景。

導，Jurgen Rose設計，十分前衛但也非常耐看，其中大膽的象徵性處理，諸如血紅的船帆，能像照相機鏡頭般開合的大幕，一間懸在星空背景中而可作三百六十度旋轉的屋子，男主角努力攀爬一塊永遠無法攀登的三角形滑坡（象徵無法找到真愛）等等，都是難得見到的劇場經驗。女主角Senta由相當走紅的女高音Cheryl Studer飾演，由於近年發胖，她青春的形象已遭破滅，歌喉則仍屬一流。主角荷蘭人由Alan Titus飾演，他已被選定擔任二〇〇〇年新《指環系列》的天帝，前途不可限量。另一主角Dalan則由華格納歌劇名宿Hans Sotin擔綱，他在《女武神》及《帕西法爾》裡都擔

任要角，極受觀眾的愛戴。此劇充滿新意，但分明不使觀眾傾心，謝幕僅短短十分鐘。

九八年劇季最大型的劇目應屬新製作《紐倫堡的名歌手》，由藝術總監 Wolfgang Wagner 執導並設計佈景，由謠傳即將接掌樂劇節的 Daniel Barenboim 指揮，著名的荷蘭低中音 Robert Holl 主演鞋匠 Hans Sachs，兩位男高音 Peter Seifert 及 Robert Dean Smith 分飾名歌手 Walter von Stolzing，女高音 Emily Magee 飾演女主角 Eva，另外出動了大批華格納樂劇圈內的好手助演，再加上百人合唱隊、百人樂團、及本城一百五十個市民及小孩，最後一幕的歌唱比賽台上出現三百人群，謝幕時連同樂師超過四百餘人。這樣的大場面只有在紐約的大都會歌劇院偶逢像 Franco Zeffirelli 這樣的國際名導的作品中才能看到，而拜羅伊特的舞台處理，較諸那些演出則更整齊嚴謹。

現任藝術總監 Wolfgang Wagner 先生今年已達八十高齡，執掌樂劇節亦有四十八年，他的退休之說因之早就傳聞。最近的說法是他老先生將在二○○○年新的《指環系列》問世之

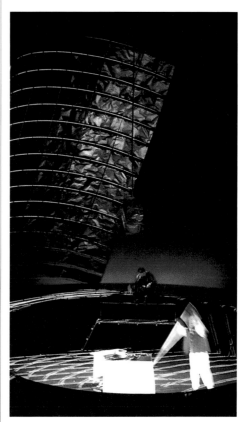

《齊格飛》第一幕，少年英雄將要把父親遺下的斷劍重鑄還原，以便殺死惡龍。不懷好意的養父 Mime 坐在後面中央烹製毒湯。

看完7齣戲返港之前，我在8月12日向樂劇節主管公關宣傳的Peter Emmerich先生作了一次訪問，得知1998年度樂劇節的經費是2200萬馬克（約合美金1230萬），其中一半以上來自票房及電視電台轉播等收益，政府的津貼及各界的捐助則佔不到一半的年度預算。相比之下，柏林國家歌劇院的票房收入僅佔年度預算的14%至18%。政府津貼及各界捐助要佔預算80%以上，拜羅伊特樂劇節的經營，已算相當成功的了。樂劇節每季僱用800左右的員工及演藝家，外加大批的義工及臨時演員，《名歌手》的演出即是佳例。樂劇節歷來都無冷氣設備，劇場因之很熱，椅子更不舒服。1996年裝了雜音極低的通風設備，觀眾可較舒適，但我並未感到顯著的改善。至於不舒適的座椅，由於劇場音色關係，一時之間不會改換，觀眾也只好繼續忍受了。

後榮休，接任人選則眾說紛紜，有的說是他的現任太太Gudrun或是女兒Katharina，又有人說是名指揮Daniel Barenboim。對這些說法，Emmerich先生認為都是謠傳，但他覺得有可能讓Barenboim那樣的國際知名指揮執掌藝術事務，讓華格納家庭成員Gudrun及Katharina共掌行政事務。他亦認為Wolfgang退休之後，這個樂劇節可能會演出一些非華格納的作品；世上不少專演莎士比亞的莎劇節近二十年來也逐漸開始搬演莎劇以外的作品，就是這個藝術走向的先例。在這現象呈現之前，樂劇節首先將在一九九九年夏天舉行一個不包含《指環系列》的劇季，除了今夏的《帕西法爾》、《漂泊的荷蘭人》、《紐倫堡的名歌手》之外，另加一齣新製作《羅亨格林》（*Lohengrin*），再重演三年前大受好評的《崔斯坦與伊蘇德》，不知這是不是暗示這位執掌樂劇節將近半世紀的藝術總監終於肯向傳統低頭，使這座象徵華格納不朽藝術的神殿，在二十一世紀仍可發揮它那耀眼的光芒？

（本文部分採自同名拙文，刊載於香港《明報月刊》1999年五月號，頁53-60。北京《中國戲劇》1999年七月號同步刊載。也載於楊著《導戲、看戲、演戲》（臺北，1999年），頁224-237。）

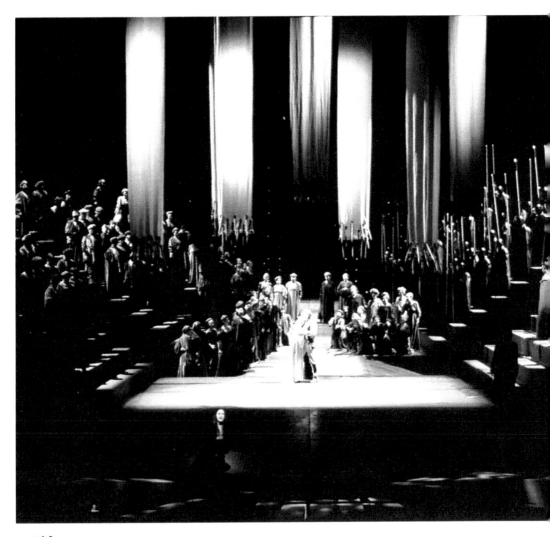

三訪
拜羅伊特
樂劇節

1979 年由現任藝術總監 Wolfgang Wagner 執導的《羅亨格林》一幕三場的群眾場面。天鵝武士在中下，女主角在舞台正中。

一九九九年七月三十一至八月四日間，我夫婦應邀往訪拜羅伊特樂劇節。通常我參加這類舉世一流的戲劇節、音樂節、歌劇節都會撰文報導，這次卻沒有寫，想是那時剛剛出版一本新書，裡面有三篇長文報導這個樂劇節，因此偷了懶，僅送一本新書「交差」。這篇文章乃是二〇一七年年初，爲了出版本書而加寫的，屬於「追憶」性質。

一九九九是個「非《指環》劇季」，表示那年夏天不演《指環系列》，因爲新的系列正在籌備中，要等到二〇〇〇年夏天才能看到。爲了這六年一度的「非《指環》劇季」，樂劇節當局推出一齣新製作《羅亨格林》（*Lohengrin*），重演一九九五年已經結束的《崔斯坦與伊索德》（*Tristan und Isolde*），然後接演還沒結束的三齣樂劇《飄泊的荷蘭人》（*Der fleigende Hollander*）《帕西法爾》（*Parsifal*）及《紐倫堡的名歌手》

（*Die Meistersinger von Nürnberg*）。前文提過，樂劇節的新製作通常會連演五年，每年都可以改進。

重演《崔斯坦》的原因是那個製作太受歡迎了，尤其是女高音／次女高音 Waltraud Meier 的演唱與 Daniel Barenboim 的指揮。這齣戲的票也因此特別難買，樂劇節給我五張贈票，但一直無法讓我太太也買到這場的

作者夫婦在節日劇場前面的花圃留影。1999年拜羅伊特樂劇節。

《羅亨格林》序曲中的默劇。神秘的天鵝武士與載他前來的天鵝。象徵主義把武士乘天鵝拉著的船前來
會見國王及女主角的神話簡化，台前的小池塘象徵那片載船的湖。

票，她因此只看了四齣。

　　新製作《羅亨格林》是由英國名指揮 Antonio Pappano 領軍，英國名導演 Keith Warner 執導，也由兩位英國設計師 Stefanos Lazaridis 及 Sue Blane 負責佈景及服裝設計。燈光設計是誰，樂劇節的節目單及紀念場刊裡都沒提及，但在我模糊的記憶中，好像也是英國人。

　　Pappano 先生自二〇〇二年起長期在倫敦的皇家歌劇院擔任音樂總監，目前已有相當國際聲望。一九九九年時他僅主掌皇家丹麥歌劇院，但在歐洲主要歌劇院及英國的兩大次要歌劇院 English National Opera 及 Scottish Opera，已有很多著名的作品了。Keith Warner 跟他一樣，目前在英國、美國及歐洲歌

《羅亨格林》第一幕的群眾場面。注意載著國王及大批武士的平台，可以自由升降，沒有中間支柱的鋼鐵平台載重量驚人。

劇院負責很多的歌劇製作，也是一位已有國際聲望的舞台導演。記得我在一九九○年為香港話劇團譯導話劇版本《費加洛的婚禮》時，他剛好也帶著他的同名歌劇來香港藝術節獻演，我們兩人還一同主持一個講座呢。

可是在一九九九年，他與Pappano先生僅算成名不久的演藝家，也初次在拜羅伊特工作；可這兩位跟他們的英國設計團體所做出來的《羅亨格林》，水準卻難得地高，可算我二十二年來在拜羅伊特看過的將近七十齣演出中印象最深之一。這篇追憶文章，也將以討論這齣樂劇的導演構思及設計方向為主。

這個製作的演唱陣容。男主角天鵝武士羅亨格林由 Roland Wagenfuhrer 擔綱，女主角 Elsa 由 Melanie Diener 主唱。壞女人 Ortrud 由 Gabriele Schnaut 演唱，壞蛋 Telramund 由 Jean-Phillipe Lafont 扮演，加上老牌英國中低音 John Tomlinson 飾演的國王，Norbert Balatsch 領導節日劇場著名的合唱團，這個演藝組合也算國際一流了。

導演在序曲時加上一個默劇，交代天鵝武士羅亨格林的神秘來歷。幕啓時只見舞台的前半有個煤沙堆成的小丘，中間有個池塘，背後有些枯樹，也有一輪幽暗的滿月。這輪滿月在劇中隨著劇情音樂變換顏色及形狀，譬如第三幕婚禮場景的中段，這輪幽月是缺的，象徵這對新婚夫婦的婚姻維持不久。台前的池塘有時有水，有時卻是乾的，而奇怪的是天鵝武士分明從有水的池裡升起，衣服卻是乾的，這其中的巧妙我研究再三都沒發現。

序幕中我們看到導演隨著音樂敘述天鵝武士的神秘，說到他那條由天鵝拖拉的小船在湖中行駛時，武士就從台前的池塘中緩緩升起，面前浮隻像孩童放在浴盆裡戲耍的玩具天鵝。而在第一幕中間天鵝武士從湖岸登陸時，觀眾看到的僅是台後奇光閃耀，一支銀色的巨型寶劍在台後中央出現，光芒四射。手捧寶劍身穿黑衣的羅亨格林從光芒中緩步踱出，並無早年演出此劇時天鵝船逐漸駛近的場面，羅亨格林也不像一般演出身穿銀色盔甲，在這些方面導演的處理，就完全是象徵性的了。

劇中敘述女主角 Elsa 被壞蛋夫婦冤屈，急需一位她夢中遇見的武士前來救贖，這位英雄也願意為了保持她的聲譽而跟壞蛋 Telramund 決鬥，決鬥結果英

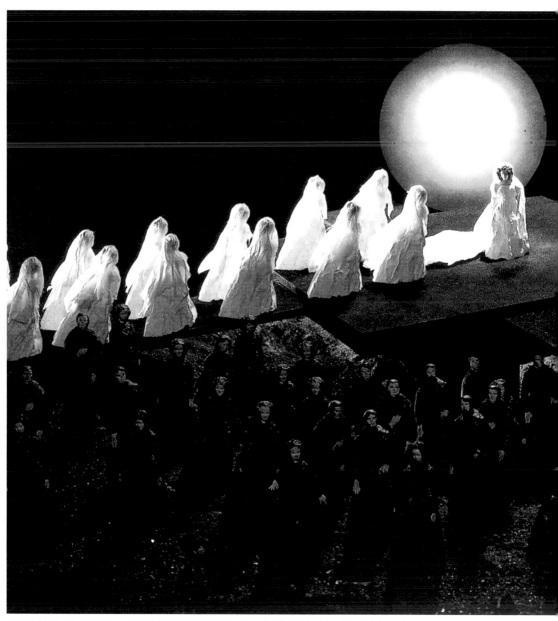

《羅亨格林》第三幕開始，結婚進行曲的群眾場面。注意左側延伸出來的「走道台板」上載10餘位伴娘，但板下並無任何支柱。

雄當然勝利，還寬厚地饒了壞蛋一命。英雄美人協議成婚，英雄唯一的要求就是Elsa不可以問他的名字，Elsa也答應了，盛大的婚禮馬上籌備起來，英雄美人進入教堂，壞蛋夫婦密謀陷害這對新婚夫婦，包括說動Elsa逼問天鵝武士的名字，武士無奈之下告訴大家他叫羅亨格林，乃是聖杯武士帕西法爾的兒子，他也告訴Elsa他們的婚姻就因為她追問此項秘密而告終，他必須離去等等。這些劇情都在沙丘前後及從地底升起的方形轉台上次第呈現，舞台機械運作暢順而非常靈便。

　　這個製作有三處充分顯示拜羅伊特在舞台技術方面的先進。第一幕開始時國王巡視這個名叫Brabant的封邑，沙丘池塘的後方上空緩緩落下一個上載數十武士的鋼架，中間安坐全身盔甲的國王。這座鋼架並無任何下方的支柱，也沒有任何上方垂下綁緊鋼架的吊索，這就表示這載重十幾噸的鋼架是由舞台兩側的升降機具，相隔整個舞台闊度遙

遙支撐的。在後台兩側裝置機具負責鋼架的升降不算稀奇，但這左右兩座機具能夠支撐十幾噸的重量，橫貫將近二十公尺寬的舞台，也不需要上空鋼索勾住鋼台分擔重量，而這奇重的鋼架又能升起三十公尺在舞台上空隱藏不見上下群眾，這種舞台裝置的先進，就讓我這內行導演嘆爲觀止了。

另外一個看起來普通但在內行人眼裡同樣歎爲觀止的舞台技術，就是第二幕第三幕運用多次的那塊巨大方形台板了。這塊台板可以旋轉升降，可以傾斜成不同角度，這已經不容易了。最難得的是它的四週都能伸出另一塊台板，供歌手及群眾上下進出，也可以站在這些台板上表演。其中左右兩塊台板更能延伸七、八公尺，讓合唱團飾演的伴娘站在上面演唱，而這兩塊「走道伸展板」下面又無任何支撐，這塊鋼板的強度，以及讓它運作的機械設施的精密度，內行人看來就不得不佩服了。

第三幕開始婚禮進行曲的場面，就以這塊方形台板代表新房，大批伴娘從這延伸出去的「走道」上引領新婚夫婦進入新房，然後站在這「走道」上唱完這極端有名的「婚禮進行曲」魚貫下場，留下新婚夫婦及後來加入的壞蛋夫婦演唱接下來的主戲。在這些場面裡這塊中央的台板不斷變化角度高度及傾斜度，後面的月亮也不斷變更形狀及色彩，完全配合華格納的美妙音樂，真是絕妙的演藝饗宴。

第三幕接近結束的時刻有一個難得看到的場面，壞女人 Ortrud 招認女主角 Elsa 失蹤的弟弟 Gottfried，乃因她的魔法變成一隻天鵝，也就是一向拖拉羅亨格林小船的那隻。最後她的魔法被英雄破滅，舞台上空垂下一個旋轉的晶球，裡面裝著那位少年公爵，等他變回原形，羅亨格林就把他的寶劍贈送給少年，讓他接掌 Brabant 封邑的治理，然後飄然引去。這個場面的處理也相當別緻；空中旋轉的晶球裡遭到囚禁的少年，面貌身材居然跟從後台走出的少年公爵完全一樣，想來該是「全息影像」hologram 的效果，至於怎樣操作呈現，則是我始終不得其解的疑惑了。

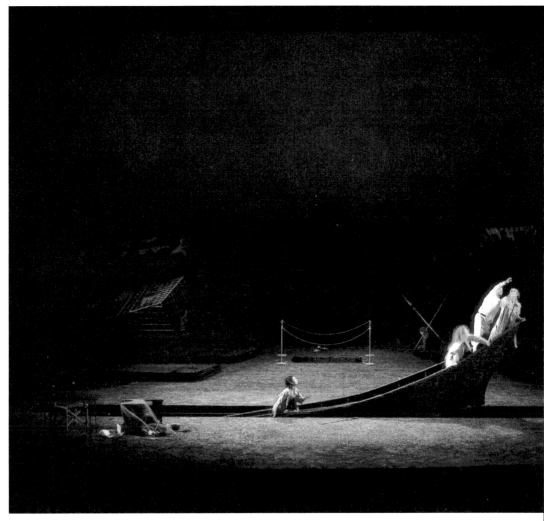

新世紀
的嶄新
指環系列

《萊茵河黃金》開幕一景，狀似妓女的河神（船頭）與侏儒 Alberich 調笑，她們守護的黃金僅是船底的一些金沙。沉船後來會整個升起。

你若問起一個資深國際樂迷戲迷，新世紀初臨的今夏，他最想去世界哪個角落觀賞特別引人的節目，我想十之七八會選擇德國的拜羅伊特樂劇節（the Bayreuth Festival）。這個由華格納在一八七六年親手建立的樂劇節，不但是世上歷史最悠久的戲劇節音樂節，也是目前最難買票看戲的劇院，而今年夏天它又推出六年一度的嶄新《指環系列》（the Ring Cycle），當然是舉世樂迷戲迷趨之若鶩的所在了。

華格納在十九世紀中葉花了二十六年時間構思創作四齣劇情人物相連的樂劇，計為《萊茵河黃金》（Das Rheingold）、《女武神》（Die Walküre）、《齊格飛》（Siegfried）、及《眾神的黃昏》（Götterdämmerung），它的規模與藝術價值向為行內專家推崇。為了搬演這四齣難度極大的劇目，華格納在拜羅伊特這座小城建造一所特別的劇院，將這四齣戲分五天上演，這個傳統自一八七六年首演以來保存至今。百餘年來《指環系列》雖也曾在歐美一流歌劇院偶爾上演，但樂迷戲迷仍以遠赴拜羅伊特觀賞那兒的製作，作為演藝欣賞的最高層次。

由於樂劇節的水準奇高，舉世的觀眾樂迷都來搶購座券，今夏由於新系列首演，更是一票難求。二

拜羅伊特樂劇節與其他歌劇院不同之處就是它只在夏季公演，其他的日子劇場空著，允許導演與設計師有充份時間將新製作合成，而它最大的優點就是每個系列將會連續公演5個劇季，使每年的重演可以精益求精。在這5個夏季，每季都演《指環系列》及另外3齣華格納樂劇，第6年的夏天，則推出一個非《指環》劇季，公演5齣華格納的其他樂劇，同時籌備新系列的製作。這個演出慣例，在過去半世紀來一直維持不變。

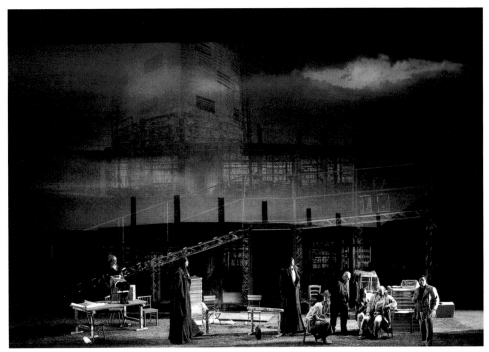

《萊茵河黃金》第二場，兩個建造天宮（上端天幕投影）的巨人向天帝Wotan（右坐者）追討建築費用。天帝的居所頗像家庭式小工廠的辦公室。

○○○年，我在八月初從網絡上查詢，黑市票每張美金一千三百五十元至一千五百五十元，著名男高音多明哥（Placido Domingo）主演的三場《女武神》每張票更高達美金兩千五百元，真可謂貴得離譜！我與內子幸得樂劇節邀請，在八月六日至十五日間觀賞了七齣華格納樂劇。除了四齣嶄新的《指環系列》外，另有聖劇《帕西法爾》（*Parsifal*），以及前年去年已經看過的兩齣新製作《紐倫堡的名歌手》（*Die Meistersinger von Nürnberg*）和《羅亨格林》（*Lohengrin*）。

《女武神》第一幕。一對初識的情人（其實是同父異母的兄妹）決定逃離妹夫的居所。那把神劍插在他們身後的樹幹上。

大眾注目的焦點當然是新的《指環系列》。這個製作的創作靈魂是三個德國人和一個義大利人：導演 Jurgen Flimm，佈景設計 Erich Wonder，服裝設計 Florence von Gerkan，指揮 Giuseppe Sinopoli。Flimm 先生是德國著名舞台導演，Wonder 先生也是歐洲有名的設計師，Sinopoli 先生更是響噹噹的名指揮，這個組合當然令人寄望無窮；但做出來的成績卻叫我頗為失望，他們的《指環系列》遠不及上個系列（我曾在 1995、1998 年看過兩次）精彩。

我的觀點絕非偏見。最近看到美國《經濟學人》（The Economist）8 月號的一篇文章，聲稱這個新系列的第一齣戲終結時並未得到掌聲，而最後一齣終結時倒采之聲從未如此響亮。這個系列今夏共演三次，我看的是第二次，雖然掌聲稀落倒采時聞，倒也未曾目睹如此慘況；這位老兄報導的，想來是首演了。

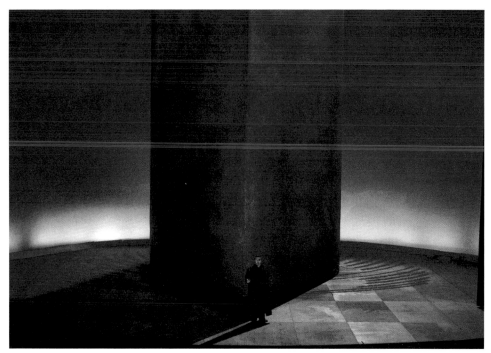

《女武神》結束前，天帝 Wotan（前中）把沉睡的愛女 Brünnhilde（已在關閉的黑柱中）以烈火圍起，等待多年後被少年英雄 Siegfried 吻醒。烈火以地上的紅條及天幕上的色彩代表。

《指環系列》的成敗，首重導演構思，而這個新系列的令人失望，主要也是由於構思過份新潮。這四齣樂劇的人物，大多是天神、精靈、巨人、惡龍；它的場景也往往是河底、天宮、雲端、地底之類的想像空間；若是將他們現代化了，有時未免不倫不類，而 Flimm 先生與他的設計師創造出來的，正是難容

這些神話人物的現實世界。

第一齣戲《萊茵河黃金》，向為導演和設計師的夢魘。它的第一場發生在萊茵河的河底，開幕時三個女河神正在河底裸泳戲耍。在內行眼中，這場戲應是整個系列的基石，是否處理得當，往往影響後面三十幾場戲的基調。以往的演出將三位河神用鋼索吊起，在水幕後

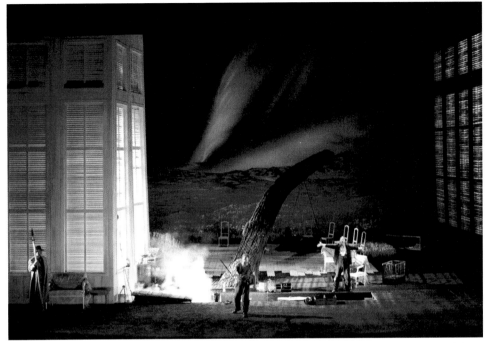

《齊格飛》第一幕，少年英雄齊格飛決定重鑄他父親遺留的斷劍，養父 Mime（右後）及流浪者（左側，Wotan 改扮）在旁窺視。

作浮沉狀有之；令赤裸的河神在玻璃泳池中淺游，利用光學折射原理使觀眾產生裸女在深水中潛泳者也有之；更有利用雷射燈光製造幻覺，或將河底改成水壩，將深水改成河岸，真是不一而足各盡其妙；但令現代觀眾滿意的舞台處理，卻是少之又少。

Flimm 先生的新系列一開始就把河底改成沙岸，三位河神穿著泳裝，在一艘破船四週游散；她們奉命看守深具魔力的黃金，只是船底一堆金沙；她們的舉止行為，頗像找尋顧客的妓女，與前來尋寶的壞蛋 Alberich 打情罵俏之際，這份輕佻更似風塵女郎；而這三位女歌手居然細腰長腿豐乳，與一般歌劇舞台上的重量級相比起來，頓令觀眾眼前一

亮，也是這個系列最令人激賞的特點之一。

　　導演分明想藉這四齣戲表達資本主義社會的無情與危機。天神 Wotan 的宮殿頗像家庭式工廠的辦公室，裡面牆壁敗落傢俬破損，雜物山積的會議桌上佈滿灰塵煙蒂與咖啡紙杯。天神是個不修邊幅、睡眠不足的廠長，天后是個辛勤操勞的女祕書。他們的工廠看來面臨倒閉，Wotan 逼不得已冒險進入地層深處 Alberich 的領地奪寶。Alberich 在取得萊茵河的黃金後，一變而為富甲一方的資本家，目前正開著一家高科技電子工廠，運用他那法力無邊的神奇指環迫使地底下的侏儒奴隸為他製造財富。經過 Wotan 和他隨從的巧取豪奪，Alberich 失去所有財寶和他那隻指環，促使他對指環痛下毒咒：誰得到它誰就會身遭橫死，使得後來的故事更形複雜，也促使這個系列的英雄人物 Siegfried 最後被人暗算而死。同時，奪得 Alberich 財寶的天神 Wotan 搬進新

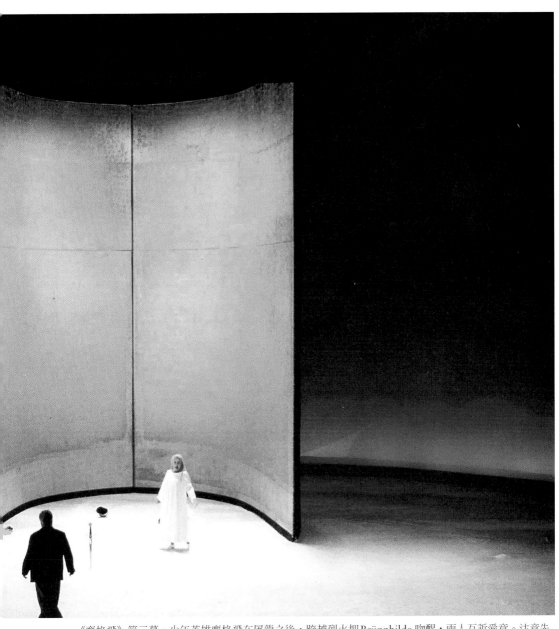

《齊格飛》第三幕。少年英雄齊格飛在屠龍之後，跨越烈火把 Brünnhilde 吻醒，兩人互訴愛意。注意先前的黑色巨柱現在展開，顯露裡面金黃似朝陽的色彩。

優雅的時光
達人聆賞華格納樂劇 22 年全紀錄

居，那兒的辦公室全是華貴傢俬，他也換上大老闆的時新西裝敲電腦看電視。做慣女秘書的天后現在身穿名牌時裝，卻又鬱鬱寡歡，隨時防備丈夫出軌。

　　上述的情景自然充份表達現代商場的巧取豪奪和不擇手段，但卻與華格納在十九世紀末葉表述的神話故事有很多地方格格不入。譬如說，在這二十一世紀的高科技環境裡，巨人、侏儒、惡龍、天神的角色往往並不融合。《指環系列》中頗大篇幅的情節，是敘述一個侏儒（壞蛋Alberich的弟弟）花費十幾年的心血將大英雄Siegfried扶養成人，目的就想藉Siegfried之手將一把折斷的神劍重鑄，讓他用這把寶劍屠殺惡龍，奪取那隻侏儒嚮往的神奇指環及其他寶藏。放在神話式的遠古時代自然講得過去，放在科技發達的今日則未免牽強：何必如此麻煩呢？用把機槍或一顆手榴彈，豈不可將惡龍輕易解決？……就是這些講不通的情景，使這個十分現代化的《指環系列》失去原有的魅力，令很多場景及人物處理顯得荒謬可笑，無怪乎在第一齣《萊茵河黃金》及第三齣《齊格飛》結束後，我聽到很多觀眾大喝倒采了。

　　這個系列的人事糾紛，也是今夏的話題。我們到達拜羅伊特時，正值新系列首演結束，兩位主要演員召開記者會，指責藝術總監Wolfgang Wagner用人不當，年高八十還不退休，這個新系列不倫不類等等。說完這些，兩位歌手聲明退出。他們兩人在歌劇界極有聲望，男中音Hans Sotin是德國著名的聲樂教授，很多華格納歌手都出其門下，在樂劇節擔任主角亦已三十年。女高音Waltraud Meier目前聲譽如日中天，歌聲好模樣俊，是今日最優秀的華格納女高音之一，歐美最好的歌劇院都有她的芳蹤。今夏她與Placido Domingo合作《指環系列》第二齣《女武神》裡的一對青春戀人，不知讓多少歌劇迷雀躍歡呼；她的突然退出，自然引起極大的騷動與惋惜。我看《女武神》的那晚，

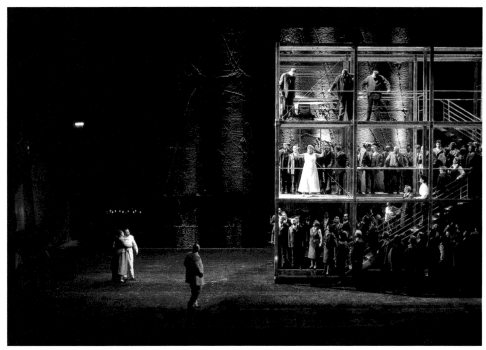

《眾神的黃昏》第二幕高潮，已被背叛的Brünnhilde（二層穿白色服裝者）痛責丈夫Siegfried（中下）的無情無義。

Domingo 自然精彩，妹妹Sieglinde一角請來Cheryl Studer臨時救場，雖也是著名歌星，唱得也中規中矩，但在外型氣質上與Waltraud Meier比起來就相去甚遠了。九月初我在澳洲悉尼歌劇院遇見一位同好，他說Meier後來氣消，參加了第三場的演出；我真為樂劇節及那晚的觀眾慶幸，更希望她與Domingo都能繼續在今後的四個夏天演出，讓我可以再度過訪，聆聽這難得一聞的頂尖組合。

寫了這麼多反面的評論，也得提些正面的現象；畢竟，這到底是世上製作最嚴謹的歌劇院，它的藝術水準，還是不可忽略的。《指環系列》動員近三十位主要歌手，拜羅伊特的堅強組合

仍是舉世獨步；它極高水準的樂隊與合唱隊，它劇院中的神奇音色，仍是其他地方難以比擬的。其他三齣樂劇中，也有很多精彩的地方；譬如說，去夏首演的《羅亨格林》，就是一齣極好的製作。前年首演的《紐倫堡的名歌手》，在去年夏天及今夏都有明顯的進步；它最後一場戲的華麗佈景服裝，它那三百餘人的大場面，它的獨唱與大合唱，都是令人難忘的劇場經驗。即便那個飽受惡評的《指環系列》，也有不少令人激賞的場景；它的結局，從極端混亂漸展至無比寧靜，聆聽著華格納美妙的音樂，目睹舞台上十分繁複但卻有條不紊的佈景燈光變幻，仍是至高的演藝享受。無怪萬千觀眾，仍然千方百計買票去看那兒的演出了。

（改寫前的本文曾經刊載於香港《明報月刊》，總420期（2000年12月號），頁72-5。同文刊載於北京《中國戲劇》，總第526期（2001年3月號），頁60-1。）

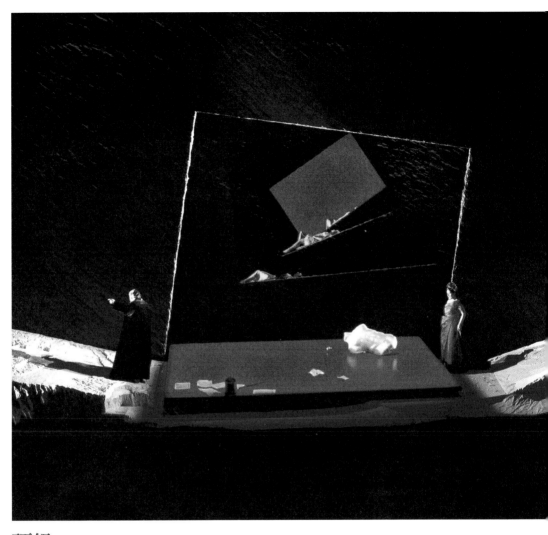

頂級
的
演藝享受

《湯豪瑟》序幕，愛神維納斯的溫柔鄉。注意白色「畫框」中的誘人少女可以在瞬間飛走不見，顯示樂劇節的驚人舞台技術。

二○○二年八月四日至十三日間，內子與我去了德國的拜羅伊特樂劇節（Wagner's Bayreuth Festival），十一天間看了七齣華格納「樂劇」，包括二○○○年推出的四齣嶄新《指環系列》（the Ring Cycle），還有今夏新製作的《湯豪瑟》（Tannhäuser），以及演了一陣的《紐倫堡名歌手》（Die Meistersinger von Nürnberg）及《羅亨格林》（Lohengrin）。

這是我們第五次應邀訪問這個舉世聞名的樂劇節了，目前上演的《指環系列》曾在兩年前看過，《羅亨格林》已經看過兩次，而今夏最後一次演出的《名歌手》，我們已是第四度

觀賞了。此行的目的主要想看看新《指環系列》在第三年演出時作了什麼樣的改進，同時也想看看這齣宣傳聲勢極大的《湯豪瑟》又有什麼特色。

首先談談絕大多數觀眾的目標：每七年製作一次的《指環系列》。二○○○年夏季問世的新製作，它的創作靈魂是三個德國導演設計師及一個義大利指揮。由於Sinopoli先生在二○○一年四月在柏林指揮《阿依達》時心臟病突發而死，去年夏天這個《指環》演出的指揮一職，改由匈牙利名家Adam Fischer先生臨時接替。今夏算是他第二度指揮這個系列，在音樂上雖有相當不錯的表現（尤其是

由華格納在一八七六年親手建立的這個樂劇節，不但是世上歷史最悠久的戲劇節，也是目前最難買票看戲的劇院。我們這次難得遇到兩位華藉觀眾，一位是大陸來德深造就業的電腦專家兼業餘樂評家陳唯正先生，另一位是臺灣板橋林家的後人，都是等了十年才買到一套半套票。行前在電腦上查查黑市行情，每場演出要價美金一千五百五十至二千二百五十元，七張票約須美金一萬兩千，還是有行無市呢。

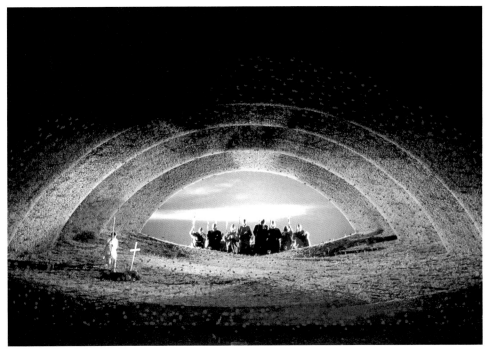

《湯豪瑟》一幕三場的郊外場景，由略似四片眼皮、綴滿鮮花的景片組成，可以隨季節、早晚、劇中情緒而轉換色。

《眾神的黃昏》一劇），舞臺製作亦有多處明顯的改良，但以整體演出來講，仍然不及我曾看過兩次的上一個製作，更不及一九七六年由法國人負責的「百週年製作」了。

相隔兩年之後再看這個《指環系列》，發覺已有多處明顯的改進。《萊茵河黃金》結束之時，Wotan 帶領眾神走上一條引向新建天宮的彩虹，在二○○○年首演時這條虹橋很明顯的是座佈景，眾神亦都踩了上去。今夏的演出，卻把這個場面虛擬化了，眾神並未踏足虹橋，僅是走向一片七彩虹影的燈光效果，看起來順眼多了。

《齊格非》一劇英雄屠龍一場，首演時的處理我已印象模糊，只記得處

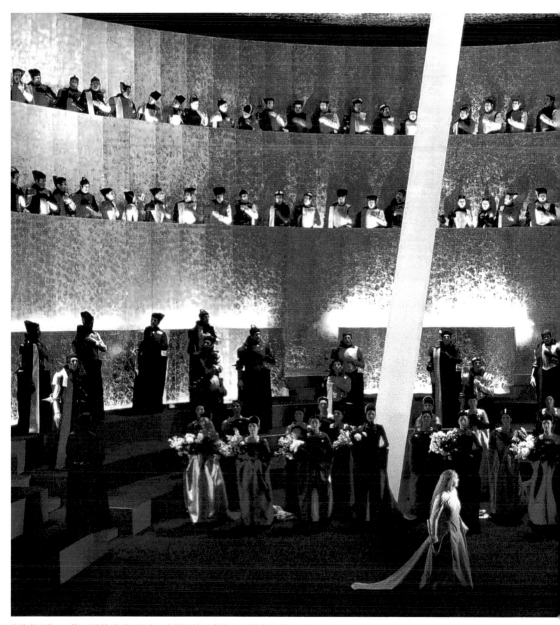

《湯豪瑟》二幕四場的堂皇場面，中間那根斜柱可以隨劇中情緒轉換七彩。女主角依麗莎白站在中下，期待男主角湯豪瑟出現。

理不佳，今夏卻有鮮明的良好印象。那條惡龍是一長條充氣伸縮的套狀組件，頭部凸顯歌手的面孔，那位歌手坐在一架被「龍身」掩蓋的電動輪椅上，帶著這組充氣伸縮的「龍身」滿臺遊走。當齊格非一劍將惡龍刺死時，歌手面孔四週鑲嵌的燈光頓熄，泄了氣的「龍身」被吸入一個洞穴不見，垂垂已老坐著輪椅的惡龍顯形，繼續它的垂死演唱。這種訴諸「劇場主義」的處理，抽象而略帶兒童遊樂場的趣味，頗見導演及設計師的巧思。

最大的改進是最後一齣《眾神的黃昏》。原先設計的佈景已作不同形式的分拆與使用，使得一些群眾場面的調度更加流暢。《指環系列》結束前的二十分鐘高潮戲，本是歌劇史上最難處理的場面。華格納要求女主角點燃上置男主角屍身的柴堆，然後騎著駿馬投向熊熊烈火殉情。此時萊茵河突然氾濫，三位萊茵河女神趁水而至，將大火餘燼連同那只神奇指環一

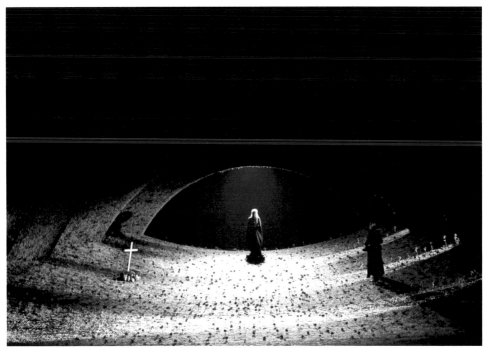

《湯豪瑟》三幕一場，男主角的朋友（右）勇敢向女主角吐露愛意。注意色彩及燈光效果的轉換。

齊沖向河底。壞蛋 Hagan 投身水中奪取指環，卻被女神拉向河底淹死，天地重歸平和寧靜。這些頗似電影特技的舞台效果，本是導演和設計師的夢魘，在此卻被 Flimm 和 Wonder 兩位先生以虛擬手法一筆帶過，由音樂交待一切，而在最後兩分鐘裡，觀眾看到穿著日常便服的歌手、合唱隊員及後臺技工四處湧出，走向舞台終端的鐵閘，此時閘門緩緩上啓，顯出門後的萬道霞光……這些處理，倒使觀眾在步出劇場時有些思考的餘地。

今夏的《指環系列》起用幾位新人，包括極度難唱的女武神 Brünnhilde 一角，由初次來此演唱的青年女高音 Evelyn Herlitzius 擔綱，

《湯豪瑟》佈景設計別出心裁，首要的野外場景好似一隻具有四層眼皮的眼睛，上面點綴著萬朵鮮花，隨著燈光的變幻呈現春光與秋色，美觀中凸現巧思，而這場鉅大的佈景自地底的維納斯洞穴變化而來，前後換景僅花十餘秒鐘，而且絕無聲響，尤見樂劇節在舞台技術方面的優異水準。這齣戲由美國富豪 Alberto Vilar 捐獻百萬美金承製，此君在世界各地一流音樂節及藝術節都承捐鉅款，今年卻因股市暴跌而週轉乏力，有些答應的捐款一時付不出來，也是當今演藝界八卦話題之一。

居然履險如夷，唱得中規中矩，得到觀眾一致的讚賞。首演時萬眾期盼的男高音 Placido Domingo 及女高音 Waltraud Meier 一對，兩年間早因與藝術總監 Wolfgang Wagner 意見不合而次第離去，今夏換了美國男高音 Robert Dean Smith 和立陶宛女高音 Violeta Urmana 演唱，不免大減明星光采，但 Urmana 表演極佳。舉世難覓的齊格非一角，今夏由新秀 Christian Franz 與演唱多年的 Wolfgang Schmidt 前後分飾，也是目前無可奈何的權宜措施；假如再乏接班的「英雄男高音」人材，今後的《指環系列》恐怕難以為繼了。

今夏最令人期待的劇目就是新製作《湯豪瑟》，由德國樂壇新寵兒 Christian Thielemann 擔任指揮，Philippe Arlaud 執導並設計佈景。主角湯豪瑟由澳洲男高音 Glenn Winslade 擔綱，女主角依麗莎白由德國女高音 Ricarda Merbeth 演唱，加上幾位著名的華格納歌手飾演主要配角，可算當今的一流陣容。

其他兩個劇目《羅亨格林》與《紐倫堡名歌手》，都是製作精良、演員陣容堅強的樂劇。前者由英國名導演 Keith Warner 執導，Andrew Davis 爵士指揮，它在導演構思及佈景燈光方面的種種長處，我已在前文詳述，也是我多年來在此地看得最滿意的劇目。《名歌手》由藝術總監 Wolfgang Wagner 執導並設計佈景，一九九八及

九九年均由Daniel Barenboim指揮，雖是名家手筆，但使我感到其悶無比。二〇〇〇年由Christian Thielemann接手指揮，略感好些；今夏仍由此君指揮，雖是同一製作同一卡司，感覺上卻精彩得多。最後一場戲的華麗佈景服裝，它那三百餘人的大場面，它的獨唱與大合唱，都是令人難忘的劇場經驗。

不管劇季的評論是好是壞，拜羅伊特樂劇節仍是樂迷戲迷應該設法趕去看戲的所在。畢竟，這到底是世上製作最嚴謹的歌劇院，它的整體藝術水準，還是不可忽略的。《指環系列》動員近三十位主要歌手，拜羅伊特的堅強組合仍是舉世獨步；它極高水準的樂隊與合唱隊，它劇院中的神奇音色，仍是其他地方難以比擬的。即便現今《指環系列》遭受惡評，仍有不少令人激賞的場景。

（本文的絕大部分刊載北京《愛樂》，總58期（2002年11月號），頁24-26。）

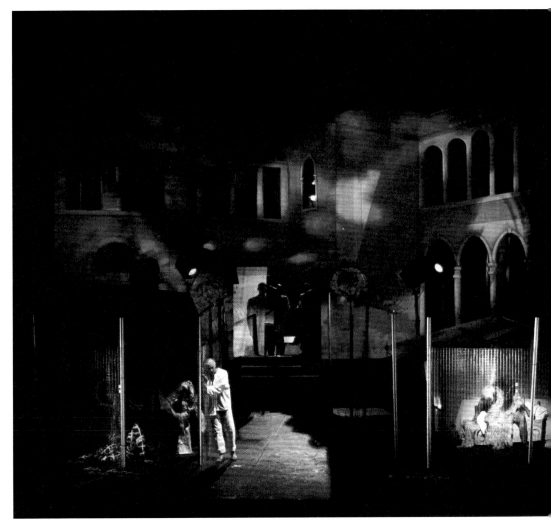

二〇〇四
拜羅伊特樂劇節的
「驚人」首演

《帕西法爾》第一幕,場景轉到古堡,傷勢沉重的老王正等著浸洗傷口。
右側鐵絲網後帳中,「百變魔女」Kundry 正在沙發上坐伺。

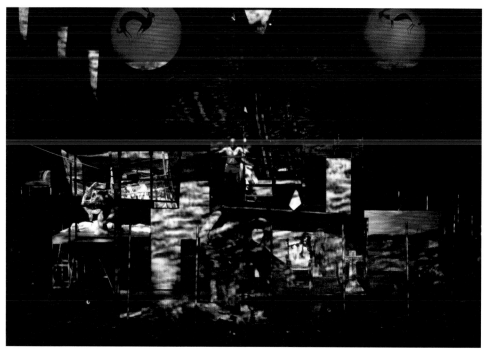

《帕西法爾》第二幕，魔法師Klingsor（中）的殿堂。場景大多被影片投影罩住，很難看清。上端兩個紅圈中的投影，代表非洲的蟲獸。

二〇〇四年八月四至十三日間，內子與我參加了德國的拜羅伊特樂劇節，看了七齣華格納「樂劇」。這七齣戲中，除了二〇〇〇年首演、今季將會結束的四齣《千禧年指環系列》外，另有三齣「非《指環》」演出，計為今夏首演的《帕西法爾》（Parsifal），二〇〇三年首演的《漂泊的荷蘭人》（Der fleigende Holländer），以及兩年前首演的《湯豪瑟》（Tannhäuser）。《湯豪瑟》我已在首演時看過，《千禧年指環系列》也已看過兩次，我們的主要目的，當然是那兩齣未看的樂劇，尤其是《帕西法爾》。

拜羅伊特的首演當然是樂迷爭觀

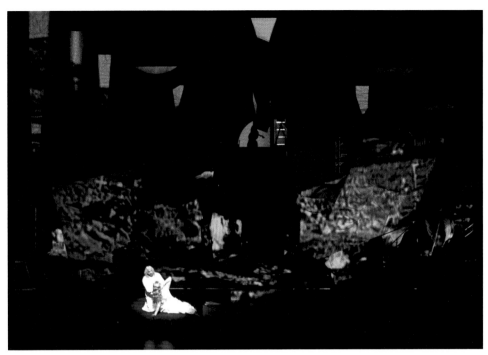

《帕西法爾》二幕魔宮一景，男主角與百變魔女糾纏不清。

的對象，而這齣《帕西法爾》聲勢更盛，七月間網上的黑市票已經叫價二千二百至二千五百美金。為何這樣搶手呢？主要因為這齣戲的導演希林根西夫（Chistoph Schlingensief）是德國劇壇有名的「恐怖孩子」（*enfant terrible*），平素執導的話劇都充滿暴力與色情，外帶不少政治色彩，而這位不到四十的導演又從未導過任何歌劇，他能一下子執導樂劇聖地拜羅伊特的演出，不知令多少人跌破眼鏡，也不知藝術總監 Wolfgang Wagner 是憑藉何種靈感聘請這位老兄。

同時，此劇的指揮布雷先生（Pierre Boulez，台灣譯作「布萊茲」）又是樂壇名宿，這位年高七十九歲的

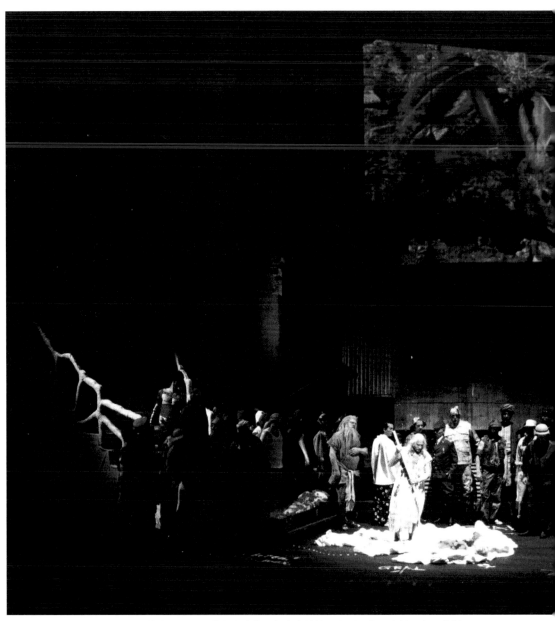

《帕西法爾》結束前一景，群眾代表各色人種膚色與宗教，舞台上端的投影是一隻死去的野兔，在觀眾眼前逐漸腐爛。

法籍指揮自一九八〇年結束他那著名的《百週年指環系列》之後，一直未返拜羅伊特；大家歡迎他再返之餘，也都想看看這一老一少的奇特組合，將會擦出何種火花。結果火花沒見，演出一塌糊塗，首演前後的新聞倒有一大簍，且容我慢慢道來。

首先是大家對烏夫剛總監的不滿與猜忌。這位華格納的哲孫在執掌拜羅伊特半世紀之後，年老顢頇卻又不肯退休，最近出的點子往往出人意外。他為了要「引進清新空氣」，請了以色情暴力著稱的電影導演 Lars von Trier 執導二〇〇六年首演的新《指環系列》（最近 von Trier 又宣佈退出），已令華格納迷大吃一驚；再請這位「恐怖孩子」執導今年的《帕西法爾》，更使保守派驚駭莫名。賓主間和氣愉快倒還罷了，至少大家可以安心創作；但他們倆卻又不和，首演前幾天大吵一架，導演憤而出走，《帕西法爾》差點見不了觀眾，幸好導演

主演《帕西法爾》的青年男高音 Endrik Wottrich
又與導演不和，首演前夕接受電台訪問，聲稱無
法接受導演的奇特構思，批評導演的納粹思想等
等，鬧得滿城風雨，當然也助長了此劇的聲勢。

最後趕回，首演才得依期舉行。

　　結果七月二十五日的首演冠蓋雲
集，觀眾大多是客客氣氣的受邀貴
賓，仍有不少人在結束後大喝倒彩。
八月三日的第二場，觀眾都是知音及
內行，結束後的謝幕就氣氛迥異了。
觀眾對歌手、樂隊及指揮熱烈歡呼，
但當導演出場時，倒彩的噓叫混著少
數捧場客的歡呼使觀眾情緒急速升
溫，為了防止鬧出事故，後台主任匆
匆將防火幕降下，謝幕也就不了了
之。這種喜惡兩極的暴力爭端，只有
在一九七六年法國導演謝如（Patrice
Chéreau）執導的《百週年指環系列》

首演時見過；有趣的是當那個「系列」
在一九八○年結束時，最後一場的觀
眾曾給長達九十分鐘的掌聲與歡呼，
五年間大眾對一個充滿爭議製作的反
應，由此表露無遺。

　　雖有某些劇評舉出這點作為捧場
的論證，但我個人並不以為這兩個製
作可以相提並論。我們所看的八月七
日第三場，每幕結束後不滿觀眾的大
肆噓叫，我都曾熱烈參與；若是這樣
的「垃圾」終成經典，我這看過千場
演出的戲迷，大概也該絕足劇場了。

　　只要看過此劇的第一幕，就可了
解大部份觀眾對它不滿的主因。幕
啟後台上呈現的，並非中世紀西班
牙 Monsalvat 古堡附近的森林，而是
頗似監獄或集中營的外景，高牆、鐵
絲網、探照燈一應俱全。接下來的場
景，並非古堡中舉行「聖杯儀式」的
大殿，而是略像非洲土人祭神的場
地。原劇中武士雲集、觀看當初承載
耶穌寶血的聖杯大放異彩的經典場

面，在這個演出中卻變成一群奇裝異服的土人圍著一個略似兒童在後院戲水的塑膠盆，內藏一個裸體的黑人肥婆，一位黑人祭師宰殺公雞，把鮮血跟羽毛灑得一地。劇本中要求男主角在一側遙望，這個演出卻讓他直接參與，附近的土人將鮮血抹上他那白色的長袍，染成朵朵血印。

隨後的兩幕戲也在這類場景裡進行。所有佈景都裝在一個寬達八十呎的旋轉舞台上，不時轉來轉去。第二幕的「花卉美女」活像嘉年華遊行隊伍中的「黑種辣妹」，魔法師Klingsor漆黑不說，頭上戴的帽子頗像莎劇中的弄臣。最後他將盜來的「聖矛」擲向帕西法爾，被這清純的武士接住或在空中定住，這本是此劇大眾期待的效果，卻虛晃一招不了了之，而不敵的魔法師又乘了火箭（或太空飛船？）遁走，遭到觀眾無情的噓聲。在這個樂劇聖殿中，不等一幕終了而發出噓聲或掌聲，也是極難見到的「奇景」。

劇終時的處理，卻見導演的匠心。奪回聖矛卻又流浪多年的帕西法爾終於回來，傷勢久久不癒的老王召集武士再行聖杯儀式，此時上場的已非中古時代的歐洲武士，卻是一群集合各種民族、膚色、穿著、宗教信仰的群眾，其中包括拿破崙、中國皇帝、紅衣主教、越戰士兵等等，當然也包括大批非洲的土著，導演世界大同的構想，到此充分顯現。不久之後帕西法爾將這刺穿耶穌腎臟的聖矛點向老王的傷口，久久無法復原的傷勢立即痊癒。群眾歡唱聲中，帕西法爾高舉聖杯，聖杯發出萬道光芒，這些效果卻都次第呈現。隨即，光芒中台後顯出一道門戶，台上的老年群眾慢慢向那門戶走去，留下一群年輕人望向觀眾……這些劇本中沒有的處理，倒給觀眾留下一些思考的空白。

謝幕時，觀眾給了指揮Pierre Boulez老先生最大的掌聲，答謝他在艱苦的工作條件下仍能領導拜羅伊

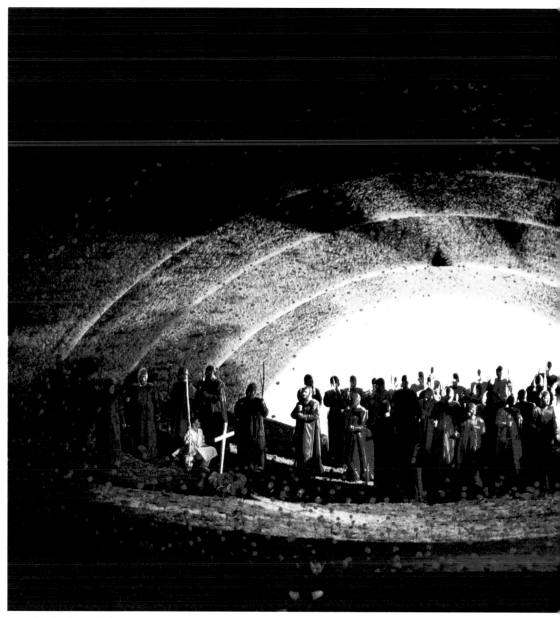

2002年《湯豪瑟》新製作最讓人記得的佈景設計是一隻四層眼皮的眼睛，此時佈滿了進香的群眾，又是一番風味。

特優秀的樂團，帶給大家聽覺上的享受。他將此劇的節奏大大加速，居然沒受保守派的反對，倒也是個異數。主演帕西法爾的男高音 Endrik Wottrich 初次在拜羅伊特擔綱，表現得相當優異，加上他又是目前烏夫剛愛女 Katharina 的男友，將來再演其他重角似可期待。低音名宿 Robert Holl 飾演的老武士 Gurnemanz，今夏初臨樂劇節的美國女高音 Michelle de Young 飾演「百變魔女」Kundry，以及飾演魔法師 Klingsor 的 John Wegner，都有相當好的表現。

一九九五至二〇〇〇年期間，我在拜羅伊特看過四次《帕西法爾》，都是藝術總監烏夫剛的製作，分別由 Giuseppe Sinopoli 及 Christoph Eschenbach 兩位名家指揮。當時頗感演出冗長乏味，現在看了這齣新版《帕西法爾》，反倒覺得烏夫剛總監的「老派製作」頗有可取之處；有些世上的美好事物，真要等到失去時，才能

這些奇異的場景或儀式進行之間，整個舞台都被黑白影片的投影罩住，外加大量相當新奇的雷射效果。影片內容怪異而乏邏輯或連續性，記憶中似有荒野、破屋、麥穗、花朵、浪濤、雲霞等等，並有各式各樣宗教性的標誌。一個經常顯現的影像是一隻鮮活的兔子，在劇終時卻逐漸腐爛，想是象徵人生的無常吧。這些投影當然搶了歌手的戲，可憐的他們穿上奇裝異服，還要與電影雷射爭鋒，無怪男主角要公開抱怨了。台上光線極暗，一切若隱若現，很多劇中人物的造型，還要等到謝幕時才能看清。

領略它的好處。

　　另有一點可供本文作結。我們在拜羅伊特的10天間，劇場的柱子上遍貼大張佈告，由歌手及樂師出面，表示他們之中雖有些人對《帕西法爾》導演的構思不滿，但他們都支持藝術創作的自由，也邀觀眾簽名支持。看了這佈告，我二話不說簽上中英文名字，也暗中佩服這群演藝家的氣度。

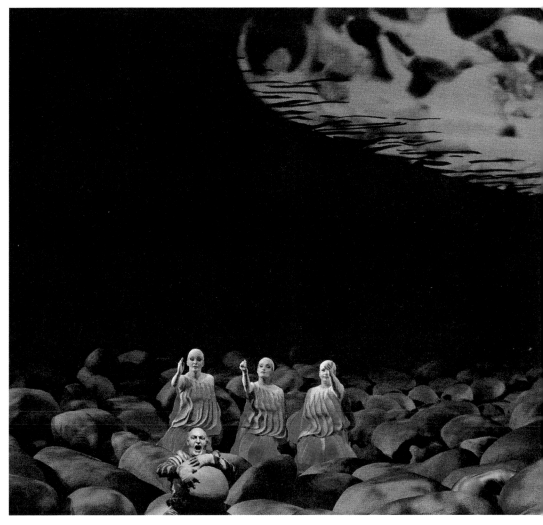

二〇〇六年
拜羅伊特樂劇節的
嶄新《指環》製作

《萊茵河黃金》開幕時，河底卵石間坐著三位萊茵河神，侏儒
Alberich 在她們前面，頂端的河水投影中偶有裸女游泳的電影
片段。

今年八月十九至二十八日間，我夫婦過訪德國拜羅伊特樂劇節（Wagner's Bayreuth Festival），看了他們今夏的《指環》新製作，也看了去年首演的《崔斯坦與伊索德》跟前年已經看過的《漂泊的荷蘭人》。另一齣戲，也就是二〇〇四年首演的《帕西法爾》，由於票子緊張，樂劇節當局並沒安排我們看，好在我對這齣由德國劇壇「恐怖孩子」Christoph Schlingensief執導的演出極不欣賞，不看第二次對我來說毫不惋惜。

拜羅伊特每七年推出的嶄新《指環》製作，向為全球樂迷戲迷爭看的對象。我們八月初出門前查看網站，黑市票每齣高達美金二千一百七十五至二千九百元，看四齣戲花上萬元美金，也不是一般觀眾能夠負擔。樂劇節目前電腦抽簽的等待期是十年；一位觀眾若真等了八年十年買到一套票，看到的卻是相當糟糕的演出，這份失望肯定很大，而今夏的觀眾相信不少是抱著失望的心態離去的。

八月底的宣佈終於流產了，關心者要到九、十月間才知Dorst先生將會披甲上陣，而這位匆忙上陣的老將已近八十高齡，大家不免為他捏一把汗。需知這四齣樂劇組成的《指環系列》，向被內行視為製作上的夢魘，一般頂級高手都須花上三五年籌備，

新《指環》製作一開始就充滿流言。第一位導演就是拍《星際大戰》電影系列的George Lucas，當時頗使人眼睛一亮，然後開始懷疑這位電影導演將會做出什麼樣的成果。不久之後Lucas淡出，一位丹麥導演Lars von Trier現身，令到華格納迷十分擔心，因為這位電影導演對歌劇並不精通，而他的電影卻又充滿血腥暴力及色情。不知什麼原因，這位導演又拂袖而去，那時已是2004年的夏天。記得那年8月我在拜羅伊特，樂劇節主管公關媒體的Peter Emmerich先生告訴我，若是一切順利，藝術總監Wolfgang Wagner將在8月底樂劇節結束前宣佈《指環》新製作導演的人選。他也偷偷告訴我，那位新導演是位極負盛名的劇作家，名叫Tankred Dorst，而這位先生從未導過歌劇！

《女武神》結束前的壯觀場面，Brünhilde 被烈火熊熊圍起，天帝在離去前回顧他心中難捨的愛女。

現在不到兩年時間，將這重任交給一位從未導過歌劇的老作家，當時年達八十四高齡的 Wolfgang 豈不老糊塗了？

　　根據絕大多數國際評論家的意見，以及我個人的觀感，Tankred Dorst 跟他的設計團隊的確馬前失蹄，而這一跤跌得還很重，今後雖仍有四次機會讓他們修正（樂劇節新製作通常要演五季，每季都可改進），看樣子也好不到哪兒去。我個人覺得世界頂尖歌劇院的製作一定得交給專才精製，外行不該插手，尤其是難度至高的《指環系列》。

　　新《指環》開幕的第一場戲，卻令人耳目一新。三位萊茵河神身穿紅

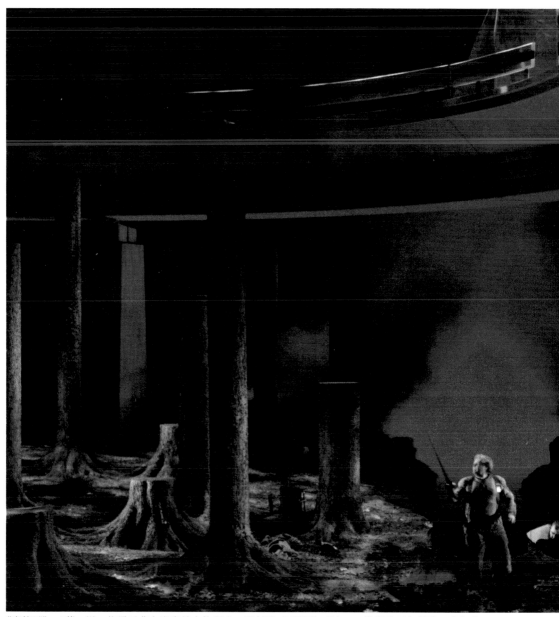

《齊格飛》二幕一場，佈景已非白晝森林中的洞穴，而被改成夜間的工地，一條公路正在營建。少年英雄齊格飛，正打算運用新鑄的神劍屠殺惡龍。

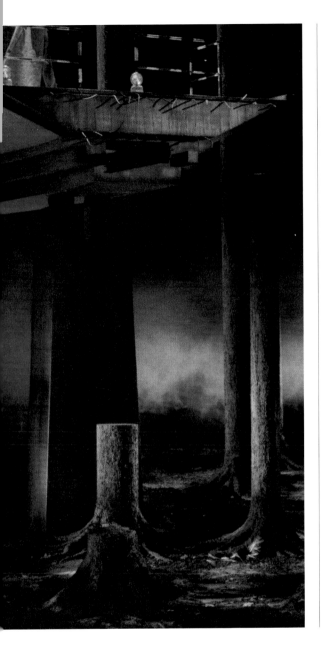

衣坐在河底的巨石上演唱，並不像劇本中要求的在水中游泳，但她們頂端的河水投影中，卻也有三個裸女游泳的電影片段。河神用歌詞挑逗，讓不懷好意的侏儒Alberich在卵石堆裡滑倒爬起，始終無法接近紋絲不動的她們。這種別開生面的處理，加上河水投影的流動，形成一幅美觀而頗具創意的畫面。這種華美而別緻的處理，也在《女武神》第三幕結尾時出現；天帝Wotan以烈火圍起沉睡的愛女Brünnhilde，那個場面也極為美觀動人。可惜的是，其他的眾多場面，卻讓導演跟設計師搞得不倫不類，或是乾脆平凡無奇。

Dorst導演其實有個頗為明顯的構思，那就是劇中的眾神與人物，並不隨著天宮Valhalla的焚毀而煙消雲散，他們依然存在人間，只是現代的人物看不到而已。因此，穿著略帶古意服裝的劇中人物在台上表演，一些現代人物卻在週遭遊散，對劇情和劇中人

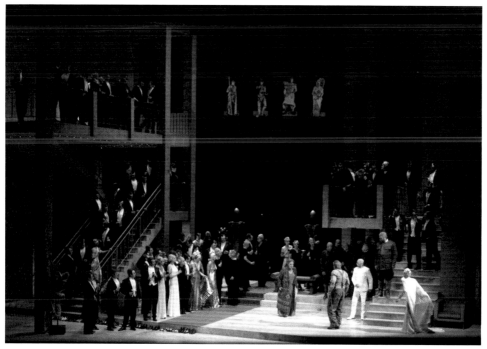

《眾神的黃昏》第二幕，齊格飛（右前背身者）被壞蛋 Hagan（右側臺階上）矇騙，與布倫希爾達（中）大吵。注意此製作現代服裝的使用，注意三位女河神（左側光頭者）也在群眾中。

物視而不見。譬如說，《萊茵河黃金》第二場發生在一條河溝的堤岸上，牆上佈滿塗鴉，正當天神 Wotan 跟兩個巨人討價還價時，一個觀光客穿過舞台，舉起相機拍攝這些塗鴉的照片。第三場戲並不發生在地底洞穴，而在一座發電廠裡；劇情進行間，一名值班工人進來兩次抄下電表上的數據。《女武神》第一幕開始時，女主角 Sieglinde 蜷縮在一張椅子上打瞌睡，一群現代服裝的小孩在她四週戲要，臨行前其中之一用棍子戳她身子，看她是否真是座石像。《齊格飛》第二幕，當這少年英雄來到森林打算屠龍

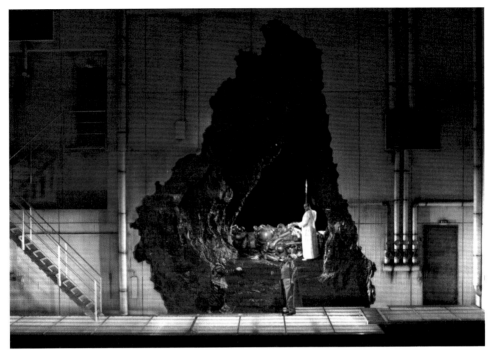

《萊茵河黃金》第三場，場景已非地底的洞穴，而是現代的發電廠，部分墻壁飛去後，露出 Alberich（左）積聚的黃金。火神（中）要他展示指環的魔力，手持長矛的天帝站在洞穴裡。

時，舞台後端來了一對推著單車的情侶，擁吻之後女的離去，男的放倒單車，在草皮上休息了好一陣，然後推車離去。《眾神的黃昏》從第二幕起就有一個帶眼鏡的青年坐在梯階上看書，直到劇終才把這本書（《指環》的劇本？）看完，起身離去。凡此種種，都是表達導演構思的額外處理。

我相信絕大部份觀眾都會了解這些構思，他們接下來想看的不過是製作群如何交待故事展示場景罷了。在這些方面，Dorst 導演卻往往令人失望，場景處理經常前後不能呼應，歌手們也大多無所適從，站在舞台中央

乾唱。眾神步入彩虹彼端的新居，女武神的空中飛馳，齊格飛的屠宰惡龍，Brünnhilde的投火殉情，劇終的宮殿焚毀河水氾濫，都是《指環系列》大眾期待的經典場面，在這個製作中，卻都輕輕帶過或是虎頭蛇尾，比起紐約大都會歌劇院幾年前的製作，以及我曾看過五次的前兩個拜羅伊特《指環》的舞台展示，可說相去甚遠了。

眾多歌手中，最令我激賞的是初次在樂劇節獻藝的德國男低音Hans-Peter König以及南韓男低音Kwangchul Youn。König先生體型高大聲音寬宏，把壞蛋Hagen唱得淋漓盡致。

聽說他也會到台北演唱同一角色，台北的聽眾有福了。Youn先生雖在一九九六年已經參加樂劇節，但到今年才露頭角。今年他在《萊茵河黃金》中演唱巨人Fasolt，在《女武神》裡演唱惡夫Hunding，在《崔斯坦與伊索德》中演唱國王Marke，都有極佳的表現。另一新人加拿大女高音Adrianne Pieczonka飾演《女武神》第二女主角Sieglinde，得到國際媒體一致的好評，但我覺得沒那樣好，至少中音與低音部份往往聽不清楚。

《指環系列》裡最令人注目的當然是天帝Wotan，他的愛女Brünnhilde，以及少年英雄Siegfried三個角色。天

這個製作當然也有它高明之處，首先就是樂隊、指揮及合唱團。今年的指揮Christian Thielemann才華過人自不待言，他年紀較輕又極富魅力，是德國人心目中的最大希望，希望他能承繼前賢，發揚德意志精神和傳統，抗衡目前國際樂壇好幾位非德裔的頂尖指揮。他為這次的《指環系列》也下盡苦功研究總譜，在他穩當細緻的引領下，樂劇節的高素質樂手在這音效極好的樂池裡奏出極其美妙的16小時樂章，更可貴的是，他們的演奏從不蓋過歌手的演唱。每劇結束之後，不管觀眾對製作或演唱有何不滿，對於Thielemann的出場謝幕，卻是一致的歡呼。拜羅伊特合唱隊的精彩已成樂劇節的傳統，觀眾的歡呼自不待言，只是《指環系列》能供合唱隊發揮的地方太少了。通常在系列結束時全體樂手也要上台謝幕，我們看的第三輪卻沒上台，不知什麼原因。

《女武神》一幕三場，男女主角深情對望。室外的星球象徵他們打算逃往的新天地，倒入室內的電線桿替代劇本中要求的大樹，神劍的劍柄也插在電線桿上。

帝由德國男中音 Falk Struckmann 飾演，不過不失，比起樂劇節前兩位天帝的演唱，就略感遜色了。女武神 Brünnhilde 由美國女高音 Linda Watson 飾演，也就是預定來台北演唱的那位。這位女士雖有宏亮的聲音，耐力也強，但正如某些國際評論家所言，聲音須要「整修」一番了。她在《女武神》一出場那幾聲 "Hojotoho" 的唱段，高音全上不去，後來的高音也常常走調，再加上兩百磅的身子裏在緊身的盔甲裡，實在令人無法想像她是劇中所稱的絕世美女。可是 Watson 女士功力到底不凡，《女武神》第三幕與父親話別的對唱，《齊格飛》第三幕與齊格飛的對唱，以及劇終前赴火

殉情的大段獨唱，都相當動聽。

　　少年英雄齊格飛的演唱在歌劇領
域裡算是最最艱難的角色，世上沒幾
人能有連唱四小時的耐力，更沒人看
起來還像壯健的青年。今夏的齊格飛
由美國男高音Stephen Gould擔綱，看
起來三十幾歲，身體也還高大結實，
聲音不錯，發音也還清晰，而他連唱
三小時後還能招架整晚休息的Linda
Watson，相隔一天之後再能唱上三四
小時而嗓音不破，怎不叫觀眾欣喜若
狂？這位先生今夏首次演唱此角，再
給他一些時間及經驗，將來可能成為
真正一流的新世紀「英雄男高音」，
我等且拭目以待！

　　幾位主角中也有真正令人失望
者。Wolfgang愛女Katharina的現任男
友Endrik Wottrich今年主唱《女武神》
裡的Siegmund及《漂泊的荷蘭人》中
獵人Erik兩角。八月二十日我看《荷
蘭人》那晚，他的獵人戲雖不多，唱
得已極勉強。三天後他主唱《女武神》

《眾神的黃昏》結束前的高潮 ，宮殿將要焚毀，萊茵河即將氾濫，但坐在左側梯階上的現代青年仍舊看書，對左右發生的天崩地裂毫無所覺。

優雅的時光
達人聆賞華格納樂劇 22 年全紀錄

要角 Siegmund，第一幕就聲嘶力竭，謝幕時被觀眾噓下台去，第二幕就由今季主唱崔斯坦的美國男高音 Robert Dean Smith 代唱，效果好得多。原本他將去台北主唱 Siegmund，我看到他的情形頗為台北擔憂，後來知道他自動退出了，倒彎欣賞他尚有職業道德，沒去台北騙錢充數。

本文原載北京《人民音樂・留聲機》2006 年 11 月號（總第 500 期），頁 58-61。

台北《表演藝術》同步刊載，167 號（2006 年 11 月），頁 78-82。文題改為：
〈八旬新手導演，在人間搬演神話：令人嘆息的拜羅伊特全新「指環系列」〉。

最後應該提到，今夏拜羅伊特樂劇節最好的演唱，應屬飾演伊索德的瑞典女高音 Nina Stemme。這個角色極端吃重，能夠應付的舉世沒幾個。Stemme 女士在八月二十一日的演唱可謂舉重若輕，最後一幕唱完之後，我的感覺是她還有餘力再唱一幕《女武神》的 Brünnhilde，無怪乎男高音泰斗多明哥最近的《崔斯坦與伊索德》唱片要請這位女士擔綱，也難怪挑剔的拜羅伊特觀眾，會給她今夏最長的起立歡呼了。

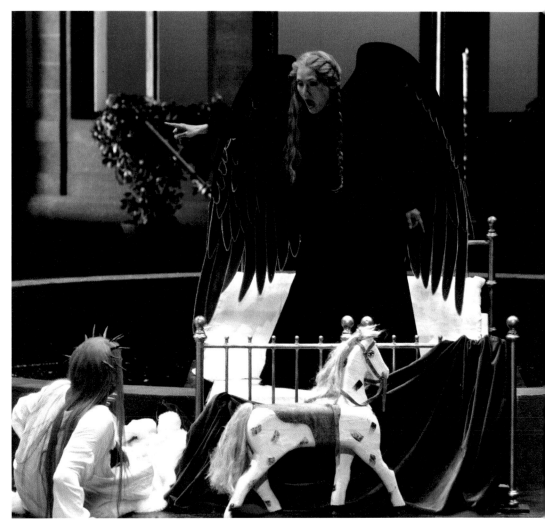

華格納樂劇聖殿的新去向——
從二○○八年拜羅伊特樂劇節
兩齣新戲談起

帕西法爾》第一幕。那張床是新製作最重要的道具，幾乎無處不在。倒地的傷病堡主有時又似帕西法爾，他的髮型及「棘冠」分明又像十字架上的耶穌。魔女Kundry的羽翼象徵她是天使或是湖上的天鵝，則不清楚。

八月十五至二十六日之間，內子與我專程前往德國的拜羅伊特樂劇節（Bayreuth Festival，台灣譯作「拜魯特音樂節」），看了七齣華格納「樂劇」（music drama），計為二○○六年首演的《指環系列》（the Ring Cycle），二○○五年首演的《崔斯坦與伊索德》（Tristan und Isolde），去年首演的《紐倫堡的名歌手》（Die Meistersinger von Nürnberg），還有今夏首演的《帕西法爾》（Parsifal）。那四齣二○○六《指環系列》及二○○六年的《崔斯坦》，我們早已看過，新版的《名歌手》及《帕西法爾》，才是我們觀賞的重點。

沒去之前已經聽到不少傳言，話題有兩個，第一個當然有關新版《帕西法爾》。第二個話題更受各方關注，那就是八十八歲高齡的藝術總監Wolfgang Wagner將在八月底樂劇節結束後退休，他這擔任了五十三年的位子，將由誰來接任。

這個談論好幾年的話題終於有了答案，烏夫剛的職位，九月初已由他兩個女兒共同接任，一個是前妻所生、頗有劇場經營才華的Eva，另一個就是年僅三十歲的愛女Katharina。這位小姐近年開始執導歌劇，去年也在拜羅伊特推出《名歌手》。第三位繼任人選，大家心目中最有導演才華的Niki，也就是烏夫剛哥哥Wieland Wagner的女兒，在這場家庭權力鬥爭裡，卻黯然敗下陣來。

烏夫剛老先生是華格納的孫子，從四歲起就跟著哥哥維蘭追隨希特勒的身側，叫這位經常來訪的獨裁者「狼伯伯」。他們兄弟和媽媽Winifred跟納粹勢力的緊密關係，一直是華格納家族的陰影，大家雖都知曉，但在兩兄弟及他們家人之前都不敢提及。兩兄弟在一九五一年克服萬難，重新推出每年一度的夏季樂劇節。才華橫溢的維蘭在一九六六年過世之前，執導過一系列製作精良的華格納樂劇，

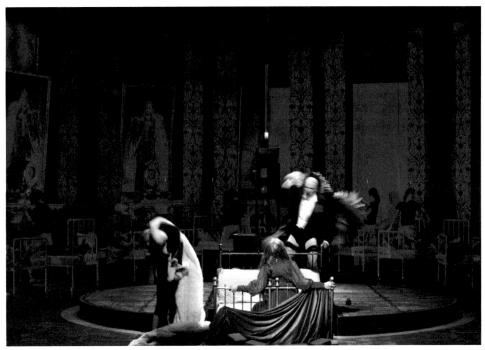

《帕西法爾》第二幕，穿海軍制服的男主角（左）被魔法師（佩女人吊襪帶者）嚇得用被單遮臉，魔女 Kundry 在床上面朝法師。地點不再是劇中的魔堡花園，而是傷兵醫院。

佈景簡單燈光複雜，以象徵意境取代具象景物，以歌手的實力及指揮的名望吸引大批歌劇愛好者遠道來此看戲，逐漸把這二戰結束時幾成廢墟的節日劇場，營建成歐美最有名望的演出聖地，也對歌劇的製作立下藝術水準的標竿。

維蘭死後的半個世紀，烏夫剛在導演才華方面雖不及乃兄，但在爭取政府財經支援及推廣樂劇節知名度方面，也曾立下不少汗馬功勞。到了八秩晚年，進入二十一世紀，他那套經營方式漸顯落後，他的藝術眼光也漸遭挑剔，早在六年前樂劇節的董事會

就要求他退休，支撐到今日，已是日落西山了。

今年的《帕西法爾》新製作，根據我看到的評論及觀眾的一般反應，算是相當成功的。我在八月十六日看了它的第三次演出，覺得遠比四年前的製作精彩：主角唱得好，樂隊奏得好，指揮細膩，製作精良。挪威籍導演Stefan Herheim的構思充滿新意，而他到底要說什麼，由於意象實在太多，卻要慢慢消化，也必須再看三看方知其妙。

拜羅伊特的《帕西法爾》我曾看過三個版本五場演出，加上其他劇院的演出及影碟，可算相當熟悉了。今夏的製作最最與眾不同者，乃在每幕的序曲中，加上許多劇本沒有或約略提到的次要情節，都以啞劇方式呈現，一下子讓觀眾了解不少角色間可能有的關係，既豐富了劇情，也擴大了想像空間。

最好的例子就是在那大家熟悉的

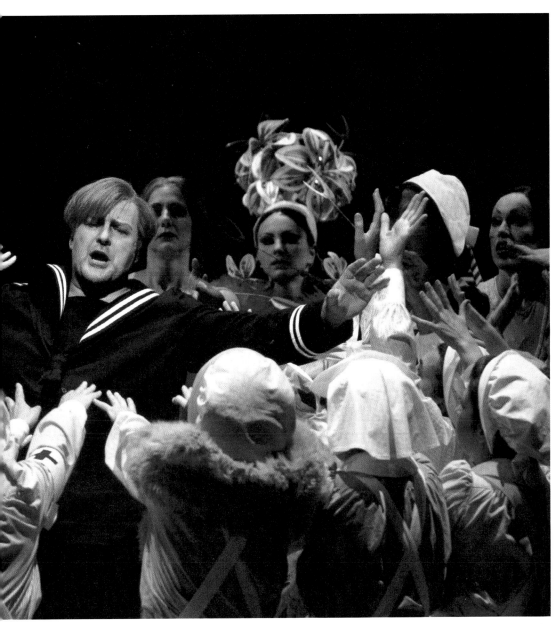

《帕西法爾》第二幕，男主角被魔堡花女包圍。花女穿護士制服，花園已被改爲傷兵醫院。

十幾分鐘開幕序曲間，顯示帕西法爾母親的生產及死亡，也講述男主角從小就不愛生母，只想離家追隨騎士行俠仗義。序曲中也講述古堡領主Amfortas曾受美女引誘失去誠信，被魔法師搶去聖矛刺成無法復原的重傷等等，這些在劇中的敘述唱段中都曾提到。但也有許多啞劇情節純屬導演的附會，譬如身兼狂婦及魔女的Kundry，在序曲啞劇中忽然變成帕西法爾的奶媽，而這奶媽又曾色誘童年的他。同段音樂中我們也看到帕西法爾跟他母親歡好，另一幕序曲中我們又看到帕西法爾的母親活像聖母瑪利亞，她雖難產而死，她的嬰兒卻像耶穌聖嬰，被大眾呈獻膜拜，而那傷處久久不癒、因此須要經常沐浴清洗的堡主Amfortas，在那些序曲中有時又以十字架上耶穌的形象出現，而他的傷處，也分明是耶穌右肋遭刺的同一所在。至於Amfortas為何「身兼」耶穌，帕西法爾的母親為何亞似聖母，魔女Kundry又怎會色誘帕西法爾（而在本劇的第二幕，帕西法爾又分明堅拒Kundry的色誘），這些令人大惑不解的情節及意象，就使一般觀眾莫明奇妙，令評論家大作文章，也讓我這樣的資深導演想要再看一兩遍，以求找出答案了。

其實僅因意象複雜，也難使我起

今年夏天《帕西法爾》的新製作，就是烏夫剛王朝必須結束的明證。首先，他在4年前挑選一個從沒導過歌劇的新人Chistoph Schlingensief執導《帕西法爾》，令到華格納樂迷大吃一驚，因為這位老兄乃是德國劇壇有名的「恐怖孩子」（enfant terrible），平素執導的話劇跟電影都充滿暴力與色情，外帶不少政治色彩。這齣2004年首演的製作荒誕不經，讓觀眾看得一頭霧水，也令男主角公開宣稱難忍導演的奇特構思，差點鬧到無法開場演出（詳見拙文〈2004年拜羅伊特樂劇節的「驚人」首演〉）。這齣戲遭到媒體及觀眾的無情惡評，演了3年就匆匆收場。須知樂劇節的製作通常都要連演5年，這齣戲僅演3年就黯然結束，在樂劇節的演出史上算是異數，這對烏夫剛當初的藝術眼光，當然是無情的批判了。

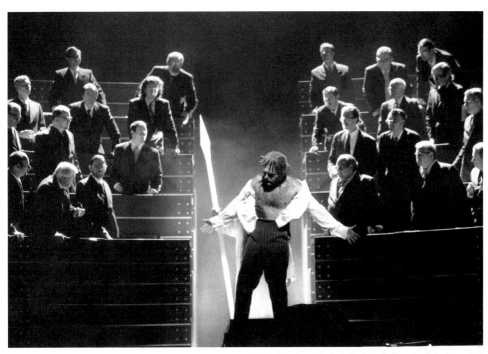

Stefan Herheim執導的《帕西法爾》第一幕，國王向身後的聖杯武士宣布他右肋的傷口無法癒合，已經無力主持聖杯儀式了。

意再看；這齣戲極其繁複而設計巧妙的佈景變換，才是讓我著迷的因素。拜羅伊特的製作，向以佈景燈光設計的水準，舞台機械的精密，以及後台人員的能耐見長，在這齣戲的製作及運作上，卻立下更高的標竿。全劇約有三十五個換景，從戶內到戶外，從現代到過去，絕大多數都在觀眾眼前展現，而這些相當繁複的換景，能夠做到無聲無礙美妙暢順，完全自動化，完全與音樂燈光密切配合，卻是劇場藝術的極致呈現。我在這個劇場看過五十多齣演出，這齣戲的換景，即使在這舉世一流的演藝聖殿，也算難能可貴了。

Katharina Wagner跟她姊姊Eva

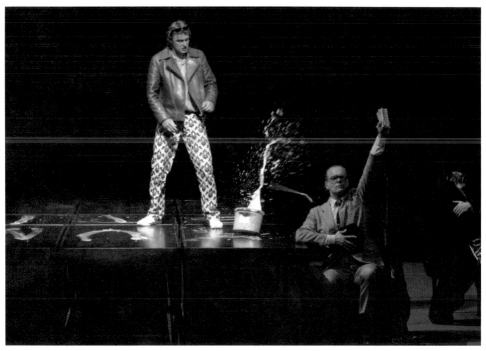

《紐倫堡的名歌手》第一幕，叛逆青年展示歌唱天份一場，遭到情敵評判員嚴格否定。這位青年貴族也喜歡用白漆四處塗鴉。

是否能像帕西法爾一樣接掌老堡主 Amfortas 主持多年的聖杯儀式，將她們曾祖父百年前創建的樂劇節經營得更加興旺，我們還要拭目以待，但根據 Katharina 去年執導的《紐倫堡的名歌手》一劇看來，前途恐怕有些顛簸。那齣戲得到不少惡評，觀眾對它極度的不滿，終使樂劇節作了一個前所未有的措施，那就是演出前在劇場四周貼出告示：由於本劇製作特殊，第一、第二兩幕結束後將不會謝幕。看完戲後我才了解，若是照歌劇慣例在那兩幕後讓歌手謝幕，觀眾的不滿恐怕會造成一些狂亂，而在劇終一併謝幕時，觀眾就可知道導演的全盤構思，不至於在僅見一斑的情形下情緒

《帕西法爾》製作的繁複與精美雖然難得，導演想要標示的意念，才更令人大吃一驚。劇中的內景跟華格納夫婦當年在拜羅伊特建造的住宅 Villa Wahnfried 非常相似，有些外景跟那住宅完全一樣。第二幕帕西法爾被魔女 Kundry 引誘時，場景並非劇情所說的魔堡花園，而是他母親生產、病重、死亡的那張床。同場戲中，魔法師召集手下抵擋帕西法爾的攻擊，進來的武士全作納粹精兵打扮，兩側的樓房也同時垂下納粹旗幟。第二幕結束前帕西法爾接下魔法師擲來的聖矛，揮舞聖矛摧毀魔堡時，觀眾看到 Villa Wahnfried 起火焚燒，而第三幕開幕時的場景，就跟大家熟悉的一張歷史照片相似，那就是二戰期間 Villa Wahnfried 遭受盟軍轟炸之後的斷垣殘壁。這樣不避禁忌、公開揭破華格納家族跟納粹當局的緊密關係，就跟劇終所述一樣：聖杯儀式須要一個天真無邪的年輕人接手主持。

衝動而肆意噓叫了。

乍看此劇的第一、第二幕，觀眾的確會因小姐的「離經叛道」而大表不滿。Katharina 的導演構思基於一點，劇中的主要情節既然有關創新與守舊兩派的爭執，倒不如拋棄所有舊包袱，把這齣大家熟悉的經典樂劇整個解構重建吧。

劇中的男主角深具歌唱作詞的天份，為了追求美女而參加歌唱比賽，而當地的「名歌手審核團」規條森嚴，多年來信守一成不變的吟唱法則。其中一人對小姐又傾心相愛，兩個情敵正代表新舊兩派的創作方式，在最後一幕吟唱比賽之下，誰勝誰負，誰又追到美女，大家當然都會估中。這些陳腔爛調的情節，在華格納美妙音樂的襯托下，倒也相當動人。Katharina 這個新製作，保留了原有的音樂與角色，但在情節的敘述方面，卻作了極大的更改。

原劇的男主角，應是貴族後裔學養俱佳的溫文君子，在這個製作裡卻變成一個四處流蕩的叛逆少年，雖有至高的繪畫天份，但興之所至隨手塗抹，破壞公物毫不顧惜。導演很有創意地把音樂及歌詞的創作轉化成視覺藝術的衍生。第三幕男主角向鞋匠名歌手 Hans Sachs 請教作曲填詞的妙諦，就藉著設計舞台佈景的步驟，逐

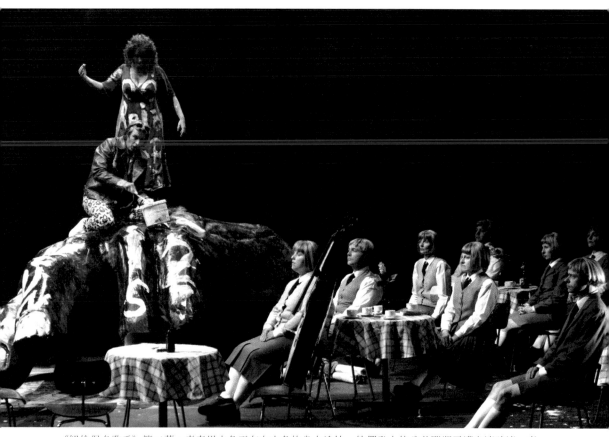

《紐倫堡名歌手》第二幕，青春男主角正在女主角的身上塗抹，他們登上的公共雕塑已遭白漆破壞。青年畫家的行為象徵新一代男女顛覆舊文化，也算是一種曾經流行的「行為藝術」。

漸把一首得獎歌曲完成。這些場面，充分顯示導演的巧思，但她有些場景的處理，就往往要得太過份，最後搞到不可收拾。

第一幕、第二幕終了時的群眾場面就是最好的例子。第一幕結束時，「名歌手審核團」的成員對男主角的歌唱引起爭論，加上一些教堂旁觀的群眾，形成一個頗為熱鬧的群唱結局。在Katharina的處理下，這個結局就

有些胡鬧了。群唱聲中二樓兩廊上的樂聖雕像（包括巴哈、莫札特、貝多芬等等）突然「活了起來」表示「關心」，有些也隨著群眾唱跳，男主角更將一桶他早先用來四處塗鴉的白漆倒在審核台上，沾污不少人的衣裳。第二幕結束時的街頭群毆更是熱鬧。場景頗像四層樓的偷情旅館，主景是三面圍繞的旅館內庭。此時內庭已經充滿看熱鬧的群眾，旅館房間裡偷情的男女也都衣衫不整地聞聲出來，其中好像還有一人頗似華格納。群毆群唱到達高潮時，二樓的一群人物手捧大型的 Camble Soup 罐頭湯，將其中的湯汁灑向樓下內庭的群眾，搞得一塌糊塗，想來閉幕後的後台人員可有一番收拾。這些結局雖然熱鬧，但也幾近胡鬧，引來觀眾無情的噓聲。事後閱讀導演訪問的文章，才知道她小姐想要藉此顯現視覺藝術界流行過一陣的「行為藝術」，至於是否適合《名歌手》的場景，則屬見仁見智了。

華格納這位祖師爺，的確曾在第三幕出現。這幕歌劇史上最長的一幕戲分成兩場，在這個製作裡，兩場之間換景的空間，台上出現不少傀儡人物，都是音樂、文學界的歷史名人，隨著音樂邊跳邊舞，其中赫然有個華格納，好像還挺著頗大的陽具，在他下場時，觀眾席上居然還有人鼓掌。

最後一場吟唱比賽的大場面，烏夫剛在九○年代製作的《名歌手》曾經出現四百多人的合唱隊及群眾，加上極美的佈景、服裝、燈光，曾經給我留下深刻的印象。這次看他女兒的作品，聲勢也相當浩大。隨著美妙的音樂及雄壯的合唱，巨大的升降舞台從地底逐漸升起兩百多位早就坐好的合唱隊員，形成一個頗似古希臘劇場的觀眾席，台側兩端則升起兩座巨大的雕像，分別是歌德與席勒，代表德國古典文學及劇藝的精髓。這樣雄偉的場面，如此美妙的音樂，充分顯示華格納樂劇的精華，也完全征服了觀

《紐倫堡名歌手》第二幕結局大合唱，手持 Camble Soup 罐頭湯的群眾向中庭群眾潑灑湯汁，男主角的丑角情敵在右側張望。

眾，他們早把先前看到的稀奇古怪丟在腦後了。

我在八月十九日看到的一場仍有不少噓聲，第二幕結束後幾乎全場噓叫，包括我在內，但在劇終謝幕時Katharina也得到不少觀眾的歡呼，恐怕有些觀眾比較厚道，覺得應該給這位華格納嫡裔一些鼓勵吧。從這齣戲裡我們可以確知，這位小姐的心目中，華格納如同其他德國的音樂家、文學家、戲劇家，是可以顛覆可以解構可以重新詮釋的。今夏的七齣樂劇，全離原著頗遠，全屬新潮製作。九月起Katharina 及Eva兩姐妹接任藝術總監後，必有驚人之舉，希望她倆能夠不負樂迷戲迷的期望，將樂劇節提升到更高更好的藝術層次。

順帶在此提及，《指環系列》的製作已較兩年前進步，指揮Christian Thielemann仍是《指環系列》的英雄，獲得觀眾如雷的掌聲。他從九月起將任樂劇節的音樂總監，使我們對

那兒的音樂水準可以放心。《崔斯坦與伊索德》跟兩年前一樣令人乏味，換了 Irene Theorin 演唱伊索德，雖然不過不失，比起四年前的 Nina Stemme 卻遜色多了。今夏最大的驚喜就是演唱《名歌手》青年男主角的 Klaus Florian Vogt ，這位德國男高音長得帥，聲音好，身材挺拔，年紀又輕，是位難得的英雄男高音。他已經在各大歌劇院裡演唱好幾個華格納主角了，大家應該注意他的演藝發展。

（本文連同圖片，已在北京《中國音樂‧留聲機》2008 年 10 月號出版，頁34-9；台北《表演藝術》月刊也已在同年 11 月號同步刊載，頁110-15。）

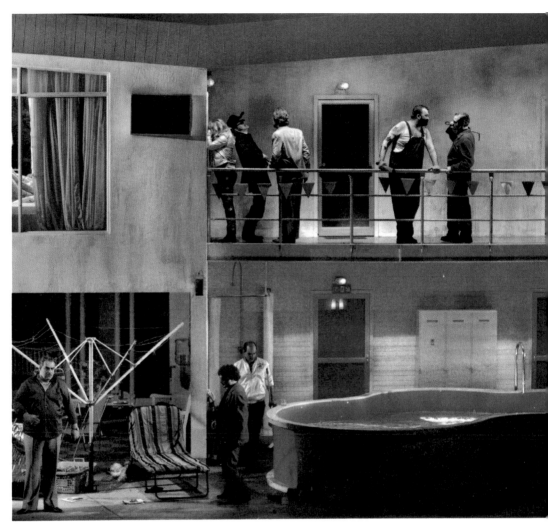

二〇一四拜羅伊特

離經叛道的

《指環系列》

《萊茵河黃金》第二幕場景的一部分，顯示汽車旅館的後院。天神Wotan（左下）與火神Loge（穿紅西裝者）商量如何對付前來討債的巨人（二樓正中穿工裝褲者）。天后站在二樓最右側，青春女神靠牆哭泣，她邊上則是哥哥雷神與春之神，穿著都像黑道，也都佩帶手槍。與巨人交談者則是現場攝影師。

《女武神》第三幕結束前，場景是百年前蘇俄巴庫城石油開採區的廠房。天神 Wotan 在石油桶上點起熊熊烈火，但他沉睡的愛女 Brünnhilde 仍在桶旁的地上，並非如劇本所示被烈火圍繞。

今年八月九日至十八日間，我夫婦到德國拜羅伊特樂劇節（Wagner's Bayreuth Festival）看了七齣華格納「樂劇」，除了新製的《指環系列》四聯劇外，還有《湯豪瑟》、《羅亨格林》、《漂泊的荷蘭人》三齣。這是我夫婦第九次去這個樂劇節了。我有整套七張贈票，她則可以不用排隊自購一套。

這個新的《指環系列》（The Ring Cycle）其實是去年夏天首演的。遵照樂劇節的傳統，每個系列及每齣樂劇在首演之後，都要連續演上四個夏天，這就表示導演及設計師可把作品

修改四次，達到精益求精的境界，然後拍攝 DVD 問世。這種可以修改四次的特權，也是其他歌劇院無法提供的。拜羅伊特樂劇節的製作，因之遠比其他歌劇院精良，這也是樂迷戲迷趨之若鶩的原因之一。

可是，儘管歷史悠久規劃嚴謹，此地也有令人失望的演出，那就是不幸落到構思怪異的導演手中的後果，而今夏的《指環系列》就剛好如此。說來話長，也得先從去年說起。

二○一三年慶祝華格納兩百年誕辰，那年的新「指環」當然要慎重製作。誰知原先邀請的兩位德國電影導演臨陣脫逃，急切間選了一位在舞台劇領域相當有名的東德導演 Frank Castorf 頂替，他跟他的設計團隊因此也沒足夠時間籌備。雪上加霜的是這位導演以「顛覆解構」知名，處理這《指環系列》時，也用上他的招牌手法。聽說他本想大刀闊斧地把華格納這四聯劇大肆刪改，並把其他歌劇裡的音樂及片段剪貼過來，但遭兩位藝術總監否決。她倆是華格納的曾孫女，當然不願見到祖先的作品被人糟蹋，而在樂劇節的百多年歷史上，刪減音樂或唱詞都被列為禁忌，再讓別人歌劇的樂句及片段混進《指環系列》，那更無顏見曾祖父於地下了。

即使音樂及歌詞依舊，這套四聯劇在 Frank Castorf 的處理下仍然離經叛道，在我們這些華格納樂迷看來，簡直慘不忍睹！《指環系列》裡最重要的劇情環節，是那只由萊茵河黃金煉成的神奇指環，以及藉由指環的魔力所獲致的財富及權力，令眾神及凡人紛紛明搶暗奪，最後導致天庭的毀滅及人間的悲劇。在這套新的《指環系列》裡，導演卻把開採石油（黑色黃金）及黑幫的鬥殺，當作劇情發展的主線。

四聯劇的第一齣《萊茵河黃金》，華格納設定在萊茵河底，以及侏儒聚居的地底和神仙遊散的天庭。

《齊格飛》第一幕場景，美國著名旅遊點 Mount Rushmore 的山麓。四位美國總統的石雕已被改成共產主義四位祖師：馬克思、列寧、史達林與毛澤東。齊格飛與侏儒 Mime 居住的石洞也被改爲露營車，打開之後變成打鐵鑄劍的工房。天神 Wotan 改扮的漫遊者（左側站立者）向中間坐著的 Mime 考問三道難題。

在 Frank Castorf 的解構下，這些場面變成美國德州荒僻路旁的加油站小賣店，還有娼妓做生意的汽車旅館。三位萊茵河神改成拉客的妓女，天神 Wotan 變成黑幫頭子，還跟天后 Fricka 及小姨青春女神 Freia 搞 3P。幫他建造新宮 Vahalla 的兩個巨人，在這版本裡並不巨大，倒像追討欠款的打手。此劇最後的高潮，就是眾神步上霓虹橋進入新建天宮的精彩場面，在這個製作裡卻虛晃一招，「神祇」們將要遷入的無非一座普通公寓。無怪乎，劇終時全場觀眾要噓聲大起了。

第二齣《女武神》在導演的處理下，移到十九世紀末葉蘇俄領地巴庫城的鑽井油礦。第一幕親兄妹見面互戀的地點是員工宿舍，他倆私奔的荒野變成油礦廠房。第二幕出現的天神 Wotan 留著一把大鬍子，頗像東正教的神父。他那群武神女兒騎馬在天際飛馳的經典場面，變成八個狀似礦工的婦女操縱機器，跟天際飛馳毫無關

係。劇終父女告別，Wotan在沉睡愛女的石岩四周點起熊熊烈火，防止普通男子侵襲，這也是大眾期待的經典場面。在這個製作裡導演也僅點到為止，我們看到女主角躺在廠房內油桶的旁邊，油井機器開始運作，油桶的頂端雖被點燃，但女兒仍睡地上，並無烈火圍繞。

第三劇《齊格飛》的主景是美國著名旅遊點Mount Rushmore的山麓，可那四位美國總統的石雕卻變成四大共黨祖師：馬克思，列寧，史達林及毛澤東。齊格飛及義父Mime居住的山洞改成露營車廂，開場時這位少年英雄引來驚嚇義父的黑熊，改成一個被繩子栓起的「人熊」，而這中年男子也是《萊茵河黃金》裡小賣店的店主。劇情主線齊格飛重鑄神劍一節，又被導演更改，少年英雄關注的絕非那把神劍，而是一把AK-47手提機槍；他在第二幕「神劍屠龍」的經典場面，也變成機槍掃射殺死惡龍。

那一幕可愛的林中鳥，變成賭城歌舞秀中的半裸女郎，而咱們的少年英雄還不止一次與這漂亮女郎做愛。此劇結束前齊格飛與剛被他吻醒的女主角互訴愛忱的華美唱段，也被台左緩緩爬出的一對鱷魚搶去焦點。最後兩人唱到高潮時，林中鳥忽被鱷魚吞噬，咱們的少年英雄丟開女主角不顧，搶步過去把遠處漂亮的林中鳥從鱷魚的血盆大口中救出。這些劇本中沒有的加添及亂改，令到絕大部分的觀眾不滿，幕落時噓聲大作，包括我在內。

第三幕轉臺呈現的另一個景點，乃是東德著名的Alexanderplatz廣場，在兩德合併之前就已興建，它在四聯劇最後一齣《眾神的黃昏》中也是主景之一，顯示導演的東德情結。另一主景乃是紐約華爾街的股票交易所，劇終前女主角Brünnhilde點火焚燒丈夫齊格飛的屍體，連帶焚毀天宮Vahalla，萊茵河隨即氾濫，澆熄宮殿的大火，三位河神將壞蛋Hagan拉進

《眾神之黃昏》第三幕結束前的場景。紐約華爾街的股票交易所赫然在目，它最後的燃起象徵資本主義的毀滅。女主角 Brünnhilde 站在正中高唱，三位萊茵河神站在樓底窗戶後，等待引導河水氾濫。少年英雄齊格飛的露營車及三位河神的敞篷車都已搬上舞台，等待最後的毀滅。

河底淹死，取回那只神奇黃金煉成的指環，世界回復平靜安寧。這些劇情的鋪陳，向來是《指環系列》聆聽觀賞的重點，在這新製作裡，不是輕輕帶過，就是根本不理，令很多觀眾搖頭嘆息。可是，在結束前「齊格琳救

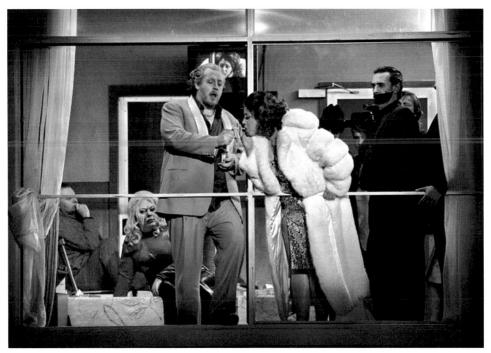

《萊茵河黃金》第二場。黑手黨黨魁打扮的天神佛當為他小姨子兼情人青春女神點煙。

「贖主題」奏起時，投影幕上出現一段影片，顯示齊格飛的屍體躺在一隻木筏上，筏上鮮花圍繞，在平靜的湖面上逐漸飄去，象徵少年英雄身帶的原罪也隨死亡及女主角的殉情而得到救贖，這倒是令我點頭暗讚的處理。

導演在這四聯劇中充分使用投影影片的手法。影片有時是事先攝製的，大部分則由隱藏在佈景裡的攝影機或現場攝影師拍攝播放。這種手法有一好處，就是顯示不在場的人物對現場發生事件的反應，也可交代一些不易在舞台上呈現的場景。譬如說，在《萊茵河黃金》第一場，當侏儒 Alberich 搶去神奇黃金時（從游泳池中撈起一片金色衣料），三位河神之

一馬上打電話通知天神 Wotan。此時的投影是 Wotan 正在汽車旅館二樓的房裡與天后及小姨子玩 3P，聽到消息馬上起床打電話讓部下追尋奪回。這些都由站在床邊的攝影師錄製，並在投影幕上播放。《齊格飛》第二幕英雄屠龍一段，投影幕上顯出一條蜿蜒游動的蟒蛇，牠被齊格飛機槍掃射後消失不見，化成人形的巨人 Fafner 隨即出現，演唱他那垂死的片段。這些投影，有時不免畫蛇添足或搶奪歌手

導演及佈景設計師在處理場景變換時，充分利用舞台上那直徑七十英尺的巨型轉檯。四聯劇每劇都有正反兩個主景，加上側面的副景反復旋轉，提供不同的場景及環境。有時背面的主景在演出中或幕間休息時拆換，又可呈現另一迥然不同的場景。轉檯的充分運用，讓這四聯劇具有難得的統一性。可是，演出中卻又破綻百出，譬如那把關鍵性的神劍，以及天神 Wotan 象徵權威的長矛，卻時有時無，往往在緊要關頭才出現在主人翁的手中，這種前後不連貫的處理，卻是資深導演不該有的疏忽。

的焦點，但偶爾卻能提供劇本中從未提及的隱喻。

這個《指環系列》的演唱及樂隊演奏，實是一流的，在這音效奇佳的劇院聽來，仍是無比的享受。指揮由蘇俄名家 Kirill Petrenko 擔綱，此君一向在德國各大歌劇院任職，去年擔任巴伐利亞州立歌劇院音樂總監後聲譽鵲起，聽說已是柏林愛樂下任音樂總監的熱門候選人。（二〇一五年六月他的確主掌柏林愛樂。）他這次指揮這套新製作，內行人一致看好，僅看他在每劇結束後謝幕時的熱烈掌聲及叫好呼喊，就知道他是多麼受觀眾的喜愛了。四聯劇的每個主要角色，都有水準以上的表現，《女武神》中的兄妹情人由 Johan Botha 及 Anja Kampe 擔綱，唱得出奇地好，也成為這個系列裡掌聲歡呼最熱烈的歌手。女主角 Brünnhilde 由美國女高音 Catherine Foster 擔綱，她雖是當紅華格納歌星，在《女武神》第二幕的表現卻是

平平，幾個高音都沒唱準。《齊格飛》男主角是歌劇史上最難演唱的角色，雖由當今最紅的 Lance Ryan 擔綱，表現也僅不過不失，謝幕時居然還遭到噓聲。天神 Wotan 由 Wolfgang Koch 飾演，印象中好像是他首次在一流劇場演唱此角，成績也僅平平。其他主要配角 Loge, Alberich, Mime, Erda 等等，都是可圈可點。今年歌手陣容中有三位韓籍人士：老牌歌手 Kwangchul Youn 主唱 Hunding，新手 Attila Jun 演唱壞蛋 Hagen，加上在《漂泊的荷蘭人》裡主唱荷蘭人的 Samuel Youn，是我僅見的韓裔陣容，足見韓國人已在歐美古典樂壇根深柢固了。

我坐在 26 排正中，左右都是知名媒體的樂評人，幕間休息時不免聽些八卦，其中之一就是導演跟藝術總監 Katharina Wagner 的種種爭端，最嚴重的一次剛好是《指環系列》的彩排階段。原因是華格納小姐把主演侏儒 Alberich 的歌手解雇了，事先居然沒有先跟導演商量，導演因此憤而出走。佈景設計師也因藝術總監不肯多花本錢在佈景加工上，跟導演一同出走，這四聯劇因此並無太多改進之處。我覺得這是觀眾的損失，更是創作團隊在藝術上的損失，因為除了拜羅伊特，別的歌劇院都不會給創作團隊連續四年改進作品的機會。我深深希望明年的《指環系列》將可看到導演及設計師改進之後的成果，但根據我今夏看到的演出，若是導演構思依舊，這四聯劇的新演出仍將令我這樣的資深觀眾失望。

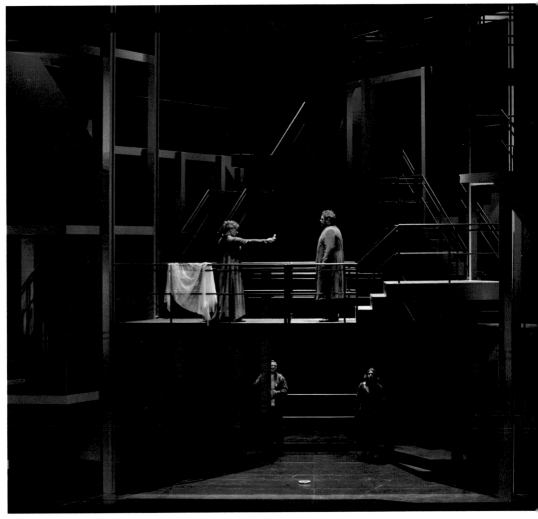

二〇一六年
拜羅伊特樂劇節
的非《指環》製作

《崔斯坦與伊蘇德》第一幕快結束時,兩位戀人終於在中央平臺
相遇,倒掉瓶中的春藥,他們的侍女與跟班在下面張望。

今年八月五日至十五日之間，我夫婦參加了華格納在一百四十年前建立的拜羅伊特樂劇節（Wagner's Bayreuth Festival），看了七齣樂劇；除了四聯劇《指環系列》外，也看了今年度的新製作《帕西法爾》（Parsifal），以及前兩年的新製作《崔斯坦與伊蘇德》（Tristan und Isolde）與《漂泊的荷蘭人》（Der Fliegende Hollander）。二〇〇三年製作的《指環系列》及二〇〇四年製作的《漂泊的荷蘭人》我們在兩年前已經看過，此行其實著眼於還沒看過的《帕西法爾》與《崔斯坦與伊蘇德》兩大新製作。

這已是我們第十次往訪這個舉世聞名的樂劇節了，但今年的氣氛卻非比往常；劇院的四周都由員警警車包圍，駕車去劇院看戲者都須繞道進入停車場；劇院的每個出入口都由安全人員把守，觀眾的口袋和攜帶的手袋都須檢查；這些如臨大敵的安全措施以往從未出現，想是巴黎剛受恐怖份子襲擊，而離樂劇節不遠的小城Ausbach，在樂劇節開幕的前一天，發生伊斯蘭難民用炸彈自殺的激烈事件。

而這齣《帕西法爾》新製作的風風雨雨，也正好提供恐怖份子攻擊這個華格納樂劇聖地的最好藉口。在德國導演Uwe Eric Laufenberg的詮釋下，中古世紀西班牙的地點已被改成中東某個基督教遭受威脅的伊斯蘭城鎮，聖杯武士居住的古堡改成相當破敗的寺廟，基督教僧侶除了守護聖杯之外，還要照顧大批的難民，而全副武裝的中東士兵也經常進出，查看是否有可疑人物混跡其內。古堡外的湖邊已被改成頗似進行浸禮的大澡盆，傷勢一直無法痊癒的國王Amfortas在第一幕被抬入浸洗創傷的場面，他的形象活似正從十字架上卸下的耶穌，頭帶荊棘皇冠，右肋血流不止。第二幕魔法師Klingsor的魔堡恰似中東寺廟或浴池，他手下引誘英雄的佩花少

女都穿黑色伊斯蘭服裝，頭臉都被遮起，但當穿著特勤軍士服裝的帕西法爾上場後，她們紛紛脫下黑衣黑罩，露出裡面相當誘人的肚皮舞孃的裝扮。此劇最讓人期待的一個場面，就是魔法師把刺傷耶穌右肋的聖矛擲向帕西法爾，而那枝飛矛卻在英雄的頭頂停住，這個經典場面根本沒有出現，觀眾反而看到背叛聖杯武士的魔法師，他的私人房間居然擺滿各式各樣的十字架。這些，都與一般的《帕西法爾》演出大異其趣，而劇中的場景與服裝，的確充滿了伊斯蘭色彩及中東風味。

可是導演卻也有他獨特的詮釋。他想在劇中討論基督教、回教與猶太教是否可以在今日的世界共存。此劇最動人的片段，也就是少年英雄帕西法爾攜帶那枝從魔法師手中奪回的聖矛回轉聖殿，用這枝聖矛點觸Amfortas的傷口，那多年不癒的傷口立即止血痊癒。隨即帕西法爾取代國王進行聖杯祝福儀式，一般的演出只見聖杯發出神奇光芒，圍觀的武士紛紛下跪，在殿頂天使吟唱聲中結束這齣有關「救贖」的樂劇。在這個演出中，救贖的對象絕對不止那群守護聖杯的中古基督教武士，圍觀群眾包括伊斯蘭教信眾，也有一些手持祈禱書的猶他教民。而導演最高明的點綴，就是聖杯並沒有發出神奇的光芒，反而觀眾席的燈光在最後合唱聲中逐漸亮起，顯示我們這群一千九百現場觀眾，也參與了這個聖杯儀式，也得到了救贖；這在現今中東連年戰亂、伊斯蘭激進分子在歐美各地暴力襲擊的現實環境下，這齣《帕西法爾》的首演，就別具意義了。

導演及他的設計團隊在七月二十六日的首演謝幕時，遭到觀眾大聲的噓叫，但在我們八月十五日的演出中，這種噓聲並未出現。當晚的掌聲及叫好聲，都給了歌手、指揮、樂隊及合唱團，這些都是絕對合宜的。

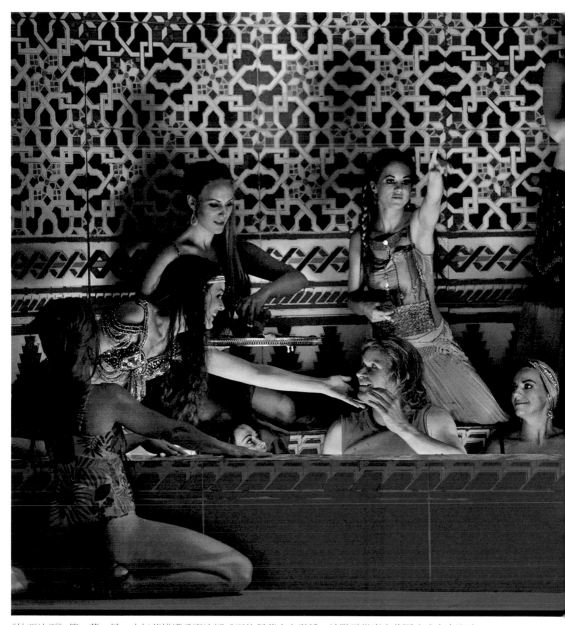

《帕西法爾》第二幕一景，少年英雄遭受魔法師手下的佩花少女引誘，地點已從魔宮花園改成中東浴池。

最大的歡呼給了唱詞最多但並不討好的武士首領 Gurnemanz，這個角色由德國男中音 Georg Zeppenfeld 飾演，歌聲宏亮之外歌詞還「像玻璃那樣明澈」（樂評家公論）。他在《崔斯坦》中演唱國王 Marke，也得到同樣的歡呼，可說是本季最受歡迎的歌手。男主角由近年非常走紅的 Klaus Florian Vogt 擔綱，這位形象俊美、身材保持得蠻好的中年男高音，我在八年前聽他的《名歌手》主角的演唱就已「驚豔」，也已預言他將有極好的演藝前途。今年的演出，卻是不過不失，但沒有八年前那麼出色。其他兩位主要配角：美國男中音 Ryan McKinney 飾演的國王 Amfortas，以及俄國女高音 Elena Pankratova 飾演的魔女 Kundry，都有很好的表現，也得到觀眾熱烈的掌聲。

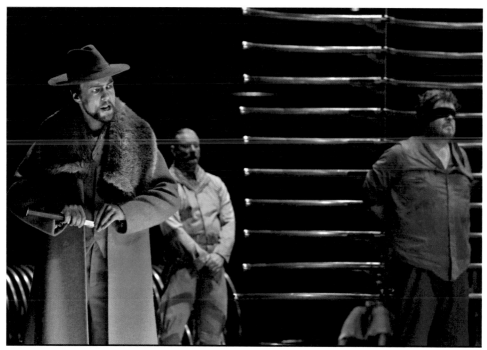

《崔斯坦與伊蘇德》第二幕一景。英雄崔斯坦已被綁起，殘暴的國王（左）即將吩咐壞蛋手下（中）刀刺英雄。

去年首演的《崔斯坦與伊蘇德》也是我今季最期待的演出。這齣由藝術總監Katharina Wagner執導的製作，更是華格納迷密切注意的對象，原因是這位華格納的曾孫女年紀輕輕就執掌這個樂劇殿堂，八年前首次在拜羅伊特展示導演才華，但她那齣《紐倫堡的名歌手》卻大大令人失望；這次二度導戲，更是令人矚目。幸喜這齣《崔斯坦》雖也充滿令人爭辯的處理，卻還表達前所未有的新意，而這個製作在樂隊演奏及歌手演唱方面，仍是舉世一流的。去年的首演她及製作團隊謝幕時，居然沒有遭到噓聲，而我們看到的八月九日演出，也僅聽到熱烈的掌聲及蹬腳的歡呼，拜羅伊特經

《帕西法蘭》這齣戲的指揮本來是由年輕走紅的 Andris Nelsons 擔任。這位拉特維亞的指揮新任波士頓交響樂團的音樂總監不久，30 幾歲就主掌這世界聞名的樂團，正所謂春風得意；我兩年前聽他在拜羅伊特指揮的《羅亨格林》演出，就拜服他引領出來的對樂譜十分細膩的詮釋，也注意到觀眾對他的激賞。今年他指揮這齣新製作的樂劇，本來也是出頭露臉的體面好事；誰知他卻與樂劇節音樂總監 Christian Thielemann 鬧翻，半途拂袖而去，由德國指揮 Hartmut Haenchen 接手。兩大名指揮鬧翻的原因，聽說是 Thielemann 旁聽 Nelsons 的排練，結束後給了些意見，其實在他音樂總監的立場也該做的，但年輕氣盛的 Nelsons 並不接受，最後鬧得不歡而散。那位 Haenchen 指揮在離首演開幕 3 周半的緊急情況下接手，居然把這任務頂了下來，觀眾因此也給他更多的掌聲。總體而論，這個《帕西法爾》比我 2008 年在此看到的，更令人滿意；比起 2006 年 Christoph Schlingensief 在此地執導的那個匪夷所思的製作，更不知高明多少倍了。

常會有的噓聲居然絕跡了。

卡塔琳娜小姐的導演詮釋與絕大多數《崔斯坦與伊蘇德》演出不同的地方有兩點。第一、就是兩位主角早已相愛，而這愛情是不必躲躲藏藏的。第一幕的場景絕非原劇所說的海船船艙，而是一個略像近代荷蘭平面設計師 M. C. Escher 著名圖像《沒有終點的階梯》的高大結構，充滿層次與可以升降的平台。從幕啟時伊蘇德向她侍女敘述過往的唱段開始，崔斯坦就像求偶的白老鼠千方百計撲向伊蘇德，但那些四通八達的階梯卻處處受阻，直到快結束時兩人才在中間的升降平台上會面；那時他倆已經不需

春藥引導，熱情奔放的他們把整瓶春藥倒向舞台，接著就緊緊擁抱了。第二、與眾不同的詮釋就是男主角的叔父康瓦國王不是一位仁厚明君，反是一個殘忍的暴徒。第二幕的地點不是崔斯坦的別居，卻是地牢或刑房，頂端有獄吏窺伺，有探照燈照射。第三幕結束前那段最著名的《愛之死》唱段結束後，伊蘇德並沒有殉情而死，反被那個橫蠻的國王拖往後台，顯示從此以後伊蘇德必須成為他的合法妻子，忍受他的姦污了。在原劇中華格納是讓這位仁君在最後出現，他是趕來祝福這對早該結合的愛侶，放棄他對伊蘇德的婚約。卡塔琳娜小姐這樣

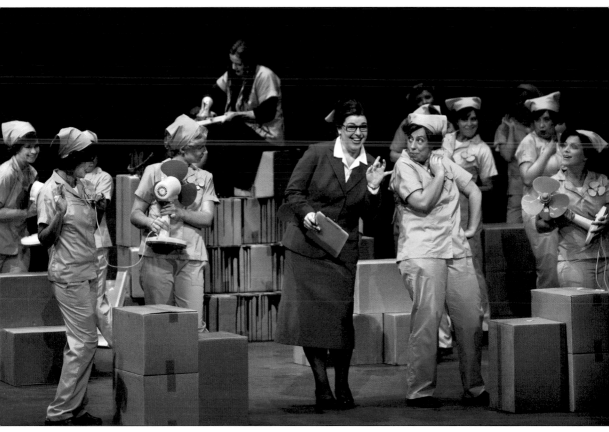

《漂泊的荷蘭人》第二幕一景。紡紗女的場景已被改成包紮電風扇的工廠，女主角 Senta 獨坐中央高處。

的結局跟原劇分別很大，我也不知道導演及歌手如何處理那些早就寫好的唱詞，如何自圓其說了。

　　在這個製作裡，我們可以看到拜羅伊特的舞台技術是如何的先進。本季七齣樂劇都有特別艱難的舞台設計及舞台運作，但製作團隊都能順利解決，看似輕而易舉，其實在我們內行心中自有分寸，知道那些舞台技術是多麼的不易。就拿《崔斯坦與伊蘇德》

第三幕來講，垂死的男主角並非像大多數演出那樣坐在台前拚命唱，這位崔斯坦卻在各類回憶片段中四處追逐想像中的伊蘇德，每每瞧見了追過去，她卻突然隱去不見，另一個她卻在舞台的另一端或半空中出現，接著就是另一次無效失敗的追逐。

這個製作也充滿主角臨時退出的驚險。女主角本由德國女高音 Anja Kampe 擔綱，不知爲何與導演鬧翻拂袖而去，在開幕一個月前由 Evelyn Herlitzius 接替。這位德國女高音曾在拜羅伊特唱過好幾個主要角色，我也曾看過她飾演的女武神 Brünnhilde，雖非最好的伊蘇德，但也應付過去

了。今年不知爲何又改爲 Petra Lang，這位德國演唱家四年前還是次女高音，經常演唱此劇侍女 Brangäne 的角色；這次升級演唱主角，有時不免吃力，咬字也不夠清楚，謝幕時得到少許噓聲。男主角 Stephen Gould 卻唱得十分從容，底氣十足音色嘹亮，把這歌劇史上最最吃力的英雄男高音角色唱得舉重若輕，有時還有抒情男高音的味道，因此觀眾在謝幕時給了他極端熱烈的掌聲及蹬腳歡呼。其他幾位配角都非常出色，飾演國王的 Georg Zeppenfeld 更是分外精彩，得到同樣的歡呼。

伊蘇德的這些效果都由「全息攝影及錄像」（hologram）技巧呈現：伊蘇德出現在一些三角形中，這些三角有時僅一個，有時卻多達 5、6 個；有時在舞台右前端有時在左後方，偶爾還會高懸空中，其中都有一個期待情郎前來幽會的伊蘇德。這些「全息攝影及錄像」都靠投影及燈光營造，看到這些神奇的出沒及呈現，我們這些內行就不得不佩服拜羅伊特自華格納時代起，就一直領先歐美舞台機械舞台技術鐵打的事實了。

樂隊演奏在名指揮Christian Thielemann的領軍下自然精彩紛呈，但當Thielemann謝幕時卻又得到少數觀眾的噓聲，以他的名望及指揮才華這好像不該出現。我把這點請教左右的樂評人，得到的結論卻是：此君人緣太壞了。

另一齣非《指環》樂劇乃是前年首演的《漂泊的荷蘭人》。我兩年前看過這個製作，也曾報導過，在此僅能草草提及。兩年後再看此劇，發現已有不少改進。樂劇節每個新製作都連演四年，導演及設計師可以有四次機會精益求精，這是其他歌劇院無法做到的。這雖不是我看過的最好《漂泊的荷蘭人》製作，在舞台技術上仍有不少可觀之處。第二幕的場景從原劇的紡織間改為製造電風扇的工廠，大批紡紗女改成包裝電扇的女工，也不顯得凸兀。其中灰白色的背幕逐漸染黑變色，也是很好的舞台效果。整齣戲沒看到海船靠岸布帆揚起，也是

與眾不同的導演處理。至於歌手的演唱、樂隊的演奏、合唱隊的助陣都達世界一流的水準，則是拜羅伊特見慣無奇的現象了。

今夏在拜羅伊特十天，發現這個樂劇節與二十一年前我們初來時的印象有好多不同之處，其中之一就是觀眾不再衣冠楚楚，男士中有三分之一不穿晚禮服，甚至有人連西服都不穿。另一現象就是觀光客逐漸多了，想是近年來戲票較易購得之故。觀眾不夠資深，拜羅伊特特有的一些傳統也就逐漸消失。譬如說，《帕西法爾》由於宗教意味極濃，又與耶穌受難日有關，第一幕結束時向來是不鼓掌的，全場觀眾靜悄悄地等候場燈亮起，默默無言魚貫退席。二十年前是這樣，十年後再看此劇，第一幕結束時就有極少觀眾鼓掌，但立即被左右的觀眾止住。今夏的《帕西法爾》演出，第一幕結束竟有大量的掌聲，分明沒人勸阻，可見這個從一八八二年

首演以來在這樂劇聖殿保持的傳統，現在已經消失了。

（本文已由台北《PAR表演藝術》月刊在2016年11月號（總287期），頁118-121刊載。上海的《歌劇》月刊也在同年12月號共載，總258期，頁57-59及封底。）

附錄
其他歌劇、音樂的聆賞

災難中的演藝盛宴
記大都會歌劇院本季的六齣演出

二○○一年九月底十月初，我夫婦乘赴新英格蘭六州觀賞楓葉之便，在紐約的大都會歌劇院（The Metropolitan Opera）看了六場歌劇，包括九月二十四日晚的2001-2002新劇季開幕首演。歌劇院當局招待我們觀賞兩齣新製作的首演：二十世紀作曲家Alban Berg的《浮在客》（Wozzeck）與柴可夫斯基的《尤金‧奧尼埃根》（Eugene Onegin）；我們又自己購票看了劇季開幕的特別節目，以及《波希米亞人》（La Boheme）、《伊都美耐歐》（Idomeneo），以及極難一見的花腔女高音名劇《諾瑪》（Norma）。

眾多明星級的演唱家中，最耀眼的兩位是三大男高音之一的多明哥（Placido Domingo），以及與他同樣叫座的青春俊朗男高音Roberto Alagna。這位近年竄紅的歌手，與他同樣青春美貌的女高音妻子Angela Gheoghiu，自從相識熱戀直到一九九六年在大都會歌劇院的舞台上成婚以來，不知迷煞多少歌劇觀眾，而我這次的歌劇之旅，主要也是為了聆聽他夫妻合演的《波希米亞人》，以及首演夕Alagna壓軸演唱的《弄臣》中公爵一角。

誰知九月十一日兩架遭劫持的飛機猛撞世貿中心雙子大廈，這場慘劇不但使五千多人喪命，也改變了無數人的生活秩序。好幾位歐洲的歌劇演唱家取消了紐約劇季初期的演出，包括這對夫婦。開幕夕的《弄臣》公

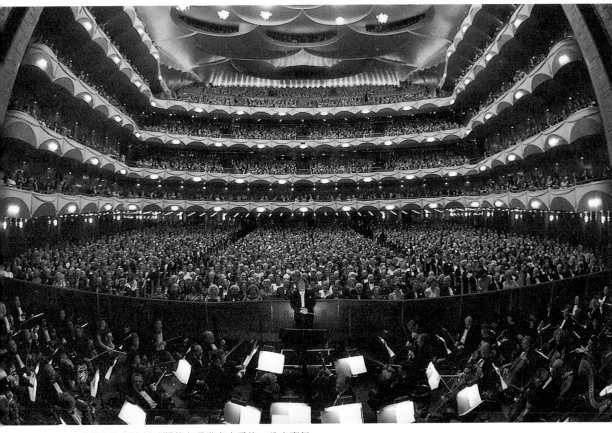

大都會歌劇院劇季開幕夕通常貴賓雲集，珠光寶氣。

爵，臨時換了一位義大利男高音，大眾期待的《波希米亞人》也換了男女主角。

　　二十四日晚的劇季開幕典禮，由於兩週前的慘禍，平添一份悲壯的氣氛。大都會歌劇院正門玻璃牆上掛了一幅巨型美國國旗，牆內的燈火相對減色，連林肯中心廣場那座著名的噴泉亦較往常低調。四千的觀眾席還是坐滿了，但缺乏應有的珠光寶氣。開

大都會歌劇院每年的新劇季開幕，向為樂界盛事，今年又逢歌劇作曲聖手韋爾地（Giuseppe Verdi, 1813-1901）的逝世百週年，9月24日晚間開幕節目就全部安排為韋爾地的劇作，三齣歌劇各演一幕，計有《假面舞會》的第一幕，《奧賽羅》的第三幕，與《弄臣》的第三幕，均由當紅的歌劇演唱家主唱。

幕前演奏美國國歌，也是歌劇院中難得的現象。接著大都會歌劇院的總經理Joseph Volpe上台致詞，略謂該院近千同仁僅在災害當日停工一天，齊心合力地把劇季頭兩星期的五齣製作如期推出，相當不容易。兩天前預演開幕夕的節目，為救難籌款，籌得兩百五十萬美金，那群慷慨解囊的觀眾很多亦在今晚出席云云。

接著紐約市長出場致詞，立即遇到全體觀眾的起立鼓掌。他的演說簡短而動人，略謂今晨剛剛參加殉職救火隊長的葬禮，那位隊長有五名子女須待接濟，而前晚籌來的款項剛好派上用場。他也說紐約市民應該恢復正常生活，包括來林肯中心看歌劇聽音樂，他自己就是抱著這份心情來的。

著名男高音Placido Domingo主演莫札特歌劇Idomeneo中的同名希臘帝王。

我注意到他跟 Volpe 總經理都是穿著辦公的西服，並未換上首演夕的小禮服，想是從辦公室匆匆趕來的。十月初我們自新英格蘭旅遊歸來，特別到災區憑弔一番，隔著近百呎的警戒線遠遠望去，災區中央黑沉沉地支離破碎，也仍飄浮些許微煙，傳來陣陣死亡的味道，不禁淒然淚下。

該晚雖有多位一流歌手演唱，值得注意的僅有兩端。第一是多明哥主唱的《奧賽羅》第三幕，這是他的「招牌戲」，一九九九年的夏天維洛那戶外歌劇節（Arena di Verona）慶祝多明哥演藝生活四十週年的特別節目，由他主演四齣歌劇，每劇一幕，亦是以《奧賽羅》第三幕作結。可惜那晚暴雨不停，特別節目延到最後取消，我夫婦雖在現場，但與這個角色失之交臂，今年九月二十四日晚的演出，算是終於看到了。多明哥雖已年過六十，演唱仍是精彩，得到當晚歌手中唯一的起立鼓掌歡呼。

另一個值得一提的現象是當晚有兩位韓國女高音擔任主角，一位是目前相當走紅的 Hei-Kyung Hong，主唱《弄臣》女主角 Gilda，表演不過不失。另一位是 Youngok Shin，飾演《假面舞會》中的俊男 Oscar。這個男角向由女高音擔任，由相貌不錯的辛女士詮釋之下，蓋過了女主角 Deborah Voigt 的光采。目前大都會歌劇院近三百名歌手中，真正經常擔綱主演的亞裔人士唯有韓國人。中國歌手現有三位：男低音田浩江，男高音張建一，和男中音張亞倫；除了田浩江近年來偶爾擔任主要配角的正式演出外，其他兩位僅充主角的後備，難得有機會上台演唱。未成名歌劇演員的生涯，是堅苦而清貧的。

大都會歌劇院在 2001-2002 劇季推出二十四齣歌劇，有十齣是嶄新製作，其中的兩齣在開幕後的三星期內推出，我們有幸都趕上了。第一齣是二十世紀作曲家 Alban Berg 的

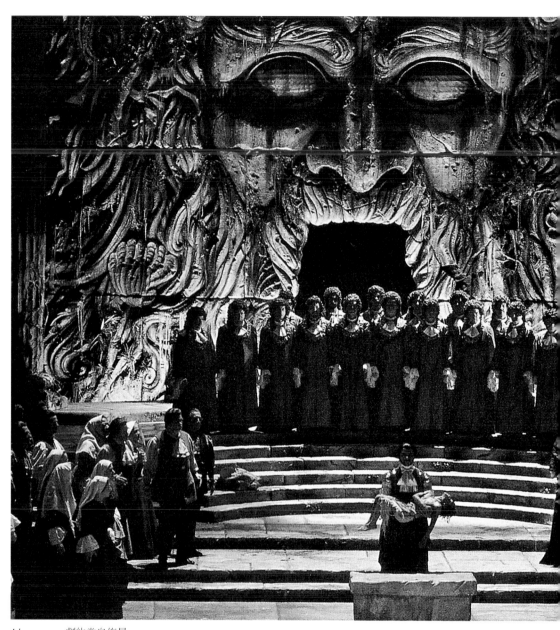

Idomeneo 一劇的堂皇佈景。

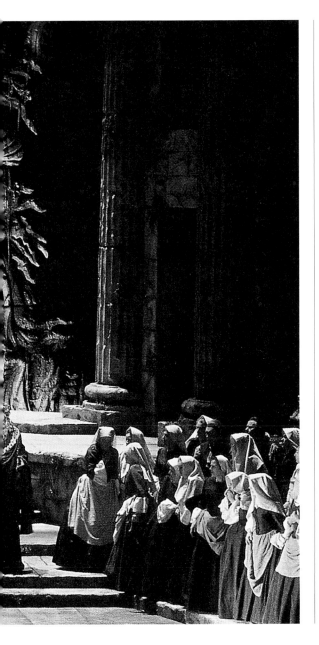

Wozzeck，姑譯《浮在客》，講述一個遭人多般欺凌的小兵 Wozzeck 的簡略故事。這齣僅有九十分鐘的現代歌劇根據十九世紀德國劇作家 Georg Buchner 的「表現主義」話劇而寫，在角色、劇情、佈局方面與話劇全同，歌詞也與台詞近似，因此歌劇院這次還特請一位話劇導演來負責製作。根據「表現主義」的劇場原則，台上門窗歪斜，佈景色彩低沉，加上極不和協、絕不動聽的音樂，整個的感覺是令人昏昏欲睡，無怪我鄰座的老兄一度還打起呼來，也有人陸續離場。劇終時觀眾掌聲零落，是大都會歌劇院難得見到的冷場。

另一齣新製作 *Norma* 的首演則大不相同。這是樂迷期待已久的「美聲歌劇聖手」Vincenzo Bellini（1801-35）的名劇，由於特別難唱，唱得動的女主角實在難找，大都會歌劇院已有二十年沒動這齣戲了。這次請來著名的英國華格納女高音 Jane Eaglen 主

柴可夫斯基歌劇 *Eugene Onegin* 第一幕。這套寫意的佈景在細緻燈光的襯托下可以變幻成各種不同的內外場景，包括宮廷舞會。

演諾瑪，總算讓歌劇迷難得過一次癮。這位女士我在二月間已在電視上領教過，是大都會歌劇院的轉播，也是絕對難唱的華格納名劇 *Tristan und Isolde*，歌喉雖好，她那近三百磅的身材也委實叫人吃驚。這次的 Norma 角色，吃重及難度不在話下，形象上卻絕對無法使人相信這是位美麗的女祭師，曾讓羅馬大將神魂顛倒，與她生下兩個私生子呢。

作為一個華人觀眾，當晚的演出最最令我興奮的，不是諾瑪在第一幕的著名詠嘆調 *Casta Diva*，不是第二幕她與第二女主角勢均力敵的吃重對唱，不是華美妥貼的佈景服裝燈光，不是完善的角色搭配，而是目擊這

名導演Franco Zeffirelli製作設計的《波希米亞人》第三幕，這場的傍晚雪景每次演出時，開幕即得掌聲。

個舉世聞名的演藝殿堂居然有位中國歌手飾演主要角色。當晚的首演，女祭司諾瑪的父親Oroveso一角，由華藉男低音田浩江飾演。田先生自一九九一年參加大都會歌劇院之後，雖然每年都有演出，在世界各地也都演過主要角色，但在這個劇院卻極少飾演重角。911慘劇發生後，原本飾演Oroveso的義大利男低音臨時退出，歌劇院在慎重考慮兩位首要人選之後，選中了田浩江，使他在本季充當兩個主要角色，另一個更是新製作 *Luisa Miller* 中的侯爵Walther一角，想必為他今後的演藝生涯添加一份相當的助力。當晚田先生的演唱及形象都佳，與滿台名家相比同樣精彩。

作者夫婦參加劇季開幕，在大都會歌劇院門首廣場留影。劇院玻璃牆上的巨幅美國國旗，悼念911紐約慘劇的死傷公民。

田浩江原為北京中央樂團的聲樂演員，一九八三年赴美深造，四年後獲得丹佛大學聲樂表演碩士，其間曾有六次在國際比賽中獲獎。一九九一年參加大都會歌劇院後，演出近三百場。他曾與世界各地三十多個歌劇院合作，演過四十多個劇目，其中十二部曾與頂尖名家合作，諸如大家熟悉

的帕伐洛蒂與多明哥，名女高音塔卡娃娃等。我與他在八十年代即已相識，在丹佛、香港兩地亦曾聽他演唱，多年不見了，今夏忽在電視上看到他與多明哥合作 Le Cid 一劇的轉播，驚覺他在演唱上的突飛猛進。這次他在《諾瑪》一劇擔任重角，演唱分明漸臻一流，造型絕無亞裔人士飾演西歐角色常有的格格不入，氣勢也相當不凡，與滿台名家相比，可說相得益彰。聽到他謝幕時得到的如雷掌聲，心中真為他高興。

此行最大目的，本為觀賞 Alagna/Gheoghiu 夫婦演唱的《波希米亞人》，現在他們既然退出，而這齣原由 Franco Zeffirelli 執導設計的製作，我早已在電視轉播及影碟上看過多次，因之不免意興闌珊；不料十月九日晚間的演出，仍舊給我極大的喜悅。高興之處有兩點，首先是 Zeffirelli 製作的華美，第二幕四百餘人在除夕夜擠在巴黎拉丁區的那份熱

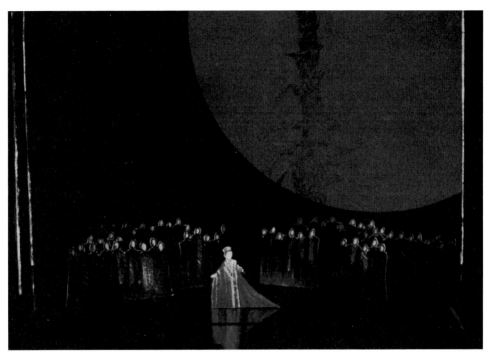

新製作 *Norma* 二幕三場的佈景模型，巨型月亮變幻各種顏色，月中呈現各類景物，反映女主角的心態。佈景設計師為英國的 John Conklin。

鬧，以及第三幕開場時的傍晚雪景，都是讓觀眾由衷鼓掌的絕美場面。北韓女高音 Hei-Kyung Hong 臨時替代演唱咪咪，歌喉音色演技都遠較我想像中好，無怪在競爭激烈的國際歌壇能夠脫穎而出。義大利男高音 Frank Lopardo 雖在一流歌劇院演過許多主角，當晚的演唱卻告失常，歌聲毫不清亮，第一幕結束時與咪咪在後台共唱的 High C 高音也都略過，無怪那晚不敢單獨出來謝幕了。

十月十日的 *Idomeneo* 是莫札特較冷門的歌劇，由多明哥主唱，法國導演兼設計師 Jean-Pierre Ponnelle 負責製作，是齣相當老派的歌劇，但製作極為華美，使人想起十八世紀歐洲

開幕夕的「全部韋爾地節目」，其實沒我想像中那樣精采，看看手中500美金座券的票根，345元是捐款。當晚最貴的票價是美金千元，看完戲後有餐在劇院四樓的晚宴，算是有錢人的專利餘興吧。我們在 *Norma* 首演之後應邀參加了這類餐會，食物平淡無奇，但大都會歌劇院今年2億200萬美金的預算，有35%是靠此類募捐支持的。政府的支援少得可憐，僅佔0.23%，面對災難之後的票房大減，我真為歌劇院的財政前途擔憂。

宮廷演出的盛況。這個古希臘的故事並不動人，莫札特的音樂天份亦未在此充分顯露，因此雖是一流歌劇院的製作、頂尖男高音的演唱，整個的感覺仍是一個「悶」字。劇中的王子 Idamente 一角例由女高音飾演，看著這個穿男裝的女人向另一女高音求愛，「悶」字後倒要加上個「怪」字了。

站在專業導演的立場，我覺得這次歌劇之旅最好的一齣，該是十月八日的 *Eugene Onegin* 了。這齣柴可夫斯基的歌劇雖不常見，裡面的兩首舞曲及兩位男主角各表心態的詠嘆調，卻是愛樂人士熟悉的樂曲。這齣十九世紀歌劇在導演 Robert Carsen 及其設計伙伴的精心處理下，極具近代演出精神，同時不失原著意味。要談這個製作的好處，一兩千字尚難全述，在此只能說導演好，設計好，燈光尤其細緻妥貼；演員唱得好演得自然，男女主角都相當俊，這在歌劇舞台上就相當難得了。此劇的佈景極其簡單，僅有三面白牆、數枝枯樹、一地黃葉及一些簡單的傢俱，但在燈光的陪襯下居然將包括宮殿的好幾個內外場景寫意地表達出來。此劇的舞台調度，頗像話劇及音樂劇，跟其他幾齣純歌劇式的調度大異奇趣，足見在真正有創意的導演與設計師的處理下，古典歌

劇仍能表達新意，這也就是像我們這樣的資深戲迷，為什麼一次又一次地走進劇場，觀賞看過好多次的經典作品的最大原因了。

（原載美國《世界日報》，2001年11月13、14日。北京《愛樂》轉載，總55期（2002年8月號），頁26-29。）

聆聽小澤征爾的「不公開排練」

二○○一年十月三日的下午，我在波士頓交響樂團聽了半場「不公開排練」（closed rehearsal），由音樂總監小澤征爾親自指揮，曲目是布拉姆斯的第一交響曲。

當年九月底十月初我夫婦參加了一個觀賞楓葉的旅行團，花十一天功夫去新英格蘭六州遊覽，在波士頓預定待兩晚，不免想趁機在那座音色絕佳的音樂廳聽場音樂。打開電腦在網上一查，發覺波士頓交響樂團的樂季首演是十月二日（票價高達七百五十美元！），十月五日有場「全部布拉姆斯」的音樂會，但我們逗留的三日、四日兩晚卻沒有節目。我當然不死心，給樂團的「媒體公關主任」去

了封電郵，約略介紹自己，問他是否可在那兩天讓我參觀一下他們的排練。

第二天就接到電話，是那位主任

作者與小澤征爾在「交響樂廳」指揮休息室合影。

的助理，她說此事不簡單，要向樂團經理請示，而那位先生正在度假，我就把紐約和波士頓兩地旅館的傳真號碼給了她，她答應在我紐約逗留期間給我回音。

結果在紐約並未得到回音，一週之後抵達波士頓，才收到她的電話。她說經理答應了，小澤征爾答應了，但此事還要經過「樂師代表委員會」投票，她說第二天下午兩點半左右可以通知我。還有，她說鋼琴獨奏家Peter Serkin拒絕外人參觀排練，我最多只能聆聽第二節的排練：布拉姆斯的第一交響曲某些部份。

第二天下午我們等到兩點半，電話還沒來，內子決定出去購物，我則享受一本尚未讀完的小說。兩點三刻左右，電話響了，那位小姐告訴我樂師代表委員會剛投了票，同意我參觀排練，要我立即趕過去，她在後台進口等我。二十分鐘後我抵達後台，Peter Serkin還在排練，珠走玉盤的琴音隱隱傳來，那位名叫Amy Rowen的公關助理就帶我去他們辦公室稍候，同時給我介紹一些樂團的資料。

波士頓交響樂團是美國歷史最悠久的樂團，一八八一年即已成立，一百二十年來一向在美國「五大」中雄居領導地位。除了主廳的二十五套套票節目外（觀眾二十五萬），每年夏季還在Tanglewood舉辦音樂節及經營音樂學校，加上附屬的波士頓流

聆聽一流樂團的排練其實不難，一般樂團都會挑選幾套比較流行的節目公開售票，我們當年8月還在科羅拉多州的阿斯本音樂節（Aspen Music Festival）花15美金一張票聆聽當晚音樂會的排練，而波士頓交響樂團本季也有12場公開排練；但要「參觀」一個舉世聞名樂團的不公開排練，那就要靠些關係與運氣了。

行樂樂團（Boston Pops Orchestra）、室內樂樂團、青年樂團，每年大概舉辦二百五十場音樂會，購票觀眾高達八十萬五千，外加流行樂樂團免費音樂會的六十萬觀眾，數量就很驚人了。樂團去年的預算是五千二百五十萬美元，經濟情況尚算穩定。全職樂師近百，其中約有十位亞裔。目前的「交響樂廳」建於一九〇〇年，以音響來論，算是世界上最佳音樂廳之一。

下午三點半左右，Rowen 小姐把我引入交響樂廳，那時樂師正在休息，但身居樂團第二把交椅的 Concert Master 仍在那兒練習，想是下面的排練有段他的主奏之故。趁著這段休息時間環顧一下這座舉世聞名的音樂廳，圍繞樓廳的十六座六尺高希臘羅馬雕像栩栩如生，但地板欄杆等木材分明已舊，座椅也不舒服，但為了保存那神奇的音色，大家也不敢去翻新了。我與 Rowen 小姐坐在二樓一角，整個觀眾席就我們兩人，後來來了位

小澤征爾與波士頓交響樂團。（Hilary Scott 攝影）

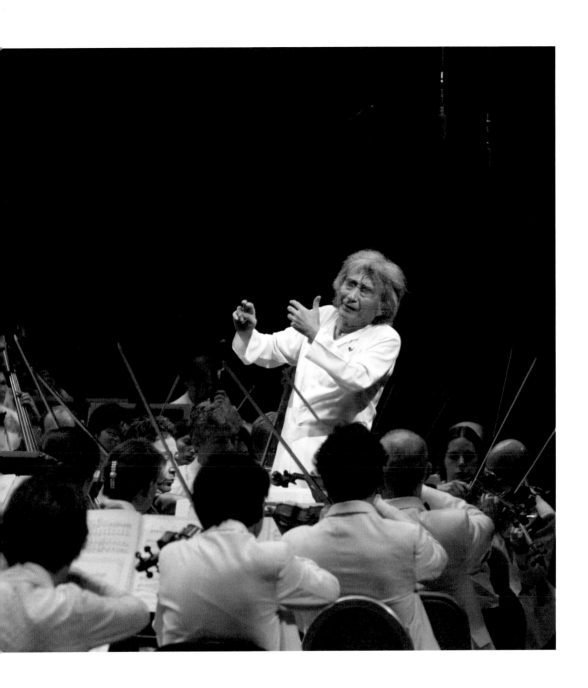

優雅的時光
達人聆賞華格納樂劇 22 年全紀錄

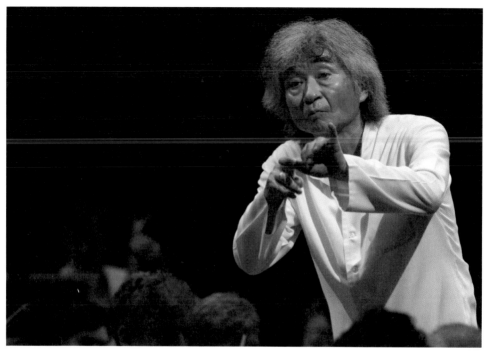

小澤征爾不用指揮棒的雙手極富「表情」。（Hilary Scott 攝影）

助理指揮，拿著總譜隨著樂隊演奏研讀，想是幹這一行的最佳進修法門吧。等待期間 Rowen 小姐悄悄告我，這是他們首次允許外人參觀「不公開排練」，所以才要經過層層批准、樂師代表委員會投票的種種手續了。

三點四十分左右樂師陸續進場就位，音樂廳裡飄起陣陣雜亂的試音操練聲響。看看這群樂師，該是美國最好的了，大多已過中年，不少人已經兩鬢斑白或頭髮半禿，大家穿著隨便，一個勁兒練習繁難的片段。三點四十五分，一個五短身材滿頭灰白長髮的東方人悄然從人叢中走出登上指揮台，那就是小澤征爾，一點都沒有頂尖指揮「登場」的架勢，就那麼低

調地上了台，輕聲交待一句，雙手一揚，布拉姆斯第一交響曲的第二樂章就從他指縫間流洩出來。

現在的他穿著一件白色長袖便裝，一條淡藍牛仔褲，一雙白色球鞋，頸項間掛了副眼鏡，不時戴起查看總譜，又脫下注視樂師，雙手仍是不用指揮棒地揮舞，身軀略為誇張地擺動著，口中還不時大聲呼叫，有時是給指示，有時則為助興，美妙的音樂就這樣給帶出來了。

這跟聆聽正式音樂會是兩種完全不同的感受。在這兒，你是目擊一群極高水準的樂師在一位頂尖指揮家的引領下精益求精地操練，英文的 "make music" 一詞，在此時此地就完全表達原意了。這些偶爾中斷重新來過的音樂章節，在這個極好的音樂廳裡聽將起來，音色及音質又特別晶亮圓潤，因為你的四周沒有大群觀眾，他們即使完全寂靜，你還是可以聽到或是感到他們的呼吸；在這裡，除了

前排偏坐的 Rowen 小姐，除了遠處低著頭看著譜，雙手同樣揮舞的那位助理指揮，就是你一個人浸身在那美妙的音樂中了——當然還有那個「作樂」的樂團。這種感覺，恐怕要在聆聽交響樂團在空無一人的廳中錄音，才能相比；其實錄音時也必有一些工作人員及助理在場吧。

當時我也記起兩次同類的經驗。一九八七年秋冬台灣的國家戲劇院、國家音樂廳開幕期間，兩廳院的主管單位教育部曾邀我自美返台擔任三個月的「主觀測試委員」，任務之一就是坐在劇院及音樂廳裡欣賞幾十個國外引進或國內製作的節目，「主觀地感覺一下」兩廳院的設施是否符合國際一流水準。十月間三位古典樂界頂尖高手來訪：上月剛剛過世的小提琴家 Isaac Stern，華裔大提琴家馬友友，美籍著名鋼琴家 Emmanuel Ax。這三位獨奏家的排練當然是不公開的，但我身份特殊，那天中午犧牲午

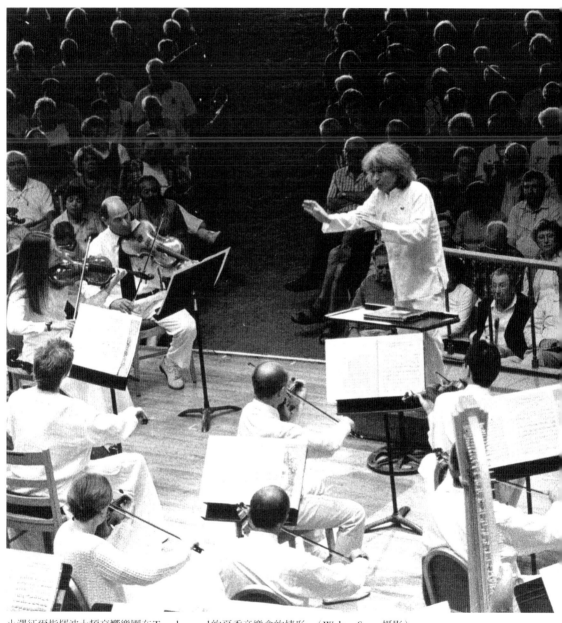

小澤征爾指揮波士頓交響樂團在 Tanglewood 的夏季音樂會的情形。（Walter Scott 攝影）

飯參觀他們排練當晚的節目，在國家音樂廳音色極好的空曠場地聆聽起來，這份享受真難言傳。不久以後，美國「五大」之一的克利夫蘭樂團（The Cleveland Orchestra）來訪，我不但參觀了他們三套節目的「不公開排練」，還因樂手訴說在台上不易聽到旁人的演奏，特地在某一段排練期間坐到樂手中間親身感覺一下音質音量，排練間還換了三處不同的位置。這些都是在該團音樂總監Christoph von Dohnanyi先生首肯之下進行的，對一個愛樂者來說，自是難得的經驗與少有的特權了。

在四十五分鐘的排練期間，小澤征爾極有效率地排練了第二章樂的全部，第三樂章的某段快板，並毫無中斷地演奏整個第四樂章。第二樂章的緩慢開端總共重覆三次，直到他與主奏樂師全告滿意為止，中間還略加討論。排練第三樂章快板片段時，小澤征爾大聲地喊叫，誇張地以肢體語言

我早已聽過小澤征爾，1989年11月香港文化中心開幕，我就在那座嶄新的音樂廳聽過他領導的波士頓交響樂團。1990年代中葉又聽一次，那次坐得更近而且靠邊，容我更仔細地觀察他的指揮。他不用指揮棒，身軀擺動幅度亦大，就那樣揮呀舞呀擺呀地，馬勒第二交響曲就給他神奇地引領出來了。

向樂師示意，一位緊張的樂師還曾跌落弓弦，這些都是正式音樂會中看不見的景像。演奏第四樂章時，由於沒有停頓，又是大家較熟的章節，那種美妙音樂連綿不絕在空間迴響的快感，真與「此曲只應天上有」的境界相差無幾了。

事後我向樂師打聽，此類交響樂他們通常排練四次，這首樂曲由於較熟，只排三次。這是第二次排練，次日下午將會再排四十五分鐘，當晚就正式演奏了。我問他今天下午我所看到的排練算不算正常，他說對小澤來說，已算正常了，意指小澤通常排得很快且有效率，絕不囉嗦。

排練結束之後，Rowen小姐帶我去後台指揮休息室拜訪小澤征爾，他正在洗臉，出來時仍是滿頭大汗。我們談了一陣，由於大家都是在美奮鬥的亞裔演藝工作者，自然容易親近。他自一九七三年擔任波士頓交響樂團的音樂總監以來，至今已有二十八年，是西方主要樂團活著的音樂家中，擔任同一樂團最久的音樂總監了。他比我大一歲，我今年已退休，他卻要在完成這個「惜別樂季」之後，接任維也納國家歌劇院的藝術總監，因為他在過去二十年間經常在歐洲指揮歌劇。問他會不會指揮難度極大的華格納《指環系列》，他說並無

此項計劃，雖然他亦曾指揮過其中一部及另一些片段，但僅屬音樂廳演奏而非舞台演出。問起他怎樣擠進競爭激烈的西方一流樂團，他提起三位恩師的栽培：Leonard Bernstein，Herbert von Karajan，以及波士頓交響樂團前任總監 Charles Munch。我相信除了三位名家的提攜，他自己的天份與努力，應該更是他成功的因素。一位亞裔人士能夠達到他目前的國際地位，其中的辛酸，豈足為外人道？

　　寫到這裡，我誠心祝他接任新職後，在歌劇領域也能創出驚人的成績！

（原載香港《大公報》，2001 年 11 月 21 日。
北京《愛樂》轉載，總 61 期（2003 年 2 月號），
頁 20-3。）

愛丁堡國際演藝節的《指環系列》

二○○三年八月九日至十七日之間，內子和我訪問了英國的愛丁堡國際演藝節（Edinburgh International Festival），看了十三場演出，包括十日晚的開幕音樂會，以及德國名導Peter Stein特別為藝術節執導的契可夫名劇《海鷗》。但本屆藝術節最受注目的重頭戲，也是我們遠道而去的主因，乃是華格納的《指環系列》，由蘇格蘭歌劇院（Scottish Opera）隆重首演。

華格納在十九世紀中葉花了二十六年構思創作四齣劇情人物相連的樂劇，計為《萊茵河黃金》（Das Rheingold）、《女武神》（Die Walküre）、《齊格飛》（Siegfried）、及《眾神的黃昏》（Götterdämmerung），合稱《指環系列》（the Ring Cycle）。這四齣「樂劇」的規模與藝術價值向為行內專家尊崇。如此傑作，又是著名的難搞，向為頂尖歌劇院挑戰的對象，而偶爾一見的製作，也是舉世歌劇迷嚮往的目標。因此，年前愛丁堡國際演藝節剛宣佈《指環系列》的演出，所有戲票即被搶購一空。

這個製作其實在二○○○年的愛丁堡國際演藝節已經開始，那年演出《萊茵河黃金》，二○○一年演出《女武神》，二○○二年演出《齊格飛》，今夏演出《眾神的黃昏》，加上首三齣已經搬演的樂劇，組成整個系列。它在愛丁堡僅演兩輪，九月到十一月

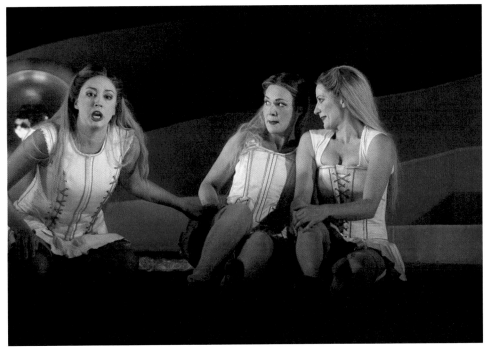

愛丁堡《指環系列》第一齣《萊茵河黃金》。三位河仙護著身後的神奇黃金。她們身後的白板代表水浪。

間則到 Theatre Royal Glasgow 及倫敦的 The Lowry, Salford Quays 作三輪的巡迴演出。我有些朋友在愛丁堡買不到票，只好到那兩處去碰運氣了。

這個製作的靈魂人物共有六位：蘇格蘭歌劇院的音樂總監 Richard Armstrong 擔任指揮，英國歌劇導演 Tim Albery 執導，Hildegard Bechtler 設計佈景，Ana Jebens 設計服裝，Wolfgang Gobbel 及 Peter Mumford 設計燈光，每人兩齣。其中 Armstrong 先生尤其功不可沒，他在歌劇院赤字連連的情況下堅持製作這套成本極高的系列，終於排除萬難將其推出，我們在看戲之餘，應懷感激之心。

對我們這種看過不少現場及影碟

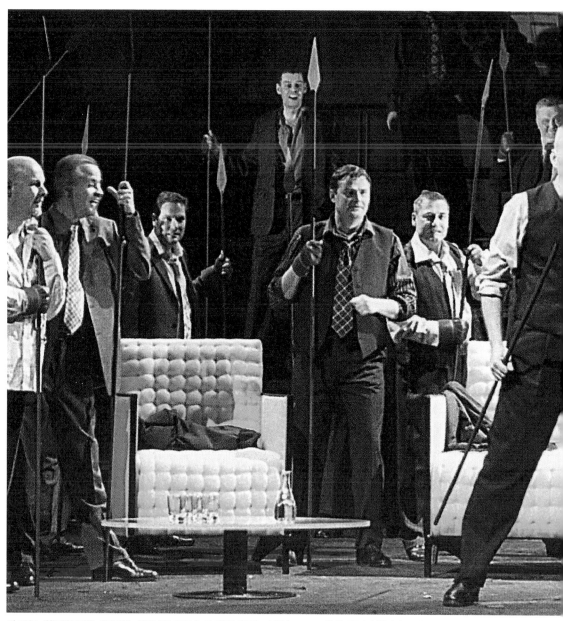

愛丁堡《指環系列》第四齣《眾神的黃昏》的群眾場面。壞蛋 Hagan 挑動群眾追問齊格飛的底細。注意
現代服裝和公寓大樓背景，空中懸掛的地球，以及現代人手持長矛的不協調。

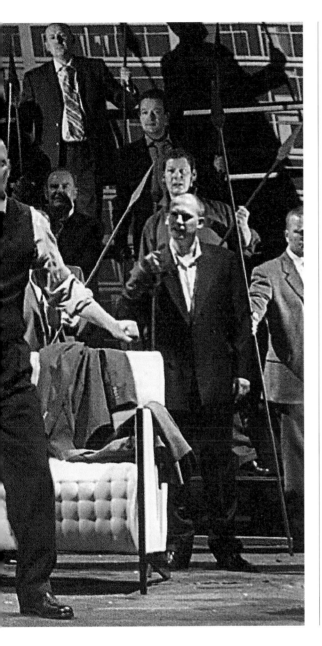

版本的資深觀眾而言，蘇格蘭歌劇院的《指環系列》在歌手陣容、樂隊水準、製作規模上僅屬二流，比不上紐約、倫敦、柏林的演出，跟華格納首創的拜羅伊特樂劇節相比，更有一段距離。我曾五度應邀往訪拜羅伊特，看過那兒三十五場演出，這種感受特別強烈；對於絕大部份的觀眾而言，這個系列已是很高的演藝享受了。

兩地最大的差異乃在劇場的音色以及參與者的心態。在拜羅伊特，樂手在開場前絕不調音練習，樂池大部份深藏舞台之下，上面蓋起部份，觀眾根本看不見樂手及指揮。演出時間一到，兩側十幾扇大門準時一關，隔音簾一拉，觀眾席燈光一暗，神奇的音樂就從樂池上端的開口處飄揚出來。這個華格納精心設計、叫做「神秘深淵」（the "Mystic Gulf"）的樂池，這座劇場的神妙音色，這兒觀眾的朝聖心態及觀劇水準，舉世歌劇院無一能比。

優雅的時光
達人聆賞華格納樂劇 22 年全紀錄

275

相較之下，愛丁堡的觀眾雖極熱烈，水準也不錯，就少了些對藝術崇敬的心態。他們似乎來趕廟會或來參與節慶；有群美國德州來的醫生律師，分明都是華格納迷，男的帶上天神Wotan的「獨眼龍」眼罩，女的帶上女武神的「雙角」頭盔，整幫人乘了數輛長型禮車來到劇場，雖為電視攝影機的焦點，卻也略嫌招搖了。拜

愛丁堡《指環系列》第二齣《女武神》的開端，兄妹情侶齊格蒙與齊格琳。注意現代服裝與傢具。

羅伊特的觀眾大多翩翩禮服，愛丁堡的穿著隨便，也是區別之一。

進入劇場，但見樂池中燈光螢然，樂手紛紛調音及作最後的練習，嘈雜聲中指揮入場，觀眾報以掌聲，他也鞠躬致謝，然後揮動指揮棒引出音樂，這是一般歌劇演出的例行公事。

這個製作與目前絕大多數的《指環系列》一樣，把時代設在今日，演員穿著現代服裝。這個「現代化」的導演構思須付重大代價，那就是華格納樂劇的原本故事放在科學發達的今天，不免有格格不入的感覺。這四齣樂劇的人物，大多是天神、精靈、巨人、惡龍；它的場景也往往是河底、天宮、雲端、地底之類的想像空間，若是將他們現代化了，有時未免不倫不類。

下面敘述的，是愛丁堡《指環系列》某些主要場景的處理，我也會陳述一些著名演出的實況，談談其他導演和他們的設計伙伴，如何呈現這些

場面。

第一齣戲《萊茵河黃金》的第一場，發生在萊茵河的河底，開幕時三位河仙正在裸泳戲耍。以往的演出常將三位河仙用鋼索吊起，在「水幕」後作浮沉狀，卡拉揚在一九七○年代的製作，紐約大都會歌劇院在一九八九年的製作，就用這類處理。華格納在一八七六年首演此劇時，曾讓河仙躺在三個下有輪子的高架上作泅水狀，同時讓後台人員將這三座高台左右前後推動，營造浮沉的效果。英國的 Peter Hall 爵士在一九八三年應

邀赴拜羅伊特執導《指環系列》時，作了個大膽嘗試，讓三位全裸的女高音在玻璃泳池中淺游，泳池後架了大片斜放的鏡子，利用光學折射原理使觀眾產生裸女在深水中潛泳的幻覺，更是該年大家談論的重點。

在我看過的四次拜羅伊特《指環》演出中，二○○○年及二○○二年的

拜羅伊特演出時最大不同的是，《指環系列》的開端，那神奇的 136 小節低音大提琴合奏的綿長 E-flat 音符，配著陸續加入的巴松管及小號，仿佛混沌初開，依稀河底湧起……這些華格納精心營造的效果，在愛丁堡的節日劇場就絕對無法獲致了。

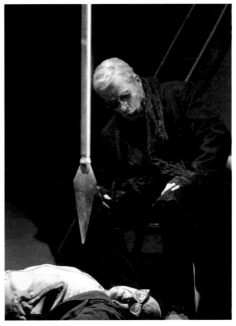

愛丁堡《指環系列》第三齣《齊格飛》一景。扮作流浪著的天神 Wotan，以一枝懸在空中的神矛威脅侏儒 Mime。注意 Wotan 的獨眼眼罩。

《眾神之黃昏》一景。三個萊茵河河神在酒吧裡，
活像找顧客的妓女。

製作就把河底改成沙岸，三位河仙穿
著泳裝，在一艘破船的四週遊散，舉
止頗像找尋顧客的妓女。一九九五及
一九九八年的製作較爲抽象，幕啓時
只見三位河仙坐在一座狀似蹺蹺板的
金屬架上，讓她們隨著架板的轉動升
降而「載浮載沉」，襯著一塊代表河
水的巨大金屬背幕，幕上還有略似
「按摩浴池噴嘴」的攪水動感，視覺效

果相當美滿。

　　愛丁堡的這場戲，視覺效果就差
遠了。台上僅放五片象徵水浪的白
板，襯著兩塊代表星空的景片，三位
水仙就在這「水浪」間走動，並無游
泳或浮沉的感覺。第四齣樂劇《眾神
的黃昏》中，有場英雄齊格非與河仙
見面的戲，場景應爲萊茵河岸，導演
居然把它設在一個「上空酒吧」中，
三位河仙穿著緊身時裝，活像到吧裡
勾引男性的新潮婦女，有一位還到下
有燈光照射的玻璃台上跳舞，無怪一
些看不順眼的觀眾，要大聲噓叫了。

　　《女武神》三幕一場眾武神在天際
策馬飛馳的場面，也爲觀眾翹首以待
的高潮。一九九五年、一九九八年拜
羅伊特的演出，只見一眾女將站在七
片發光的條狀鋁筒中，鋁筒隨著強勁
的音樂滿空飛舞。我曾導過「空中飛
人」的場面，深知其中的技術困難；
我僅飛起三人，飛行途徑也極簡單，
已經花了我及英國專家很多心血。看

到此處的七女滿空飛舞，想到它的絕難技巧，我只有衷心拜服了。

二○○○年拜羅伊特的《千禧年指環系列》首演時，演到同一場面，但見一眾穿著頗像修理飛機技工的粗獷女將緣著繩索自堡壘高處沿壁而下。二○○二年夏天更進一步，她們的天際飛降分明經過專家調理，形成一組相當美觀的空中雜技。相比起

作者在愛丁堡節日劇院的門口，《指環系列》的巨型廣告清晰可見。

來，愛丁堡的製作同樣相形見絀。那兒的女將也頗粗獷，穿著略像修車廠的女工，有些女將的臂上還帶刺青。她們並不飛舞奔馳，卻忙著猛喝啤酒，而冰箱也是岩石旁邊的主要道具。

《指環系列》結束前的二十分鐘高潮戲，本是歌劇史上最難處理的場面。華格納要求女主角點燃上置男主角屍身的柴堆，然後騎著駿馬投向熊熊烈火殉情。此時萊茵河突然氾濫，三位河仙趁水而至，將大火餘燼連同那隻神奇指環一齊沖向河底。壞蛋Hagan投身水中奪取指環，卻被河仙拉向河底淹死，天地重歸平和寧靜。這些頗似電影特技的舞台效果，在華格納的音樂中可以充分描述，但在舞台上逐一呈現，又是多麼艱難的使命！

在我看到的一九九五年、一九九八年拜羅伊特的演出，女主角將虛擬的火把投向舞台深處時，那塊上述代表萊茵河水的巨型金屬幕就緩

緩自上空落下，幕上呈現火紅的顏色。女主角並不騎馬，僅僅召喚台側虛擬的寶馬隨她投火殉情。當她奔向舞台深處的「火堆」時，那塊紅色的金屬幕緩緩前移，也慢慢轉成河水的綠色。此時，三位萊茵河河仙上場，與藏身舞台一側的壞蛋格鬥，終於將他拉入「水中」不見。已至台前的綠色金屬幕漸漸升起，顯現舞台深處的天宮，它以幾十根會發彩光的纖細光管代表。正當此時，舞台底部升起十幾面火紅的布料，代表焚燒天宮的火焰。天宮細管的亮光漸次熄滅，黑色的背幕緩緩降下將它遮起，象徵天宮的毀滅。此時燈光再轉，舞台台板發出可愛的藍綠色，襯著黑色的背幕分外動人，隨著音樂的結束，大幕緩緩落下，《指環系列》告終。

在我看過兩次的《千禧年指環系列》製作裡，這個繁難的場景卻被導演以虛擬手法一筆帶過，僅由音樂交待一切。最後兩分鐘裡，觀眾看到穿著日常便服的歌手、合唱隊員及後臺技工四處湧出，走向舞台終端的鐵閘，此時閘門緩緩上啓，顯出門後的萬道霞光……

愛丁堡製作的最後場景處理，反映了導演對人類前途悲觀的理念，在此應該詳加敘述。當英雄齊格飛的屍體被群眾抬下時，女主角開始她那幾達二十分鐘的演唱，此時，不像一般製作的眾人圍繞，女主角獨自一人唱出她的哀思。最後她點燃一根樹枝奔向台後，後方火光頓現，群眾慌忙跑上，手持一些狀似大型炮竹的物件，可能代表洲際飛彈等毀滅人類的武器吧。他們把這些物件放在地上，然後轉向觀眾，對觀眾怒目而視。這個怒視觀眾的處理，使我聯想到法國導演 Patrice Chéreau 在一九七六年為拜羅伊特執導的《百週年指環系列》，最後也有這樣一個「群眾轉向觀眾，對他們冷目而視」的結局。當時初看影碟，看到這個結局安排時，曾經給我

頗大的震撼。

此時，數片軟質景片次第降下又再升起，顯現另外景片。最主要的景片上繪數百兒童的死亡面容，另一片上但見萬千骷髏成行排列，背景是半輪血紅的太陽，也似核彈的爆炸。接著，一道半透明的黑色紗幕下降將舞台遮起，在劇場歸於全黑之前，顯現其後的另一景片，上面赫然一朵核彈爆炸的菌雲，導演的意圖至此完全明確，而此時的音樂，卻是系列最後一分鐘絕美的回歸平和寧靜，與這悲觀的視像形成並不恰當的對比。至此，我在激賞 Albery 先生在系列中某些精彩導演手法之餘，對他結局處理的違反華格納原意，倒有一些惋惜了。

可是在場的觀眾卻如癡如醉，對謝幕的歌手、樂手、合唱隊、以及數位主創人員非常熱烈的掌聲與歡呼，就連導演出場謝幕時，也未聽到過多的噓聲。畢竟，這部長達十六小時的四聯劇，終於在排除萬難的情況下順利首演了，有幸看到的數千觀眾，又怎能像我這樣的吹毛求疵？

平心而論，這套《指環系列》還是頗有長處的。樂隊相當整齊，在 Armstrong 先生領導下奏出十六小時極端繁難的樂章，殊爲不易。幾位主角雖乏國際知名度，唱來均頗稱職。飾演女主角 Brünnhilde 的 Elizabeth Byrne 女士是位後補，最後階段匆匆參與，但唱來似模似樣，將來應有前途。男主角 Siegfried 是華格納樂劇中最難演唱的角色，Graham Sanders 唱得有些聲嘶力竭，但也終於頂了下來。難得的是，男女主角都頗年輕，因此也符合劇本的要求，這種現象在一流劇院的演出中，卻是很難見到的。

（原載台北《表演藝術》，第 131 期（2003 年 11 月號），頁 36-39。文題改作〈不再奇幻的英雄詩篇：愛丁堡國際演藝節的《指環系列》〉。）

紐約大都會歌劇院的二〇〇四
《指環系列》

今年歌劇界最令人矚目的盛事，應是紐約大都會歌劇院製作的《指環系列》。這一套四齣華格納「樂劇」的演出，由於規模極其龐大，對樂隊、指揮、歌手、導演、設計、舞台設備、後台技術人員的要求都特別高，向為舉世一流歌劇院心儀的目標，而他們偶爾推出的公演，也是戲迷雲集觀賞的對象。

紐約的大都會歌劇院（the Metropolitan Opera）舉世一流，自無話說，但他們上一次的《指環系列》整套演出，卻在一九八九年冬天，當時我去香港執導莎劇《無事生非》，撞期而錯過，至今引為憾事。二十五年後，這套《指環系列》重演，我當

然不再錯過，但由於雜務纏身，等我年初向歌劇院接洽時，各類戲票早已售罄，經他們幫忙，總算買到兩套票，美金三千零三十五元，加上夫婦兩人的機票吃住，將近六千美金。我們這種「豪舉」還算不了什麼，台灣的樂迷在「樂捐」萬餘美金之後才買到十幾套票，迢迢萬里趕去紐約看戲，這才叫真正的迷哥迷姊呢。

華格納在十九世紀中葉花了二十六年構思創作四齣劇情人物相連的樂劇，計為《萊茵河黃金》、《女武神》、《齊格飛》，及《眾神的黃昏》，合稱《指環系列》。這四聯劇的規模與藝術價值向為行內專家尊崇。一般歌劇院搬演這四齣戲，往往在第三第

四之間空上一天，讓極其吃重的男主角略為休息；大都會這次的演出，則在第二第三、第三第四之間各空一天，讓觀眾在六天期間全部看齊。演出共有三輪，第一輪前後將近一月，第二第三輪則六天演完，我們看的是第二輪，四月二十五日到五月一日。

只要肯旅行肯花錢，目前觀賞《指環系列》的機會其實蠻多。以我個人來講，過去九年來曾經看過兩套四次拜羅伊特的《指環》，今夏還要去，而去年夏天也看了愛丁堡國際藝術節的製作，其他演出的影碟也看過四套，為什麼還要趕去紐約看大都會的呢？其實有個道理：大都會歌劇院的《指環系列》，是目前難見的「新

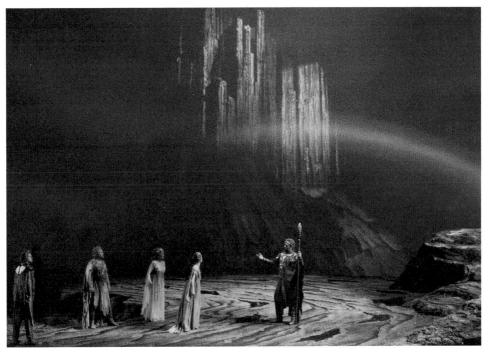

《萊茵河黃金》結束前一景，天帝召喚諸神，經由彩虹進入新建的天宮。紐約大都會歌劇院2004年製作。

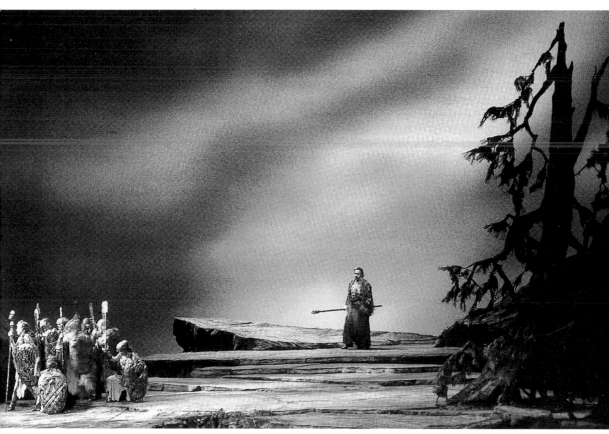

《女武神》第三幕，天帝佛當與一眾女武神。岩石的四週，包括整個舞台，結束前都將會被熊熊烈火圍燒。紐約大都會歌劇院 2004 年製作。

浪漫主義製作」，遠比其他千奇百怪的現代製作更接近華格納當初的原意。

「新浪漫主義」的視覺效果

這套《指環》其實僅是一九八九年製作的重演，仍由奧地利導演 Otto Schenk 與德籍設計師 Günther Schneider-Siemssen 合作，服裝、燈光設計也是舊班底，但加了不少改進。譬如說，那條張牙舞爪、口噴毒霧火

焰的惡龍，當年僅現部份身軀，現在
卻在臨死前展現全身，而這條頗像獨
眼八爪魚的惡龍，根據《紐約時報》
的報導，乃高科技與人力的配合，龍
身底下還有五個技工臨場操縱呢。

這套《指環》最大也是最好的印
象，就是美侖美奐的佈景、燈光、與
投影效果。湘克導演與他的設計伙伴
在大都會碩大無比的舞台上（號稱是
一般百老匯舞台的六倍）展示十四堂
不同的佈景，大部份是高達四五十呎
的岩壁、巨樹、宮室、殿柱等等，在
「新浪漫主義製作」的設計原則下，景
物具象而美觀，而那些森林、岩洞、
河底、山巔、田野的大自然景色，尤
其栩栩如生，在極好的燈光與投影配
合下，呈現十幾種極其精美的視覺效
果，隨著音樂順利而快速地變換。這
些十九世紀末葉的浪漫主義佈景，在
現今的簡約、寫意、象徵、或是純粹
胡鬧的戲劇、歌劇舞台上早已絕跡，
這次能在紐約看到，在我個人來說，

應是最大的收穫。

歌手陣容與演出

《指環系列》計有三十四個主要、
次要的角色，歌手都需極大的音量，
在毫無擴音設備的幫助下「穿透」百
餘人樂隊的演奏，送到數千觀眾的耳
中，這已是很大的要求了。華格納樂
劇遠比義大利歌劇難唱，精熟此道者
不多，而大多角色又需演唱篇幅很長
但又並不動聽的「敘事片斷」，吃力
而不討好，一般歌手視為畏途，因此
在國際歌劇界華格納歌手其實不多，
而要同時召集二、三十位，那就很不
容易了。《指環》的男女主角齊格飛
與布倫希爾德，由於唱功特重，更是
舉世難找，找到的也往往胖碩年老。
今日的觀眾，已經無法苛求真正理想
的「指環陣容」了。

大都會歌劇院今年演出的主
要歌手計為：英國女高音 Jane Eaglen
及德國女高音 Gabriele Schnaut 分飾女

主角 Brünnhilde，美國女高音 Deborah
Voight 及澳洲女高音 Lisa Gasteen 分飾
第二女主角 Sieglinde，美國男高音 Jon
Fredric West 飾演男主角 Siegfried，
美國男低音 James Morris 飾演天帝
Wotan，著名男高音 Placido Domingo
飾演第二男主角 Siegmund，美國男
低音 Richard Paul Fink 飾演盜取神
金的 Alberich，德國男高音 Gerhard
Siegel 飾演侏儒 Mime，瑞士次女高
音 Yvonne Naef 飾演天后 Fricka 及女
武神之一的 Waltraute。芬蘭男低音
Matti Salminen 則分飾三個角色：獵
人 Hunding，惡龍 Fafner，以及壞蛋
Hagen。這個陣容，在現今歌劇界，
應算相當整齊的了。

　　知悉三百磅的 Jane Eaglen 將會飾
演「世上最美的少女」布倫希爾德，
我不免搖頭嘆息，但放心她的唱功。
可惜她僅唱第一輪，第二第三輪的女
主角由 Gabriele Schnaut 擔綱，我心中
就暗叫不妙，但還存萬一的希望。因

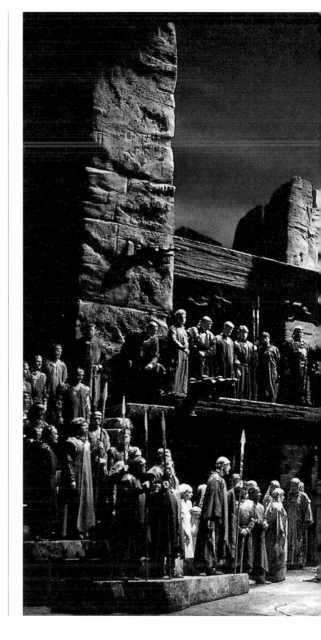

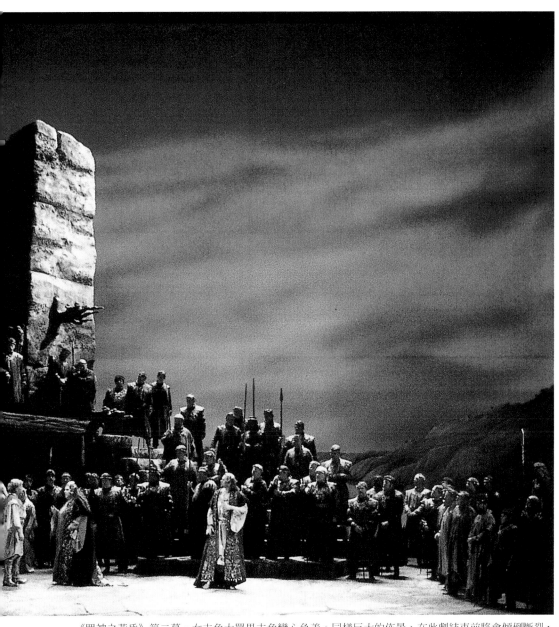

《眾神之黃昏》第二幕，女主角大罵男主角變心負義。同樣巨大的佈景，在此劇結束前將會傾倒斷裂，沉落河底。紐約大都會歌劇院 2004 年製作。

優雅的時光
達人聆賞華格納樂劇 22 年全紀錄

為這位女士在七○年代很享盛名，雖則她二○○○年在拜羅伊特《千禧年指環系列》裡飾演的Brünnhilde並不精彩，她早一年在同地飾演的《羅亨格林》裡頭的壞女人Ortrud，卻唱得不錯，我深深期望她在紐約可以給我們超水準的演唱。

結果令我大失所望，希瑙特女士除了在《眾神的黃昏》最後兩幕唱得相當精彩外，其他戲裡大都平淡之極，高音上不去，中低音常不清楚，有時簡直在嘶叫。《齊格飛》裡她要等到第三幕才出現，那時男主角已經唱了三小時半，她應可輕而易舉地超越他，這也是所有華格納「英雄男高音」最最視為畏途的一幕。可是在四月二十九晚的演出裡，男主角遊刃有餘，女主角卻聲嘶力竭。聽說第三輪的演唱更糟，看來，希瑙特女士演唱Brünnhilde的前景，恐怕到此為止了。

男主角齊格飛由Jon Fredric West一人擔綱，他的音量、音色及演唱技巧都相當好，也有足夠的支撐力，可惜身材太矮，也過於肥胖，失去青年英雄的可信度。天帝由James Morris飾演，當年《指環系列》首演時，也由此君擔綱，後來觀賞影碟，覺得他太年輕了；十五年後的今日，他比較老成，國際聲望更高，演唱的水準也高，但我仍覺近年在拜羅伊特演唱此

著名男高音多明哥在《女武神》中演唱齊格蒙，雖已年過60，仍然精彩。紐約大都會歌劇院2004年製作。

憑良心講，勒凡指揮《指環》有時不免過拖，他 1995 年在拜羅伊特指揮《指環》，在《齊格飛》一劇謝幕時還被很多觀眾噓叫。第二天在一個燒烤宴會上我問他是否由於節奏過緩，他絕口否認，但也說不出觀眾不滿的道理。紐約的觀眾對他卻是厚愛的，第二輪的四劇指揮也大致良好，但聽說第三輪的節奏有時又出問題。我衷心希望他健康好轉，仍能將劇院帶到另一更高的層次，同時也祝他領導波士頓交響樂團順利成功。

角的 John Tomlinson 及 Alan Titus，比他略勝一籌。

三大男高音之一的多明哥在《女武神》中演唱第二男主角齊格蒙，當然大眾注目。這個角色我在拜羅伊特的《千禧年指環系列》中已看他演過，現在再看仍覺精彩。與他搭配的第二女主角 Lisa Gasteen，身材面貌遠較第一輪的「肥星」Deborah Voight 適合，唱功也屬一流，算是此行的驚喜。飾演天后 Fricka 並兼演 Waltraute 的 Yvonne Naef 演唱也很精彩，得到觀眾熱烈的歡呼，把女主角的光采全搶去了。另外幾位主要配角演唱都很稱職，飾演三個反派角色的芬蘭男低音 Matti Salminen，更受觀眾的激賞。

樂隊及指揮

《指環系列》的四齣樂劇長達十六小時，樂隊編制一百多人，大都會歌劇院到底用了多少樂師，我問了三位樂師都不得要領，想來編制中的一百零六位樂師及四十五位副樂師，大部份都上場演奏了。樂隊表演很精彩，獲得如雷的掌聲；畢竟，演奏如此長度的繁難樂章，辛勞自不待言。指揮是大都會的藝術總監勒凡（James Levine）先生，他是美國人中第一個指揮《指環》的人士，今年秋天起，也將兼任波士頓交響樂團的音樂總

監，更是事業上的提升。可是，他的健康卻日漸變壞，左手左腿常常抖顫，指揮時坐著，手勢及指揮棒常常看不見，讓一些樂師大感不便。這些消息及勒凡首次對這情況的回應大幅刊載在五月一日的《紐約時報》上，當晚《眾神的黃昏》每幕開始前，觀眾都給他如雷的掌聲以示支持，第三幕開始前更給他一個全場起立，情緒高漲極了。

後台設備及技術運作

大都會劇院的六個升降台及三個巨型滑台都已充分利用，換景迅速而安靜。《萊茵河黃金》開始時的河仙游泳，結束時的天神經由彩虹進入天宮，《女武神》結束前的全台火焰，《眾神的黃昏》結束前的一系列極其繁難的換景效果，都在舞台上逐一展現，隨著絕美音樂的陪襯，這些換景片段頓成視覺與聽覺的最佳融合。

這些舞台運作的細節我將以專文詳細報導，在這裡可以提到的乃是，有些佈景的變換，其規模及複雜性在一般歌劇、戲劇、音樂劇舞台上是絕無僅有的，只有某些賭城拉斯維加斯的巨型舞台表演可以比擬。而這些耀目驚心的視覺效果，乃是歌劇團二百五十位後台製作人員的辛苦結晶，也是一百位技術人員現場操作的

《指環系列》的技術困難，在歌劇領域裡無出其右。華格納要求導演及設計師引領觀眾上天入地，赴河底隨水仙浮沉，臨山巔與烈焰共舞，入林中見英雄屠龍，在岸側看宮室倒塌；尚有河水氾濫、神殿火起、惡龍肆虐、英雌投火等等。這些舞台效果，在今日的演出中大多簡化，但在大都會歌劇院的製作中卻儘量保留。

三位萊茵河仙在《指環系列》終結前的造型。隨著音樂，她們與失而復得的神金沉入河底，世界恢復太平。紐約大都會歌劇院 2004 年製作。

成果，再加上一百一十位合唱隊員、百餘位樂師、數十位歌手、大批前台人員的通力合作，我們這些幸運的觀眾才能安享這席絕佳的視覺聽覺饗宴。我們除了慶幸，也該由衷的感激。

（原載台北《表演藝術》，139 期（ July 2004），頁 64-6。文題改為〈惡龍肆虐、神殿火起：大都會歌劇院看指環系列〉。
北京《人民音樂·留聲機》轉載，2005 特刊（2005 年 12 月），頁 42-45。文題改為〈2004 紐約大都會歌劇院瓦格納《指環》系列，RING IN THE MET〉。）

初訪葛蘭邦歌劇節

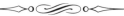

二○○五年七月三十一日至八月二日之間，內子與我訪問了英國著名的葛蘭邦歌劇節（Glyndebourne Festival Opera），看了兩場演出：韓德爾的冷門歌劇《羅德琳達》（Georg Frideric Handel, *Rodelinda*），以及比才的熱門戲《卡門》（Georges Bizet, *Carmen*）。

早在一九六四年就聽到葛蘭邦的大名了。那時我在美國威斯康辛大學攻讀博士，選了戲劇系資深教授米契爾博士（Dr. Ronald Mitchell）的課，叫做"Lyric Theatre"，中文或可譯作「樂韻劇場」，講述歌劇、輕歌劇、音樂劇等等以歌唱為主的劇型與演出。這是戲劇系的熱門課，博士碩士研究生全體聽課，連音樂學院的研究生也跑來選修，課堂裡坐得滿滿的，氣氛好極了。米契爾博士的課與音樂系的歌劇課大不相同，他著重演出，常常敘述著名歌劇院的製作特點，葛蘭邦就是他舉出的例子。

老先生跑遍舉世聞名的歌劇院，卻特別鍾愛華格納創辦的德國「拜羅伊特樂劇節」，及英國的「葛蘭邦歌劇節」。他說拜羅伊特水準最高，票也最難買，但葛蘭邦的氣氛最好，水準也高，而那兒的花園一定要逛，野餐更是非吃不可。四十年來，我自一九九五年起連去拜羅伊特六次，卻要等到今夏才初訪葛蘭邦，大概是緣份不夠吧。

葛蘭邦歌劇節新劇場內景，觀眾席全為木質，舒適美觀而音響絕佳。

葛蘭邦的源起與其他一流歌劇院大不相同，值得在此先作介紹。這是一位英國富豪在他鄉下田莊上自建的劇場，用意是在一個無人干擾的環境裡經過長時間的排練，製作一些水準至高的歌劇。他在七十年前歌劇節開幕時說出的豪語，直到今日還是葛蘭邦的製作原則，那就是：「不是我們能做的最好層次，而是任何地方能做的最高水準」。

這位富豪名叫約翰・克利斯迪（John Christie），是伊頓公學、牛津大學培養的精英人物，喜愛音樂、文學、藝術，早年就到拜羅伊特、莎爾茲堡、慕尼黑國家歌劇院等等舉世聞名的歌劇院、音樂節浸淫演藝。他那時四十八歲，早就打定主意獨身到底，但在偶然的機會裡認識一位女高音 Audrey Mildmay，驚艷之後墜入情網，很快就結了婚。他們的蜜月旅行當然是去拜羅伊特，在那兒一同體驗華格納樂劇聖殿的傳統與氣氛後，決定在他們的鄉下田莊建起一座同樣異乎尋常的劇場。

克利斯迪先生的田莊在英國東南部東薩塞克斯郡魯伊斯鎮（Lewes, East Sussex），鄰近海邊的避暑名城布萊頓（Brighton），離倫敦大約兩小時的車程。他由於愛好音樂，莊宅裡早就建了一座「風琴廳」，專供舉行小型音樂會。他的本意是將「風琴廳」擴展成小劇場，但他的新婚妻子勸道：「你若真想花那麼多錢，看在老天份上做得像樣些吧！」聽了愛妻的話，他找了著名的建築師，在「風琴廳」外另造一個三百座位的劇場，有個中型樂池，舞台設備都是當時最先進的。這個劇場後來擴充成五百二十七座，六十年來一直是葛蘭邦歌劇節的演出場所。

他也從歐洲請來一位指揮、一位歌劇導演，三人分工合作之下，在一九三四年五月二十八日推出第一個劇季：兩齣莫札特歌劇《費加洛婚禮》及《女人皆如此》，兩星期間每劇各演六場。

那些特別從倫敦趕來看戲的諸親好友及樂評家，還有一些看熱鬧的觀眾，對這兩個演出本來不抱任何希望，但在看完之後卻又大吃一驚，因為這兩齣戲雖無明星歌手，卻演唱得頭頭是道；樂隊雖非名團，卻也演奏得非常精彩 —— 這絕對是仔細排練的結果，而當時的歌劇界，卻是草草排

葛蘭邦歌劇節新劇場外景，左側的莊宅乃克利斯迪夫婦舊居，中間的一截就是著名的「風琴廳」。

練就見觀眾的。

　　還有一點令到觀眾讚嘆的，就是葛蘭邦的演出氣氛。三百座、音響絕佳的劇場，正好演出親切細膩的莫札特作品，而設備齊全的舞台，又能提供與大劇院相似的視覺效果，這整體的演出享受，其實高過倫敦的著名歌劇院。還有，此地的演出與拜羅伊特相同，在下午開始，觀眾必須盛裝出席，每幕之間有很長的休息，供觀眾好好享受正式晚餐或野餐，更可在風景如畫的廣闊草坪及精心整理的花園裡遊散，這些獨特的氣氛更是倫敦劇院難以比擬的。正因為這些優點及特點，葛蘭邦的名氣一下就打響了，不但英國人知道，歐美的歌劇迷也都紛

作者正待享用葛蘭邦著名的香檳野餐。

紛來訪，七十年來盛名不衰。

　　葛蘭邦的藝術特點之一是不請明星，因此成為年輕歌手擔綱歷練的好地方，從這兒出身後來舉世聞名的歌唱家為數頗眾，Nilsson, Sutherland, Pavarotti, Freni, Caballé 等大名星都曾在五○、六○年代在這兒表演，名指揮若 Giulini, Solti 都曾先在這兒工作，然後再為其他英國歌劇院音樂廳服務。上世紀的「歌劇教父」Rudolph Bing 在一九三五年被葛蘭邦聘為總經理，一九四九年他跳槽去紐約的大都會歌劇院，不久成為最最著名的歌劇製作人，這些都是圈內人津津樂道的故事。

　　由於不請明星，葛蘭邦可以要求

歌手長期排練，也在選角上顧到劇本的需要。在這兒擔綱的男女主角，相貌身材都與角色相符，一般歌劇院裡看到的癡肥女高音及臃腫男高音，在這個劇場幾乎絕跡。歌手看起來賞心悅目，演技與唱功並佳，這些今日看了不足為奇的基本要求，在七十年前的英國，倒是料想不到的奇蹟。這個傳統葛蘭邦一直堅持，也多少帶動其他歌劇院的改進。

葛蘭邦的演出水準也因名導演的加盟而顯著提高。曾任英國皇家莎翁劇團及英國國家劇院藝術總監的 Peter Hall 爵士，一九七〇年代就經常為葛蘭邦導戲，一九八四年更專任它的藝術總監。赫爾爵士在上述兩個頂尖劇團的繼承人 Trevor Nunn 爵士跟 Nicholas Hytner 先生，縱橫百老匯音樂劇劇壇之餘，也忘不了為葛蘭邦偶爾導戲。其他著名導演若 Franco Zeffirelli、Jonathan Miller、Peter Sellars 等等，也都常為葛蘭邦服務，

它的製作精彩而先進，也是有其原因的。

過去十幾年，葛蘭邦最大的改進就是新劇場的營建與開幕。由於觀眾越來越多，演出要求也越來越高，葛蘭邦的主持人在一九八七年就決定營建一座新劇場，七年後終於在舊劇場的原址出現。它是一個全由特殊磚石

今夏重頭戲《魔笛》，由皇家莎翁劇團剛剛卸任的藝術總監 Adrian Noble 先生執導。

木材及少數鋼筋建造的結構，雖然增加了四百多個座位，但仍保持當初的親切感，最後一排的座位居然比老劇場的更靠近舞台六呎。由於劇場內部全為木質，極端悅目之外，音響效果還勝過舊劇場，而它的樂池跟後台設備，比舊劇場當然大得多也完善得多。這個劇場在一九九四年五月二十八日開幕，離舊劇場開幕剛好是六十整年，而開幕的劇目也是莫札特的《費加洛的婚禮》，誠為歌劇界的佳話。新劇場的設計曾得好幾個獎項，也是目前世上有數的最佳歌劇演出場所之一。

我們是在七月底開完莎翁故鄉的「三十一屆國際莎學會議」後，駕車前往葛蘭邦的。那時所有座夵早就售罄，我們幾個月前經過特別安排才得到兩齣戲的四張票，其中一張是贈夵三張是自購，這也是葛蘭邦的規矩：即使樂評人也只送一張票。票價大約一百二十五英鎊左右，在國際歌劇界

韓德爾的《羅德琳達》演出一景。

優雅的時光
達人聆賞華格納樂劇 22 年全紀錄

兩劇都在下午4點半左右開始，7點左右各有一個長達85分鐘的休息，供觀眾晚餐。大多數觀眾都去歌劇節的幾個餐廳進食，或是享受葛蘭邦獨有的香檳野餐。這些都須早早預定預付的，價錢也不便宜，加上飲料每人大概60英鎊，小費在外。野餐的情調更好，你若早些到達，多付一些小費，那兒的年輕工作人員會帶你去一個風吹不到、太陽曬不到而景色較佳的所在，幫你將租來的桌椅放妥，把野餐及香檳鎮在小冰櫃裡，到時再送壺滾熱的咖啡助你送下甜點。游目四觀，你會看到夕陽下兩、三百盛裝男女坐在草坪上溪湖邊享用精美的野餐，這份優雅與閒適，倒是其他歌劇院少見的。我也發現這兒的觀眾，衣著的講究還勝過拜羅伊特與莎爾茲堡，想來是70年前克利斯迪爵士夫婦堅持而留下的傳統吧。

算是便宜的。五月中到八月底的演出期間，九萬張票很早就被賣光，絕大多數的票是被「葛蘭邦歌劇節協會」會員包去，目前排隊想加入此會的須等三十五年。多出來的少數座券今年起放在網上銷售，也須排隊。若能買到退票或站票，就算很幸運了。

我們看的兩齣歌劇是韓德爾的《羅德琳達》及比才的《卡門》。《卡門》全滿當然不在話下，但像《羅德琳達》這樣的冷門戲也全賣光，這就看得出葛蘭邦的叫座功力了。須知這齣戲自一七二五年在倫敦首演後，極少在歐美歌劇院出現，連紐約大都會歌劇院也要等到二○○五劇季才將它

推出，葛蘭邦卻在一九九八年就讓它首演了。如今葛蘭邦每年劇季的六個劇目，必有一齣冷門戲或世界首演，它們照樣上座奇佳，可見此地的票房實力有多強了。

這齣冷門戲的劇情不必贅述，大致是講中古時代意大利某一貴族在死前將領地分給兩個兒子，這兩兄弟爭鬥不息，其中之一戰敗後遠走他鄉，留下嬌妻羅德琳達和他們的愛子。另外一個被奸臣害死，奸臣篡位之後更想霸佔羅德琳達，她為了兒子的安全虛與委蛇。後來她丈夫喬裝回來，在忠臣襄助之下奪回王座，與嬌妻愛子團圓……

葛蘭邦的《卡門》一景。此地不請明星，歌手通常才貌身材均佳，能唱能跳也能演。

此劇故事並不動人，音樂卻相當動聽，在專門演奏莫札特及其同時代作品的「十八世紀文明啟發時代管弦樂團」（Orchestra of the Age of Enlightenment）的伴奏之下，也在一位法國女指揮充滿激情的領導之下，全劇流暢而醅美，其中技巧極難的花腔華采片段由幾位主角分別唱出，可謂精采紛呈美不勝收。第二男主角 Bertarido，也就是羅德琳達喬裝改扮的丈夫，由一位東歐次女高音 Marijana Mijanovic 演唱，華采技巧的要求更高。細聽這位名不見經傳的優秀歌手從容唱來，想起韓德爾時代使用「閹割歌手」（castrati）扮演此類角色的「不文明措施」，心中不免戚

葛蘭邦的《卡門》一景。此地演出注重整體表演，《卡門》因此熱力四射。

戚。這齣戲用現代服飾與佈景，倒也並不突兀。

《卡門》的演出醇美有餘驚奇不足，以充沛的熱情及完美的整體表演見長。以色列次女高音 Rinat Shaham 面貌身材歌喉均佳，她乍一出場就打開台前的水龍頭沖洗長髮脖子及胸膛，然後猛一甩頭，大量水花灑向圍觀的軍官士兵，引起群眾嘩笑，就是這個製作的效果之一。男主角及其他要角均非知名歌手，但個個稱職人人賣力，台上奔放的熱力，倒是其他歌劇院很少見到的。伴奏的樂隊是葛蘭邦駐團的「倫敦愛樂」（London Philharmonic Orchestra），指揮 Paolo Cariganani 雖籍籍無名，也是首度在

此露臉，但卻指揮得頭頭是道，若再由音樂總監 Vladimir Jurowski 親自督陣，這個著名的樂團應可提供更大的樂韻享受。

歌劇節還有相當有名的巡演計劃，至英國各大城市及世界各地表演，香港演藝學院漂亮的千座「樂韻劇場」（Lyric Theatre），當年還是由葛蘭邦巡演劇目開張的呢。

（原載台北《表演藝術》總146號（2005年2月號），頁48-51。
同文刊於北京《愛樂》2005總84-85期（2005年1月2月號），頁40-42。）

二〇〇八薩爾茲堡音樂節的觀感

　　好一陣沒去奧地利的薩爾茲堡音樂節了，今年八月中旬乘著去德國拜羅伊特樂劇節（Wagner's Bayreuth Festival）之便，順道去那兒住了六天，看了四場歌劇及一齣話劇，計為莫札特的《唐喬凡尼》跟《魔笛》，威爾第的《奧泰羅》，巴爾托克的《藍鬍子的城堡》，以及美國劇作家 Joan Didion 編寫的獨角戲 *The Year of Magical Thinking*，姑譯《整年獨思》。

　　薩爾茲堡到底還是薩爾茲堡，這個舉世聞名的夏季音樂節自指揮家卡拉揚在半世紀前接手承辦以來，一直是世上頂尖的看戲聆樂所在，古典音樂界的泰斗人物每年來此獻藝，維也納愛樂每年在此演奏，柏林愛樂也

經常參與，它的歌劇更是樂迷戲迷爭相購票的對象，近年來德國話劇名導

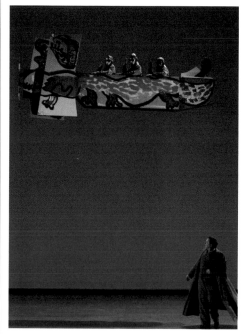

《魔笛》場景之一。卡通神話式的導演處理，天上飛行出沒的神仙護佑將赴魔宮的王子。

今夏最熱門的節目當然是 Anna Netrebko 跟 Rolando Villazon 合作的法文歌劇 *Roméo et Juliette* 了。這兩位當今歌劇舞台上最走紅的金童玉女，不知迷倒多少戲迷樂迷；尤其是色藝雙全而身材一流的 Anna，更是百年難遇的尤物型歌星，風頭之健，直追當年 Maria Callas 的全盛時期。她去年在薩爾茲堡演出的 *La Traviata*（也與 Villazon 合演），黑市票價之高，可謂驚人，聽說還有富豪甘願以地中海私人別墅渡假作為交換，爭取兩張座券。可惜，這位小姐在今春宣佈懷孕，退出《羅密歐與朱麗葉》，但它仍然搶手，我在薩爾茲堡時，還見不少人排隊等候退票呢。

Jürgen Flimm 接任藝術總監後，話劇節目也更精彩豐富。歐美的富豪及全球的樂迷都把此處當作消夏的去處及社交的場合，因此也抬高了票價。今年的歌劇票雖高達三百五十歐元，叫座的劇目依然一票難求。開演前及中場休息時的冠蓋雲集珠光寶氣，仍是此處跟其他音樂節、戲劇節大不相同的「景觀」。

我們在八月十日看了《奧泰羅》，十三日看了《魔笛》，都是大劇場演出，也都是今夏的新製作。這兩齣歌劇都是大陣容，由維也納愛樂伴奏，維也納國家歌劇團合唱隊助演，名指揮家 Riccardo Muti 親自指揮。音樂方面舉世一流自無話說，演唱陣容雖乏頂尖明星，水準也相當高。製作方面，都有相當新奇耐看的佈景、燈光與服裝，導演構思也都相當完美，反應當代歐洲舞台比較正面的創作才華。

我很高興薩爾茲堡的歌劇演出終於有了德英兩種語言的字幕，總算已跟其他主要歌劇院接軌——除了死硬派的拜羅伊特。《奧泰羅》的演出除了這項令我驚喜的要素外，另有一項其他歌劇所無的亮點，就是幕啟時樂聲馬上同步響起，台上的活動及隨後的歌唱也就立即展開，根本沒有通常歌劇演出的「前奏」，而每幕最後一個音符結束時，亦即大幕完全關閉、燈光完全熄滅之處，隨著慕提神奇的

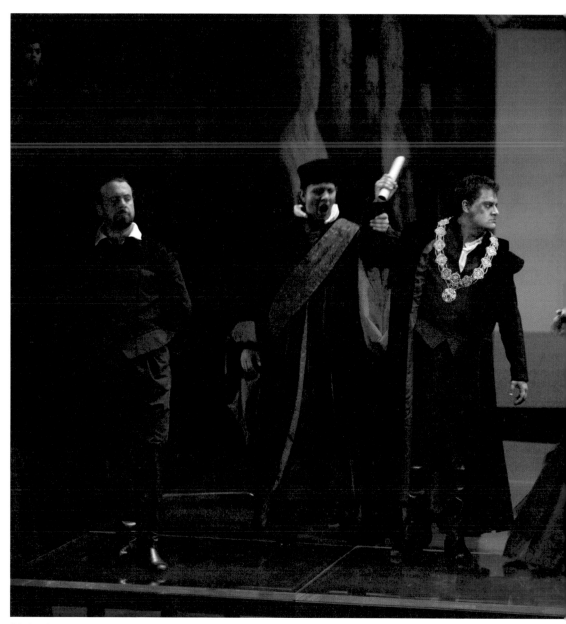

《奧泰羅》5位主角在完整的玻璃地板上，注意後面的背景投影及狹窄的天幕。

指揮棒配合得絲嚴縫合，真是漂亮極了。全劇只有一個中場休息，而非傳統的兩個，也是歌劇院難見的現象。

《奧泰羅》是威爾第73歲時的作品，距離《阿伊達》的首演已有15年，聽說老人家花了五年時間再三推敲，再花三年才寫出此劇的樂譜，而我個人在聽這齣歌劇時，總覺得它遠不及莎翁的原著，也不如威爾第壯年時期的作品，想是這位歌劇奇才有些江郎才盡吧。

　　平素每看《奧泰羅》都想睡覺，這次倒是全神貫注，一方面是因為飾演 Iago 的 Carlos Alvarez 唱得特好，二方面是英國導演 Stephen Langridge 跟他的設計團隊將此劇的視覺效果搞得非常「活」：變化多端卻又掌握分寸，其中每遇情感激動的場面舞台的傾斜玻璃地板就會無聲分裂，這個效果就值得我這個專業導演再三玩味。

　　可是，兩天後看的《魔笛》，更

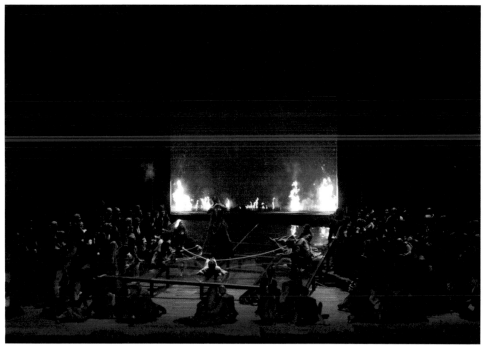

《奧泰羅》主要演區的傾斜玻璃地板，在情緒激動的場面會裂開或下陷，後面的天幕也隨劇情轉換而變闊變窄。

有令人激賞的舞台效果。這齣莫札特歌劇我已看過好幾次，每次都看得呵欠連天，但這次卻讓我聚精會神地看到謝幕，也推翻我以往的看法，就是莫札特任何一齣歌劇我都願導，就是不想碰《魔笛》。今夏的新製作由中東導演 Pierre Audi 領軍，佈景服裝燈光設計都有獨到之處。全劇以童話手法作故事鋪陳的根據——彩鳥推車，岩石自移，惡龍被英雄的玩具槍射死，神仙坐著玩具飛機隨時在空中照拂該受保護的人們。人面鳥身的 Papageno 身上一根羽毛都沒有，卻穿一身與他個性相合的小丑服裝。浪漫的場面襯著一輪閃閃發亮的彎月，魔宮的徒眾打扮成日本歌舞伎的「鏡獅

子」，發威時節也甩舞著他們長長的「獅鬃」。總之，童話故事及東方戲劇的手法，不但為這齣有時相當沉悶的歌劇平添不少奇趣，也解決許多一般演出勢將面臨的技術困難。劇中夜之女王初次上場時的舞台效果，以及劇末「水火同濟」的場面，都是令人激賞的亮點。

相比之下，同樣大陣仗的 *Don Giovanni* 演出，就讓我搖頭嘆息了。這齣歌劇也由維也納愛樂伴奏，維也納國立歌劇院合唱團助演，但因導演構思過份獨特，也採用並不討好的「維也納版本」，演出效果很不理想，謝幕時指揮 Bertrand de Billy 還遭不少觀眾無情的噓聲。這齣戲是近年薩爾茲堡重要的新系列，由同一導演同一製作團隊推出三齣莫札特與劇作家 Da Ponte 合作的名劇，計為二〇〇六「莫札特年」的《費加洛的婚禮》，今年的《唐喬凡尼》，以及明年的《女人皆如此》。《費加洛》是好是壞，我沒

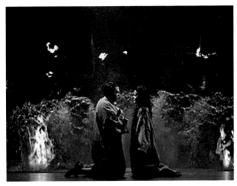

《魔笛》結束前，經過眾多磨難的男女主角互許終生，背景是「水火同濟」的神奇效果。

看過不知道，但由於女主角曾是非常走紅的 Anna Netrebko，相信一定叫好叫座。今年的《唐喬凡尼》受到如此壞的觀眾反應，加上明年的《女人皆如此》並無頂尖歌手加盟，我真為那齣新戲隱隱擔憂呢！

德國導演 Glaus Guth 其實極有才華，我在二〇〇四、二〇〇六兩年在拜羅伊特看過兩次由他執導的《漂泊的荷蘭人》，他那卓然不群的導演構思就令我非常拜服，但在這齣莫札特歌劇裡，我覺得他卻有些走火入魔了。

Guth 導演想要呈現的，就是情

《唐喬凡尼》的兩位男主角。注意森林遠處的汽車。

聖唐喬凡尼生命中的最後三小時,他在序幕啞劇中讓我們看到男主角與老貴族決鬥,把對方槍殺,自己也受了槍傷,但在垂亡之際仍不改舊習,連續勾引數位美女,而他生命的最後一刻,也就是老貴族的陰魂向他索命讓他陷入地獄,歌劇也演到此處作結。這樣的結局刪除了通常版本的最後六人大合唱,部份觀眾分明不滿。其實,當年莫札特在一七八七年將此劇在布拉格首演後,不到半年又在維也納作第二次演出,加寫了三個唱段,也作了些刪除及唱腔搬移,這個版本刪除了最後的六重唱,聽說也是莫札特的意願,而名家若馬勒者,也喜歡這個「維也納版本」。今日絕大多數的演出,都是兼容「布拉格版本」及「維也納版本」,唱段增多了,也保存了最後的六重唱;可是八月十一晚的觀眾,卻對這個處理大表不滿。

其實這份不滿,一半也由於導演構思過份牽強。全劇都在陰暗的森林

《唐喬凡尼》的男主角雖受槍傷仍不急治，反而整夜在森林裡追逐美女。

裡進行，有些場景還適合，另外一些卻說不過去。汽車開上舞台，就讓人覺得為何這車要在半夜開進森林，它在密林中又怎樣調頭等等，突兀之處其實不止這兩端。受了嚴重槍傷的唐喬凡尼，為何不去立即治傷，反而在這伸手不見五指的森林裡遊晃，更不要說是否有精力連續跟三兩個美女成

其好事了。

演唱方面，男主角 Christopher Maltman 成績平平，演他僕人的男中音 Erwin Schrott 卻搶盡風頭，獲得觀眾的熱烈掌聲，可能也因為他是 Anna Netrebko 的現任男友，他們的愛情結晶也在最近瓜熟蒂落。飾演 Donna Alvira 的德國女高音 Dorothea Rõschmann 是整個演出中表演最優異的，謝幕時得到當晚唯一的喝采。

此行最意外的收穫，就是八月十四晚欣賞的 Herzog Blaubarts Burg 了。這齣由 Béla Bartók 作曲的《藍鬍子的城堡》，算是二十世紀冷門歌劇，音樂怪異，人物只有兩個，演出時間又短，我去劇院時就打算度過一個呵欠連天的夜晚。誰知一進大劇院，看見全院滿座加上電視轉播，樂池內擠滿一百三四十人的樂隊，外加舞台側邊的大鋼琴，這陣容真在歌劇院中從沒見過。仔細一看節目單，方知這是維也納愛樂跟本地的莫札特學

院樂團的合作演奏，外加維也納國家歌劇團的合唱隊，他們將在《藍鬍子》演出之前加演非常難得看到的 *Cantata profana*，也是 Bartók 的作品。

八點準時開演，那兩個樂團合奏的效果只能用「洶湧澎湃」四字描述，音色極其豐郁，絕不是一般交響樂所能比擬；我平素對二十世紀音樂有種先天的抗拒，經過這場演奏，才算茅塞頓開，讓我領略到佳作的妙諦了。

幕啓之際，又使我大吃一驚，原來佈景設計師 Daniel Richter 營造了一個漂亮得難以形容的場景，其實是一大片充滿整個舞台鏡框的百彩景片，上面嵌了上百個大大小小的圓孔方洞，而維也納國家歌劇院合唱團的至少八十人團員全將臉孔伸出這些孔洞，充滿表情地演唱，他們的合唱與樂池裡的樂韻合成一陣極為動聽的「音幕」，我想平常小說詩歌裡形容的「天籟」，大概也不過如此吧。

Cantata profana 是齣清唱劇，僅有兩位獨唱，男中音的父親及男高音的兒子，劇情簡單而富寓意。父親是獵戶，叫他九個壯健的兒子出去打獵，結果兒子渡過小溪就變成九頭雄鹿。父親久等兒子不歸，帶上獵槍前去找尋，發現兒子已經變形。父親叫兒子趕快隨他回家，兒子卻說，回不了家啦，我們身體太大，擠不進你那茅屋；我們的利角會傷人毀物；我們無法享受母親烹煮的食物，只會吃那林邊的青草，喝那溪畔的澗水；總之，我們已經變成鹿啦，回不了家啦……

接下來的《藍鬍子的城堡》也只有兩個歌手，盧森堡籍的低男中音 Andre Jung 及美國籍的次女高音 Michelle deYoung。此劇也由上述兩大樂團伴奏，但聲勢就遠不及 *Cantata profana* 了。這齣現代歌劇及清唱劇之前，其實還有一首純樂隊的曲子 *Vier Orchesterstücke*，也是 Bartók 的

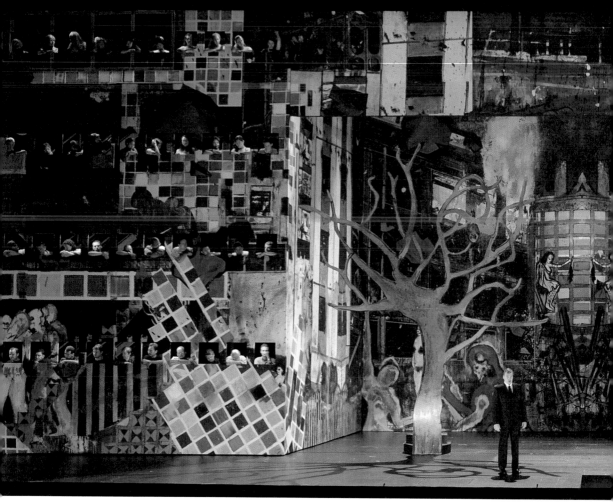

難得聽到的巴爾托克清唱劇 *Cantata profana*。華美多彩的佈景裡鑲嵌維也納國家歌劇院合唱團的眾多歌手，陪襯劇中父子兩個角色。

作品。我們在謝幕時隨著全體觀眾熱烈鼓掌，心中只有一份感激，感激這兩百多位一流的台前藝術家及不知多少的幕後人物，為我們提供這樣一晚難忘的演藝饗宴。這個演出整夏僅有三次，我們能夠趕上首演夕，豈非幸甚？

最後應該談談我們此行看到的唯一一齣話劇，那就是金像獎女星兼資深舞台演員 Vanessa Redgrave 主演的

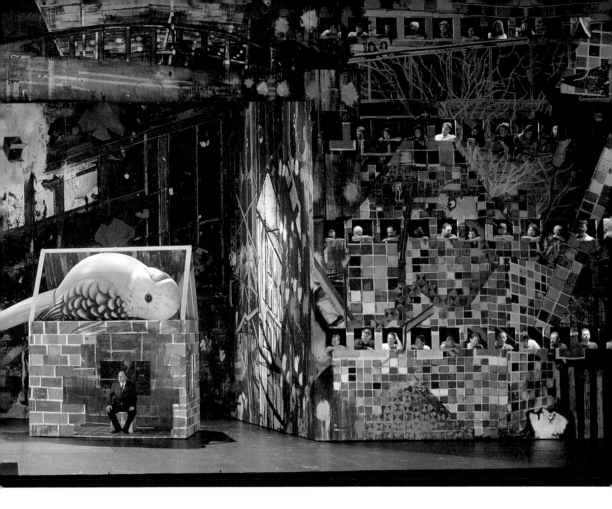

獨角戲 *The Year of Magical Thinking*，姑譯《整年獨思》。這齣戲由英國皇家國家劇院製作，曾在倫敦及紐約公演，由於音樂節藝術總監 Jürgen Flimm 在百老匯看了激賞，隨即引進

薩爾茲堡。這齣獨角戲改編自美國同名暢銷書，作者 Joan Didion 陳述她的丈夫因心臟病突然去世，她一個女人怎樣手足無措地送丈夫進急救病房，怎樣面對死亡，怎樣處理喪事，怎樣

《藍鬍子的城堡》男主角是個不良於行、右臂全廢的老頭，女主角是他的妻子兼護士。

孤獨地度過那難耐的第一年，內容非常動人，而年已七十的Redgrave女士獨自在九十分鐘內將這些故事及作者的心情娓娓道來，居然毫無冷場。她的語言表達能力，正如金像獎女星Jane Fonda所說，「她那聲音來自深不可測的所在，能夠表達任何悲愴，也能發掘任何秘密。」那場演出德奧觀眾居多，她以英文道白，全場觀眾肅然靜聽，結束時全場起立，表達他們對這位絕佳演員的崇敬。

　　薩爾茲堡音樂節自一九二〇年創建以來，已有八十八年的光榮歷史。二〇〇八年的夏季演出季在三十六天裡十四個場所演出二百零二個節目，觀眾計有二十五萬三千八百五十人

次，總收入約兩千五百二十萬歐元，是音樂節除了二○○六年的「莫札特二百五十週年」演出季外，票房收入最高的一年。觀眾來自六十八個國家，歐洲以外的也有三十三國，這群觀眾為薩爾茲堡這小城帶來一億一千三百萬歐元的直接消費，以及一億一千五百萬的間接消費，因此對奧地利及薩爾茲堡的總共經濟效益是可觀的兩億兩千萬歐元。較諸它接受的政府補助一千三百萬，這個音樂節是否「物有所值」，任何明理人士都可得見。今年也是過世的名指揮卡拉揚的百歲壽辰，他在世之時，長年經營這個音樂節，畢生在莎爾茲堡指揮過三百三十七場音樂會及歌劇演出，此地人士對他的懷念，也是可想而知的。

（本文連同圖片已在北京《人民音樂‧留聲機》2008年12月號刊出，頁76-81。台北《聯合文學》2009年1月號也已同步刊載，頁115-21。）

有關華格納樂劇的唱片影碟及參考資料

　　毫無疑問地，整套《指環系列》的最佳唱片/CD，到現在為止，仍舊是匈牙利籍英國指揮名家蕭提爵士（Sir Georg Solti, 1912-97）指揮的版本。這套由Decca發行的十七張CD（當初是唱片及錄音帶），自一九五八至一九六五年間陸續製作發行後獲獎無數，兩次獲得Grammy獎最佳唱片，也兩次被權威音樂雜誌評選為「本世紀最偉大的唱片」榮銜，其中之一乃是音樂界最具權威的《留聲機》。

　　除了蕭提爵士的聲望及細緻演繹外，在他指揮下的維也納愛樂及維也納州立歌劇院合唱團的表現也是一流地動聽。蕭提選拔的主要歌手更是當時歌劇陣營裡最好的華格納樂劇明星，其中主唱女武神布倫希爾德的瑞典歌星Birgit Nilsson（1918-2005），更是不作第二人之想的人選。《女武神》的錄音是在一九六五年，正是尼爾松女士的盛年，她「鋼鐵般的聲音」及持久耐力，更是行內公認的難得。蕭提選擇最後才錄製《女武神》一劇，恐怕也是湊配尼爾松女士的最佳狀況。

　　男主角齊格飛由德國英雄男高音Wolfgang Windgassen擔綱，雖無早年丹麥英雄男高音Lauritz Melchoir（1890-1973）那樣令人折服，但他已是拜羅伊特的當家主角，也是上世紀六○年代最好的齊格飛了。天神佛當由兩位男低中音歌星主唱，加拿大歌星George London（1920-85）擔任《萊

蕭提爵士指揮的《指環系列》四聯劇錄音，曾得「最偉大的世紀唱片」榮銜。

茵河黃金》的佛當，德國歌星 Hans Hotter（1909-2003）則接唱《女武神》裡的佛當及《齊格飛》裡的漫遊者。

其他主要角色都由當時的一流高手演唱：James King 的齊格蒙，Régine Crespin 的齊格琳，Gottlob Frick 的獵人轟定及壞蛋哈根，Gustav Neidlinger 的侏儒艾布利希。更加名貴的是，早年以華格納女主角角色聞名的丹麥女高音 Kirsten Flagstad（1895-1962），在《萊茵河黃金》裡客串天后弗利卡

一角，澳洲花腔女高音 Joan Sutherland（1926-2010）在《齊格飛》裡客串林中鳥這個不出場的角色。

這套 CD 曾在一九八四、一九九七及二○一二年三度再版。讀者中若有人甘心花費三百美金購買豪華版本的話，那一大盒子裡除了十四張《指環系列》的 CD 外，另有一張 "Blue Ray DVD"，上面刻製整個十四小時半的唱奏。另有一張 DVD 錄製了整部 BBC 記錄片，顯示蕭提錄製《眾神的黃昏》的現場實況。還有兩張華格納序曲等的音樂 CD，及兩張學術性的 CD，由華格納學者 Deryck Cooke 介紹《指環系列》的背景，附帶一本書籍講解某些片段及劇中的「主導動機」。這套豪華版本僅出七千套，每套都有編號，為了慶祝蕭提爵士百歲冥壽，預祝次年華格納兩百歲的壽辰。

想要瞭解《指環系列》，除了抓住機會去歌劇院買票欣賞外，其次的選擇當然就是觀賞影碟了。這類影

碟頗多，但我個人的選擇肯定是拜羅伊特百週年《指環系列》的那一套了。這個製作的指揮是法國名家布雷（Pierre Boulez, 1925-2016，臺灣譯作布萊茲），導演是法國名導謝如（Patrice Chéreau, 1944-2013）。這套DVD，目前網上的售價是七十美金。

有關這個製作的爭議各方報導頗多，本書也有篇幅討論。在此想要強調的是，在內行的觀點裡，這是個劃時代的製作，首演時雖曾受到大量保守觀眾的噓叫與反對，但在五年後結束時，卻得到四十分鐘或九十分鐘（不同書籍的敘述）的起立歡呼。這個現象，剛好與華格納孫子Wieland Wagner（1917-66）在一九五一年執導的《帕西法爾》的觀眾與劇評反應一樣；隨著時間的過去，這兩個製作都已在專家學者的心目中留下深刻的印象，都被認為是引領自後三、四十年劇場走向的劃時代製作。

謝如絕不是華格納樂劇的專家，

拜羅伊特《百週年指環系列》演出的實況DVD

在他擔任這《百週年指環》導演的重任之前，僅看過一齣樂劇，那就是巴黎歌劇院製作的《女武神》，聽說他還睡著了。他的佈景服裝設計師也都沒看過華格納樂劇，照說這個「非常沒經驗的製作團隊」應該做不出好東西，但就因為他們沒有固定的成見，沒被傳統束縛，做出來的成品卻是一新耳目，在同樣不受傳統束縛的指揮布雷的掌控之下，整個十四小時的演出在聽覺及視覺上都有不凡的各類亮點。資深的觀眾會發現這群歌手在表

演上與一般歌劇大異其趣，帥哥男高音 Peter Hofmann 與跟他搭配的美國女高音 Jeannine Altmeyer，在演繹兩兄妹突然爆發的愛情時，演得自然而激情四射，更是歌劇界津津樂道的美談。

讀者們若想觀賞一套比較傳統但製作極端華美的《指環系列》，應該購買紐約大都會歌劇院二○○二年出版的七張一套的 DVD，目前網上訂購的價錢僅是美金五十。這個製作在本書的「附錄」裡已有專文討論，在這裡應該強調的一點就是，這是半世紀來非常難得看到的「新浪漫主義色彩」的《指環》製作，近似十九世紀末葉的歌劇風格，而與華格納當初首演《指環》時的手法與要求，就比較接近了。這個製作由大都會歌劇院的藝術總監勒凡（James Levine, 1943- ）親自指揮，歌手陣容也是一流，而它那些極其華美的佈景燈光服裝及特效，都是喜歡看戲的觀眾所樂見的。再說一句：在當今「導演戲劇」（regietheater）盛行的歌劇舞臺上，已經很難很難看到十九世紀「浪漫主義色彩」的演出，而這套 DVD，正是此類演出的極品。

其實，此書討論的十齣華格納樂劇，都有各式各樣的 CD 及 DVD 在市面上出售。最近三、四十年，所有「拜羅伊特全集」的十齣樂劇新製作，都在連續演出五季之後，在第五年錄像發行，很多這類演出也發行 CD。其他規模較大的歌劇院若演《指環》或其他華格納樂劇，也往往會出版演出 DVD 或 CD。這些影音資料之多，是相當驚人的。

最簡單方便的選擇方法，就是輸入英文或德文的劇名，在英文的 Wikipedia 網頁的尾端搜尋。每齣樂劇的網頁上，都有「影音資料」（Discography）這一欄，列出市面上發行的所有比較重要的錄音或錄像，有的不一定買得到，但在較完善的音樂圖書館裡或可找到。

舉個例子吧。在 Ring Cycle 這個項目下，你可以找到二十六種全套 CD 或唱片，自一九五○年德國名指揮 Wilhelm Furtwängler（1886-1954）在 La Scala 歌劇院指揮的現場錄音，到波蘭籍德國名指揮 Marek Janowski（1939- ）二○一二至一三年間在柏林的錄音，這二十六套中包括不少名家的作品。你也可以找到九種全套《指環》的 DVD，當然包括我上面提及的兩個版本。再舉個例子，在《崔斯坦及伊蘇德》的項目下，你可以找到一個網頁專章，討論各種不同版本的錄音及錄像。在錄音部分，它談到了一九○一年的唱段錄音，論及上世紀三十及四十年代最著名的一對男女主角 Lauritz Melchoir 及 Kirsten Flagstad，還有他們合灌的唱片。它也談到一九五二年卡拉揚（Hubert von Karajan, 1908-89）在拜羅伊特指揮的《崔斯坦》，以及之後錄製的全劇錄音。這個章節最後談到最近的

兩套最好的全劇 CD，那就是 Daniel Barenboim 指揮柏林愛樂的版本，以及 Christian Thielemann 指揮維也納州立歌劇院的版本，主唱者當然都是目前最好的歌星了。這個章節也列舉了六套《崔斯坦》的全劇錄像 DVD，都是名指揮名歌手的作品，本書讀者可以慢慢挑選購置。

至於華格納、他的音樂、他的樂劇、他的劇場的研究專書專文，更是汗牛充棟，讀不勝讀。有志研究者可以到圖書館或隨指導教授自行編出研究書目。一般讀者可以從一些較好的音樂百科全書中找到所需的資料，譬如 Grove Guide to Music and Musicians 或 The Concise Oxford Dictionary of Music（6th Edition），這兩部大書都可以在網上讀，請找 Grove Music Online 及 Oxford Music Online。讀者也可以從 Wikipedia 欄底的研究書目裡找到每齣樂劇的導讀資料。有一個網站，叫做 wagneropera.net，裡面頗有些對新

近拜羅伊特演出的有趣資料及評論。拜羅伊特樂劇節當然也有他們自己的網站，上面也會有豐富的資訊。

假如僅想看一本書而對本書所討論的題材有個全面性的瞭解，我願推薦 Frederic Spotts, *Bayreuth: A History of the Wagner Festival.* New Haven: Yale University Press, 1994. 你若眞對華格納有興趣，也有大把時間，很想知道這位老兄在哪年哪月哪日在何處見了誰、談了什麼話、吃了什麼飯，那你可以閱讀四冊的 Ernest Newman, *The Life of Richard Wagner.* New York: Knopf, 1933-46. 順帶便，你也讀讀它的姊妹書 *The Wagner Operas*（New York：Knopf, 1984；那可是 724 頁的大部頭呢。

我個人喜歡帶一本四百多頁的小書，隨我去拜羅伊特看戲。那就是 William Berger,. New York：Vintage Books, 1998. 這是本 paper-back，相當輕便，裡面的內容我早就精熟，但在每天去劇場看戲之前，都會先把要看的戲溫習一下，注意哪些該留意的欣賞要點，那這本書就相當有用了。它會提醒你下一幕極長極長，你該提醒自己及你的伴侶先上個廁所呢。

當我長途駕車旅游時，我常聽一張叫做 *The Ring without Words* 的 CD，那就是名指揮 Lorin Maazel（1930-2014）編曲指揮的《指環》裡最動聽或最要緊的片段，全曲七十多分鐘一氣呵成，在柏林愛樂的演奏下分外動聽。在傾聽這張 CD 時，常會引起一些在世界各地聆賞不同《指環系列》的美好回憶，那時就會把長途駕駛的疲勞一掃而光了。

優雅的時光——達人聆賞華格納樂劇 22 年全紀錄

作者・楊世彭｜**責編**・韓秀玫｜**美編**・徐靖翔｜**美術排版**・徐靖翔、薛美惠｜**校對**・黃百箬｜**出版**・遠足文化事業股份有限公司｜**社長**・郭重興｜**總編輯**・韓秀玫｜**發行人兼出版總監**・曾大福｜**發行**・遠足文化事業股份有限公司｜**電話**— 02-22181417｜**傳真**— 02-86671891｜**客服專線**— 0800-221-029｜**E-Mail**— service@sinobooks.com.tw｜**官方網站**— http://www.bookrep.com.tw｜**法律顧問**—華洋國際專利商標事務所・蘇文生律師｜**印刷**・中原造像股份有限公司｜**初版一刷** 2017年7月10日｜**定價** 500元｜ISBN 978-986-94845-5-8(平裝)

國家圖書館出版品預行編目(CIP)資料

優雅的時光：達人聆賞華格納樂劇22年全紀錄 / 楊世彭作. -- 初版. -- 新北市：遠足文化，2017.07
面； 公分
ISBN 978-986-94845-5-8(平裝)

1.華格納(Wagner, Richard, 1813-1883)
2.音樂劇 3.藝術欣賞

915.25 106008610